Meters Series 6	Savage Summit	Words 208,567
		Pages 512
	Jennifer Jordan	7.4 x 5.04 inches

殘暴之巔

呂奕欣＝譯　　　詹偉雄＝策畫・選書・導讀　　　臉譜　　

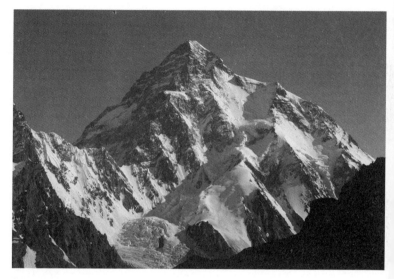

「殘暴之巔」K2

巴托羅區域地圖
Baltoro Region

喀喇崑崙 喜馬拉雅
Karakoram Himalaya

她們是女兒、妻子、詩人、母親，同時也是往神祕但殘暴的K2之巔走去的登山家。山中冒險的故事固然激勵人心，但背後夾雜著更多酸楚。

性別優勢可能使女性在山上得到額外的照顧，但這些關注也很容易轉換成惡意的攻擊──其實我們都不過是，妄想能得到山神青睞的人類。

喬登細膩寫出五位個性迥異的女子，成名前的掙扎與榮耀後的陰影，努力在陽剛的高山攀登界贏得一席之地。她們所有的選擇都指向這座從冰河中拔地而起的山峰，為此，不惜獻出自己的生命。

──山女孩Kit－作家

如果可以穿越時空，多麼希望能回到汪達的年代，成為她的夥伴，攀登世界高峰。

這本書是描述五位女生攀登K2的過程，一路走來，為了攀登高峰，不斷地將自己推向死亡，愈接近峰頂愈無懼死亡，超越顛峰的精神與熱情，若非親身經歷，無法體會生命的完整滋味。秀真有幸曾走過前半段相同的路程，女性的勇氣、韌性和生命力與男性截然不同，除了需面對環境的挑戰與困難之外，還有性別差異而生的歧視。秀真許願將來也組一支女子登山隊挑戰K2。

——江秀真—台灣福爾摩莎山域教育教育推廣協會理事長

不只是女人，我們是人。兩性雖因生理身體擁有不同的特質，卻有相近的夢、理想以及慾望。她們一個個，複雜多變如山。在探索八千公尺高峰的雄性世界版圖中，做為母親、妻子、情人、女兒的她們，擁有和冰隙一樣深邃的，無名之險之力。不只是女人，我們是人，愛恨貪瞋痴，K2面前，如此可恨可愛。

——劉崇鳳—作家／自然引導員

登山與現代——meters 書系總序

詹偉雄｜meters 書系總策畫

現代人，也是登山的人；或者說——終究會去登山的人。

現代文明創造了城市，但也發掘了一條條的山徑，遠離城市而去。

現代人孤獨而行，直上雲際，在那孤高的山巔，他得以俯仰今昔，穿透人生迷惘。

漫長的山徑，創造身體與心靈的無盡對話；危險的海拔，試探著攀行者的身手與決斷；所有的冒險，顛顛簸簸，讓天地與個人成為完滿、整全、雄渾的一體。

「要追逐天使，還是逃離惡魔？登山去吧！」山岳是最立體與抒情的自然，人們置身其中，遠離塵囂，模鑄自我，山上的遭遇一次次更新人生的視野，城市得以收斂爆發之氣，生活則有創造之心。十九世紀以來，現代人因登山而能敬天愛人，因登山而有博雅情懷，因登山而對未知永恆好奇。

離開地面，是永恆的現代性，理當有文學來捕捉人類心靈最躍動的一面。

山岳文學的旨趣，可概分為由淺到深的三層：最基本，對歷程作一完整的報告與紀錄；進一步，能對登山者的內在動機與情感，給予有特色的描繪；最好的境界，則是能在山岳的壯美中沉澱思緒，指出那些深刻影響我們的事事物物——地理、歷史、星辰、神話與冰、雪、風、雲……。

登山文學帶給讀者的最大滿足，是智識、感官與精神的，興奮著去知道與明白事物，渴望企及那極限與極限後的未知世界。

這個書系陸續出版的書，每一本，都期望能帶你離開地面！

K2上的女性

三條魚

人們總是如此喜愛強調性別，喜歡試圖找出性別對於人類的影響與歸類。但對山而言沒有性別。我們每一個想要接近祂的個體，都必須面對自己對於完成這件事情還有哪些不足。

對於嘗試攀登K2的女性來說，必須面對讓自己更強壯、讓身體更適應高海拔。除此之外，必須克服屬於每一個人自己的缺陷：腳曾經受傷、氣喘等疾病、體形對於背負能力的差異……等等。如果拋開性別歸類，我們每個人都是這麼不一樣的存在。或當我們試圖完成這件事情的時候，其實是在完成自己。

但除了克服天生屬於自身的缺陷之外，在那個年代，許多壓力是外加的。例如逆來順受的茱莉・特利斯（Julie Tullis）刻意地被刁難欺負導致生病、資源不足。在動輒殞命

的自然環境之下，想要登頂，首先須得克服男性們給予的打壓。而被公認強勢的汪達，也只是想要公平地跟所有人競爭，不分性別。她之所以選擇女性隊員，我覺得除了主導性，也很大可能是在那時候的觀感（即使是現在也一樣），好像只要有男性存在，她就不會被認可有獨立性似的。

在閱讀這些故事時，我發現女性事實上遠比所認知的強壯。不然如何能在這些打壓下成長、達到目標、不放棄。那種強壯是源於精神層面的，而那種執著比單純登上山頂還難。

我其實很不喜歡拿性別去做比較，例如男性比較強勢、比較自傲？女性比較依賴？比較細心？我不認為該用性別去歸類人，因為無論性別，每個個體都有自己的個性。很多時候，我覺得把性別抽掉，單獨看每一個攀登故事，都還是很迷人。

但事實上這是難以抽離的，畢竟是每個人在社會中都有自己的角色是無可否認的，都有因為性別而產生的「關係」、「情感」、「困難」。生為人母必定割捨不下自己的孩子，卻難以拒絕對山的熱愛──那個可以真正展現自己卻也會吞噬自己的地方。殘忍地說，就是因為令人難以抉擇的糾結，讓登山不只是登山，而讓故事更美。生而為人即有

情感，而情感上無法講對錯，只能去感受。

邊看文章，我總一邊慶幸我們生活的年代性別已經相對平等許多，比較多理性地對於男、女生理構造上的差異探討。而我也常常想，許多對女性的關注，是否也已經對男性造成某些不公平？或許哪天我們不再強調「女性首登」，或是哪天我們可以擁有「男性首登」這個頭銜之時。對於所謂的「平等」，又會更進一步吧。

（三條魚，本名詹喬愉，曾登上四座八千米高峰——洛子、馬納斯盧、馬卡魯與聖母峰，撰寫此文時，正於尼泊爾嘗試攀登世界第十高峰安娜普納）

向死而生‧在死境綻放的生命之花

張元植

吉爾奇紀念碑（Gilkey Memorial）是一片位於K2基地營一旁山麓上的荒涼墓園。成群的石塔上，散落擺放著數十上百個刻著姓名、年月、生平的牌匾。其中少數是精心雕製的紀念碑，散發著愛著他或她的人的思念。大部分則是由當地常用的不鏽鋼圓形餐盤，用小刀或螺絲起子手刻而成。

當艾莉森‧哈葛利夫（Alison Hargreaves）映入眼簾，我怔了怔。一半是因為這名字太如雷貫耳。這位傳奇的女性攀登家在一九九五年，於無氧登頂K2後，在下山路上殞命。另一半，則因為在我造訪此處幾個月前，艾莉森的兒子湯姆‧巴拉德（Tom Ballard），才在距K2不到兩百公里的另一座殺人峰：南迦帕巴遇難。遺下二十四年間經歷兩次喪親之痛的一對父女。

接著，是莫里斯與莉莉安・伯拉德（Maurice & Lilian Barrard）。這對夫妻可說是第一對八千米神鵰俠侶，雖然K2殘暴地終結他倆的生命，但如今一同安眠在此，未嘗不是莉莉安的宿願？

最後是茱莉・特利斯（Julie Tullis），她是K2那最黑暗的一九八六年，最後一批犧牲者。在閱讀本書之前，我比較認識她的繩伴：唯二首登兩座八千米的上古神獸柯特・狄恩伯格（Kurt Diemberger），亦是那個黑色夏季少數奇蹟生還的攀登者之一。

我們都需要故事，故事賦予人名及一排編年史一些血肉。

以往，我透過歷史課本式的、條列式的功績去「認識」一些登山家，就像上頭那幾段文字。但鮮少碰觸到他們身為「人」的鮮活面貌，以及那些外顯的攀登之外，內心深處的堅強、怯弱；猶疑或義無反顧。這些做為人的多面向，勢必要以深刻的資料蒐集、訪談與書寫，去重構出遊蕩在生死邊緣的複雜心靈。

而在傳統上強調強壯（無論是肉體還是內心的）、征服（從早年的對山，轉而到當代的對自我）以及超越等陽剛特質的登山界，我們相對容易看見男性視角的敘事。女性攀登者的面容，往往更為模糊或附屬化。

《殘暴之巔》正是一本填補這片空缺的報導文學。

以K2連結二十世紀最偉大的五位女性登山家，深描她們的生命史、如何在攀登這條路上愈爬愈高、是什麼內在動機，讓她們一次次的與死亡共舞，而最後也都魂斷在K2或其他巨峰？

閱讀之前，原以為是某種樣板式的女性書寫。但看完後，才發現，連「女性」都只是我事先預設的刻版標籤。與其用性別理解，不如說，這本書寫活了每個主角做為「人」的生命面貌。同樣是女人，理解汪達（Wanda）跟向黛兒（Chantal）的取徑就截然不同。唯一共同的，是這五個女人，都在她們的攀登與死亡中，展現強烈且迷人的強悍與堅韌，活出了燦爛的生命篇章。

登山者常說，唯有在死亡的籠罩下，更能感受生命的熱情。「生命與死亡」正是這本書第二聲部不斷交織纏繞的主旋律。閱讀《殘暴之巔》到了中後，我不只一次將視線偏離文字，小聲叨唸著「不……別再上去了！」因為知道接著就要讀到離散的那刻。

不過，與其說她們一次次追逐死亡的幽陰，不如說這是一種生命中的不得不，驅使她們一次次向山裡走去。

儘管，在二十世紀末葉，身為女性在探險中依舊遭遇各種輿論的阻礙、男性登山者的隱然排擠（但同時又爭相追求）、異文化的不友善，等等我做為男人一輩子無法真正體會的處境。但正是在這種逆境中，這些女人／登山家以其獨特的靈魂，綻出一朵朵生命之花，迎向死境，向死而生。熱烈，而令人動容。

（張元植，台灣新生代登山家）

在母親填寫職業表格時，田部井進也總愛取笑她：「為什麼填『家庭主婦』啦？」他問：「為了妳的工作，填上『登山家』吧」，「但我就是一個家庭主婦啊」，她堅持：「我只是因為愛爬山才去爬了山」。

Shinya Tabei liked to tease his mother when she filled out forms. "Why housewife?" he asked. "For your profession, put mountaineer!" "But I am a housewife," she insisted. "I just climb mountains because I love it."

——訃聞：田部井淳子：第一位登上聖母峰的女性（一九三九—二○一六），戶外雜誌線上（*Outside Online*），二○一六年十一月二日

假若我借助了別人的努力，我不會有等同的滿足感。這就比如讓別人來替妳寫妳人生的故事。妳不會因為有人先幫妳寫了而變成一個作家，妳不會感覺這本書是妳的。

If I'm using somebody else's effort, I will not feel the same satisfaction. It's like if you let somebody else write the story of your life. You will not be a writer because somebody else will have done it. You will not feel the book is yours.

——阿蕾切莉‧西葛拉（Araceli Segarra，西班牙女登山家），
於採取阿爾卑斯式遠征 K 2 前，接受 *United Athletes Magazine* 訪問，二〇〇八

你攀登，你看見。你下降，你再也看不見，但你已見。

One climbs, one sees. One descends, one sees no longer, but one has seen.

——勒內‧多馬爾（René Daumal，一九〇八—一九四四，法國哲學家），
《類比之山》（*Mount Analogue*），一九五二

近世關於八千米高山的故事，都要從一樁不可思議的計畫說起。

公元一八〇二年，主宰著印度與東亞貿易的英國東印度公司，決定好好地弄清楚腳下的印度次大陸究竟是怎樣的一塊田園？

兩百初頭年前，一百二十五位倫敦冒險商人獲得了伊莉莎白女王一世的皇家特許狀，以七萬兩千英鎊成立了東印度公司，專營東印度與亞洲商貿，原本特許期限僅有十五年，然而順著著各種歷史事件的因緣際會，特許經營幾乎無限地延長，十八世紀中葉，這家公司透過棉花、絲綢、靛藍染料、糖、鹽、香料、硝石、茶和鴉片的買賣，已成為全球最大的貿易集團（一度占全球總額的三分之一），不僅於此，東印度還獲得在印度次大陸建構軍隊、鑄造貨幣、司法審判的權利，甚至可以向敵手宣戰，儼然已成為大英帝國旗下的一個地下王國。

十九世紀初，東印度公司志得意滿可以想見，他們委託英國陸軍裡學有專長的威廉·藍伯頓（William Lambton）中校，組織了大三角測量隊（Great Trigonometrical Survey），意欲測繪出有「大英帝國珍珠」稱號的印度次大陸之確鑿地理樣貌。藍伯頓運用最先進的巨型經緯儀（每台重達五百公斤，得由十二人搬運），先從印度半島南端的左右兩個城市芒格洛爾（Mangalore）與清奈（Madras）之間開始三角測量，接著向北延伸，時間也開

始延長，一路執行了六十九年之久，藍伯頓中校在一八二三年過世，繼任者是他的助手喬治・艾佛勒士（George Everest），也就是聖母峰為西方人所熟知的英語命名——艾佛勒士峰（Mt. Everest）的真人來歷。

在大三角測量隊不斷往北推進的過程中，印度半島逐步精確成形，然而在喜馬拉雅山前，碰到了堅守門戶的尼泊爾王國，測量隊只能止步，但往北看去，這巨大山脈實在太吸引人，測量隊咸信：全世界最高的山，應該就坐落在這裡。位於大吉嶺北邊顯而易見位置的干城章嘉峰（Kanchenjunga）很快就被確定是一座八千巨峰，也一度被認為是世界最高峰。一八四七年十一月，總測量師安德魯・沃（Andrew Waugh）在干城章嘉峰周遭好奇地用望遠鏡狩獵，發現西邊兩百三十公里外另有一座若隱若現、看似更高的山，但因距離太遠，無法核實它，只能在地圖上標上代碼（起先叫「b」峰，後來叫「ⅩⅤ」峰），等待其他測量位置來接手。歷經八年多，測量隊從此峰南端數十個測量塔上反覆端倪，終於在一八五六年三月確定：這座新高山高度兩萬九千〇二英尺（八千八百三十九・八公尺），是當時第一，因此兩萬八千一百五十六英尺（八千五百八十二公尺）的干城章嘉只是第二高峰。

同一年的秋天，大三角測量隊的西邊隊伍，由湯瑪斯·蒙哥馬利（Thomas G. Montgomerie）中尉領導的一列觀測班，在歷經四天艱苦的攀登後，爬上了海拔五千一百四十二公尺的哈穆克山（Mt Harmukh），他們搭設了瞭望台，隔著腳下壯闊的喀什米爾河谷，遠處高聳的喀喇崑崙（Karakoram）山脈一望無遺，蒙哥馬利很快地發現有兩座山峰鶴立雞群，他拿起紙筆，隨手勾勒了兩座山峰的形狀，並且將之命名為 K1 與 K2。「K」是「Karakoram」（中亞突厥語「黑碎石」之意）的代稱，阿拉伯數字代表發現的順序，依據測量隊的工作準則，他們應該在即刻的時間內，探詢得到當地人對該座山峰的稱號，再用英語拼音來取代之。不久，K1 的名字很快就確定了——瑪夏布魯峰（Masherbrum, Masha／

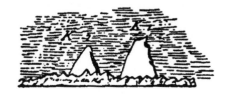

1856 年，湯瑪斯·蒙哥馬利中尉信筆手繪的 K2 山峰描摹圖，為這座文明史上未有人煙的山峰首次定名，沿用至現在。

女王‧Brum／山），但更遠之處，看似較低的山頭卻無人能指認，自此便始終以K2來稱謂它。

再過五年的一八六一年，蒙哥馬利手下的子弟兵，亨利‧戈德溫（Henry H. Godwin-Austen）上尉來到西方人從未到過的喀喇崑崙山區探勘，他沿著四座大冰河（Baltoro, Punmah, Biafo, Chiring）行走，最遠到達慕士塔格隘口（Mustagh Pass），在巴托羅冰河上方的Urducas，他爬上一千多公尺山頭，首度近距離地看到K2的山巔，他也接著對它進行了高度測量：海拔兩萬八千二百五十英尺（八千六百一十一公尺），這位英國皇家地理學會會員於此「發現」了超越干城章嘉的世界第二高峰，因而英國十九世紀登山社群有人將K2命名為「戈德溫—奧斯騰峰」，後因皇家地理學會反對而沒有在二十世紀續用，只保留了K2山下的冰河命名，至今每一個從巴基斯坦巴托羅冰河健行而來的登山者，在協和廣場（Concordia）這個十字路口往北方轉去，就會來到戈德溫—奧斯騰冰河上的K2登山基地營。

一直到二次戰後，中國才提出「喬戈里峰」（Qogir，巨大之山之意）的稱號，但未獲西方登山界接受，主因是北方中國新疆緊鄰地區是沙漠與冰河交會，歷史上並無人定

居，距離 K2 最近的有人煙村落是巴基斯坦的阿斯科里（Askole），而這兒的住民無法看見 K2，也沒有在口語傳統中有過任何對 K2 的指涉。

說到這兒，讀者可看到西方地理大發現的山岳篇，基本上是一段男性史，容或這些男性探勘者在路上有各種露水姻緣，但女性從來沒在男伴的志業中扮演過平起平坐的角色，這當然跟長久以來西歐社會的性別建構有關。

十八世紀以降的大英帝國，探險與登山被看作是展現男子氣概的新興運動，因為它特別地需要知識、體力、決斷和耐受度，而這些特質被視為是男性獨有。由劍橋大學校友發起的英國山岳會（Alpine Club，一八五七年成立於倫敦，世界第一個登山社團）清一色是男性登山者。十九世紀末，英國平權運動四起，登山會成員許多是自由理念的支持者——例如第四任會長萊斯利・史蒂芬（Leslie Stephen）即是女性平權作家維吉尼亞・吳爾芙的父親——但他們普遍不相信女性在粗礪的大自然中能夠有等同於男性的表現。

一次世界大戰後，尼泊爾開放邊境，英國組織了三支浩大的聖母峰遠征軍，帶隊者是陽剛味十足的軍事首領，而成員則是如喬治・馬洛里（George Mallory）一般的男性菁英，女性成員付之闕如。從文化研究的角度看去……在二次大戰前，女性甚至在懵懂成長

的少女時期，就在其決定認知的社會論述世界，被隱性地排除在登山事物之外。關於

「K2」的命名與其衍生而來的附會神話，可為一例：反對其他後續名字的登山者，潛意

識裡很難不認為：K2，其實是一個為男性美學天造地設的名字——它簡潔、剛硬、只

用到一個字母與一個阿拉伯數字、象徵知識與理性、不帶情感或情緒延伸義。對歐洲人

而言，堅持K2跟堅持Mt. Everest（而非「聖母峰／Chomolungma」）一樣，都是排拒

女性意象的介入，即便命名為「艾佛勒士峰」有多麼的帝國主義與不合理，是連當事人

喬治‧艾佛勒士爵士生前都反對到底的事。

義大利人類學者、登山家法斯可‧馬萊尼（Fosco Maraini）在他一九六一年出版的《喀

喇崑崙——攀登迦舒布魯四號峰》（*Karakoram: The Ascent of Gasherbrum IV*）中，對K2有著

極為傳神的描繪：

K2的名字來歷也許偶然，但它卻是一個十足代表這座山的名字，是世

上驚人原創作品之一。預言感、魔幻，再加上一抹淡淡的幻想。它是一個短

名，卻同時具備純淨和蠻橫，內裡充滿一種召喚，威脅著要切斷它蒼涼的音

節連結。同時，這名字是如此獨特，帶著神祕和啟示，一個刪除掉種族、宗教、歷史和過往的名字，沒有一個國家能夠擁有它，也沒有一個緯度、經度、地理、字典詞語能！它就是如此裸裎如骨，滿是岩石、冰、風暴與深淵，它沒有一絲人味的意圖，它就是原子和星辰，它擁有第一個人類到來前的世間赤裸，或地球最後一次大爆炸後的星際餘燼。

一九五八年馬萊尼前往巴托羅冰河，是跟隨著當時義大利登山悍將里卡多‧卡辛（Riccardo Cassin）率領的遠征隊，前往攀登世界第十七高峰、海拔七千九百二十五公尺的迦舒布魯四號峰，這座山頭位於巴托羅冰河底部，要前往K2，會在遠方就遙遙得見它那旱地拔蔥的西壁，這面兩千五百公尺高、反射著金光的冰雪大岩壁，有著「Shining Wall」的稱號，是一座攀登難度較之K2有過之而無不及的山峰。在那趟遠征中，隊中的傳奇登山家瓦特‧博納蒂（Walter Bonatti）與卡羅‧毛利（Carlo Mauri）經由東北脊稜登頂，馬萊尼雖未登頂，但詳盡考察了冰河最深處的四座八千米高峰，他對K2所做的這番案語，應該是剛性美學最極致的描述了。在書中的夾頁，有一張整支隊伍在冰河基地

1953年，義大利遠征隊完成首登K2的壯舉，但在行前，原本獲命擔任領隊的里卡多‧卡辛被陣前易將，在登頂過程中，隊中最具實力的瓦特‧博納蒂受到兩位登頂老將的算計，無法參與登頂。因而在1958年，他們聯袂籌組了一支登山隊，要來完成K2周邊一座更難山峰（G IV）的首登。這張照片為隊員們在基地營的合影，圖左一為卡辛，右三卡羅‧毛利與右四博納蒂成功登頂；將攀登過程撰寫成書的法斯可‧馬萊尼為右二。

營的合影，當然——九個人全是男性。

女性來到八千米高山的領域，要到一九七五年日本的田部井淳子（Junko Tabei）完成聖母峰女性首登，才慢慢揭開序幕；一九七八年，美國登山家艾蓮·布魯（Arlene Blum）遠征隊，其中組織了一隊由十一名女性組成的安娜普納（世界第十高峰，八千〇九十一公尺）遠征隊，其中由兩名隊員沖頂成功，但另有兩名隊員二度衝鋒時不幸罹難；再接下來，就進入本書作者著墨的女性登山家奮起的世紀末，書中的五位女子先後登上了當時最困難的K2山巔，又因著不同原因，命喪於下山路途或另行的山旅之中，作者聚焦於女登山家們謀畫八千米計畫中的性別壓力，這讓她們在登山過程中得做出更不尋常的作為與努力，而最終走向生命霎然的殞落。在作者籌寫此書的本世紀初，沒有一位登上K2的女性仍存活於世，她去到了K2山腳下的基地營，見識到冰河唇底部吐出、二十年前墜落之罹難者遺骸，以山岳圈熟知的K2男性登山史為背景，勾勒出一幅隱含著黑色咀咒意味的圖像——是否K2這座受男性神話交織的山，特別敵視著女性的進入？

隨著時間流逝，K2雖然仍保持著殘酷的嗜人面貌（二〇〇八年夏季有十一人罹難），但女性登山家攀上這座殘暴之巔的數字也與日俱增，書中主角之一，波蘭女子汪

達・盧凱維茲（Wanda Rutkiewicz）一生奮鬥的願望——成為第一位完攀十四座八千高峰的女性，也在二〇一〇年由西班牙人艾杜娜・帕薩班（Edurne Pasaban）實現。奧地利人格琳德・卡爾滕布魯納（Gerlinde Kaltenbrunner）在隔年，成為第一位無氧完攀十四座八千的女性，她的最後一座即是K2，在此先，她曾六度嘗試，因各種不同原因撤退，最終，她透過北邊中國境內的K2北拱壁登頂，相較於大多數人採用的阿布魯齊山脊（Abruzzi Spur）路線，這條路線困難許多，但因前一年她在阿布魯齊山脊目睹她同伴從瓶頸上的冰壁墜落身亡，才改選在另一邊登頂。二〇一七年，義大利人妮夫斯・梅洛伊（Nives Meroi）先生在山上相互扶持，「撤退／重來」不斷，最終雲破天開，是少見的高山幸福家庭例子。

但即便如此，閱讀這本《殘暴之巔》仍有意義，它讓讀者見到女性主權在人類歷史中顛簸前行的另一種面貌，在極端區域的地球表面上，女性奮鬥出她們獨特的生命氣質，少了這本書，我們便無從理解。在登山的場域裡，原本驅策登山者向山的，是對大自然的沉浸與陶醉，但回到平地的生命日常裡，人與人競爭的人文肉搏，遮掩了原先那最素樸的嚮往，於是大自然便施展了祂的裁奪，K2黑色岩壁和冰風暴雪中的奮鬥與悲

劇，不分性別，都讓人不禁掩卷而歎。

可以確定的是：二十一世紀的女性登山史會有其專門的篇章。

二○一七年，美國登山家凡尼莎・歐布萊恩（Vanessa O'Brien）登頂K2，寫下年紀最大（五十三歲）、美國首位女性登頂紀錄，這是她第三度遠征K2，但稀奇的是：她是從二○○八年美國金融風暴後才開始登山，當時她是投資銀行摩根士丹利的企業會金部門主管，這場世界級的巨變讓她重新思考人生該做哪些想做的事。她認為攀登K2是人生中最困難之事（她也完成了世界七頂峰，還加上搭乘潛水鐘潛入世界最深──一萬○九百公尺的太平洋馬里亞納海溝），但也並非絕無可能，「只要具備信心與好奇心，別害怕犯錯，而且能承受計算過的風險。」她說。

當年田部井淳子登上聖母峰時，許多人都不相信會是她寫下紀錄，淳子只有四尺九寸（一百四十・八公分）高，如羽毛般的體重，負責審核喜馬拉雅山登頂紀錄的伊莉莎白・荷莉（Elizabeth Hawley）女士說：「但她是個有決心的人。」在她二○一六年去世前，一位天文學家將一顆小行星命名為：6897 Tabei，以茲紀念。當年英國東印度公司在亞洲所進行的不可思議計畫，用這顆星星做為結語，再為恰當不過。

獻給查理・休斯頓（Charlie Houston）

以及K2的女子，

你們是我喜馬拉雅山世界裡的英雄。

引言 為什麼寫K2?
Introduction: Why K2?

這問題很合理。K2不是聖母峰,沒有許多人攀爬,知道這地點的人也不多。此外,為什麼我要寫?我是土生土長的美國北方人,大半輩子幫波士頓的廣播電台與雜誌採訪,參加超馬與鐵人三項對我來說就夠了。像我這種人不會跨越大半個地球,到尼泊爾、西藏與巴基斯坦,踏上岩壁,登上危險、氧氣低得難以形容的八千公尺高峰。但我終究去了那地方。

我的K2之旅是從幾年前閱讀強‧克拉庫爾(Jon Krakauer)[1]的《聖母峰之死》(Into Thin Air)開始的。K2是世界第二高峰,位於巴基斯坦與中國邊界,距離文明世界有好幾個星期的路程。數百萬讀者透過《聖母峰之死》,得知聖母峰在一九九六年發生的暴

[1] 一九五四年出生的美國作家與登山家,著有《聖母峰之死》、《阿拉斯加之死》等。

風雪奪走諸多人命的故事，了解到高海拔攀登的殘酷現實。我忽然發現，自己迷上八千公尺高、陌異與無情的世界，那高度已超出生命開始凋亡的界線。這些想要進入「死亡地帶」的陌生靈魂是誰？為什麼會醉心於那確實令人震撼的經驗，讓數百萬個腦細胞在幾分鐘內死亡？

我也開始思考，女人在這種高度的生死遊戲中扮演何種角色。她們的經驗和男性登山隊員有何不同？我在閱讀克拉庫爾說的精采故事時，感覺到作者對於那年在山上的女子有某種偏見與意圖，尤其是珊迪‧希爾‧皮特曼（Sandy Hill Pittman）² 。作者花了大量的筆墨抨擊她的財富與個性，好像那樣傲慢與富有，就不配當個登山家似的。不僅如此，雖然克拉庫爾指責皮特曼這樣活下來的客戶，且視死亡的嚮導為英雄，但我推測，有一名嚮導在那天其實犯下嚴重錯誤，在應折返時仍繼續攀登，還拉著一名精疲力竭的客戶跟著他。

我納悶，為什麼克拉庫爾挑出皮特曼進行誹謗，而不是挑出其他男子？那些男子的行為至少也該受到質疑。這樣的壞風氣，是否在其他女性登山者的高海拔攀登經驗中屢見不鮮？

因此我持續探索，雖不確知在探詢什麼，但不知怎的，就是覺得故事裡少了什麼。

一九九八年，我發現了。

「向黛兒・莫迪（Chantal Mauduit）剛在道拉吉里峰（Dhaulagiri）過世，她是最後一個，」夏洛特・福克斯說（Charlotte Fox）[3]。

我們坐在福克斯位於科羅拉多州亞斯本（Aspen）的屋後門廊，夏日的午後陽光把赤陶紅磚晒得暖暖的。我們啜飲冰茶，聊著她身為一九九六年聖母峰災難倖存者的經驗。她在翻閱一本登山雜誌，尋找一篇我該讀的文章，這時她看見莫迪的訃聞。

「最後一個什麼？」我問；我毫無概念，顯得有點尷尬。

「活著離開K2的最後一個女人。她剛在尼泊爾的道拉吉里峰過世，」夏洛特停下來看我，確認我是否明白兩者的關聯。「K2是哪座山？現在爬過那座山的五名女子都去世了。」

2 一九五五年出生的美國人，是社交名媛，也是登山家與作家，是第三十四名登上聖母峰的女子，下山時也碰上一九九六年的聖母峰大難，但是活了下來。

3 一九五七─二○一八，美國登山家，是第一位登上十三座八千公尺高山的女性。

我不知道莫迪是誰，甚至不知道K2在哪裡，但我知道自己的心與靈魂起了巨變。

我本來探詢的是整體女登山者，現在則轉向為登上K2的女性。為什麼攀登過K2的女子那麼少？她們是誰？最重要的是，為什麼她們都沒有活下來？

不久後我會得知，若以相同的方法來測量山的高度，那麼K2（八千六百一十六公尺）在世上超過八千公尺的十四座高峰中排名第二。聖母峰固然是第一高峰，一九九六年一天內就有八名登山者遇難，但和K2的紀錄一比仍算不了什麼。截至二〇〇三年底的攀登季，已有近兩千人登上聖母峰，但是同期間登上K2的不到兩百人。在聖母峰遇難的有一百八十人，K2則是高達五十三人——兩者的死亡率分別為九·四%與二七%。

K2有四十五到六十五度的險惡坡度，大部分沒有高海拔揹夫攜帶氧氣瓶或扛重物，因此這裡比較少傻子，幾乎沒有客戶。這裡根本缺乏基礎設施讓狂妄自大的人前來，因此只吸引攀登高手，也使得死亡率更引人注意。我原以為聖母峰很危險，但是我現在學會「致命」的新定義。

一名早期的登山者曾看了這座遙遠的金字塔，宣稱這全是「岩石、冰、風暴與深淵」的山峰無法征服。一九五三年，一群年輕的美國登山隊來到K2，在其中一名成員

遇難後，便稱這裡為「殘暴之巔」。從此K2的特殊名聲就未曾改變。一九五四年，一支義大利登山隊初次攻頂後，過了近半個世紀，至二〇〇四年初，只有五名女子在K2登頂（聖母峰則有九十名女性登頂），其中三名在下撤時死亡，另外兩名雖然活著，但不久之後，在攀登其他八千公尺高山時也遇難。一九九八年去世的莫迪，是最後一位。

在亞斯本度過晴朗的夏日午後之後，我繼續研究，而我對K2的了解也成了我人生少數幾件事。久而久之，我心中對登上K2的五名女子萌生一股愛與溫柔，就像記者通常會對研究主題日久生情那樣。我得知，一九八六年第一位登上K2的女子，曾登上八座——或許九座——八千公尺高峰，這項紀錄仍無人打破。我讀到，在另一名女子離開K2基地營，步上致命的攻頂之路時，曾回信給兩個殷切期盼「媽咪」回家的稚子——媽媽，可不可以現在回家？我和另一名女子的哥哥聊過，得知他妹妹熱愛生命，經常沒找保護網就往下跳，是那樣的無憂無慮（有人說是粗心大意）——如此的生命之喜就是她人生的寫照。我也得知另一名K2的女子在登頂途中經歷了一九八六年最致命的登山季，途中見過六人死亡。她的罹難，也讓那一年的死亡數字高達十三人。

這些攀登先鋒到底是誰？為何選擇在死亡邊緣過生活？為什麼她們會死，為什麼一

座山奪去了那麼多女子的生命？她們如何做出離開家庭、先生與孩子的決定，冒險進入世上最高、最致命的遊樂場？她們的性別是不是促成死亡的原因？或許山不在乎她們是不是女性，但有沒有其他力量在乎呢？

我掛念著這些陰森古怪的問題，想知道書本與回憶錄無法提供的資訊。此外，書籍與回憶錄多半以男性為主角，女性登山者似乎只存在於登山史中的註腳。我知道她們值得有一本自己的書，也自認或許就是該寫這本書的人。我知道我得走一趟巴基斯坦，親眼一睹這座山——雖然這念頭令我害怕。

二〇〇〇年五月，距離我出發時間不到兩個星期時，我前往佛蒙特州克萊夫茲康門（Craftsbury Common）的史特靈學院（Sterling College），聽大衛・布里席斯（David Breashears）的畢業演講。這位電影製作人在一九九六年的災難中，是曾經挽救數名登山者性命的英雄。我們走在典禮舉辦的花園時，大衛以動作示意一名和他走在一起的年長男子，說：

「珍妮佛，如果你要去 K2，就一定要見見這人。」

我們在石板步道上停下腳步，這名男子轉頭看我。他有一雙藍色的眼睛，裡頭充滿積極舞動的生命力。我不需要更多介紹了。

「想必您是查理‧休斯頓（Charlie Houston），」我邊說邊伸出手。「我是珍妮佛‧喬登，兩週後要前往 K2，很榮幸認識你。」

休斯頓醫師曾在一九三八年與一九五三年，率領美國遠征隊到 K2。並且還有喜馬拉雅登山隊祖父之稱。雖然那些攀登歷史充斥著自負、羞恥與責怪，查理卻受到大家一致愛戴，他的遠征也被譽為「喜馬拉雅山脈攀登史的皇冠珠寶」。

他不愛正經八百的介紹，推開我伸出的手，把我拉過去，來個緊緊的大擁抱，我好像聽見自己的肋骨喀啦作響。

「親愛的女孩，」他說，「聽到你要去我的 K2，真是太好了。幫我問候那座美麗的山，好嗎？」

我保證我會，隨後掛著大大的笑容入座。我不僅遇見了歷史上赫赫有名的人，也馬上知道他永遠會在我心中。我要出發時，想起那擁抱，還有他純粹的喜悅，便知道我要去的是他顯然全心深愛的地方。

可惜我的遠征一點也不愉快可愛，根本用不上任何好的詞彙形容。我隨著一支大型美國登山隊，前往位於中國的 K2 北稜（North Ridge）路線。我原本希望團隊成員都有高

尚的心靈，知道自己進入「山神聖堂」，在世上最神聖的山峰之間保持謙虛。可惜這是糟糕的一群人，沒什麼相同點，彼此敵對，自己也不快樂；群龍無首，各懷鬼胎。我們在彼此伴隨下經過悲慘的四個月，沒能攻頂就回美國，我的書也一籌莫展。我回來後不久去拜訪查理，只見他頑皮地咧嘴一笑，看著我說：「親愛的，和一群陌生人去那麼偏遠的地方，是妳自己不對。」他說得固然沒錯，但還是無法紓解我的失望。

兩年後，我發現自己又往這完美得無與倫比的山前進，這一次是由密友組成的小團隊，個個都是登山天才與謙恭有禮的人。我們快三個月後回來，雖然還是沒能攻頂，然而彼此成為更好的朋友，攀登能力也比出發時更老練。我終於要寫書了。

嗯，差不多是如此。

曾聽一位作家說，書會「自己寫出來。」但這本書沒辦法。真要說的話，每天出現的進度、新揭露的詳細資訊、以及更清楚了解筆下的每一個女子，反而增加了書的寫作難度。一開始，每個女子都只像人形立牌：登山者、母親、女兒、情人。但我愈往下探索，訪談她們的父母、先生、孩子、手足、朋友、傳記作家與對手，她們平面的人生就和我們的人生一樣，充滿各式各樣的色彩與爭議。在混亂的畫布上，還有混亂的登山

界，而關於八千公尺的生死經歷通常是有利於自己的回憶、生動的心理創傷與八卦。

但是，我真正開始寫下這五名女子在K2的故事，我才真正了解自己承擔何種艱難的任務。一方面，她們都已不在人間，而她們的歷史沒有留下多少紀錄──甚至根本找不到她們任何一人在K2上的照片，要不是照相機失靈，就是這些女人不見蹤影。除了資訊稀少零散的問題之外，我並不著迷於描述這些女人的黑暗面，因此我的工作更形困難，因為我發現她們幾乎都不是天真的女童軍。我們的人生就像擁擠的櫃子，裡頭藏著見不得人的鬼魂與惡魔。要誠實客觀寫這些複雜的女子人生，同時又要對她們非常私密與麻煩的歷史保持有所尊重的距離，成了艱鉅的任務。

我也思索著該如何完整書寫這些人的個性；她們不僅往前往死亡邊緣，還活在那裡，在異常誘人的邊緣待個幾天、幾個月。我曾在K2北面跌入深深的冰河裂隙，離那死亡邊緣很近，而在那千鈞一髮之際，我無法冷靜看著那邊緣；我每一根神經反而吶喊著：

「天哪天哪天哪！真不敢相信我要死在這裡了！拜託，可別現在死在這。」我沒有展現出任何安靜、默許與溫順投降。當我看著其他在K2上的男女在跳舞，一步步逼近邊緣時，我反而嚇得無法動彈，好像他們應該感受到的恐慌，不知怎地移植到我內心，那麼

冰冷，凍壞了我的心。

不過我明白，即使無法完全了解追逐死亡的樂趣，我至少可以期許自己傳達她們對生命的感受。這麼一來，我就用了許多歷史學家有效採用的策略，尤其是賽巴斯提安・鍾格（Sebastian Junger）在《超完美風暴》（The Perfect Storm）[4]中使用的。我的理由也和他一樣：目擊事件的倖存者極少，甚至完全沒有，在此情況下，通常無法重新創造出逝者的真正對話。因此在後文中的對話有兩種形式：一種是引言，直接從日誌、書籍與目擊者蒐集到的第一手資料。另一種則是以黑體字呈現，代表是依據事實而來的想法與對話，並非確切的引言。

我必須在本書的開頭聲明，這本書的內容並非終點。在本書即將付梓之際，來自西班牙的艾杜娜・帕薩班（Edurne Pasabán）[5]成為第六名在K2登頂的女子，而且活著下山（雖然很勉強，參見作者後記）。這是了不起的成就，但我的焦點仍是在她之前的五名女子，畢竟我為那五名女子的故事與生死，付出過去六年的時光。因此在讀者面前的，是我盡力嘗試把這些女子帶進你生命。希望我的陳述誠懇、直接與吸引人。但我絕不會稱這是關於她們是誰、如何生活、如何死亡最終、最無所不知的文字，或是一種絕對的真

理。我的目標只是與你分享五位奇女子的故事，她們選擇活在死亡邊緣，最後也死在那裡。

這本書獻給她們。

汪達・魯凱維茲（Wanda Rutkiewicz，一九四三―一九九二），一九八六年登上K2頂峰

莉莉安・伯拉德（Liliane Barrard，一九四八―一九八六），一九八六年從K2下撤時死亡

茱莉・特利斯（Julie Tullis，一九三九―一九八六），一九八六年從K2下撤時死亡

向黛兒・莫迪（Chantal Mauduit，一九六四―一九九八），一九九二年登上K2頂峰

艾莉森・哈葛利夫（Alison Hargreaves，一九六二―一九九五），一九九五年從K2下撤時死亡

4　賽巴斯提安・鍾格為一九六二年出生的美國記者與作家。《超完美風暴》這部作品的背景是一九九一年，講述安德烈・蓋爾號漁船在嚴重的颶風風暴中，船員全數犧牲的真實災難。

5　一九七三年出生的西班牙攀登家。

1

女人的 K2 史
A Women's History of K2

最快樂的，是在這壯闊景色與令人欣喜的氣氛中，從事變化多端的完美運動。山峰向你下挑戰書。登山者於是告訴自己，我可以征服、也會征服這座山。

——美國登山家與冒險家安妮·史密斯·佩克

（Annie Smith Peck，一八五〇—一九三五）。

在現代絕大多數的時光，「女性攀登者」是一個矛盾的修辭。女性是妻子、寡婦、妓女、皇親國戚或奴隸，幾乎毫無例外。但是在十八世紀晚期的某個時間點，有個女子在腰間繫條繩，在靴子上綁好爪狀的冰爪，爬上冰壁與陡峭的雪坡，對現狀宣戰。從最早在岩石和高山間探索的先鋒開始，女性就得在攀登過程中處理自己的性別與山嶺的難題。無論是穿著十幾公斤重的裙子攀爬多麼危險與令人厭惡，還是應付月事，或者和男

性登山隊員、揹夫、嚮導與官員的權力角力，女人在攀登界的感受都與男人大相逕庭。

早期的海洋、沙漠、叢林、北極圈與山嶺探險家，幾乎清一色為男性，他們有自己的財富，因此能享有這種自由。在十八、十九與二十世紀初，少數財務與社會地位獨立的女子在探索日常生活狹窄的界線範圍之外時，會發現攀登格外困難。原因不僅在於男人只邀請其他男人嘗試攀登尚未有人登過的山，許多男性還譴責女性入侵非常陽剛的追求，好像女人的出現，會稀釋冒險的樂趣、危險與逃遁之喜。如果可以的話，早期的男性登山者想必會在山上立起「禁止女性進入」的牌子。

早期女性登山者也得面對來自倫敦、巴黎與波士頓等有教養的社會展現的抵抗與反感，當時很難接受女性把褲子或裙子縮短到小腿肚，繩子在身上綁得緊緊的去爬山，睡在山上，跟男人在一起！不僅如此，男人可以為了崇高的追求而冒性命危險，但是女性的「歸宿」是安全待在家中相夫教子，登山冒險簡直離經叛道。

但這些率先於岩石與冰之間探索的女子，不因為大環境的責難與輕視而退縮。一八〇八年，出現第一位登上白朗峰的女性[1]（Mont Blanc，雖然精疲力盡，幾乎功敗垂成，因此懇求同伴把她丟進最近的冰河裂隙，讓她一了百了）、一八七一年另一名登上馬特

洪峰，最後在一九七五年，登上全球最雄偉的高峰——聖母峰。她們每次繫上登山繩，都得忍受質疑、小心眼的嫉妒與反控，更別提男性自認挑戰了人體忍耐力極限，但女性不讓鬚眉、達到相同成就時，這些男性會自覺受到挑戰，對她們反感。畢竟連女人都做得到的事，能有多危險？

其實危險極了，尤其是把眼光放在世界前幾高峰——十四座高於八千公尺的山。這些地方和噴射客機的巡航高度差不多，世上只有極少數人會呼吸到世界頂端的稀薄空氣，能在這經驗中活下來的人更少。攀登高海拔山脈是致命的娛樂，致死率比高空跳傘、賽車或低空跳傘多好幾倍。攀登某些高山的死亡率相當驚人，而在K2更是駭人。

一名登山者綁好冰爪，想要登上K2時，就知道自己有四分之一的機率無法活著下山。和這機率同樣糟糕的是，對女人而言，死亡機率更高。登上K2之頂的女子有六名，死亡的有五名（除了三名在下山時死亡之外，還有另外兩名在攻頂過程中死亡，沒能抵達山頂。）對女人來說，統計數字很小，但還是力量強大。總之，女人在

1 瑪麗・帕拉迪斯（Marie Paradis），一七七八―一八三九，一名住在霞慕尼的貧窮女僕，首位登上白朗峰的女子。

K2的處境簡直是災難。

弔詭的是，雖然女性攀登K2時的經驗很糟，但在其他八千公尺以上的高峰，死亡率卻比男性來得低。雖然關於海拔高度對女性身體影響的科學研究付之闕如，但從目前寥寥可數的資料來看，女性確實比男性登山者更經得起死亡地帶的考驗。近年研究顯示，男性與女性爬得愈高，男性一開始雖有肌肉量與力量大的優勢，但女性的耐力與適應稀薄空氣的能力較好，因而後來居上。女性不僅肺水腫的情況較少、基礎體重維持得較好，循環系統也更有效率，比較不會長凍瘡——也就是細胞形成冰晶，摧毀細胞結構，限制氧氣流動而導致感染。如果不治療，會很快發展成壞疽，最後就得截肢。有初步證據顯示，女性賀爾蒙有助於預防高海拔地區產生的致命影響，但仍需要進一步的研究才能確認。

事實上，女性在喜馬拉雅山區的冒險中，存活率略大於男性。整個喜馬拉雅山區有三十一名女性死亡，占整體死亡人數的四·七%。不過，女性在所有攀登者中占了五·四%，因此存活率比男性高〇·七%。在K2則是例外，女性占所有死亡人數將近一〇%，在所有攀登人數中只占二·五%，因此女性在K2的死亡率比其他八千公尺以上

高峰多出四倍。既然女性一般而言身體表現較男性為優，為什麼在K2會表現得這麼

糟？如果山、天氣、地形與裝備對女性一視同仁，女性死亡率那麼高的關鍵因素是什

麼？有些觀察者說，這些女人總共才六名，不足以提出任何定論。也有人指出，其中四

名女子死去時也有男性罹難，因此性別無法視為死亡的因素。但許多人相信，以K2而

言，男女之間有一項可量化的差異：經驗。從這觀點來看，這確實對女性起了關鍵作

用：太快擴張自己的經驗極限，太早就前往八千公尺高峰中最惡名昭彰的一座。

男性攀登者年輕時，通常多在美洲、亞洲與歐洲的岩壁與冰壁「練功」，等經驗與

財力允許，才前往喜馬拉雅山區，但前往K2的女性往往才剛踏上登山生涯。由於登上

八千公尺高峰的女性人數很少，她們容易引起媒體興趣、談成合約，為高知名度的遠征

募款。即使沒什麼經驗，女性也說自己真誠地想角逐八千公尺高峰的登頂者，並把這做

為賣點——以K2的例子來說，身為來自美國、義大利、俄羅斯或任何地方第一位登上

這山的女性，就能靠著提升國族榮耀賺取大量現金。到了那邊，多數女性便發現這座山

及此處的天氣，超出自己的能力、力量或經驗能負荷，但這阻止不了她們嘗試。

一九五四年，義大利登山者里諾‧萊斯德利（Lino Lacedelli，一九二五─二○○九）與阿奇里‧柯帕戈諾尼（Achille Compagnoni，一九一四─二○○九）首度在K2插上第一支國旗時，人類已穿過這無情大地十七次以上，進行偵查、探險與攀登遠征。早期的一名領導先鋒，就是美國探險家范妮‧布洛克‧沃克曼（Fanny Bullock Workman，一八五九─一九二五）。

范妮‧布洛克是個結實的女人，有張素樸的圓臉，威風凜凜的粗眉，出身麻州的望族，父親曾任麻州共和黨州長。范妮原本在家接受私人家教的教育，之後到巴黎與德勒斯登的養成學校就讀，因此能操流利的法語和德語，旅途中不必像許多美國人面對語言障礙。她回到家鄉，二十二歲時嫁給比她大十二歲的退休醫師威廉‧沃克曼（William Workman）。在養大一名女兒之後，兩人決定於下半輩子探索伍斯特（Worcester）的親戚尚不知道的區域，為那些地方畫地圖。雖然范妮並未遵守在家參加社交茶會的傳統，她仍選擇罩著笨重衣物，穿著燙得整齊的白襯衫、厚重的裙子、厚厚的緊身褲，戴有面紗的帽子，走遍寺院遺跡、部落的泥造小屋。

范妮和威廉一學會如何騎乘早期登山車（這是一個世紀後的登山車原型），就探索

伊比利半島，騎車穿越摩洛哥，從陸路前往阿爾及利亞，再從印度次大陸的一端騎到另一端。一八九九年，他們在喀喇崑崙山脈下的巨大冰河鼻放下腳踏車，開始徒步，探勘在參天峻嶺間的拜佛（Biafo）、巴托羅（Baltoro）、希斯帕（Hispar）與夏簡（Siachen）冰河。等到他們來到釋迦山谷（Shigar Valley）、范妮和威廉爬上了一萬九千四百五十呎（約五千九百三十公尺）的山頂，並把這裡稱為「布洛克·沃克曼山」。他們擺好姿勢，準備照相時，發現地平線有座冰封的金字塔屹立。

「我們沒料到會發現如此綿延不絕的宏闊之美，」她為《英國高山雜誌》（British Alpine Journal）撰文時寫道。「在東北邊，戈德溫－奧斯騰山是那麼壯闊，一片雲都沒有。」（早期探險家為 K2 取的名稱是源自於亨利·哈佛森·戈德溫－奧斯騰〔Sir H. H. God-win-Austen〕[2]。他是一八六一年，第一位來到這座山三十二公里內的歐洲探險家。有些人慶幸這個殖民色彩濃厚的名稱並未保留下來，只有山腳下的冰河仍以他命名，而 K2 仍保留地圖測繪者簡單標示的名稱。）

2　一八三四─一九二三，英國地形學家、地質學家與測量學家。

那時是十九世紀末，一名女子正在欣賞世界第二高峰。從當時的文化常規來看，她或許是第一個。其實幾個世紀以來，游牧民族早就在尼泊爾與西藏的喜馬拉雅山腳下遊走，這山是他們心中的神山，女人當然也是這群游牧民族的一部分。但直到今天前往K2時，從最後一個村落仍得走上七天的路，在八十公里的冰河上走，途中危機四伏。

此外，這趟旅程以前有文化限制，至今依然如此。有幾個世紀，伊斯蘭（以及之前的佛教）居民在喀喇崑崙山脈山麓過著貧瘠的生活，辛勞引入氾濫河水，灌溉田地。如果那些貧困的人民能有奢侈的空閒，或許會攀登較矮的山，眺望遠處的K2，但這樣的奢侈能不能延伸到女性身上卻很難說。到十九世紀晚期，西方大型遠征隊開始探索這個區域，雇用當地人在他們探索時運送物資。除此之外，當地的農夫或游牧民族沒有理由靠近這座山。這是歷史已經證明的事實。

一八五六年，印度大三角測量計畫（Great Trigonometric Survey of India）的蒙哥馬利爵士（Sir T. G. Montgomerie）[3] 在喀什米爾的駐地，看見百哩外巨大且無法抵達的巨山。他草草畫下這山峰與旁邊的一座山，只稱之為K1與K2，而「K」是代表其所在的喀喇崑崙山脈（Karakoram Range）。蒙哥馬利努力尋找K1與K2是否有當地的名稱。以聖

母峰來說，北邊的西藏人稱之為珠穆朗瑪峰（Chomolungma），南邊的尼泊爾人則稱之為薩加瑪塔（Sagarmatha）。他發現巴爾蒂斯坦（Baltistan）人稱K1為瑪夏布魯峰（Masherbrum）峰，但是K2仍沒有地方的名稱。K2似乎太遺世獨立、無法到達，連當地人對它都沒有共同的稱呼。

范妮・布洛克・沃克曼坐在釋迦山谷的高處，欣賞「戈德溫—奧斯騰山」。她為《高山雜誌》撰文之時，其實也為女性與女性探險家創造歷史，而她很清楚這一點。她在自己的旅行日誌中寫道，她把自己的名字穩穩放在遠征隊的法律檔案中，這麼一來，「（未來女性探險家）才會知道，這趟遠征的發起人與特別的領導者是個女人，且有書面資料為證。」

雖然成功度過新的道路，畫出先前從未見過的喀喇崑崙山荒野，但是范妮並未特別受到歡迎。她是婦女參政運動者，曾在這座山脈的某山頂上拍照時拿著一九一七年標題是「女性投票權」的報紙，而她大膽敢言的個性與探險的成就，激怒家鄉的許多人。范

3 一八三〇—一八七八，英國測量師。

妮也耗費大量的時間與金錢，與新英格蘭同胞安妮‧佩克‧史密斯（Annie Peck Smith）[4] 爭論誰爬的山比較高。她雇用一組法國工程師團隊，對佩克攀登過的祕魯瓦斯卡蘭山（Huascarán）進行三角測量，證明自己和威廉在喀什米爾谷（Vale of Kashmir）附近攀登的山（七千公尺），確實比佩克攀登的瓦斯卡蘭山（六千六百四十八公尺）還要高。

范妮二十多年來於山野與冰霜的未知世界中探險，表現相當出色，只有一般常見的高山症症狀與脫水：頭痛、輕微噁心與呼吸短促。她的治療方式也迅速確實──幾夸脫的淡茶摻點威士忌。雖然她身體硬朗，能適應喜馬拉雅山區的稀薄空氣，但這項能力並不長久，一九三五年撒手人寰，享年六十六歲，而威廉在喪妻後十二年離世。《高山雜誌》刊登的范妮訃聞中，約翰‧珀西‧法拉爾（J. P. Farrar）[5] 寫道：

她感覺性別對立之苦。或許可說，女性闖入這個長久以來專屬於男性的探險領域，堪稱新奇之舉，或許在某些無意識的層次上，有些地方確實有性別對立的存在。

女性「闖入了男人的探險領域」的感覺，不僅確實困擾著范妮，也困擾後來跟著她進入喀喇崑崙山荒野的其他女性。

即使障礙重重，但接下來五十年，有愈來愈多女性進入世上最高的山嶺。一九三四年，德國登山者海蒂‧戴倫弗斯（Hettie Dyhrenfurth）超越了七千三百公尺的標高記號，來到巴基斯坦七千四百二十二公尺的錫亞康戈里峰（Sia Kangri，又稱為瑪麗王后峰（Queen Mary Peak））。一九五四年法國登山家克蘿德‧科根（Claude Kogan）初次嘗試攀登八千兩百〇一公尺的尼泊爾卓奧友峰（Cho Oyu），抵達七千六百公尺之處。一九五五年，全由女子組成的登山隊抵達喜馬拉雅山脈，成功初登六千七百公尺的蓋爾金峰（Gyalgen Peak）。

到了一九六四年，所有八千公尺以上的高峰都有人登上，但都不是女性。經過多年的嘗試，女性終於在一九七四年突破八千公尺的標高。這是由三名日本女子組成的團隊：內田昌子（Masako Uchida）、森美知子（Mieko Mori）與中世古直子（Naoko Nakaseko）

4　一八五〇－一九三五，美國登山家與冒險家。

5　一八五七－一九二九，英國軍人與登山家，曾任英國高山協會會長。

攀登了八千一百五十六公尺的世界第八高峰馬納斯盧峰（Manaslu）。但這成就最後以悲劇畫下句點，她們的另一名隊友在下撤時摔死，並未登頂。一年後，波蘭的安娜‧歐科平斯卡（Anna Okopinska）與哈莉娜‧克魯格─史羅科斯卡（Halina Krüger-Syrokomska）抵達巴基斯坦八千〇三十五公尺的迦舒布魯二峰（Gasherbrum II），且是無氧攻頂，架繩隊全由女性組成；而一九七五年五月十六日，日本的田部井淳子（Junko Tabei）成為世上第一個抵達世界之巔、八千八百五十公尺的聖母峰的女性。

世界最高點終於有女性造訪了之後，過了幾天，在西北邊一千兩百八十七公里的地方，一名嬌小的加拿大女性再差幾步，就會來到世界第二高峰K2。

黛安‧羅伯茲（Dianne Roberts）在亞伯達省（Alberta）的卡加利（Calgary）長大，小時候經常攀登加拿大洛磯山脈，但從不把自己當成登山家，至少在嫁給美國最優秀的登山者、大她二十一歲的吉姆‧惠特克（Jim Whittaker）之前是如此。一九六三年，惠特克成為登上聖母峰的第一個美國人。他在頂峰一腳跨在陡峭的山頂，冰斧上有美國國旗與國家地理協會（National Geographic Society）旗幟，在他頭上勝利飄揚。這畫面拍成了照片，是登山協會與博物館牆面經常出現的經典照片。他後來獲得約翰‧甘迺迪總統邀請，前

殘暴之巔　58

往白宮的玫瑰園作客，自此之後，即與美國第一家庭建立起一輩子的友誼。或許是因為這條人脈，惠特克在一九七三年接受邀請，協助安排第一次前往K2的遠征，這時巴基斯坦與印度之間的邊界戰爭，導致這區域關閉，十二年來首次有人安排遠征。惠特克請華盛頓特區給予協助，縮短官僚繁文縟節，而參議員愛德華·甘迺迪（Edward Kennedy）也幫忙說服巴基斯坦的新政府發給登山證，這是邊境關閉後發出的第一張。

惠特克一九七五年的美國K2遠征很知名，但大抵而言是出於臭名：後果嚴重的揹夫罷工、團隊不和、領導者衝突，天氣惡劣。遠征隊員吉姆·魏克懷爾（Jim Wickwire）說，這次遠征是他最大的敗筆，而惠特克想登頂的「執念」，導致我們的遠征令人失望、不和，有時候成了恥辱。」不過在衝突與動盪中，遠征隊仍創下第一次帶領女子前往山下基地的歷史。不過，他們沒有發揚開啟先河的精神，反而讓羅伯茲的存在，導致團隊分崩離析。

惠特克說，他從不猶疑讓二十六歲的新婚妻子加入團隊，也深信她可以勝任艱險的健行路線及山嶺本身。「我知道她的本事，」惠特克說，「或許比她更清楚。我認為她可以勝任，而她確實表現得很好；她是個好女孩。」

羅伯茲也是優秀的登山者，但這對於她的隊友來說並不夠。從遠征隊剛離斯卡都（Skardu），朝著遼闊的釋迦山谷攀登之後，成員就出現了許多情緒及自負之心，多半繞著這唯一的女子打轉。羅伯茲說，她從來沒打算要登頂；她只想拍照、扛裝備到高山營地，支援山上的團隊。但她的存在對這團隊而言卻如芒刺在背。

就像男性軍人向來不習慣在戰鬥時看見女性，男性登山者也會抗拒在陽剛味十足的高山遠征中，讓女性參與。有些人把這種抗拒歸咎於男性保護女性的生物性本能，這壓力在戰爭與八千公尺高山的危險環境中，可能會造成致命後果，因為軍人或攀登者皆自身難保。

也有人說，男人就是無法在三個月遠征的獨身狀態中，應付有女性出現的性別衝突。有人說，如果團隊中的女人和你一起住在帳篷裡是沒關係，但如果她和另一名男人在一起，就要小心了。有些男人承認自己就只是比較喜歡男人之間的兄弟情；他們說這樣比較有趣、安全、沒那麼複雜。多數男人承認問題不在女人，而是男人無法好好和女人相處，但這對於面對批評、奚落與面對幾個月孤立時光的女子來說，一點幫助也沒有。

此外，羅伯茲和其他女子一樣，並沒有攀登 K2 這種高峰的足夠磨練，而許多在團隊中的男子已經花了好幾年，甚至好幾十年攀登、學習、獲得經驗。羅伯茲不被視為登山隊有價值的成員，而是潛在的負擔，可能需要男性冒著生命危險救援。

無論氣氛緊繃的理由為何，總之團隊的氣氛惡化。由於天氣不佳，他們得待在山的低處，更讓情緒、挫折與敵對形成了一個壓力鍋。

羅伯茲感到遭受排擠、覺得受傷。她自認扛著超出她能承擔的重量，遂告訴魏克懷爾，她覺得自己「不受歡迎、被排擠。」一直到幾年後，她才知道隊友認為她不應該出現，尤其是剛成為她小叔、吉姆的孿生兄弟路·惠特克（Lou Whittaker）。「我認為那是孿生兄弟的忌妒，誰知道？」她說，「那很痛苦，我很生氣，但我不能老是想這件事。」

吉姆·惠特克說，他對於這支遠征隊較遺憾的地方，在於帶了某些男人來。但等到登山途中麻煩出現時，已來不及請他們回家，「我們只好忍受。」這次傷痕仍在，團隊的許多人在幾十年後仍耿耿於懷。許多人認為，惠特克雙胞胎兄弟從未完全修復他們損壞的關係。團隊在七月初離開山區時，是帶著憤怒與怨恨的。

一九七八年，吉姆告訴黛安，他打算率領美國再度攻 K2 頂峰時，她堅持團隊上要

有其他女子，分攤她的壓力。此外，她期盼這麼一來能有更多樂趣，在好幾個月被男人孤立時，能有人聊聊。

可惜事與願違。團隊上的三名女子之一雪莉‧貝克（Cherie Bech），愛上了一名帥氣有魅力的登山者克里斯‧錢德勒（Chris Chandler），還大剌剌公開這段關係，即使她先生泰瑞‧貝克（Terry Bech）也在團隊上。

瑞克‧里奇威（Rick Ridgeway）是來自加州的登山者，是一九七八年四名上山的人之一。他憶起這段往事時，表示很擔心那兩人公開的婚外情，會引爆泰瑞‧貝克與錢德勒之間可怕的「生死鬥」。

「我們真的談到用冰斧打破人頭的事。什麼事都很難說。在八千公尺的高度，很容易受到威脅。」

里奇威憂心忡忡找貝克談，但根本不必多此一舉。貝克告訴里奇威與其他隊員無需多管閒事，雪莉已得到他同意，可自己做決定。開放式婚姻是一回事，但在大半個地球外的八千公尺高山上，此事已超出多數隊員所能負荷。雖然里奇威設法不牽連其中，不過這段戀情仍讓他和錢德勒的友誼畫下句點；錢德勒一九八五年在干城章嘉峰（Kangc-

henjunga）去世，兩人在他死之前都沒有和解。

撇開和錢德勒的婚外情不談，雪莉是個強壯能幹的登山隊成員，但在第一根繩子架在K2的冰壁固定點之前，她似乎已冒犯了好幾個男性隊員。里奇威觀察到，雪莉通常會背負極龐大的裝備，從基地營到高處營地，有些重達四十公斤，幾乎是一般負重的兩倍。里奇威說這裝備沒必要那麼龐大，甚至會造成危險，因此他認為雪莉刻意要人對她刮目相看。

但是雪莉說，自己並未想對男性隊友證明什麼，只盼大家能接納與讚賞她對團隊的貢獻，幫助團隊，為高地營補給。只是，她打了敗仗。另一名隊員約翰・羅斯凱利（John Roskelley）說，他從來沒遇過「有任何價值」的女性登山者。她們在高山上缺乏力量或能力，或者兩者皆無。雖然很少人像「斯波坎（Spokane）的鄉巴佬」（羅斯凱利曾如此驕傲地自稱）這般坦率直言，然而團隊確實暗潮洶湧，且和一九七五年一樣，一九七八年的遠征隊也在壓力下四分五裂。以其中一名成員的話來說，每個登山者「在這次經驗中，得承受自己的傷痕。」

許多人說喜馬拉雅山脈遠征隊偽善的一面，有如電視劇《冷暖人間》（Peyton Place），

前往K2的遠征隊尤其如此。已故的《山神聖殿》(*In the Throne Room of the Mountain Gods*)作者蓋倫・羅威爾(Galen Rowell)說：「或許在登山遠征中，最大的瑕疵是有時會讓熱情好鬥無情地蹂躪友誼、健康、安全與理性。」和聖母峰不同，那裡只要順著許多人已走過的犛牛小徑，三個小時就能抵達有柔軟床鋪與冰涼可樂的地方，K2的基地營要走上一個星期的崎嶇道路，走在岩石遍布、到處有裂隙的冰河，才能抵達最近的村莊。即使想離開，巴基斯坦的軍事法規也禁止攀登者在無人陪同之下，穿越巴基斯坦高山區與印度的戰區。這種孤立會影響許多人的精神，尤其是氣氛有問題的時候。

在一九七五年(以及一九七八年)，惠特克的K2遠征隊醞釀著內部風暴時，團隊成員情緒無處發洩。但即使鬥爭變得失控與醜陋，卻未阻止四名團隊成員成功抵達山頂，成為在世界第二高峰插上美國國旗的人。

「能在這困境中達成目標，實在是奇蹟，」里奇威在多年後說。「我們是個攔腰分裂的團隊，而會分裂的原因，是我們這個團隊有男有女。」

這團隊的兩名女性登山者雪莉・貝克與黛安・羅伯茲並不在攻頂慶祝者之列。

「在第五營地，我很清楚就是這樣了，」羅伯茲說。「我無法呼吸，感到幽閉恐懼。」

我在帳篷裡度過了可怕的一晚，覺得喘不過氣。是該放下的時候了。「我已經盡力，覺得自己的成就很自豪。「我已經盡力。我說過，我想盡力往高處去，支持攻頂的團隊，並盡力做好攝影的角色。這些事情我都做了。」貝克也決定在五號營地下撤；兩位女子都不會再回到山上。

一九七八年夏天，另外兩座八千公尺高峰的攻頂成功與失敗，也永遠改寫女性的喜馬拉雅登山史。

十月中，美國女子喜馬拉雅遠征隊前往全球第十高峰的安娜普納峰（Annapurna），並慶祝第一批女子（也是第一批美國人）攻頂——就在這時災難降臨。基地營的無線電劈哩啪啦收到薇拉・科馬克瓦（Vera Komarkova）與艾琳・米勒（Irene Miller）從山頂傳來的捷報時，也收到另外兩名隊員失蹤的消息。在經過將近一個星期的痛苦等待，期盼她們能奇蹟出現之後，艾蓮・布魯（Arlene Blum）與她的團隊得承受艾莉森・查德威克─奧耐斯科維茲（Alison Chadwick-Onyszkiewicz）與維拉・沃森（Vera Watson）在安娜普納峰的險峻斜坡跌落或雪崩中喪生的事實。時至今日，世界第十高峰仍舊是最致命的一座，山頂的死亡率將近百分之五十。

十月十六日，在喜馬拉雅山脈更高處，可能和查德威克—奧耐斯科維茲與沃森犡難的同一日，三十五歲的波蘭攀登家汪達·魯凱維茲成為第一個登上聖母峰的波蘭人與西方女性。她要成為第一個爬完所有八千公尺高山的女性，這場比賽從第一高山開始，不久就會把眼光望向第二高峰——K2。

雖然前兩次女性加入K2遠征隊都得面臨自相殘殺、自我戰爭與性別衝突，但接下來的這趟不會有這些問題，只因為少了一項要素：男人。

2

堅毅的先驅
The Persistent Pioneer

一旦經歷過，就無法自拔。

——匿名

五歲的汪達・魯凱維茲坐在矮凳上，赤腳踩在地板上，削好馬鈴薯的皮，放到碗中。她是漂亮的女孩，有深色的鬢髮、纖瘦的手臂與手。工作的時間比玩耍多，得幫弟弟妹妹準備食物、協助母親做家事。只有做完日常家事，她才能把手擦乾、穿上鞋襪，離開破舊的房子，前往二次大戰的廢墟。波蘭的弗洛次瓦夫（Wroclaw）是座古城，歷史可追溯回第十世紀，距離德勒斯登比華沙還近，而俄國人和納粹撤退時幾乎毀了這座城。原本樸實舒適的住家及有數百年歷史的建築，只剩下斷垣殘壁。碎石瓦礫及毀壞的砲火，散落在滿目瘡痍的街道上。對汪達和附近的孩子來說，這廢墟成為令人又愛又怕

的遊樂場。

一九三九年，德國入侵時，茲比格涅夫・布拉斯基維茨（Zbigniew Blaszkiewicz）曾在波蘭拉登（Radom）擔任武器工程師。他不像許多波蘭人選擇前往西歐，而是到立陶宛，後來認識了瑪麗亞・蒂希基維茨（Maria Tyszkiewicz），與她結婚。若以今天的話來說，這位漂亮的女子是走「新時代」路線，對於神祕的遠東宗教有興趣。這對夫妻並不登對，也不幸福，卻生了四個孩子。汪達在一九四三年出生時，俄國人已偷竊或變賣任何布拉斯基維茨在立陶宛剩下的土地和財物。因此他帶著剛成立的家庭到波蘭西南方的弗洛次瓦夫，至今仍有幾個家人留在那邊。

一九四八年，原本還算美好一天，汪達、哥哥及哥哥的三個朋友在一間被炸毀的屋子廢墟找東西時，發現一枚未爆彈。男孩們要汪達回家，因為她是女生、是小寶寶，不能玩大人的遊戲。她哭著跑回家，穿過塵土飛揚的街道，跟媽媽告狀，說那些男生有多壞。汪達才沒說幾個字，瑪麗亞・布拉斯基維茨就朝著汪達小手臂所指的方向飛奔而去。汪達跟著在街上跑，盡力想追上母親。母親的圍裙在身後翻飛，剛才還泡在水槽中的雙手依然濕濕的。在快跑到那棟房子時，瑪麗亞被爆炸震波拋到地上。那場爆炸奪去

了她兒子及玩伴的性命。多年後，汪達會說：「要是七歲的男生能忍受和五歲的女生玩，我就不會在這裡了。」

汪達於是成為家裡最年長的孩子，弟弟妹妹都聽她發號施令，尤其在那場悲劇之後不久誕生的弟弟小麥克（Michal）最聽話。有一次，她準備出門和朋友玩牛仔與印第安人時，母親要她幫忙做家事，並看顧麥克。汪達進了房間，等瑪麗亞出門後，她才從房間走出。她扮成瘋狂巫婆，戴著父親的帽子，穿著一件讓麥克想到祖母的洋裝，那衣服對瘦巴巴的十一歲女孩來說太大了。

「我是有魔法的仙女，」她告訴眼睛睜得大大的弟弟，「就算你看不見我，我還是看得到你！你得乖乖待在房間裡，不然我回來就懲罰你！」她手指惡狠狠地在嚇得不知所措的弟弟面前搖，給他最後的下馬威，那手指距離弟弟好近，他大可以一把抓過來咬下去。但他沒有。

汪達說完就跳出窗戶，即使全身奇裝異服，仍有如恆河猴一般，輕鬆爬到附近房子破損的牆。她詭計得逞。麥克明知那個打扮得亂七八糟的小妖精是他姊姊，他還是不敢離開床的邊緣，直到汪達回來，說妖精跟她報告弟弟很乖。多年後憶起這段往事，麥克

深信姊姊早年逃脫大師般的舉動，就是她攀登生涯的核心。那時候，他已看出姊姊優雅爬上那崎嶇的圍牆時是多麼快樂。

隨著汪達成長，那位美麗、有想像力又頑皮的女孩，成為愛作白日夢的人，經常默不作聲，不知想什麼想得出神。到了吃飯時間，家人低聲聊天，她則坐在一旁許久，直盯著眼前的空氣。有天晚上，新鮮雞蛋尚是波蘭餐桌上罕見的珍饈之時，布拉斯基維茨家的孩子們驚訝發現，汪達一口也沒吃那珍貴的雞蛋，她突然回神，眼睛盯著不知何處，獨自沉思。

最後，當有人偷偷拿起汪達忘了吃的雞蛋，她突然回神，低頭看著盤子。

「啊，是蛋呢！」她簡單說了一句。全家人哄堂大笑，汪達慢條斯理切了蛋，吃到肚子裡，渾然不知自己成了笑話。

汪達年紀很小時就是天生運動員，無論是在破舊後院的建築物之間跳躍，或者跳高、標槍、鉛球、鐵餅或排球，樣樣表現優異，後來成為波蘭奧運隊成員。汪達的學業表現也很好，主修數學，期盼靠著數學的純粹理性，解開宇宙之謎。她成績卓越，後來從華沙理工大學得到高等數學的學位。不過，她會在科學研究的圍牆之外，找到一輩子的熱情。

汪達十八歲時，曾站在攀岩路徑的下方起點，在纖纖柳腰上緊緊綁好繩索。那是個星期六早晨，她黎明起床，趕上第一班駛離弗洛次瓦夫的列車，再從車站慢跑最後十五公里的路程到鷹山（Sokole Góry），這處攀岩勝地距離她波蘭西南部的家鄉有好幾小時的路程。第一道光劃過崎嶇的山嶺時，她抵達了峭壁旁，等待學校同學到來。

她從沒攀岩過，得等朋友們爬完之後教她。不過汪達沒耐性，就仗著她天生運動員的力量、平衡與傲慢，開始獨攀。朋友們見她步步登上岩壁狹窄的裂口時，要她停止，要她綁好安全吊帶，扣著安全索。但她拒絕，保證自己絕不會跌落。她告訴自己絕不能失敗。

她最初幾個動作相當遲疑，但隨著她做好準備，距離地面愈來愈遠，逐漸有了自信持續往上。她很快發現，攀岩的重點不在胳臂或手，而是腿部。她的腳趾會尋找岩面的隆起，有些小得像岩壁上的小疙瘩，於是就這麼一蹬，讓五十二公斤的身子愈爬愈高。她在尖銳的岩石上找到不足一指寬的把手點，以及愈來愈小的岩縫，手就這樣插入，過程中磨破皮膚，但她毫不在意疼痛或鮮血，只覺得喜悅。她來到峭壁頂端，俯瞰百呎下

的景色，對於自己的成就驚訝得很——她憑著一己之力，不靠安全索，不靠助力就爬了上來。接下來幾年，她幾乎每個週末都回到鷹山，但不會在缺乏安全吊帶的情況下重複攀登這條路線。因為那時候，她已知道要尊重攀岩的危險。她說起最初攀岩的經驗「就像從內在爆發」，明白自己找到終身的熱情。

汪達發現了簡單的喜悅。早期攀岩時，堪稱她一生中最快樂的時光，而這位在陰暗廚房削馬鈴薯皮、刻苦嚴肅的女孩，變成容光煥發的美麗女子，引來崇拜者的注意與尊敬。他們總看著她愈來愈大膽地攀登。她能笑嘻嘻地從那些複雜、危險的路線攀下，深色的鬈髮披散在笑容上，現出二頭肌，擺出拳王阿里（Muhammad Ali）喜形於色、「我最厲害」的姿勢，登山繩在纖細柳腰際打個結。

在花了幾年熟悉波蘭、捷克斯洛伐克與東德的繩索與岩石之後，一九六四年，芳齡二十一歲的汪達更進一步，前往難度更高的阿爾卑斯山。對許多攀岩者來說，尤其是歐洲人，在自家附近岩攀與冰攀之後，若要嘗試更有挑戰的路線，必定會前往阿爾卑斯山。對於冷戰期間的東歐人來說，阿爾卑斯山是個出口，讓攀登者得以趁機逃脫共產體系的桎梏，前往世界最大山脈：大喬拉斯峰（Grandes Jorasses）、馬特洪峰與艾格峰（Ei-

殘暴之巔　　72

ger）。對汪達而言，這些遠征都是關鍵，尤其是一九六六年的第三趟旅程——前往壯闊的白朗峰。

汪達站在有軌電車底部，看著南針峰纜車（Aiguille du Midi Téléphérique）從霞慕尼（Chamonix）的纜車站駛出。由於纜車票價和一晚的住宿差不多，她無法負擔這風景如畫的車程。這是阿爾卑斯山區最古老、也最熱門的觀光纜車，攀登到九千呎高山的三分之二高度。她從車站轉身，扛著背包，裡面裝著近四十磅重的登山索、鉤環、岩釘、冰斧、冰爪、食物、衣服、爐子與帳篷，就像纜車登上山嶺那樣往上爬。從她頭上經過的纜車上總是充滿笑聲，坐著較為富有的登山者。那一夜，她會在纜車頂端遇見其他登山者，並在隔天早上和他們爬最後的三千五百呎到達山頂。雖然攀爬到山頂的路程會碰到岩石與冰的混合地形，技術上對汪達來說並不困難，但總共一萬兩千五百呎的攀登依然相當令人洩氣與疲憊。她認為這和她日後攀登喜馬拉雅山一樣辛苦，也埋下她心中討厭重裝備的種子。

汪達二十四歲時，結識波蘭登山者同伴哈莉娜‧克魯格—史羅科斯卡，立刻和這位嬌小的女子一拍即合，懂得她低俗的笑話和語言。哈莉娜還會抽菸斗，那時就連波蘭男

性也只有極少數能這樣享受。二十七歲的克魯格是倍受尊敬的記者，已是波蘭高山樂部（Polish Alpine Club）受歡迎的知名攀登家。一九六七年，她請汪達加入大膽的白朗峰登山路線，之前從來沒有女子爬過那條路線。對於有機會從事「許多人夢寐以求」的事情，汪達相當興奮。

在波蘭高山俱樂部的支持下，這次汪達總算能搭上纜車。纜車幾乎垂直往山上前進，過程中，她可欣賞和明信片上一樣漂亮的霞慕尼，慢慢從她腳下遠離──一年前花了一整天攀登的路，現在十分鐘不到就完成。在整理裝備、扛起背包之後，最早橫渡白朗峰的女子，開始攀登這座山的葛黑彭峰（Grepon）東面，之後嘗試惡名昭彰的博那提岩柱（Bonatti Pillar），那是兩千呎的垂直岩壁，也是阿爾卑斯山中最難抵達的。其底下是德魯峽谷（Dru Couloir，死亡峽谷之意），是有危險的狹窄河道，由險峻的岩石與冰河構成。汪達與哈莉娜持續留意上方不穩定的冰，盡快攀登，冰爪與冰斧穩穩咬入冰中，通過致命的斜坡；她們隨時可能碰到和巴士一樣大的冰塊或岩石從上方高山鬆脫，或從陡峭的河道上滾落，無法抵擋的致命力道曾經奪去許多人的性命。過了一個小時，兩人穿過峽谷，但她們把裝備準備好，即將攻上另一座岩柱時，壞天氣降臨了。天空降下冰

霆，一道道閃電從烏黑的天空劈下。無論在何處，閃電都可能有危險，但在沒有遮蔽的岩壁上則可能致命。她們別無選擇，只得放棄攀登；其他舉動都只是有勇無謀。她們從博那提岩柱折返，再度沿著原本的危險路線穿過峽谷，最後終於下降到溫暖安全的霞慕尼谷。她們沒有攀登上目標，但能活著離開德魯峽谷兩次，值得歡欣鼓舞。

兩年後，這對搭檔成功攀登一千七百公尺高的挪威巨魔牆（Trollryggen）。為減輕攀爬時的負重，她們把爐子放在營地，因此被迫喝冷水，裡頭只加了噁心的甜檸檬粉調味。她們穩穩卻緩慢攀爬，明白自己不僅得靠著吊帶固定在岩石上過一夜，而是兩夜。

她們同樣為了節省重量，把睡袋和露宿袋留在營地，兩人只得緊緊依偎著彼此，手腳摩擦，度過溫度僅有十度的夜晚。汪達還是稱這趟旅程「美麗。挪威在七月是那麼柔和，白天很長，黑夜只有四個小時。」在這趟旅途尾聲她跌了一跤，摔斷腳踝，因此這段優雅的描述更顯得奇特。她毫不畏懼，週末仍朝鷹山的懸崖前進，皺著眉頭、咬緊牙關，用還健全的那條腿當支撐，蹬著岩石，撐著拐杖趕上最後一班車回家，結束登山的漫長週末。

即使腳上打著石膏，汪達依然是令人印象深刻、氣勢強大的女子。在腳傷恢復期

間，她搭電車前往華沙，打扮得一絲不苟，外套的時髦剪裁凸顯腰部曲線，裙子很短，而和她搭同一班電車的艾娃‧潘基維奇（Ewa Pankiewicz），看見「一位腳打石膏的美女。」

艾娃深受汪達毫不費力散發出的姿態與力量感動，而汪達瞥見有個女子像看著電影明星那樣盯著她時，也覺得有點尷尬害羞。幾天後，兩名女子經人介紹，在高山俱樂部相識，兩人會成為終身朋友與登山夥伴。

一九七〇年，汪達愛上了在登山時相識且同為數學家的佛伊泰克‧魯凱維茲（Wojtek Rutkiewicz），兩人結為連理。佛伊泰克是英俊、沉默寡言的人，兩人在戀愛與新婚期間，曾探索華沙附近山區的岩場。能找到與她同樣熱愛數學與登山的真正伴侶，汪達覺得幸福美滿。然而，新婚的小倆口正要安定下來、共同生活之時，汪達接獲邀請，加入她第一次高峰大型遠征──位於俄國帕米爾高原、七千一百三十四公尺的列寧峰（Pik Lenin）。不過，佛伊泰克並未受邀。汪達毫不猶豫接受邀請，為這段婚姻埋下地雷。她愛佛伊泰克，但是第一次真正離開波蘭登山的邀約，實在難以拒絕。夫妻倆在機場難分難捨，汪達一吻再吻佛伊泰克，淚眼汪汪地抱著他，而隊友已經登機。她最後一次吻他，才依依不捨、成為最後一批登機的登山者。

她朝著飛機後方的座位前進，入座之後又默默哭泣。這趟遠征的領導者是波蘭備受尊敬的攀登家安德烈・扎瓦達（Andrzej Zawada）。他走到飛機後段的座位區，俯視這淚眼汪汪的美女。他以為這女子是無所畏懼、有天分的高海拔登山者。他緩緩搖頭。

「汪達，妳要是不停止哭泣，加入團隊，我會立刻要妳搭第一班飛機回家。」

汪達抬起頭。安德烈是個英挺的男子，一頭濃密棕髮已被高山上的烈日曬成沙黃色。大鼻子輪廓立體，顴骨明顯，深邃的眼窩讓整張臉的線條分明，五官清晰。他還不到三十歲，已深受波蘭登山界推崇，汪達忍不住對他咧嘴而笑。她擦乾眼淚，補個妝，掛上大大的笑容，加入隊伍行列。她在這趟旅程中沒有再提起先生。

汪達・魯凱維茲很難讓人忽視。登山界幾乎全為男性，但她是個美女。她沒登山時，一頭濃密的棕色鬈髮就披在肩上，大大的雙眸是奢華的黑巧克力色，還有一口皓齒，下巴與顴骨線條明顯，彰顯其東歐血統。她身高一百五十二公分，算是中等，不過身材可不平凡，腿又長又勻稱，像走伸展台的女模，窄臀柳腰，還有豐滿但不過大的胸部。但在登山界，她的美是幸福，也是詛咒。雖然總有人渴望幫她分擔粗重的工作，例如扛裝備、搭營地與架繩，但幫助的人若沒有得到回報，就會報復。報酬可能是性方面

的，或只是在登山漫長辛苦的時光裡，有女性溫柔的友誼。汪達有許多男性幫手期望她報答他們的啟發，但汪達攀登時是在學習，不是玩耍或打情罵俏，一旦學會之後，她馬上前往下一條路，留下一批男性飽受單相思之苦。「我們這些男人都不知道這位溫柔的小妞有鋼鐵般的個性與龐大的意志力，」扎瓦達說。

她坐在基地營，穿七分羊毛褲、戴白色無邊帽，手上掛著銀手鐲，看起來像第一次冒險的女童軍，而不是認真的登山者。她身邊是年紀比她大，又有經驗的男子，而她很快發現，自己不被允許在繩隊中帶頭，或是對攀登提出建議。男人不習慣在登山遠征中看見女性，不願意把性命交給一個女性。他們就是不信汪達是能幹、有天分的登山者。

在基地營一個無所事事的晚上，一群附近的法國登山隊成員來找她，臉上露出詭異的微笑。[1]

汪達，要不要來比腕力呀？附近聽到這句話的男子都笑了。他們知道自己至少比汪達重二十公斤，有些人甚至重三十公斤，都曾去過阿爾卑斯山上幾條最困難的登山路徑。汪達看起來像個出來野餐的高中女生。

汪達看看周圍聚集的人，有些人已經捲起袖子。如果她三思，或許會發現對方的提

議是在羞辱她。何必向這些肌肉發達的魁梧男子證明自己的力量？又為什麼要任憑他們嘲笑？她只不過一百五十二公分，五十二公斤。然而她只是緩慢搓揉長繭的手，指著最大隻的男子說：：你。

扎瓦達在附近看了搖頭，已經知道接下來的發展。

這消息如同惡臭傳遍基地營，男人莫不急切跑來看這場表演。或許這個抱著攀登崇高理想的小姑娘，總算會知道自己的斤兩。汪達與登山者被推到法國人的炊事帳裡，一張桌子與兩張搖搖欲墜的椅子邊。

準備好了嗎，小汪達？他問。後面的人哄堂大笑。

汪達一語不發，把右手舉高，讓銀手鐲滑落到前臂。她把右手肘放在桌上，握住那名男子的手。那手和她一樣濕濕的，也長了粗繭。

預備，開始！攀登者嚷道，邊說邊笑。但這男人還沒來得及想，汪達已咚一聲，把他的手壓倒在桌上，銀手鐲叮叮噹噹撞著桌面。

1 作者註：這段軼聞是扎瓦達在汪達過世後，告訴艾娃・馬圖莎斯卡（Ewa Matuszewska）的。由於汪達已經過世，馬圖莎斯卡也不確定何時發生，因此如果時間或地點出現無心之過，我在此致歉。

帳篷瞬時安靜，好像有人投下氫彈，撲殺了所有生命。但很快地，這地方又爆發歡呼與揶揄的叫聲。

普當，你連小女生都不如！小汪達打敗你了，你這個娘炮！你怎麼可以讓她打敗你呢？

這男人知道，最好別說自己還沒準備好。相反地，他決定一賭，深信下一次自己絕不大意，於是他在喧鬧中嚷道，三戰二勝！

汪達微笑點頭。當然好，為什麼不？她把手臂放回桌上，看著那男人脫掉毛衣，調整袖子，小心翼翼捲啊摺啊，每個折份都是兩吋，直到袖子緊緊繃在胳臂上方的二頭肌。之後，他手在褲子上用力抹，幾乎讓尼龍褲冒出火花。這還不夠，他還從鋼與帆布打造的椅子站起來，來回擺弄，直到椅子完美放在地上。汪達只是旁觀。終於，他把手肘擱到桌上，握住汪達的手。

預備，開始！

這回他準備好了，與她的手呈現九十度好一會兒，兩人的前臂都因為對方的力量而顫抖。汪達看著對方的嘴痛得平平的，臉色就像方才晚餐的羅宋湯一樣紅。她緩緩露出

笑容。這時他眼睛稍微睜開。汪達知道自己要贏了。

咚！

現在營地的每個登山者、廚師、軍官與腳夫都擠在帳篷周圍。有人拿起帳篷的營釘與牽索，並把側面的門布掀起，好讓更多人能看到裡頭的狀況。

接下來一個男人捲起袖子時，安德烈輕輕在汪達耳邊說話。**拜託，放輕鬆，至少讓他離開時也搓揉著前臂方才撞到桌面的地方。**

一個人贏，不然他們可能不會邀我們喝法國酒。下一個登山者坐下時，汪達只是微笑。

在五、六個男人之後，來挑戰的人變少了。她扳倒最後一人的胳臂時，仍像打蒼蠅一樣不費力。

汪達贏了這場決鬥，卻輸了整場戰爭；這些男人並未尊敬她的力量，反而覺得飽受威脅，更糟的是，他們覺得自己失去男子氣概，紛紛走避，讓她陷入困境。汪達並未討厭男人，她其實喜歡他們。但她可不願犧牲自己的驕傲，成全他們的自負。如果男人需要征服、挽救或勝過女人才有自尊，她可不想順從。在這過程中，她繼續登山，但這不容易。這是她第一次接觸到遠征過程中，身體、情感以及有時非常個人的嚴苛考驗，連

最自然的身體機能也會帶來尷尬，比方要把女性衛生用品放進要定期送到營地焚燒的垃圾中。她過去未曾前往四千六百公尺以上的地方，適應稀薄的空氣很辛苦，大腦在血氧減少時運作並不容易。她覺得好像喝醉，且有嚴重的宿醉；她覺得反胃，頭部像是有斧頭砍進腦袋七、八公分深，身體像穿著鉛製盔甲。她好想在山坡上躺下，停留在那裡，那慾望十分強烈。若她站不住，就跪下來用爬的，頭低低拖著身體，專注在雙手間的岩石與冰，就這樣爬上山。就算她考慮過退出，也沒有說出口。等到她終於抵達七千一百十四公尺的山頂時，她沒有慶祝，反而是嘔吐。這是趟淒慘的旅程。

在列寧峰的遠征之後，汪達尋找其他女子當遠征和攀登夥伴，盼能減少面對男性的衝突。「和全為女性的團隊一起登山，最有成就感，」她告訴作家與傳記作家艾娃・馬圖莎斯卡（Ewa Matuszewska），「因為，即使男人只偶爾出現在登山繩上，也會讓人在下意識中不負起攀登動作的責任。」

這趟旅程固然有不少風波，但回到家中的佛伊泰克身邊時，她難過地發現，攀登可能是她唯一的熱情所在。她決定遠征之後，和先生的關係從未恢復，汪達承認，這趟旅

程「注定婚姻失敗的命運。實際上，我好像自己去度蜜月，佛伊泰克覺得很受傷。」另一個問題是，佛伊泰克希望汪達定下來，但她斷然拒絕。這趟旅程固然艱辛，但汪達仍對需付出全部精力的熱情上了癮。那就是她的毒品，其他事都不重要。汪達是在很傳統的年代裡，一名很不傳統的女子。從波蘭人的觀點來看，她什麼都有。男人在每一趟嶄新的征服中，能帶給她更多的自由或刺激之感嗎？

三年後，他們離了婚，沒有孩子。雖然她再也沒見過佛伊泰克，但仍終身保留著他的姓氏。

汪達繼續尋找挑戰，尤其是沒有女人達成過的挑戰——或別人認為女人無法達到的成就。一九七二年，她加入遠征，前往興都庫什山脈的第二高峰——七千四百九十二公尺的諾沙克峰（Noshaq），這座山位於阿富汗狹長的瓦罕走廊（Wakhan Corridor），把俄羅斯與中國，和巴基斯坦與印度隔開。礙於經費只有一千美元，汪達和其他九名登山者從波蘭開著吉普車前往阿富汗，以節省開支。汪達說這是她一生中最成功、最快樂的遠征，她終於有平等的夥伴。她坐在基地營，和其他女人分享故事，不必忍受男人聊天

—他們只會講三件事：進去的東西、出來的東西，進去又出來的東西，依序分別是食物、大便與性愛。汪達也發現身邊是來自世界各地的聰明女子，包括與她交情好的女性主義者、加州柏克萊的布魯，以及英國登山家艾莉森·查德威克－奧耐斯科維茲；艾莉森結識汪達在波蘭高山俱樂部的一名友人，並嫁給他。

「在這次遠征之前，女性攀登者只是團隊裡的裝飾，而非真正成員，」汪達說。但這一次，隊伍裡有三名女子，個個是身手不凡的攀登者，證明女性在嚴苛的高海拔環境仍可表現得可圈可點，不讓鬚眉；；較能適應氣候，較少發生頭痛或呼吸急促的情況。男性在剛開始登山時，雖然蠻力較占優勢，但隨著高度增加，女性較快適應稀薄空氣，反而表現更為優秀。

汪達下山時彷彿用飄的，而非攀下陡坡。她是否曾如此快樂？她在七千公尺以上的世界認識一種喜悅，那是她剛開始攀登鷹山之後，就未曾再感受過的。她在這裡專心致志，發揮力氣、意志與天分，她無比專注，覺得可轉身再做一遍。她在繼續下山時，看見一名正在上山的女子迎面而來，皮膚色深，個子嬌小，頭巾幾乎遮不住一頭蓬亂的黑色鬈髮。是艾蓮。兩名女子擁抱。這一刻好奇妙，阿富汗與巴基斯坦的白首高山與土黃

色的乾燥沙漠在她們腳下，往四面八方延伸。世界尚在爭論女性的身體與心智是否有跑馬拉松的毅力，然而她們已站在阿富汗七千五百公尺的高峰。汪達、艾蓮與艾莉森站上諾沙克峰之巔，也打破玻璃天花板——不僅僅是女性能否登上喜馬拉雅山脈，更撼動許多人根深蒂固的觀念，那些把持舊觀念的人不知是否該承認女性是有能力，甚至是有天分的運動員與探險家。

「既然我們已攀登到七千五百公尺，何不前往八千公尺呢？」汪達詢問艾蓮，腳下景色宛若壯闊之海，白首山峰在浪中載浮載沉。對啊，為什麼不呢？艾蓮心想，於是兩個人開始討論起來，這段對話將促成布魯一九七八年遠征隊的勝利與悲劇，那趟遠征讓第一批美國人與女子登上安娜普納峰。

在基地營，汪達也遇見萊因霍德・梅斯納（Reinhold Messner）[2]。這位英俊魁梧的登山家，有一頭鳥窩似的頭髮和大鬍子，正準備邁向世界上首位無氧攀登十四座八千公尺高峰的道路。梅斯納覺得汪達的團隊很有意思，成員是一群強壯的波蘭登山者；他對山

2 一九四四年出生的義大利登山家，是第一個不用氧氣瓶登上聖母峰的人，也是第一位完攀世上十四座八千公尺以上高峰的人。

嶺的愛純粹出於能力和機會,而波蘭人似乎把登山當成政治活動,逃離國家監獄。的確,汪達和同胞在山上找到的,除了純體能刺激之外,也能趁機逃離冷戰時期波蘭的灰暗世界。登山是取得出國簽證相對容易(如果不是異想天開)的辦法,通常還能得到政府的支持,因為政府急於展現身為共產之星的精力與能力。梅斯納看著他們,知道撇開政治,他們也是強壯能幹的登山者,但他不知道,這群人也會是世上首屈一指的高海拔攀登者。

那年稍晚,汪達被叫回家。弟弟麥克傳來令人震驚的消息:他們的父親慘遭殺害分屍,被埋在花園裡,兇手是分租他房子的一對男女。身為長女的汪達必須扛起恐怖的任務,指認殘破不全的遺體。那場面可怕極了,汪達與麥克走進房子,看見血濺牆壁。而他們抵達停屍間時,根本看不出躺在冰冷驗屍台上的是他們的父親;臉與軀幹都被刀刺傷,還被榔頭重擊得亂七八糟。茲比格涅夫和瑪麗亞幾年前已離婚,汪達不能諒解父親對母親不好,但這樣失去父親也很駭人。多年前,哥哥在爆炸中身故,如今父親也在她眼前支離破碎。汪達的痛苦、悲傷與憤怒在內心深處沸騰。她伸出手,輕輕撫摸弟弟的手臂。姊弟倆沒有說話,轉身離開停屍間。

由於父親死亡，迫使汪達好好看待她最愛的岩石與冰雪斜坡上幾乎每天都要面對的危險。「除非你冒著失去生命的風險，否則無法體會到生命的完整滋味。攀登的危險令我著迷，因為這些風險在簡單事物中釋放出喜悅，例如風的感覺、太陽晒著岩石的香氣、緊張突然放鬆，或者裝在杯中的熱茶。我第一天攀爬完畢時，就知道那超越了我過去體會過的一切。這座山成為我內在的力量。我躲不掉爬山的熱情，雖然這也可能通往死亡之路。」

一九七三年，汪達和另外兩名女子達諾塔・瓦赫（Danuta Wach）及史黛芬妮雅・艾吉爾茲多夫（Stefania Egierszdorff）來到艾格峰北壁，這裡的攀登難度之高，在登山界相當知名：在首次有人登頂之前，已造成九人喪生。汪達站在路線之底時，覺得眼前景象不妙。她煩憂的並不是六千呎會剝落的石灰岩壁與落石，以及凹面的風化樣貌；她擔心的是溫度。這裡必須在冰點以下，才能讓不穩固的岩石與冰能穩結凍固定，但是這溫度在冰點以上，她還看見一些最難攀登的部分有水流出。她心想，**這就是艾格峰奪走人命的原因**。她和達諾塔和史黛芬妮雅坐在小夏戴克（Kleine Scheidegg）的咖啡館喝咖啡，抬

頭仰望這條路時，聊到這裡的危險。幾個世代以來，旅客、家族和登山者就坐在她的位置，看著駭人的歷史在眼前展開。艾格峰北壁有不少動盪傳奇。一九三六年，由四名男人組成的奧地利與德國登山隊，在嘗試首攀時遇難。其中三名成員被雪崩掃落，唯一的生還者東尼·庫爾茲（Toni Kurz）在小小的岩架上度過兩個寒冷刺骨的夜晚，好不容易有足夠力氣，朝著切入山壁的火車隧道口前進。不過，他鉤環上的結卡住，但他的手指凍僵，無法自行解開，只能無助地掛在繩子上，挽救者則淚眼汪汪喊著他，要他繼續嘗試。等到夜幕低垂，人群離去，庫爾茲懇求不要單獨留下他。終於到了早晨，他以德文咕噥道：「我撐不住了」，就這樣癱在繩索上死去，差一點點就能讓人伸出胳膊抓到。他的遺體掛在繩子上好幾個月，火車旅客與咖啡館露天座位（也就是汪達坐著的地方）的人都看得到。她瞇起眼睛，還能看見那男人被掛著的位置。後來，另一登山隊上山，把繩索切斷，才讓他下來。她回頭看著兩名女子，問問要不要改嘗試北柱（North Pillar）。

她們都同意。

北柱又稱北拱壁（North Buttress），位於原本那條險惡的路徑左邊，是較呈階梯形狀的路徑，較少暴露於落石的危險（尤其在氣溫溫暖的危險情況下）。汪達和其他女子在攀

登過程中，發現自己不斷在一個又一個固定活動繩索間，不得不站在危險的狹窄岩架上，拚命抓著登山夥伴，而來自上方冰雪融化成的冷水，像瀑布流到她背部，讓她渾身濕透。不過，最痛苦的部分並不是攀登，而是夜晚。三人輪流在華氏十四度（攝氏零下十度）的氣溫中，於小小的頁岩架上發抖。他們從波蘭高山俱樂部得到的裝備，是一九一七年革命留下的破舊外套和破損拉鍊，完全無法抵擋滴水和山裡的寒意。她們坐得直挺挺的，背靠著冰，腳在懸崖上晃。汪達很願意和其他女人緊緊依偎，靠體溫取暖，但是岩架太窄，空間不夠。她們只得坐成一排，僅手臂碰觸。她們徹夜聊著路線、寒冷，以及到了策馬特（Zermatt）要犒賞自己的晚餐。唯一沒有聊到的就是退出。這群女人穿著太小的靴子和濕答答的連帽防寒外套度過了三夜之後，終於來到山頂。這是這條路線第二次有人登頂，也是女子首攀成功。（率先登頂的，是一九六八年的梅斯納與奧地利登山家彼得・哈貝勒（Peter Habeler）。

這群女子的成就並非毫無代價：汪達差點因為凍瘡而失去腳趾。她低頭看發黑脫皮的腳趾，醫師說可能需要切除，她得做好準備，因為恐怕免不了截肢。不，她說，我要等。只要腳趾有一點生存機會，我就不切。我知道拖下去可能有壞疽的風險，但我要

等，她堅持。幾天後，就在機率微乎其微，且醫師不看好的情況下，血液流回她腳趾，皮膚開始重生。汪達絕佳的循環與鋼鐵意志不願屈服，終於獲得勝利。這不是她最後一次在災難性的凍傷之下，保住手指與腳趾。

登上艾格峰令汪達聲名大噪，成為世界首屈一指的登山者之列（包括男女）。隔年，她獲邀參加蘇聯組織的國際登山遠征，共有一百六十名登山者要前往帕米爾高原。另一名參加這趟旅程的女子，就是她的朋友艾蓮‧布魯。

「我們似乎總在最戲劇化的環境相遇，」布魯說。這趟到列寧峰的旅程也不例外。

基地營才剛成立，汪達就覺得不舒服。起初是持續頭痛、噁心、咳嗽劇烈且疼痛。

她身體辛苦適應稀薄的空氣時，情況並沒有舒緩，反而得猛咳一陣才能吸到空氣。有一次她咳得特別嚴重，發現手上有粉紅色的口沫：是肺水腫。她肺部的微血管已都是血，如不治療，就會被自己的血液淹死。登山隊呼叫直升機，汪達隨後被緊急送出山區。她俯視分散在基地營的各登山隊愈來愈小、愈來愈小，最後消失在山嶺的另一邊。直升機離開山區，前往最近的醫院。她往後一靠到座位上，覺得自己被疾病擊潰，非常不服氣。她在想，是不是馬不停蹄的行程，導致她惡化成肺水腫，或者就和許多人一樣，只

是運氣不好。肺水腫是有風險的疾病。有時可能爬得比以前更高更快，但頂多發生哮喘。但有時候（就像這次）才剛走出基地營，就可能因為高海拔而瀕臨死亡。她認為這次應該是運氣不好，而不是馬不停蹄。她閉上眼，設法讓呼吸不那麼吃力。

汪達第二次登列寧峰就這樣結束了，但說不定這次生病是因禍得福。這趟遠征中有十五名攀登者罹難，其中八名是俄羅斯女子，因暴風雪受困於列寧峰。隊友們無法接近或協助這些攀登者，只能在基地營聽這群女子的領導者艾薇拉·夏維塔（Elvira Shatae-va）在接近七千一百三十二公尺山頂的帳篷中發無線電，說一個個女子因為體力不支與暴露低溫而死亡。在基地營的登山者（包括美國人布魯與傑夫·洛威〔Jeff Lowe〕）3堅持，仍可離開的人應儘速離開。但是艾薇拉卻詭異冷靜，堅持留下：「現在我們只剩兩人還能動，只是愈來愈虛弱。我們不會、也不能留下同志，畢竟她們為我們做了這麼多。我們是蘇聯女子！無論發生什麼事，都必須團結！」過了三天，無線電傳來虛弱的聲音，聽過的人此生難忘：「其他人全死了。我太虛弱，沒有力氣再按下無線電按鈕

3 一九五〇－二〇一八，知名的阿爾卑斯式攀登家。

了。這是我最後的通信。我們試過了，但沒有辦法⋯⋯請原諒我們，我們愛你。再見。」領導女子登山隊的弗拉基米爾·夏塔夫（Vladimir Shataev）得負起令人毛骨悚然的任務：爬上山指認遺體，並把遺體運下山，包括他妻子艾薇拉的遺體。

這是登山史上最慘烈的悲劇之一，也是女性高山攀登者最難受的消息。汪達聽聞這悲劇時，便低頭默哀，並慶幸朋友艾蓮那天並未加入攻頂。

雖然一九七四年發生了女性登山史上最嚴重的悲劇，但另一組日本女性則傳來捷報，成為第一批登上八千公尺高的女性——位於尼泊爾的馬納斯盧峰，標高八千一百五十六公尺的山，是世界第八高峰，也是最危險的高峰之一。人類已在一九五○到一九六四年間，登上世上所有八千公尺以上的高峰，且都是男性征服。現在，女性也加入登頂之賽。

汪達打破七千五百公尺的諾沙克峰紀錄之後，又忍不住參加八千公尺高的競賽，並尋找適合的、值得一試的山。她望向巴基斯坦，發現世界上最高的未登峰：迦舒布魯三峰（Gasherbrum III），只比八千公尺略低，為七千九百五十二公尺。這座山峰位於巴基斯坦喀喇崑崙山脈的核心，地勢高，且在山脈深處，汪達躍躍欲試。迦舒布魯三峰旁是迦

舒布魯一峰與二峰，都是真正超過八千公尺的高峰。三座迦舒布魯峰，都位於幾哩外冰河上方的K2陰影下。

汪達找了十名女子，包括當時世上最出類拔萃的女攀登家──克魯格、歐科平斯卡、潘基維奇、瑟溫斯卡與查德威克─奧耐斯科維茲。她們稱這團體為「波蘭女子喀喇崑崙山脈遠征隊」，還和另一組由七名波蘭男子組成的隊伍合作，男子登山隊是由艾莉森的丈夫雅努什‧奧耐斯科維茲（Janusz Onyszkiewicz）率領。雙方決定，男性和女性將分別爬自己的繩索，這樣才能讓女性爬山時「沒有支援，全靠自己攀登。」汪達認為這區別很重要。

「我想和女人一起登山，因為我和（男性）夥伴登山時，他們都認為自己要帶路和找路，我完全沒有辦法承擔責任。對我來說，攀登不只是抵達山頂，如何抵達也很重要。除非我能征服自己的恐懼、承擔風險，否則我不覺得自己完成一條路徑。擔憂自己做的決定是否正確，是攀登經驗基本的部分……如果我們無法扎實呈現自己在山上是獨立自主的女性攀登，怎能期盼能分辨出哪些人是好攀登者，哪些人不是（無論性別）？這才是公平的競爭。我是天生的競爭者，但我希望規則要公平。」她甚至堅持，「真正的

女攀登者必須在沒有男性揹夫的協助下，自己抵達目標。混合的遠征，顯然不是女性的遠征。」

無論是不是和男性混合，或是汪達固執風格的領導特色，總之她的團隊內訌分裂。

幾年後，查德威克—奧耐斯科維茲洩氣地向布魯抱怨，汪達領導團隊的風格頗自以為是。

「我想她和艾莉森不合，」布魯說，「在那時代，女人不應該主導。但是（汪達）相當強勢。我從與東歐集團人民相處的經驗中感覺到，為了出人頭地，必須比別人稍微強勢，而我確定汪達就是這樣。她很專注，或許是太專注於目標，不太注意到誰在妨礙。這在男性登山者身上並不稀奇，但是若女人展現出這樣的行為，會比男性引來更多負面的注意力，」布魯說。

汪達選擇登山團隊、排定日程或選擇餐食的決定，都不容質疑。在列寧峰，她被排除在決策之外；現在，她成為難以對付的力量。汪達似乎不明白為什麼攀登隊伍的局面會愈來愈緊張，並說大家都跟她作對，而她也得對抗每一個人。不過，她決定對衝突視而不見，認為山才是要對付的問題，而不是她獨裁的領導風格。她為自己缺乏彈性辯護。「我下定決心要強硬……如果別人不喜歡我也沒關係。」但當然有關，畢竟攀登基本

上就是講究信任的活動，得把自己的性命交到攀登夥伴手中。汪達似乎不懂自己為何會招來隊友的批評。

「當然——我認為——我們都該放下自己的個人需求、私人感受與不滿，以顧全大局，完成更崇高的目標。我以為別人也會這樣想。但是身為領導者的我，以及團隊其他成員之間出現了不快樂的衝突，他們不接受我建議的行動路線或解決方案。」

無論是否能接受，汪達的團隊克服了彼此的嫌隙，成為第一個攀登到迦舒布魯三峰的團隊。一九七五年八月，查德威克—奧耐斯科維茲走完攻頂的最後幾步（雅努什、汪達與克里斯多夫·史奇拉威亞奇〔Krzysztof Zdzitowiecki〕隨後跟上），迦舒布魯三峰成為一座由女性率先登頂的最高峰。同時在迦舒布魯二峰，汪達的朋友克魯格與歐科平斯卡，成為完全由女性攀繩，率先無氧攀登八千公尺高峰的人。（當時女性攀登過的八千公尺以上山峰包括一九七四年的馬納斯盧峰，以及一九七五年的聖母峰，但兩者都有攜帶氧氣瓶。）若不討論口角與詆毀，而從登山活動的客觀標準來看，這是相當成功的遠征，且大部分是由汪達規畫的，這對來自共產國家波蘭的女子來說相當不容易。

「波蘭政府會協助某些人，例如亞捷‧庫庫奇卡（Jerzy Kukuczka）[4]，因為他們想要有世上最強的登山者，」梅斯納說，「政府會提供經費與協助。不過汪達沒有得到那麼多的援助。」或者青睞。無論如何，梅斯納不懷疑她完全掌握遠征。

汪達剛從迦舒布魯峰凱旋而歸後，認識了卡爾‧赫立高佛博士（Dr. Karl Maria Herrligkoffer），他是個備受爭議的德國登山隊領導者，曾率領初攀南迦帕巴峰（Nanga Parbat），這是巴基斯坦八千兩百一十五公尺高的致命山峰，唯一比這座更危險的就是安娜普納峰。一九五三年，赫曼‧布爾（Hermann Buhl）登上有「殺手之山」別稱的南迦帕巴峰之前，已經有三十一名登山者在試圖登頂的過程中死亡，其中十六名是在一場雪崩中遇難。在彼此認識之後，赫立高佛就邀請汪達一起上一九七六年，五度遠征這座山，她滿懷期待地答應。但是他們嘗試攀登這座山的計畫，卻因為另一登山隊的人員摔死而放棄。汪達還負責去尋找遺體。這人的遺體殘缺不全，因為他跌落在岩石與冰之間，在數千呎的墜落過程中，撞擊到鋼板似的冰與岩崖，因此身體支離破碎。尋找遺體是危險又令人悲痛的工作，她不認識這名攀登者，也討厭這項任務，但是她知道這就是攀登的代價。發現遺體就要處理，或許是在附近找個冰河裂隙，把遺體推進去，用岩石與雪埋在

山中，如果可能的話就帶到山下埋葬，或者帶到直升機能載走遺體的地方。即使經歷了這麼恐怖的任務，她也不想放棄攀登。「在山上有陌生人死亡，就像在高速公路上的車禍。你知道有人出意外，但你還是繼續開車⋯⋯我不相信任何死去的山友會想剝奪生存者（登頂）的機會。」無論如何，這趟遠征結束了。

弔詭的是，汪達提早撤退，或許救了自己一命。她回家之後大病一場，經診斷，發現這種疾病若在喜馬拉雅山脈遠征時發作，那嚴苛孤立的環境恐怕會奪走她的性命：腦膜炎。如果不儘速治療，腦膜炎可在幾小時之內奪人性命；存活者當中也有百分之三十留下永久的腦部傷害。汪達回到波蘭之後，就無法走路與說話；她持續感到疼痛，就算在小小的公寓裡走路也吃力不堪。她只靠著止痛藥與抗生素硬撐，幾乎沒仰賴其他幫助。就算吃東西時，也需要把食物切得小小的，並用叉子小心放進嘴裡。朋友自然認為她的登山生涯結束了。但不是如此。汪達花了將近三個月，辛苦地重新學習最基本的動作技巧，包括不靠輔助走路，握住湯匙與叉子。之後，汪達又開始規畫大膽的登山活

4　一九四八—一九八九，波蘭知名登山家，為世界上第二個完攀十四座八千米高峰的人。

動：女性首次冬攀惡名昭彰的馬特洪峰北壁（North Face）。這是要攀登將近一哩高，過程中有六十度的冰斜坡、垂直岩石帶狀，以及不穩定的岩石面，無法有固定保護。只有技術優秀的冰攀與岩攀者，才可能考慮往上；冬攀更需要其中的佼佼者。即使如此，有些優秀攀登者即使嘗試卻依然失敗，包括瓦特‧博納蒂（Walter Bonatti）[5] 與托尼‧金斯霍夫（Toni Kinshofer）[6]，兩人在阿爾卑斯與喜馬拉雅山幾條最危險登山路線中都是首攀者，但攀登馬特洪峰北壁要求更多。

一九七八年三月，汪達、安娜‧瑟溫斯卡（Anna Czerwinska）、艾琳娜‧柯薩（Irena Kesa）與克莉絲提娜‧帕默斯卡（Krystyna Palmowska）開始攀登，這四人皆是世上最強的登山者，也全是波蘭人。一架新聞採訪直升機在她們上頭盤旋，急於想捕捉女性登山史上登峰造極的一刻，或者災難性的失敗。汪達幾乎聽不到自己的思緒，也聽不見冰斧與冰爪碰觸冰的接觸；和下方的隊友溝通幾乎不可能。在經過幾個小時之後，因為沒什麼好錄，這隻吵雜的鳥飛回策馬特基地；而這群女子把鋼牙般的設備嵌入岩壁。多數技術面的部分是由汪達領導，其他女子則在後面跟隨。

日子一天天過去，這群女子每天攀登一千呎，身體趴在垂直岩壁上，冰爪前端的釘

齒是岩壁上唯一的支撐物。四天後，天氣愈來愈惡劣，她們的臉趴在岩石與冰上——同樣又碰到抗天候裝備不足、幾乎什麼都沒吃的情況——每名女子都有不同程度的失溫現象。最後，狂風威脅要把她們從岩壁上推下來，個子最小的女子無法在手腳幾乎凍僵的狀態下，穩穩抓住裝備。這時，汪達拿出背包中的無線電求救。

她並不想呼救；事實上，她最不想的就是承認失敗。她幾乎能嘗到失敗的滋味，像喉嚨裡的膽汁一樣苦。但是她得為小小的艾琳娜考量。汪達看著這女人，內心更加恐懼。艾琳娜站不穩，幾乎無法在這虛空中保持平衡，並開始低聲胡言亂語。汪達看著風雨雪橫向地打在她臉上。她拿起無線電，卻只收到嘶嘶的雜音。她告訴艾琳娜、安娜與克莉絲提娜，訊息應該沒有傳出去，因此她們最好繼續往上爬；往下是不智之舉，因為地心引力會對她們不利，把她們拉下懸崖。或許上面能找到適合暫時露宿之處。汪達一直留在艾琳娜身邊，而安娜與克莉絲提娜繼續攀登，但只有克莉絲提娜抵達山頂。

這幾名女子準備在暴風雪中度過第四個悲慘夜晚時，汪達隱約聽見嗶嗶嗶的聲音。

5　一九三○─二○一一，義大利登山家與冒險家。

6　一九三四─一九六四，德國登山家，是艾格峰北壁第一位冬攀成功者。

她朝著安娜與克莉絲提娜喊，問她們是否聽見了什麼。幾名女子努力在狂風中豎耳朵。忽然間，直升機從雲間出現，在她們頭上呼吼，盤旋定位時像巨大的風扇，把雪都掃乾淨。飛行員評估底下的環境，以及該如何救援。要讓直升機夠靠近、以放下救生吊籃，又不能太近，以免旋翼撞上陡坡，是風險極高的操作。過去曾有飛行員這樣喪命。

策馬特的人全都在觀看眼前展開的奇景，一個個女人從山上被吊起來，飛往安全的地方。汪達讓每個女子穩穩進入救生吊籃飛離，最後只剩下自己還在馬特洪峰北壁。她看著腳下的谷底。暴風雪稍微轉弱，因此能看到策馬特的燈光在逐漸暗淡的薄暮中忽隱忽現。她抬頭看著山頂；那裡似乎很近，但她知道那像一輩子那麼遠。她的隊員活著，可惜無法全員登頂。她坐著等待，夜晚的寒意滲入她的關節與腳。在艾格峰之後，她即使沒有凍瘡的危險，腳也會發疼。她不自在卻平靜地轉身等待，最後終於聽見直升機的聲音，看見它返回。

她看著直升機在頭上盤旋，此時已熟悉的救生吊籃在她地面前最後一次放下，要來挽救她，挽救隊長、船長、在失敗中最後一個倒下的人。她想揮揮手，要他們離開，再靠著自己的力量下撤，不用承認徹底失敗。但是，她怎能這樣做？這些男人冒著生命危險

來救她與她的隊員。她不能對這些來載她的人說：「謝啦，但不必了，我要自己走。」吊籃放下，她跳進去，彷彿相當隨性，好像只是在遊樂園，而不是在地面上方幾千呎的懸崖邊。但她被拉起的時候卻忽然停止，無法被拉更高。她轉過身，忽然發現自己的冰斧卡在直升機的起落架。她設法大喊，但是聲音被引擎蓋過，因此她一手攀住吊籃，空出來的手朝飛行員大力揮動。飛行員低頭一看，發現她卡住了，但機組人員卻無力幫她。

他們不能冒著大家的生命危險，爬下繩索，解開她的冰斧。機師也知道，如果在懸崖邊盤旋，只要突然一陣狂風吹來，最嚴重的話會讓他們撞向山壁，這是最糟的選擇。在確定她可以安全的情況下，他從懸崖飛離，朝策馬特下降。

汪達不敢相信。她和團隊成員勉強在攀登中活下來，但自己竟然快要在救援過程中一命嗚呼！不過，她知道自己不會死。雖然死亡的方式很多，但她知道，從策馬特滑雪度假村上方的直升機墜落不在其中。她其實很享受風景，也知道自己引來下方民眾的矚目。她承認，自己還滿喜歡的。

她開開心心與團隊成員相聚。她進了醫院，護士費勁脫掉她凍得硬邦邦的靴子與襪子。

汪達低頭一看，她的腳已發黑，皮膚成條脫落；恐懼油然而生，又覺得噁心，胃部緊

101　　Chapter 2｜堅毅的先驅

縮。她已看過夠多凍瘡，知道這次情況很嚴重，或許保不住幾根腳趾。但這一次，她又逃過一劫，部分原因是因斯布魯克附近的登山醫院中，有專門醫治各種登山疾病的專業醫護人員，而這幾名女子都沒有因為這次暴露低溫而失去任何指頭，或發生永久失能，幾週之後都能回到山上。汪達也是其中一員，她把力量集中在攀登喜馬拉雅山皇冠上的珠寶——聖母峰。

赫立高佛與法國登山家與政治人物皮耶·馬佐德（Pierre Mazeaud）正在募集一組最優秀的歐洲阿爾卑斯式攀登高手，前往聖母峰。他再度邀請汪達參加遠征。她很興奮：遠征會讓她有機會成為登上世界最高峰的第一個波蘭人與西方女性。她雖然看似好萊塢明星，性感攀登者的波蘭媒體，這時突然注意到這位深色頭髮的美女。向來只關注強壯男爬起山來卻巾幗不讓鬚眉，只不過一上山，又再度成為隊伍輕蔑、批評甚至憎恨的對象。汪達開心心前往尼泊爾，只不過一上山，又再度成為隊伍惡，卻是她每天都必須吞下的苦藥丸。

「這些成員明白表示，女性要在什麼地方出現都行，就是不能出現在高山遠征，」汪達說，「但我是我，我從來沒想當個普通的小妞。」汪達究竟是不希望因為自己是團隊中

唯一的女子，而承受異樣眼光，或**希望**被視為菁英登山者對待，她倒是沒有說。無論是哪一種，身為這趟旅程中唯一的女子，汪達又再度吃到苦頭。她告訴朋友，這敵意根深蒂固，男人害怕她登上聖母峰，會抹滅他們在全世界眼前的成就。部分原因或許是赫立高佛為了想讓她在團隊上享有榮譽地位，因此指名她為「第二副領導」，這頭銜惹毛其他隊員。此外，汪達打算拍攝登山隊上山。任何攝影人員或不甘願被拍的人都能證明，在極端的環境下，若攝影機時時出現是很討人厭的，尤其是在漫長艱辛、危機四伏的喜馬拉雅山脈遠征。在基地營的時候，汪達可以不對侮辱與影射對號入座，但一開始攀登，她就認為這責難是針對她而來。

汪達環顧周圍男人的憤怒臉孔，認為他們都討厭她，而且是從一開始就討厭她。或許他們未曾見過像她這般獨立的女子，或許就是無法把女性視為平等的夥伴。無論原因為何，她都覺得不舒服，受不了這些男子的玻璃心。

九月六日，團隊爆發嚴重口角。登山隊的幾個男人和汪達彼此叫囂。她以不受拘束的女子與有天分的登山者自居，卻拒絕在沉重的攝影設備之外，還要扛自己的氧氣瓶，導致一些男子非常不滿。

汪達冥頑不靈，朝他們吼，說他們是混蛋，不在乎女人遠征了這麼久，而他們待在帳篷，其實沒有在登山。她想，管他們去死，我才不會掉進女性就該怎麼樣的詭計，妨礙自己的路，討那些混蛋的歡心。我是來這裡爬山的！

登山隊繼續上山，只是彼此水火不容，汪達遭到團隊排擠，幾乎都是獨自攀登。等她抵達南鞍（South Col），就在帳篷休息，從氧氣瓶深呼吸，直到該離開帳篷，繼續攻頂。她感激地接受一同登山的雪巴人明瑪（Mingma）給的一杯熱甜茶。她穿著自己全部的衣服睡覺，戴著帽子、連指手套，在嚴寒空氣中吃力穿上靴子，綁好鋼齒冰爪，這或許是除了冰斧以外最重要的裝備。許多登山者因為冰爪鬆脫遺失，從斜坡上滑落下方數千呎的死亡深淵。她確認已穩穩將冰爪綁在靴底，帶子上鬆的一端已在扣環上打了兩個結，旋即站到帳篷門口外，準備從南鞍口，前進世界之巔。雖然這高度令人麻木，也不太能遏止她的興奮。

當她、三名隊友與四名雪巴人抵達八千三百八十二公尺的裝備存放處、距離真正的山頂四百五十七公尺時，遠征隊的副隊長席吉・霍普弗爾（Sigi Hupfauer）說她得帶自己的氧氣瓶，汪達抗議，說自己做不到，因為她已扛了所有沉重的攝影設備，再扛別的東

西就太多了。席吉非常生氣，遂與其他隊員憤而離去，留下汪達自己找氧氣瓶——最近的一場降雪把氧氣瓶埋在深處。

「拜託別丟下我，」她朝著消失的隊員嚷道。但是他們繼續走，不久就消失在高處的雲中。她膝蓋一軟，好像要放棄似的。她跪在斜坡上，以免跌倒。汪達獨自一人在世界屋頂；這個發現令她嚇壞了。要是她跌倒，沒有人會知道，也沒有人在乎。她的頭發疼，現在又充滿絕望。她心想，**如果征服高山得引起這麼嚴重的憎恨和好鬥，有什麼意義？**

她環顧四周，發現雪巴人明瑪仁慈的臉俯視著她。「女士（Mem sahib），別擔心，我有妳的氧氣瓶。」汪達點頭致謝，從冰冷山坡上起身，檢查冰爪，調整背包，繼續往上，每一步都小心翼翼，愈來愈稀薄的空氣會消耗她體力。她停在希拉蕊台階（Hillary Step）[7] 下，拍攝團隊攀登四十呎的垂直岩石與冰斷面，這是從基地營上來的整整兩哩中技術性最高的一段。

最後一大挑戰。

7 以最早登上聖母峰的希拉蕊爵士命名，位於聖母峰下方一處十二公尺高的絕壁，是從東南側登頂的

幾小時後，她看見一堆凌亂的旗子，上方沒有其他東西；她抵達世界之巔。她站在山頂上，全世界都在她腳下，四周是無邊無際的山峰與雲。她在這一切的上方、在萬事萬物之上。頃刻間，所有的傷、所有的恨、所有的侮辱都拋諸腦後。她擁抱隊友，喜極而泣，護目鏡裡滿是放鬆與榮耀的淚水。一九七五年五月，日本登山家田部井淳子及西藏的潘多率先成為首登聖母峰的女子，汪達依循她們的腳步，在一九七八年十月十六日，成為第一個登上聖母峰的波蘭人，也是第一個登頂的歐洲女性。

然而她的成功似乎只是增加團隊的憤恨。席吉很不滿她靠著明瑪的協助，聲稱如果沒有雪巴人的支援，女人根本毫無機會登上這麼高的山峰，忘了他自己和男性隊友也一樣仰賴雪巴人的協助。汪達回到南鞍的第四營地過夜，進入自己攻頂前的帳篷。她環顧昏暗的帳篷內，就是找不到自己的睡袋。她在四處跌跌撞撞，詢問有沒有人移動或借用她的睡袋。沒人看見。沒有人解釋為什麼睡袋這麼重要的裝備會突然消失，而她的隊友（包括馬佐德的法國登山隊已於前一天攻頂，也休息了一天）沒半個人願意提供自己的睡袋。奧地利製片人與登山界名人柯特・狄恩伯格（Kurt Diemberger）看見汪達近乎崩潰。她站在第四營地中央，因為精疲力竭、沮喪與激動而動彈不得，不知所措。

「汪達，休息很重要，」他說，「拿我的睡袋吧。我個子大，容易保暖。」那一夜，暴風雪襲擊第四營地，溫度陡然下降至攝氏零下四十度。狄恩伯格有熊一般的體格，他像冬眠一樣，窩在她與同帳篷的人之間，過了相當舒適的一晚。

兩天後，汪達終於來到基地營時，便趕忙把裝備打包，擺脫這憤怒的團隊。她從昆布冰河（Khumbu Glacier）進入加德滿都，與布魯碰面。這時布魯告訴她一樁悲劇：查德威克－奧耐斯科維茲（以及美國的維拉・沃森）在攀登安娜普納峰時死亡。延遲三年之後，布魯終於組成美國女子喜馬拉雅山遠征隊，前往安娜普納峰，雖然團隊成功地把第一批美國人和第一批女子送上山頂，卻沒能把她們全都帶回家。

「我們都無比震驚及悲傷，」布魯說，「像那樣的事情發生時，我們嚇呆了，完全手足無措。實在太可怕。」

汪達沒有多少時間悲傷。她不僅是首先登上聖母峰的波蘭人，且十月十六日登頂那天，波蘭的嘉祿・沃伊蒂瓦（Karol Wojtyla）獲選為教宗若望保祿二世，是第十世紀英格蘭哈德良四世（Adrian IV）之後，第一個當選教宗的非義大利人。他後來在一九七九年造訪波蘭時，汪達給了這位新任教宗一枚用銀鑲著的聖母峰岩石。「我們兩個會在同一天

登上頂峰，肯定是上帝的指示。」

汪達與教宗旋即成為波蘭這苦難國度的代表人物。她登上聖母峰的創舉，奠定她登山者與波蘭女英雄的地位。她回到華沙幾個星期之後，和一小群朋友聚集在小公寓，慶祝她六月二十三日的命名日。命名日和誕生日不同，是有數百年歷史的基督教歐洲傳統，慶祝一個人透過自己的名字（通常是聖人）「在基督中重生」。汪達在打開樸實的禮物時，門鈴響了。一個十幾歲的送貨男孩緊張地站在門邊，捧著一大束花，以及一小個包裝精美的禮物。汪達收下這份禮物，帶著花朵和修長的盒子回到客廳。大家七嘴八舌，猜想裡面是什麼，而汪達靜靜打開這細細的盒子，忽然愣住：裡頭是一大疊鈔票，共為十萬波蘭茲羅提，相當於二〇〇三年的兩萬七千美元。在當時，一名官員或公司老闆一個月大約賺取兩千到三千茲羅提，十萬相當於三年薪水。汪達把附在上面的字條唸給朋友聽：「用這筆錢，進行下一趟山區冒險。希望和登上聖母峰一樣精采。」這張字條上沒有署名。汪達緊張地摸著這疊乾淨的新鈔，看起來很不真實。她從來沒看過、也沒摸過這麼多錢。她堅持不能留這筆錢；或許可以找那個年輕快遞員，把錢還給他，或交給慈善機構。同時她的朋友已開心玩起「要是我有十萬茲羅提，我會……」的想像遊

殘暴之巔　　108

戲。最後，她寬下心，同意保留這筆錢，日後也將用這筆錢，推動第一支女子K2登山隊。

一九八〇年六月，汪達獲得波蘭奧委會的邀請，以波蘭運動英雄的身分參加莫斯科奧運。這項邀請不僅是對汪達的巨大致敬，也提供另一次機會，讓她短暫逃離即將戒嚴的國家。她決定離開，但是即將出發之際，發現愛犬葉提懷孕。汪達打電話給朋友們，看看有沒有人能收養小狗，但找不到人選。終於，小狗出生了，但只有兩隻存活，且體弱多病。葉提還沒機會和虛弱的小狗建立連結，汪達就用浴巾把小狗包起來，送到獸醫那裡。她告訴獸醫助理自己沒辦法照顧這些小狗，殺了牠們吧。

艾娃‧馬圖莎斯卡非常生氣，說她永遠不會原諒汪達的殘忍之舉。艾娃原本每天打好幾通電話給汪達，這下子將近一個星期不跟她說話。等到她終於打電話給汪達時，劈頭就說汪達自私：她怎麼可以因為自己的行程，就殺了無辜的小狗？但是汪達大言不慚。「妳若站在我的立場，會怎麼做？為了照顧小狗，不參加奧運？這可能是我唯一參加奧運的機會。」雖然悲痛，但馬圖莎斯卡同意汪達有不同的義務和壓力，而兩人的友誼並未受到這次事件波及。艾娃擔心在她們十四年的友誼與合作中，這可能不會是最後

一次衝突，而這些衝突中，「戲劇與些許陰森的混合，最溫暖的感覺夾雜著最冰冷的憤怒。」她說的對。

在她把小狗送去安樂死之後不久，汪達為了挽救葉提的性命，差點把自己和路上的所有人害死。有一天，葉提在公園玩耍時被蜜蜂一叮，不久便口吐白沫，全身抽搐。汪達馬上把這隻三十六公斤重的狗抓進懷裡，放到汽車前座，一手撫摸葉提喘氣的胸膛，同時像個瘋女人那樣另一手開車，忽視每一個停止標誌、紅綠燈、交通指揮員及警車鳴笛，直奔城市另一端的獸醫院。她幾乎開車衝破獸醫診所的大門，旋即像是拎著一袋食物似地，輕輕鬆鬆把葉提拎下車，直接從接待處跑過去，衝入檢查室，要醫師馬上處理。她成功了，醫師說，要是再晚個十五分鐘到，她就會失去葉提。

汪達設法過正常的日子，但是波蘭登山界的新星發現，自己已成為殘酷的媒體聚光燈焦點，刺眼的光線令她愈來愈難受。一次又一次，她打開門迎接好奇的記者，他們「想看見快樂的登山者，卻看見一位年輕小姐似乎無法處理自己的問題，或者安排時間，甚至沒整理散落在每個房間的報紙與照片。」

汪達坐在沙發上，向不同的臉孔回答相同的問題，同時看不見的恐慌掐住她的脖子，讓她很難說話。她覺得自己的世界在崩潰。她愈是訴說相同的故事，就愈覺得故事不屬於她，直到她認為自己訴說的是陌生人的故事：是的，我在聖母峰感覺到奇妙的喜悅。是的，世界頂端的視野好美。是的，能為波蘭與各地波蘭人的榮耀攀登，我感到相當驕傲。她露出漂亮的笑容，端出茶，出示她在山頂上的照片，最後終於關上門，等大家離開時靠在門上，因為演出而疲憊不已。

汪達焦慮得幾乎陷入憂鬱，在登上聖母峰之後，考慮乾脆放棄登山。有人請她寫下自己歷史性的攀登，她掙扎說道：「有時候，我覺得登上山頂比說明如何做到簡單。」不過，令她睜不開眼的媒體眼光，也為她帶來耀眼的獎賞：名氣與人氣帶來更多背書、經濟支援，還能通過冗長的官僚手續。她也獲得喜馬拉雅山的攀登大獎：第一個K2女子登山隊的許可，這是巴基斯坦五座八千公尺高峰中最高的一座。她拿出在命名日得到的意外大禮，並保留這份許可。

一九八一年二月，汪達和一小群朋友前往高加索山脈的厄爾布魯斯山（Mount El-brus），為K2遠征做冬攀訓練。這是難度中等的山，大家還享受好幾天的好天氣。她

們毫無困難地登上高山，但下撤時，汪達聽見上方傳來叫聲：有人或東西墜落。她直覺更往山坡貼近些，但自己是在裸露的部分，沒有任何地方能讓她躲。但也沒關係了：她還來不及眨眼，馬上就被擊中。另一名攀登者就像貨運列車撞上她，把她整個撞倒。在她能搞清楚發生什麼事之前，汪達和隊友就在這結冰的岩石斜坡滾落幾百呎，汪達在岩石間翻滾，手腳接收最嚴重的撞擊。就和墜落一樣突然，她停住了，但是腿部傳來一股疼痛，令她痛不欲生，並傳遍全身。她平躺在山坡上，無法動彈。她知道自己活著，也知道受重傷，只是不知道傷勢究竟多嚴重。她不知道自己的左大腿骨斷裂，穿過皮膚，戳破她的尼龍登山褲。在防水衣裝的包覆之下，血已經濕透汪達的內衣。大腿骨是人體最大、最強壯的骨頭，連同這裡的肌肉、肌腱與韌帶，成為身體的運動與支撐基礎，而大腿骨的開放性骨折是最疼痛、失血最多的骨折。汪達震驚地默默躺在斜坡上。她並未喊出聲，朋友不知她傷勢嚴重，於是給她喝酒止痛。她們找了救援隊，幾個小時後，汪達被送上救護車。在最初的驚嚇消退之後，她開始感受到劇痛傳遍全身，於是嘔吐到地上。急救人員聞到酒精，以為她酒醉，但她根本沒有力氣糾正。

汪達在厄爾布魯斯山附近的俄羅斯醫院動了幾個小時的手術，金屬固定器插入她的

腿，之後再打石膏。汪達從麻醉中醒來時，有輕微的噁心，並第一次感覺到真正的疼痛襲來。她覺得非常不對勁。她看著自己吊著的腳，高高吊在床上，鋼釘與吊帶穿過了她大腿周圍的繃帶。她又想嘔吐。她知道，大腿骨一旦斷裂就很難修補。大腿骨太大，要承受太多的重量。斷過大腿骨的登山者都說過復原多麼漫長、疼痛遺留得多麼久等悲慘故事。更糟的是，每當她挪動身子，就會有一股尖銳深刻的疼痛，穿透藥物與麻醉。醫師來到病房檢查時，她告訴醫師骨頭的位置並不正確，懇求他們重新調整骨頭的位置。他們拒絕了。這會是代價高昂的錯誤。

當醫師離開病房，汪達就不再想這次墜落的事，也不去想漫長的恢復過程。她看著醫院制式化的綠牆，就像當年家人看過她在弗洛次瓦夫晚餐桌上露出的眼神。她盯著眼前的空間，規畫 K 2 遠征，為新的現實狀況調整後援細節。她從來沒考慮取消。

她出院之後仍持續疼痛，因此另外找個外科醫師，重新打斷骨頭，好好將骨頭固定位置。她找上了十六年的老友──因斯布魯克的賀默特‧夏斐特醫師（Dr. Helmut Scharfetter）。他不僅提供汪達所需的醫療專業，還給予情感支持。他是個魁梧的男子，還有紅棕色的顯眼頭髮。她覺得他溫和自信，鎮定地掌控一切，正是她支離破碎的身體與心

靈所需。正當波蘭正如火如荼抗議一九八一年十二月頒布的戒嚴，汪達發現她沒有家可回，反而退到夏斐特在提洛山脈（Tyrolean Mountains）的城堡休養。夏斐特是離過婚的單親爸爸，獨自撫養兩個兒子，他希望家裡有的不只是美麗的病人，於是害羞地問汪達，願不願意成為他的妻子。她答應了。

一九八二年一月，重新置入汪達大腿的固定器與石膏移除了。汪達坐著輪椅到醫院門口，但是她從輪椅起身，踏出幾週以來第一次不靠輔助的最初幾步時，聽見不祥的喀一聲，感覺到熟悉的疼痛從大腿傳到身體。她在身體往前傾倒時抓住了欄杆，之後滾下水泥階梯。她坐在階梯上嗚咽。

「我沒哭過，」她說，「但這次我完全失去鎮靜，眼淚迸發，一路大哭到（腿重新固定好）。」又要打上厚重的石膏了。這次醫護人員教她，萬不可讓受傷的腿承受體重。

她回到城堡，很高興周圍環境優美，賀默特不斷溫柔扶持。但浪漫的童話故事很快消融。賀默特有個怪癖：討厭所有清潔劑，包括肥皂與洗髮精。他喜歡熱水，而這位好醫師偶爾會勉強同意使用味道刺鼻的灰色鹼液肥皂，除去最臭的東西。汪達也有怪癖，特別喜愛乾淨硬挺的白襯衫，不知道如何不用大量的肥皂、漂白水與漿，讓衣領立得挺

挺的。夏斐特開始稱汪達為「我的夫人」，而汪達回答「我家司令」時，這段婚姻就結束了。「汪達在扮演妻子時，永遠不可能得奧斯卡獎。」馬圖莎斯卡說。

即使腳上打著石膏，拄著拐杖蹣跚前行之時，汪達也把精力重新聚焦在一九八二年K2全女子登山隊。但她大腿持續疼痛，開始吃許多止痛藥。疼痛與藥物，加上缺乏運動，讓她缺乏食慾，憔悴的外觀嚇到上次手術之後就沒見過她的朋友。她平靜地安撫大家的擔憂：「要扛到K2的重量愈少，對我來說愈好。」

雖說是奇怪的邏輯，但也不無道理。

3

壯觀之巔
A Spectacular Summit

你征服的從來不是一座山。你征服的是自己。

——無名氏

通往K2的道路惡名昭彰，汪達知道即將遭遇的挑戰：折騰人的兩週旅程，大部分是步行。即使外在環境再好，走這條路也需要絕佳的體力狀態。若是拄著拐杖，肯定是痛苦不堪，但是汪達已下定決心，在這趟她費心規畫的遠征絕不缺席。

在攀登者得知任何關於「殘暴之山」的事蹟之前，會先聽說要抵達K2的必經之路。首先要從惡名昭彰的喀喇崑崙山公路（Karakoram Highway）開始。這段公路的起點在伊斯蘭馬巴德外的拉瓦平第（Rawalpindi），這條危險道路是鑿入數百呎高的峭壁，路面是碎裂的瀝青、岩石與塵土，底下則是洶湧的印度河，河底下有生鏽的巴士與卡車殘

骸。在歷經二十四小時的髮夾彎，繞過無數的土石流與山崩之後，汪達和團隊總算來到北部的斯卡都，這時他們身上已稍有瘀青，精疲力竭，雖然離他們千里迢迢來攀登的山仍有一大段路。

斯卡都位於巴爾蒂斯坦（Baltistan）[1] 的中央，是巴基斯坦北部的登山重鎮，也是登山隊進入喀喇崑崙山脈真正荒野之前的最後集結地。他們在入山前在這裡最後一次購買備糧與供給，並好好規畫，小心衡量重量，交給揹夫。這裡的旅店有些是只提供冷水的骯髒旅社，也有四星級大飯店，例如乾乾淨淨的 K2 賓館（K2 Motel）。這間知名旅館有美麗的花園，可俯瞰印度河，是在一九六〇年代為聯合國觀察者興建，方便他們前往局勢混亂的喀什米爾區。汪汪達為團隊選擇這裡，她愉快坐在院子裡，看著河流懶洋洋地經過，並把腳抬起來，從身穿白衣的侍者手中，感激地接下珍貴的冰袋。在一天的後援規畫之後，他們離開城市的柏油路，依依不捨穿越印度河，一整天在更破碎、充滿車痕的道路上行走。許多道路是一年一度的高山融雪時沖刷出來的。女子們大多希望穿更有支撐力的胸罩，因為吉普車在岩石與車轍上顛簸得很厲害，就這樣在洶湧的巴瑞都河（Braldu River）邊搖晃前行。每次在這崎嶇的路上一顛一顛，汪達就會疼痛皺眉，同時讚嘆

風景之美。這裡與她先前看過的景色截然不同。她之前在尼泊爾是穿過蒼鬱的叢林，前往聖母峰的道路卻不是如此；巴基斯坦北部是高地沙漠，位於壯闊遙遠的高山底下，女人們眼睛總是瞇成一條線，臉上罩著圍巾，抵擋敞篷吉普車揚起的沙塵。這天的行程會蜿蜒經過幾座村子，在這些地方開車像進入時光隧道，只有偶爾出現的電扇或商店霓虹燈，才能看出二十世紀的痕跡。這裡的景象也像一扇窗，能瞥見婦女只為一個目的而活的世界：工作。這個世界裡，不僅聽不到女人的聲音，甚至看不到女人。在一座座村子裡，來自外國文化的奇特吉普車與神祕的乘客轟隆經過時，狗、雞與孩子都速速走避車輪，男人則坐在店門口或路邊稍微好奇地抬起頭，並抽菸喝茶。但這裡根本看不見女人的蹤影。如果看得夠努力、夠快速，那麼偶爾在她們有機會拉起面紗之前，會看到女人和女孩在遠方田裡，背上背著孩子，照料農作物、扛水、牽牛、幫孩子洗澡。

一行人終於在路的盡頭蹣跚下了吉普車，身上的瘀痕更多了，而一整天跌跌撞撞的車程，讓她們反胃。吉普車遠離她們之後，雖然鬆了口氣，但是眼前的現實又逼得她們

1 位於喀什米爾地區由巴基斯坦控制的部分，是巴基斯坦最北的地區。

繃緊神經：接下來十一天，從日出到日落，要在地球上最艱困的地景中攀登。

汪達和女人們在達索（Dasso）下了吉普車之後，便遇見了數以百計的巴爾蒂（Balti）男人與男孩，年齡從十二歲到六十歲都有，個個都渴望能得到工作，扛起二十五公斤負重的登山隊裝備，再加上自己的食物、庇護物和衣物，前往一百五十公里外的基地營。

他們不辭勞苦，只為賺取一天區區美元。這數字對他們而言有如金礦，相當於一年在村莊耕田的收入。汪達看到在這一大批深色皮膚的骯髒臉龐外，還有幾隻山羊在這前哨漫遊。這些山羊稱為「有輪的餐食」，會在沿途上幫眾人補充重要的蛋白質與風味。

汪達與她的巴基斯坦總管（sirdar，遠征隊的領班）從集結此處的數百位人群中，選了超過兩百六十名揹夫。一旦受到雇用之後，他們會馬上綁起行李，開始健行。不多久，他們就在狹窄的山徑上綿延好幾哩，底下是河流，而他們有節奏地上下搖晃，只有雙腿在巨大的負重之下出現，輕盈敏捷的腳步讓人忘了他們背上扛的東西多沉重。這群女人若要帶氧氣瓶登山，會需要更多揹夫，不僅要扛額外的重物到基地營，還要扛到高山上。就算他們身強體壯，但是扛著九公斤的氧氣瓶，且頂多提供六小時的氧氣補充，根本不值得費力。

汪達礙於腳傷，無法扛更多重量，因此從揹夫中選了一名幫她背私人行囊，且要求他留在身邊，萬一在漫漫長日需要衣物或裝備時就能找到。之後，她抬頭看到巴瑞都河峽谷的深深洞穴，消失在一堆岩石、河流與懸崖中。這景色令誰都會提高警覺；對於一個拄著拐杖的人來說，肯定更加擔憂。從那邊到阿斯科里（Askole）也就是在攀登冰河之前的最後一個村莊，要耗時三天在狹窄的山路上走。這條山路是從絕壁間鑿出，底下是滔滔河水，而在最窄之處，汪達得扶著岩壁，肩膀和拐杖都摩擦著岩石。這天炎熱無雲，烈日不光是從天空燒灼著他們，水面與沙子也反射著陽光。如果不夠小心，反射的日光會照進她的鼻孔，導致鼻孔疼痛流血，之後鼻血會凝結，成為不雅觀的大血塊剝落。從達索到阿斯科里還是比較輕鬆的路程。

在經過幾天的炎熱與沙塵之後，他們來到阿斯科里，映入眼簾的是花園綠洲、蒼翠綠意，梯田及山區居民穿著的鮮豔衣服。居住在這裡的人費力引進山中的氾濫流水來灌溉，讓阿斯科里在一片岩石的嚴峻大地上，成為絕美的翡翠。這裡就像伊甸園，女人在樹蔭下逗留，景象讓攀登隊伍眼睛一亮。居民默默耕種稻米、馬鈴薯、苜蓿與果樹，這里在一片岩石的嚴峻大地上，成為絕美的翡翠。這裡就像伊甸園，女人在樹蔭下逗留，讓阿斯科而總管則為這趟遠征最後一次採買蔬果、麵粉與米。汪達趁著休息時把發疼的腳抬高，

可惜無法舒緩疼痛。

在冰河，揹夫爬過新的路徑往上，穿過時時變化、翻騰磨蝕、喀啦作響的冰河，繞過冰川裂隙邊緣，以及切入冰裡、如肺部一般的沟湧小河。揹夫一抵達凸出的冰河鼻，就坐在類似岩石與冰塊的河流源頭，汪達看著他們停下來祈禱。她從旁經過時，發現這是多年來臨時湊合成的墳場，葬著在冰河裂隙、雪崩、沟湧河流或寒冷中死亡的揹夫。她本來就知道有人在這條路上喪命，但是看見粗製濫造的墓碑與標示，讓她更緊抓著拐杖。

冰河就像冰河期一樣古老久遠，汪達曾在照片中看過登山者從高處俯拍喀喇崑崙山的巨大冰河，那畫面讓她想起公路：陰暗、骯髒的帶子在山區蜿蜒。但這帶子實際上是岩石，有些是小卵石，有些和房子一樣大，那是從山上的岩石分解而成，這結冰的礫石帶會慢慢朝著下方好幾哩處的河流蜿蜒。在這些巨石之間往上攀登，內心不免恐懼、洩氣，這時也更需要決心，因為太陽爬到天空高處時，會把岩石表面的冰融化，露出岩石本身，底下的冰層撐不住岩石的重量，導致每一步都可能打滑翻滾。許多登山者說，冰河和山一樣困難。但是只有一名攀登者，靠著斷腿來爬山。

汪達咬緊牙關，對抗疼痛，即使十一天的艱辛旅程中磨損了好幾對拐杖，仍若無其事。她下定決心，不拖慢團隊，不自憐自艾。她低頭看著山羊與她走同一條路時會想，搞什麼，如果連挑夫吃的肉都能爬，我當然也可以。她以近乎特技的技術，用拐杖從一塊塊岩石，越過水勢漸趨洶湧的巴托羅冰河與戈德溫－奧斯騰冰河。許多渡水處只用細細的繩索將岩石綁起，有時甚至連這都沒有，但她在這段漫長的登山路線上幾乎沒有把腳弄溼。

這段登山路線的安排是大約一天走六哩長，爬升一千呎；若再走遠一點，可能會對負重的挑夫與團隊成員造成風險；團隊成員需要幾個星期來適應氣候，慢慢爬升到某高度，那高度比生命可存在的界線還高出兩哩。如果這過程太快，攀登者可能會面臨許多疾病，可能是輕微但持續的頭痛，也可能是會致命的高山症與水腫，使得大腦以及肺部充滿液體。有人問，為什麼不乾脆搭直升機到基地營，但她知道若只花一個多小時就攀升七千呎，可能導致噁心、嘔吐、偏頭痛、胸膜炎與暈眩。當然前提是，能活著到這裡。

這三天徒步雖令人疲憊，卻心曠神怡，途中應是人間最宏闊的奇景。那像是不斷變

化的畫布，有一哩高的花崗岩壁與巍峨的白首高峰，中間則有岩石與冰構成的起伏冰川在底下。汪達來到了協和廣場（Concordia），是巴托羅與戈德溫－奧斯騰冰川的交匯處。

在離家三個星期之後，她終於第一次真正看到K2巍峨聳立，雖然仍在十哩之外，還要再走上一天。在方圓十哩之內，有四十一座超過六千五百公尺的高峰，其中四座超過八千公尺。山之美鼓勵著她停下腳步，向山神祈禱，據說山神就住在祂們的聖堂之中。她在天主教家庭長大，但很少在教堂儀式找到慰藉。不過，站在如此雄偉的群山面前，她忍不住由衷唸出感謝，謝謝讓她來到這裡。她的胳臂發疼，在一百五十公里岩石與冰的艱難路途中拄著拐杖，使她雙手磨出水泡，但她做到了。

她繼續走，抬頭仰望岩石，凝視眼前的山。即使看過圖片，仍想像不到這座山峰從冰河中拔地而起，直指碧藍天空的磅礡氣勢如此震撼人。聖母峰是隱藏在層巒疊嶂的後方，沒有「拔地而起」的山景。但是K2不同。K2要你尊敬、要你注意，而汪達也尊敬、注意。就像過去諸多登山者，汪達立刻深受K2純粹的力量與美吸引。她經常休息，時時留意著目的地，好像希望能半路看見這座山似的。汪達的腿開始覺得好像靠著裸露、斷裂的骨頭在走，而不是穿著登山靴。

距離基地營還有幾個小時，汪達就跌坐在岩石與冰上，淚水默默滑落臉龐，而她輕按摩著發疼的腳。**或許我太過火了。** 汪達的朋友與波蘭同胞佛伊泰克‧柯提卡（Wojtek Kurtyka）與亞捷‧庫庫奇卡（Jerzy "Jurek" Kukuczka）在登山道上遇見她。庫庫奇卡看見汪達坐在岩石上，揉著大腿，淚水從墨鏡後方滑落臉頰時，他覺得自己的心也快碎了。

他愛這女子，愛她的力量、意志力與美，但這太沉重了。他們相識多年，也曾一起登山，他從未見過她哭；一想到她不知道承受了多大的痛苦，才允許他見到自己軟弱的一面，庫庫奇卡也跟著心碎。**我們快到了，剩下的路讓我背妳吧，** 他告訴汪達，並跪下來，讓她爬到背上。汪達猶豫了：如果接受憐憫的協助，即使是來自庫庫奇卡，也都侮辱了她這麼努力得來的一切。只是她已痛得視線模糊、胃部發疼，連水嘗起來都像醋。

她把手放在他粗壯的肩上，跳上小岩石支撐自己，之後彷彿沒有疼痛似地敏捷快一跳，平穩登上他背部。庫庫奇卡小心翼翼，撐著她時不碰到她受傷的腳，雙手手指在背後像籃子一樣，扶著她的臀部，走最後幾哩，前往 K2 基地營。

她的隊友看著眼前怪異的景象，說她來這趟登山行完全是愚蠢之舉。

「無論環境有什麼障礙，都阻擋不了她的決心」；她就是這樣的人。一旦下了決定，

就會一心一意完成。只是，她得付上健康與腿的代價，日後也沒真正康復，」帕默斯卡說。

在分析過自己率領迦舒布魯三峰（Gasherbrum III）遠征的錯誤時，汪達發現，一九七五年的團隊以為她只為了自己而來，而不是為了她們。她們錯了。汪達其實很尊重她們，但不知怎地，沒能傳達自己的敬意與連結給團隊。這次K2遠征將會不同。今年她不會讓團隊對領導者失望，即使這表示她得走上一百萬步疼痛的步伐才能抵達。她的腿讓她無法碰觸山，更別提登上那斜坡多麼危險又艱辛。但是她的隊員仍質疑她的誠懇，有人甚至指控，她只是想為之後的嘗試先探路。

面對質疑，汪達的隊伍仍攀登了這座山。這團隊是由十一名當時世界最頂尖的女子高山攀登者（至今仍然是最優秀的一群），才花十二天，就有兩名攀登者在六千七百公尺處建立第二營地。哈莉娜·克魯格－史羅科斯卡是四十三歲的記者、編輯與母親，在一九六七年和汪達一起嘗試攀登白朗峰，此時和她的夥伴安娜·歐科平斯卡一起攀登。她和安娜在一九七五年登上了迦舒布魯三峰，創下女子團隊紀錄，可是K2是不一樣的挑戰。在穿越了第一營地上方一段懸凸的困難路段之後，哈莉娜告訴安娜：「安娜女

士，這不是迦舒布魯群峰。我們在這裡得攀登。」在接近第二營地時，哈莉娜傳無線電

訊息給基地營，更新團隊在山上的進度。

汪達在基地營，問上面的天氣如何。

哈莉娜一邊對著安娜微笑，一邊對無線電說道：「我得問問上帝，想賜予我們什麼

天氣。」通訊完畢之後，她忽然倒下。

安娜馬上伸手去摸哈莉娜：她沒了脈搏，呼吸停止，眼睛固定，瞳孔放大。安娜立

刻喊兩名在第二營地帳篷裡的奧地利人來幫忙。她抓起哈莉娜手中的無線電對講機，朝

基地營嚷著：哈莉娜停止呼吸了。

汪達抓起拐杖，在冰磧上狂奔，到附近營地找另一團隊的醫師。他們像九一一接線

員一樣異常冷靜，告訴安娜吹一口氣按五下的過程、如何找到哈莉娜胸骨下的心臟，如

何檢查脈搏、呼吸，以及任何她還活著的跡象。在接下來的一個半小時，安娜和奧地利

男子都在捶打與按壓她的心臟，設法讓哈莉娜恢復一點生氣。最後安娜精疲力竭，坐在

腳跟上啜泣。之後，她呼叫基地營的汪達。她去世的地方太遠，沒機會獲

得真正的診斷或解剖，因此汪達和其他人多年來都認為，哈莉娜是因為心臟病突發而身

故。不過突然倒地，且顯然沒有痛苦，表示她較可能是腦栓篩死亡。

K2奪去了第一條女性的生命。

哈莉娜是在眾人的邀請下盛情難卻，才加入遠征；她最後同意，是因為許多女性已熟悉汪達教條式的領導風格，她們說如果哈莉娜不去，她們就不去。一開始，她身體就不舒服，但是拒絕醫療，她答應先生和女兒，這會是她最後一次前往喜馬拉雅山區。連歐科平斯卡也覺得不太對勁，因為哈莉娜是無神論者，這次遠征卻帶了聖經。

只獨自待在基地營。

在哈莉娜過世後，汪達告訴其他女子，她們得把她的遺體帶下山。很少有人這麼做，因為要把遺體移下已很危險的斜坡，會對攀登者帶來風險。汪達告訴面有難色的隊員，她們得給哈莉娜真正的墳墓，讓她女兒能來造訪。不能讓她成為鳥類的食物，遭受其他未來登山者的踐踏。她應該得到更多。隊員們同意。

壞消息傳得最快的地方就是在喜馬拉雅山區，冰河上的攀登者皆速速前來K2的基地營，伸出援手，其中包括庫庫奇卡、梅斯納，以及奧地利與墨西哥的登山隊。大家在移動時格外小心，深怕眼睜睜看著遺體掉落陡峭的岩壁，同時也得注意自己的安危。攀

登者把這綑好的遺體慢慢送下五千呎，從第二營地送到冰河。汪達無法爬上去協助，只能從路線底部監督進展。等他們來到底部，她就幫忙把遺體放到粗糙的擔架上，那是用舊的帳篷柱與布料做成，並小心送到冰河下，在吉爾奇紀念碑（Gilkey Memorial）埋葬。

這座紀念碑是在一九五三年，為了紀念美國登山者阿特·吉爾奇（Art Gilkey）蓋的石塚，也充當K2遇難者的紀念碑。吉爾奇是來自愛荷華州一位英俊的紳士，是個地質學家，來此遠征除了登山之外，並蒐集他最愛的石頭。他和登山隊攀登順利，卻在兩萬五千呎的地方，受困於十天的大暴風雪。等到登山者終於能離開營地時，阿特起身，卻很快跌回雪中。登山隊醫休斯頓做了令人心痛的診斷：血栓性靜脈炎。在帳篷躺了幾天，沒有活動，無法滿足身體對液體的大量需求，阿特的血慢慢變成像是糖蜜般黏稠，在腿部形成結塊。這種血栓在任何時刻都可能流到肺部、心臟或大腦，讓他立即死亡。

阿特在登山隊就算有辦法在高山挽救一個不能走的人，在把他送下山之前，他也必死無疑。在登山史上最英雄性的救援行動之一，隊員皮特·舍恩寧（Pete Schoening）用艱鉅的冰攀確保挽救了六人，包括吊在睡行袋中的吉爾奇。但後來，團隊奮力在陡峭的冰坡上建立起營地時，一場雪崩把吉爾奇整個從斜坡上掃走。隔天，倖存者沿著沾染他血跡的

路，默默下撤。在基地營，他們蒐集了許多顏色、形狀與大小的岩石，那是吉爾奇喜歡的東西，再用這些岩石，幫他打造很適當的紀念碑。

過了二十九年，汪達與登山隊準備在那紀念碑舉辦禮拜儀式。在無風也無雲的日子，這群女人登上能俯瞰基地營的山嶺，並發現一處小丘。這處小丘很不尋常，長滿小小的白花，即使這已離他們在攀登過程中看到的最後一根草有一哩的高度。這些小白花很動人，幽微地提醒他們，在冰凍、死亡的荒地盡頭，仍有活著、會呼吸的東西在等待。她們摘下每一朵花，帶到紀念碑。吉爾奇一九五三年的團隊把紀念碑蓋在冰河上方十公尺，這樣就不怕冰塊不斷侵襲，他們還以鐵絲將石塊綁好。汪達和團隊成員爬到紀念碑時，發現了一處被遺棄的墳墓，上頭是兩個用鐵鎚敲出的粗糙紀念區，紀念兩個以上在吉爾奇之後在山上遇難的登山者，包括一九五四年的馬里奧‧布丘斯（Mario Puchoz）與一九七八年的尼克‧艾斯科特（Nick Estcourt）。汪達知道其實有九個人死亡，但其中五人是尼泊爾人或巴基斯坦的高海拔揹夫，他們的紀念碑位於底下好幾哩的冰河鼻。一九三九年，第一位遇難的杜德利‧沃爾夫（Dudley Wolfe）遺體就留在高山上，至今尚未被發現，也沒有人為這位早已失蹤的人打造一塊匾額。看著太陽沒入喬戈里莎峰

（Chogolisa Peak）後方，這群女子念了莊嚴的告別詞，之後靜靜地把白花放到哈莉娜的石塚上。

哈莉娜是汪達第一次在吉爾奇紀念碑參加的第一個葬禮，但不會是最後一個。

女子們離開紀念碑，仰望著哈莉娜死亡的山頂。最後一道日光消失在山的背後時，她們默默走回營地，留下黑藍色的天空，滿天燦爛星斗彷若十克拉的鑽石般耀眼。

哈莉娜的死讓這趟遠征籠罩著陰影，但沒有太久。歐科平斯卡格外悲傷，看見哈莉娜葬禮才過沒幾天，其他女子就開開心心、回歸日常，令她非常反感；音樂又在集體帳篷震天響，其他營地的登山者川流不息造訪，來喝茶和咖啡，打情罵俏與笑聲在冰河四周迴盪。她失去了摯友和登山夥伴，然而這些女人的行為好像只是遺失一件登山用品。

不過，安排這項耗費了汪達多年的時間，花了好幾萬積蓄，如果不奮鬥，她可不會放棄。團隊又回到山上六個星期，但強風持續吹襲，停止的時間總不夠讓她們登上更高的第二營地。她們很洩氣，最後終於打包，在九月二十六日往南返家。這是安娜最後一次登上喜馬拉雅山，也是汪達最後一次帶隊。她受夠了，不想再承擔領導者的麻煩與責任。她只想把力氣集中在攀登，而不是策畫。

汪達從K2返回時腿部疼痛，而她終於明白必須給腿部充分的療傷時間。在沒有爬山的時候，她決定追求另一項遠離八千公尺原野高山的熱情：賽車。她對這兩種運動有相同的熱愛，兩者都是最危險的運動，且由男人主導。她加入波蘭的拉力賽車賽道，為的是感受學習新事物的純粹喜悅。汪達很快在方向盤後得到自信，和在兩萬七千呎的岩壁與冰壁攀爬一樣。就像攀登八千公尺高峰，賽車也讓她冒著風險，充滿腎上腺素。

無論是坐在昂貴、高性能的機械裡，握著方向盤，或雙氣缸的老爺車，汪達都能狂放地快速穿梭小街道、超車，忽視一般的道路規則。她像青少女開車那般有自信與傲慢。但她已三十多歲，而被警察攔下來時（經常如此），她就會撒嬌，露出甜美笑容，詢問警察是否最近在報紙上看過她？有沒有聽過她？她是知名的波蘭登山家。有時警察會聽過她大名，口頭警告就讓她開走；有時候警察不肯放水，她就把罰單塞進已經爆滿的置物箱（手套箱）。曾有一次，她載法國登山作家克莉絲汀‧葛羅斯琴（Christine Grosjean）在華沙兜風時還翻車。「她放聲大笑，」葛羅斯琴說，「就像個孩子，什麼都不怕。」

一九八四年初，汪達終於走路時腳不會發疼，於是她發憤圖強，為回歸K2訓練。

腿傷和這座山在一九八二年擊潰她，但她決心這次絕不失敗。出發在即，她開車到母親家道別。母親瑪麗亞與茲比格涅夫離婚、而他慘遭殺害之後，就愈來愈從神祕信仰中獲得平靜。瑪麗亞為汪達開門，堅持要女兒一起祈禱。汪達是個講究實際的人，雖然一開始拒絕，但她了解這對母親而言多重要，於是順著母親的意思，兩名女子一同到瑪麗亞小客廳的角落，跪在小小的神龕前祈禱。

瑪麗亞向神祈禱，請祂保佑女兒能平安歸來。汪達握著母親的手說，**別擔心，我一定會回到妳身邊。**

一九八四年，汪達K2的團隊包括兩名一九八二年的隊友瑟溫斯卡及帕默斯卡，還有剛加入的第三位成員黛博絲沃瓦‧苗多維奇─伍爾芙（Dobroslawa Miodowicz-Wolf）。她是個人見人愛的女孩，個子小小的，孜孜不倦工作，因此有個暱稱「莫露卡」（Mrowka），意思是「小螞蟻」。但是，這次山上的天氣與環境條件不佳，導致她們在七千三百公尺的第三營地之後沒有前進多少。這對汪達來說依然是了不起的成就。她就像機器那樣攀登，從不覺得疲累或疼痛；她終於痊癒了。

一九八五年，汪達攀登南美最高峰——阿根廷的阿空加瓜山（Aconcagua，六千九百五十九公尺），之後又前往南迦帕巴峰，再度嘗試攀登這座殺手山。正如一九八四年，瑟溫斯卡、帕默斯卡與伍爾芙又是她的登山夥伴，而她和莫露卡進入伊斯蘭馬巴德的旅館時，大家都回頭看她們。汪達穿著她最美的夏日洋裝，搭配時尚的跟鞋，還悉心擦上口紅。墨西哥登山家卡洛斯·卡索里歐（Carlos Carsolio）[2]看著她們走進大廳，鞋跟在冰涼的大理石地板上輕敲，他的視線跟隨著她們的每一步，直到消失在樓梯上。後來，她們又出現了，原來是和旅遊與登山部長有約。她倆拿著一張紙快樂地朝著他揮舞。什麼？他問，妳們拿到登山許可了？他和自己的登山隊還得等上七天呢。

雖然汪達在陽盛陰衰的登山圈裡因女性身分吃了苦頭，但她其實很擅長應付巴基斯坦的父權體制，及其限制重重的繁文縟節。她並未成為傳統沙文主義的受害者，反而成為這場遊戲的高手。她帶著敬意進入伊斯蘭土地，並知道何時何地該亮出身為女人這張牌。有一次在前往巴托羅的路上，她發現自己濃密的頭髮中，有隻小小但依然令人噁心的小蟲。她衝出帳篷，穿著長襪的腳揚起一陣小沙塵，在營地周圍尖叫，好像好萊塢明星看見了老鼠一樣。終於，幾名英國登山隊的人前來相救，小心梳理她的髮絲，找出這

隻惱人的小蟲子。有人覺得她展露脆弱的一面很可愛，但其他人經歷過她愛掌控、教條式、愛發脾氣，就對她施展女性特質的詭計感到不屑。

她在一九八五年前往南迦帕巴峰時，又發現自己被孤立、受到挑戰。她也感覺自己被利用，抱怨夥伴不夠盡力朝著共同的目標前進。然而，由瑟溫斯卡、帕默斯卡與汪達組成的第一支全女子登山隊，還是在南迦帕巴峰登頂了，只有伍爾芙在接近山頂時折返。雖然這次成功是女子阿爾卑斯式攀登的里程碑，有些人說，甚至比汪達在聖母峰登頂還了不起，但這是四人最後一次一同攀登。帕默斯卡說汪達太有企圖心，卻忘了她的限制愈來愈大：年紀、腳持續發疼，以及一向存在的經費考量，迫使她花在募款的時間超過她為高風險登山所做的訓練。「她沒以前那麼厲害了，」帕默斯卡說，「可是她的決心卻愈來愈堅定，我們不懂，也沒辦法同意；我們設法向她解釋，不能再這樣繼續下去，但她不肯聽。在南迦帕巴峰之後，我們就分道揚鑣了。」

汪達的問題是強烈的個性；強者都是這樣。但高處不勝寒，他們往往沒什麼朋友，因為在充滿活力的生活中沒什麼休息時間，且太多對手、競爭也太激烈。攀登家都有許多關於不同隊伍領導者的奇聞軼事，而聊到特別難搞的領導者時，往往摻雜著敬畏或是古怪奇想。例如有一則軼聞說，剛過世的大登山家弗拉基米爾·巴利伯丁（Vladimir Baly-berdin）曾在K2上，稱一個病懨懨在嘔吐的隊員為「娘炮」，要他「站起來！！」那位隊員在攀登到八千公尺、雪深及胸的地方時出現高山症的初期症狀，顯然在巴利伯丁的

諷刺的是，登山家的形象講究的就是韌性、鋼鐵意志及固執的決心。攀登家都有許多關於不同隊伍領導者的奇聞軼事，而聊到特別難搞的領導者時，往往摻雜著敬畏或是古怪奇想。

俄羅斯人心態中，[3]是不成理由的。

不過關於汪達咄咄逼人的個性，別人可沒有幫她說話。相反地，她發現之前的朋友與隊友愈來愈不願意和她一起登山。一九八六年，她計畫第三次攀登K2，而過去一同攀登的瑟溫斯卡、帕默斯卡與伍爾芙，都排定與更大的波蘭登山隊爬上K2，但汪達並未受邀加入。相反地，汪達選擇比較小的法國隊伍，預定比波蘭登山隊早幾個星期登上K2。在過去隊友的心中，汪達選擇加入法國登山隊的決定是策略性的，而不是巧合。

「我知道她一心一意要成為第一個登上K2的女人，而她加入法國隊，正是因為那

殘暴之巔　136

是當年第一個出發遠征 K2 的登山隊，」帕默斯卡說，「她想要得第一，就是這樣。法

國遠征隊能提升她得第一的機會，於是她就加入了。」

法國登山隊的領導是對夫妻檔，莫里斯與莉莉安・伯拉德（Maurice and Liliane Bar-

rard），他們自稱是「世上最高處的夫妻」。汪達是在前一年的布羅德峰（Broad Peak）與他

們相識，同時也認識了巴黎的記者米歇爾・帕門提耶（Michel Parmentier）。汪達知道，莉

莉安在一九八四年成為致命的南迦帕巴峰成功首攀的女性，由於那趟登山很艱辛，而莉

莉安又算爬得輕鬆，因此汪達知道自己在攀登 K2 時有對手，但她不擔心。汪達看過莉

莉安登山，自認比那位嬌小的法國女人強壯，也有更多年的經驗。但如果莉莉安能成功

爬上高峰，汪達也會在一旁。

女人的登山競賽，開始白熱化。

汪達在四月底做最後的準備時，發現華沙上方的雲朵有一抹詭異的綠色，但她沒有

3　原文寫普魯士人 prussian，應為誤植。

多加思考。幾個星期後，她走過機場安檢掃描，前往伊斯蘭馬巴德。

嗶嗶嗶。真不明白怎麼會觸動警報。她已把登山刀從背包拿起，也取下了招牌銀手鐲。

「小姐，抱歉，」技術員說，「請再過一次安檢門。」

汪達走回去再試一次。

嗶嗶嗶。她開始覺得警報很討厭。

檢查員找來主管，汪達急著想上飛機，又再試一次。不過，警報還是響了，警衛紛紛圍到她身邊。

「鞋子，脫掉鞋子。」

她脫了鞋子，再走一次，嗶嗶嗶。

安檢員面面相覷，又看了汪達，接著示意一個站在附近的大個子斯拉夫女子過來。

「抱歉，請過來這邊。」

汪達被帶到出境航站一處圍起來的區域，這名魁梧女子帶她到布簾圍起的地方，告訴她岔開雙腿，伸出胳臂，「像這樣！」之後，她堅決卻專業的又戳又挖，捏了汪達身

體的每一吋，直到她深信汪達在衣服底下除了胸罩與內褲之外，沒藏有任何東西。之後她被帶回安檢處，這裡有一群官員一頭霧水。

啟動偵測器的，好像是汪達本身。

四月二十六日，在蘇聯車諾比小鎮，一座核反應爐過熱爆炸。這次爆炸導致輻射塵飄到一哩高的大氣層，並化作致命的雲，飄到世界各地。蘇聯政府急著隱匿這技術缺失，不讓世人得知，並未發出關於這場災難的官方通知，直到千哩外的瑞士官方記錄到空氣中出現了為正常值一萬倍的銫一三七。那時，蘇聯才建議車諾比居民考慮遷移，等待危機結束。人民都不知道他們住在有毒的環境，直到勝利日閱兵（May Day）忽然取消才察覺有蹊蹺。然而，孩童仍在綠雨中玩耍，在有放射污染的田野上打滾。汪達有幸能置身在醜惡的政治世界之外，渾然不知東邊五百哩外的災難，只知道她無法通過機場的安檢掃描。她的身體因為落塵而有輻射性。在經過冗長的討論與搖頭，汪達獲准通過安檢站，護送到飛機上，確保萬無一失。

汪達和她的團隊在五月二十二日抵達基地營，比多數遠征隊更早開始登山；只有義

大利夫妻檔雷納托與葛瑞塔・卡薩羅托（Renato and Goretta Casarotto）比他們早。雷納托嘗試南南西面，因此只有汪達和法國隊友走阿布魯齊山脊（Abruzzi Ridge）[4]這條路線。一個月後，他們會和來自世界各地的八個登山隊會合。汪達已經在一九八四年攀登過七千三百五十公尺的阿布魯齊路線，比團隊成員更了解這裡。她希望這能帶來些許她所需要的優勢，讓她勝過也要嘗試南南西面的波蘭朋友，那對他們來說是一條新的陌生道路。

汪達、帕門提耶與伯拉德打算以阿爾卑斯式攀登上這座高山，亦即不用固定繩的輔助或安全措施，在七千公尺以上也只設幾個裝備收藏地，不建立高地營。這種登山方式對汪達來說很新奇，但她立刻深受這種不笨重的方式吸引。她知道，如果技術好、時間掌握佳，就可減少暴露於山上雪崩、落石、設備失靈與嚴重天氣等外在危險的時間，反而提高生存機率。

正當團隊準備好，第一次往山上進軍之時，汪達說她不去。她覺得喉嚨好像吞了酸，而且發燒。她沿著冰河而下，去找比他們晚一點點抵達的英國團隊，請他們的隊醫給藥。有將近一個星期的時間，她蜷起身子躺在帳篷裡，閱讀與喝她最喜歡的尼泊爾甜茶，隊友則扛著重物，在六千兩百公尺處紮第一營地。無論她是否生病，在山上不願提

供幫助，肯定不受法國同志歡迎。

到了五月三十一日，汪達覺得好些了，於是提早離開基地營，協助團隊幫第一營地補充裝備，並建立第二營地，也就是他們在山上規畫的最後一處營地。少了繩索的重量，團隊快速輕盈攀爬，只帶著一口爐子。莫里斯和莉莉安共用一個帳篷，汪達和米歇爾共用另一個帳篷。到六月四日，他們已經在七千公尺處建立了第二營地，但因為強風吹拂，把營地幾乎吹平，迫使他們回到基地營。目前為止，他們依照時程進行，甚至略有超前。他們抵達山上不到兩週，已經來到半途了。

在基地營休息幾天，和愈來愈多抵達山上的登山者聊天，反覆檢查高海拔裝備之後，他們準備好再次攀登。他們在六月八日黎明之前起床，汪達與團隊從基地營出發，在阿布魯齊路線下的前進基地營度過幾晚，也在一、二營地過了幾夜。六月十日夜裡，他們還停留在第二營地的帳篷，這時汪達設法理解在帳棚之間快速的法文討論。聽起來他們好像已經打算攻頂！汪達不敢相信。她問，不會太快嗎？我們才適應環境兩個星

4　K2東南山脊，一九〇九年由西班牙阿布魯齊公爵首先攀登，故得此名。

期，再多留至少一個星期，是不是比較好？似乎沒有人聽她的話，這對話就在兩帳篷的兩名男子之間進行。汪達留在睡袋裡，米歇爾的身體靠得太近了，令她不自在，這時他和莫里斯在愈來愈強的風中，彼此叫喊。後來，風聲太大，他們放棄交談。暴風搖撼著帳篷，汪達好不容易斷斷續續地睡著。兩天後，團隊認為暴風贏了這回合，於是他們下撤到基地營。回到營地，汪達立刻去吉爾奇紀念碑下的英國團隊營地，找亞德里安・伯格斯（Adrian Burgess）。許多人稱亞德里安為「亞德」（Aid），汪達是在多年前攀登塔特拉山脈（Tatra Mountains）[5]，認識他和他的孿生兄弟艾倫（Alan）。亞德看見她扛著捲緊、放在束口袋裡的帳篷。

「你有沒有小帳篷跟我換？這頂帳篷在爬這座山時太大了，不過，是一頂好帳篷。」亞德看著這引人矚目，甚至有點令人敬畏的女子站在岩石上，雙腿岔開，手穩穩插在腰部。於是，亞德問為什麼需要另一頂帳篷。他知道汪達和帕門提耶在山上共用一頂帳篷。

她猶豫了一下才回答：「我需要自己的一頂帳篷。」她看著這位英俊的英國人，他露出頑皮的微笑，要求她給個解釋。「我就是無法和米歇爾共用一個帳篷。」雖然帕門提耶

令她作噁，但是把這份厭惡告訴其他登山者也很失禮。汪達太清楚在冰河，話傳得多快，尤其是淫穢的壞話。

亞德不需要她解釋。他很清楚遠征時會讓人露出黑暗面，導致在侷限空間裡緊密生活變得苦不堪言。他不只一次看到遠征失敗的原因，是登山者無法信賴其他登山者，不願把自己的性命安危，交給同一條繩索上把他們搞瘋的人。亞德在裝備中翻找，之後把只能容納兩人的小帳篷給她。這帳篷很小，他和艾倫無法兩人並肩睡在這裡頭。汪達感謝他，露出真誠美麗的笑容，旋即轉身離去，往更高處的冰河區帳篷前進。

她回去時，看見米歇爾坐在炊事帳外抽菸，和莫里斯說笑。

庫瓦（Kurwa）。她對著風說道，沒對著任何一個人。那是她說得出口的波蘭粗話中最嚴重的一個。她只能和不說波蘭語的人說；這個字實在太粗俗了。那就像是英語人士說的「幹」，但是沒那麼髒。她可以依照說話對象，說話時的高興或憤怒程度，可能表示「婊子」、「你媽是婊子」、「賤人」、「混蛋」、「媽的」、「操」、「去你媽」、「滾開」、「白

5 位於斯洛伐克與波蘭邊界。

痴」，或就是「幹！」有時候她會臉上掛著笑容，對挑逗卻傲慢的登山者說這個字，對方可能不知道她很不高興，或者叫他滾。汪達喜歡這樣。讓他們猜想。但有時候她說這個字時，純粹就只是厭惡妨礙她的某個王八羔子，就像現在。**米歇爾是十足的混蛋**。無論有沒有帳篷，她都得在接下來的一個月和他一起生活。

汪達加入團隊時，認為是伯拉德夫婦是討人喜歡、能幹的夫妻，而四人組成的小小團隊很浪漫的。但當時她還不認得米歇爾．帕門提耶。在他們第一次長時間關在山上之後，汪達就知道團隊關係緊密的幻想破滅了。

帕門提耶是個獲獎的記者，曾在採訪過程中出生入死，包括前往貝魯特的戰場。他個子小，有雙悲哀的深色眼睛，總是叼根菸，用英式帽遮蓋住一頭亂髮。他付了一半的遠征費用，盼能撰寫莉莉安成為第一個登上Ｋ２的女子報導；得知莫里斯和莉莉安邀請汪達加入團隊時，他有多麼憤怒可想而知。

汪達認為，帕門提耶是她見過最自戀的男人。一想到又要在小小的帳篷，跟這個男人面對面躺在一起，聞到他呼出飽含於臭味的氣息，即使再一晚汪達都覺得受不了。這種敵對狀態大大打擊團隊士氣，使後援成為夢魘。莫里斯為下一趟攀登分配團隊裝備

時，汪達說，她不再和米歇爾共用同一頂帳篷；她有自己的帳篷。汪達聲稱這是她獨立的代價，除了背自己分配到的團隊食物、瓦斯與爐子之外，還要額外扛起自己的帳篷，但這額外的重量是整個團隊所造成的。

陸續抵達基地營的登山者，警覺地看著這團隊劍拔弩張的氣氛。狄恩伯格就是其中一員。不光是汪達對米歇爾的行為過於情緒化，他也擔心自己的好友太有企圖心、太固執，好像只是從八千公尺以上的高山中隨便挑出一座，讓她在夏天去攻克一樣。多年前，布爾在喬戈里莎峰遇難，狄恩伯格因而失去朋友與登山夥伴。他深深了解企圖心的代價。他也發現，汪達似乎比之前的場合更加孤獨、更不快樂；她不再是波蘭女子登山隊的一員，而是自由登山者，在不同團隊間轉換，只要有機會就加入。和一群陌生人進入世上最嚴苛的環境，是讓自己進入陷阱，既不快樂，又相當孤獨。不過汪達認為這是必要之惡：「攀登者都是孤獨的；，孤獨是必須的。若剛好能與友人相伴固然很好，但是攀登者必須界定出心靈空間，不讓人碰觸或打擾。」

六月十八日，汪達醒來時是平靜無雲的早晨；太陽還要過幾個小時，才會照耀在布

羅德峰的山脊，不過天空已從墨黑變成灰色。她和平時一樣小心翼翼，確認清單上的基本裝備皆已備妥，尤其是今天。今天，他們要攻頂。上山才三個星期，莫里斯和米歇爾就覺得準備好了，而汪達只想趕快結束，永遠和討厭的隊友說再見。和汪達一樣，莫里斯和莉莉安在天還沒亮的黑暗中就走上了冰河，汪達靠著頭燈照亮的一小圈光爾、莫里斯與莉莉安在天還沒亮的黑暗中就走上了冰河，汪達靠著頭燈照亮的一小圈光線，看著腳邊的岩石與冰。他們的冰爪壓碎了冰河的白霜，朝著前進基地營的方向去。

這支隊伍發出的聲音，只有冰爪壓碎了冰。他們沒有興高采烈聊著就要抵達目標，那山頂是世界第二高峰，過去只有三十九名男子曾登上過，更從來沒有女人登頂。但他們的心情與腳步都沒有提升。他們的步調慢得危險，原本三天的攀登時間變成了六天。

攀登到第四天時，他們抵達七千七百公尺一處懸凸的冰塔。米歇爾先行，而莫里斯、莉莉安與汪達在下面等他離開最危險的部分，才繼續前進。突然間，他的靴子踩破了冰河裂隙邊脆弱的冰橋，使得冰縫太大，無法在缺乏繩索的情況下攀登。莉莉安從腳邊的深淵退縮，堅持她無法在沒繩索的情況下跨越此處。莫里斯在前面叫米歇爾拋回團隊最後的一段繩索，而他已走得太遠，不願回頭。他們看著他消失在冰的屏障後緣。汪達簡直不敢相信。混帳東西，她心想，他的自私迫使我們三人另外找路繞過冰河裂隙。

這也表示，他們要獨自穿過危險的懸冰，而莫里斯得勇敢把女子拉上去，他戴著手套的手得吃力地抓住女子的手，而她們則穿著冰爪往上爬。汪達從來沒有爬過這種高度的懸冰，雖然開心，也非常疲憊，迫使他們在七千九百公尺處露宿。他們隔天早上起來時都希望那天可登頂，只不過風勢增強，他們又身體疲憊，而上方的路打亂了他們的計畫。

K2詭譎的地形中，有一段就位於八千三百公尺上方。這是一處狹窄溝壑，由六十到八十度的冰、岩與不穩定的雪構成的「瓶頸」（Bottleneck）上面則是五十度的冰牆，稱為「橫渡」（Traverse）。對許多登山者來說，這是K2最艱難的部分，大部分攀登者會等大型登山隊出現，帶著高山揹夫與氧氣瓶前來，並在路線上架好安全繩。不過汪達、米歇爾和伯拉德夫婦不打算等。他們把所有的裝備（除了一口小爐子與一頂帳篷）放在最後七千九百公尺的臨時營地，便獨自穿過這兩個地方，小心把冰斧放穩才移動腳，且同樣確保冰爪的釘齒穩穩踩進冰中，之後才取出冰斧，繼續下一步。一旦腳步錯誤、手點錯誤、一塊不好的冰，他們就會失去抓力，從K2的表面翻滾而下。在這結冰的斜坡上，到處散布著結了一層致命薄冰的岩石；要能用手抓住表面很不容易，而把冰斧插入薄冰也非常危險。相反地，他們得「斜板攀登」（friction-climb），也就是只運用下面的冰爪，

讓手盡量按著滑溜的岩石，增加與斜坡的接觸。這需要很驚人的大量力氣，且非常耗損身心力氣，因此他們被迫又一次露宿，這是連續三天了。四人在華氏零下三十度的夜晚，連一個睡袋也沒有，擠在供兩人用的帳篷，等待第一道光，準備攻頂。

六月二十三日，汪達的命名日，黎明時天氣晴朗平靜，汪達覺得她的時刻到來。米歇爾與莫里斯大半個早上都在雪中開路，並在距離山頂只有幾百呎時停下休息，煮點湯。汪達覺得很奇怪，為什麼要在那麼接近山頂的地方休息，莫非是出現了幻覺；後來登山者告訴她，他們確實在登山道上發現速食湯包。午餐休息時間讓汪達有機會達到目標──她獨自登上山峰，留下三個人喝湯。

在早上十點，汪達朝著山頂走最後幾步艱辛的路。和聖母峰像小桌子般的山頂不同，K2的頂峰在她上方寬闊且平緩伸展，幾乎和大客廳一樣，足以在上頭跳舞──她確實很想跳舞；十點十五分，她成為第一個女性、第一個站上世界第二高峰的波蘭人。

她沒有更高的地方要去了，於是跪在硬硬的雪地上，感謝神讓她安全上山，並祈求能安全下撤。之後，她哭了。她很感激能獨自一人，不必把這無與倫比的幸福與平靜時刻與人分享。此刻是那麼寧靜，什麼都靜止，連一絲風也沒有；她感謝上天給了她這麼

理想的登頂日與天氣。一切順順利利，來到了這裡。不光是第一個登頂的女子，也是第一位登頂的波蘭人。有些男人會恨得牙癢癢的，她想著就笑了。

汪達環顧四下的群峰之海；其他八千公尺高的高峰還有布羅德峰、迦舒布魯一峰與二峰，更遠一點的南迦帕巴峰相較之下顯得很小。她起身，緩慢而小心地在山頂絕壁上轉圈，冰爪踩在風吹雪上，她張開胳臂，想擁抱這景色，在心中留下永不忘懷的景象。

她露出大大的笑容，冰冷的空氣凍得她牙齒發疼。她成功了。在攀登三次、兩人失去性命，以及四年嘗試，她成功了，沒有人能拿走這頭銜：魯凱維茲是第一個在Ｋ２登頂的女子。

「在山頂上，我心中滿是狂喜，」她說，「Ｋ２是我多年來夢寐以求的山。」

只不過，這是一段短暫的狂喜。

4

黑色夏季
The Black Summer

和其他運動不同，它要運動員死。

——布魯斯‧巴科特（Bruce Barcott，美國環境作家）

一九八六年六月二十一日[1]，汪達‧魯凱維茲、米歇爾‧帕門提耶、莉莉安與莫里斯‧伯拉德在第二與第三營地之間攀爬，前往 K2，他們下方則有兩名美國人被掃進死亡深淵。約翰‧史默立奇（John Smolich）與艾爾‧潘寧頓（Al Pennington）橫渡南南西山脊的陡峭雪坡時，上方發生雪崩災難，以每小時兩百公里的速度往下衝，將他們埋在雪與岩石底下。

1 編按：時序又回到汪達登頂前，後汪達於六月二十三日登頂。

一九八六年的黑色夏季開始了，最後會有二十七名登山者登上K2頂峰，但是有高達十三人在過程中送命。史默立奇與潘寧頓是這一季最早遇難的兩人。

汪達在登頂後的兩天，忙著寫下紀錄，紀念自己的成就：「汪達‧魯凱維茲，一九八六年六月二十三日，上午十點十五分；K2首登女性」她在自己名字下方寫著「莉莉安‧伯拉德」，但是沒有寫莉莉安的登頂時間。她要記錄正確時間，讓人認真看待，如果只是估計值則不夠精準。此外，要是莉莉安在山頂下折返了怎麼辦？汪達把這個半完成的最後筆記與小小的波蘭國旗，以及一塊她小時候攀登斯克奇（Skalki）岩場時撿的一枚石頭，放到塑膠袋，接著把塑膠袋封起，放在山頂。待在這麼高的地方這麼久，令她感到愈來愈焦慮，因此她走下山，想瞥看莉莉安、莫里斯與米歇爾。她終於見到他們，看起來就像周圍白色之海中的小黑點，距離這裡還有二、三十分鐘。她心想，天哪，他們為什麼那麼慢？湯幾分鐘就能喝完了，怎麼花了一個小時？在這高度上，短短的時間也像過了好幾個小時，她的耐心很快就和空氣一樣稀薄。

終於在十一點十五分，他們來到最後的雪簷，與她在山頂上會合。在一個小時的期

間，K2不僅出現了第一位女登頂者，第二位也出現了。莉莉安戴著深色的冰河護目鏡與桃紅色帽子，圍著脖圍，還有能遮住鼻子的大罩子，雖不算好看，卻能有效保護鼻子，讓她在比家鄉更靠近太陽五哩之處，能抵擋強烈紫外線，避免鼻子在稀薄空氣中受傷。她和莫里斯投入彼此的懷抱。與其說是擁抱，不如說是跌入懷裡。米歇爾與汪達早已對莫里斯在攀登時力氣變弱的情況憂心，現在最困難的部分來了──讓他自己和妻子下撤。

莉莉安與莫里斯是對奇怪的夫婦。莉莉安很害羞，個子嬌小，身高只有一百五十公分，一頭長而厚的深棕色頭髮經常披著，完全看不出已三十七歲。她不會說英文，而是以友善的大大笑容，填滿沒說話時的空虛。莫里斯超過一百八十公分，幾乎快變成瘦皮猴，有一頭及肩的灰髮、厚厚的鬢毛及粗濃八字鬍。他看起來像美國西部片主角，而非來自寧靜的法國鄉下。無論是否奇怪，伯拉德夫婦自稱是「世界上最高處的夫妻，」曾登上其他兩座八千公尺高峰，包括惡名昭彰的南迦帕巴峰。

莉莉安・伯騰（Liliane Bontemps）二十初頭時，坐在巴黎一間診所，輕輕觸碰發疼的肩膀。她在進行體操的例行訓練時跌倒，導致肩膀錯位。她不認為鎖骨摔斷，因為沒那麼痛。她想當的並不是體操運動員，而是體操老師。這項奇妙的運動讓她感覺到靈魂解放、移動與喜悅。她想看其他女孩學著如何把自己拋向幾公尺高的空中，越過墊子，之後像鶯鶯輕點平靜的湖面一樣，輕柔落地。她想看見自己對運動的熱愛，反映在女孩們年輕的雙眼與身體。不過，她感覺到肩膀陣陣發疼，明白肩膀不會再有足夠力量支撐她的體重。她知道該找別的事情做了。

等醫師用手臂吊帶固定她肩膀之後，她就回到蒙馬特的家，想想看還喜歡什麼事，就像喜歡體操那樣。每一件都是山上的活動：滑雪、健行、攀登。她和哥哥亞倫小時在爸爸的帶領之下，曾前往阿爾卑斯山；他父親曾在知名的皮耶・亞蘭（Pierre Allain）的霞慕尼團隊中滑雪。一有機會，莉莉安就加入亞倫的登山團隊，前往秘魯、挪威、俄羅斯帕米爾，甚至格陵蘭。不過，她懷疑自己夠不夠魁梧強壯，把登山變成事業。此外，在山區漫走的歲月中，她從未遇過女性嚮導。嗯，她心想，無論我要做什麼，總之不能是坐辦公室的普通工作。我需要旅行的自由，要有時間待在山裡，呼吸比巴黎擁擠街道更

高的空氣。

莉莉安選擇物理治療，之後也得到了執業執照。

莉莉安喜歡自己的工作，但在二十四歲時，找到了未來。她坐在六千七百六十八公尺的瓦斯卡蘭山（Huascarán）底下，不時瞥看這座秘魯最高峰，在日誌中寫下三兩事。

莉莉安認為這座山是她見過最美的一座。她當然喜歡阿爾卑斯山，不過瓦斯卡蘭山的基地營（四千一百七十五公尺）幾乎和白朗峰一樣高，而山頂還在上方大約兩千七百公尺處。

她曾經歷過同樣艱辛的挑戰，也喜歡對抗這樣令人生畏的山。兩年前，她才二十二歲，便曾與亞倫第一次遠征高加索山脈，不過透過詳細規畫的祕密會面點網絡與密碼，接近蘇聯成員國，反而比登山本身還有趣。在這裡，仰望美麗的白首頂峰從南美洲的森林拔地而起，她感覺到自己終於成為登山家。

她通常是遠征隊唯一的女性，但有哥哥在身邊保護，這就不成問題。她非常努力，培養自己的登山技巧，彌補自己體重與力量的弱點，目前為止，這套策略頗有用。他身邊的男人似乎接受她是團隊的一份子。

她深深呼吸身邊的空氣；即使坐在一萬五千五百英尺的高度，她也沒發現含氧量只有平地的一半。她微笑。一切那麼奇異，那麼原始。她正準備寫下來，忽然間，一道陰影落在她的筆記簿上。她抬頭，看見一名個子很高的男子站在她面前，但因為背光，莉莉安看不出他的五官。她把手遮在瞇起的眼睛上方，擋住陽光，好讓她看清楚男子的輪廓。可惜沒用，他還是很模糊。

早安，我是莫里斯・伯拉德，那人以法語說道。莉莉安很訝異，在大半個地球之外遇見的第一個人竟是法國人。於是她也對他笑，並自我介紹，握住他的手。

從某些層面來看，莉莉安沒再放手。

在這趟遠征過程中，莉莉安和莫里斯大部分時間都共處到深夜，訴說彼此的生活。他莫里斯告訴莉莉安，自己為了爬山，告別了第一段婚姻；登山對他來說比較重要。他說，在六、七〇年代的大部分時間，他爬完法國阿爾卑斯山的主要登山道，現在把眼光放到更高的安地斯山，之後則是喜馬拉雅山。他也喜歡教學，對於有特殊需求的孩子有一套。但再怎麼喜歡，教學也只是他達到目的的方法──爬山。

莉莉安全神貫注坐著，眼睛發亮聽他說曾去哪裡、想去哪裡。她發覺自己同意、點

頭，並會心微笑，一開始羞怯怯伸出手，但之後有了信心，於是在他說話時摸著他的胳臂。

兩人離開秘魯時已經墜入愛河，回巴黎後便很快同居。莫里斯第一段婚姻的孩子很歡迎莉莉安，樂見她與他們的父親一樣，熱愛世上最美的山。

他們講究簡單實用的生活來滿足熱情：日子簡樸，過得下去就好。他們只兼職工作，一個月賺兩千法郎（兩百六十美元）。莉莉安與莫里斯完全為了山而活，一到了山邊，他們的目標就是攀登時，要感受山原來的樣子──不靠氧氣補充瓶、沒有高海拔揹夫，只用最少的繩，盡量少在高地上紮營。這種刻苦登山方式不僅比較省錢，也比較符合他們的喜好。莫里斯在一九七九年，曾加入十八名登山者的法國國家登山隊，目標是攻克 K 2，但之後就謝絕大型喜馬拉雅山遠征隊的規模、麻煩與官僚。

狗屎，莫里斯看著一道彎曲的人龍時心想，那條人龍是由一千四百名揹夫、攝影師、攀登者，甚至還有個打算在山頂滑翔的人，實在比軍隊還糟糕！那只是另一趟浪費時間、金錢與效率的官僚作法。不過 K 2 令他印象深刻，雖然團隊在山上沒什麼進展，

但是他認為這值得一試。

一九八〇年，莫里斯回到喀喇崑崙山脈，攀登隱峰（Hidden Peak，亦即迦舒布魯一峰），同行的有他朋友與恩師喬治・納波德（Georges Narbaud）。到一九八二年，莫里斯和莉莉安才會一同前往八千公尺高峰，這一次還是在喀喇崑崙山脈——迦舒布魯二峰。

莫里斯把過程一五一十告訴莉莉安：他們會在伊斯蘭馬巴德感受炎熱的氣候，接著要搭兩天的巴士，辛苦前往斯卡都，之後再走十一天到基地營，停留在山上兩個月。他給了莉莉安一張列表，列出他們所需要的一切，之後她小心採買，打包旅途中每個部分的必需品，最後開開心心跟著他去，而不是送他到戴高樂國際機場，不知道他何時歸來，或會不會回家。無法和他在一起的那幾個月，經常好幾個星期音訊全無，實在是個折磨。她微笑著，仔細折好長袖內衣褲，堆放在地板上，準備打包。她要爬到比以前更高的地方，但毫不緊張。有什麼好緊張？我要和莫里斯一起去，他會照顧我，也知道在山裡該做些什麼。他是法國最優秀的登山者之一，四十一歲的他愈來愈強壯。他們還說服了亞倫一起來，拍攝這趟遠征：她要和世上她最愛的兩名男子，前往天涯海角。她心想，自己是世上最幸運的女子。

鬧鐘響了。現在是清晨五點，終於要出發了。亞倫輕輕敲他們的門。起床了嗎？他用法語問。對，我們起來了！莉莉安回答，她聽見這間位於斯卡都的賓館內，其他人已經起床，要在破曉之前前往達索。這天的行程是要搭四輪吉普車，前往釋迦河（Shigar River），接近巴瑞都河匯流之處。那邊就沒有道路，必須開始步行。

莉莉安先起床，把被子蓋到莫里斯身上，讓他多睡一下，之後小心套上仔細搭配的衣服：白T恤、卡其褲，有小圓邊的漁夫帽、厚襪子及堅固的登山靴。她站在昏暗的浴室，踮起腳尖，在水槽上方有裂痕的鏡子中看著自己。她對著自己的映影微笑，並不是因為她喜歡自己的裝扮，而是終於可以一睹八千公尺的高山，且是和莫里斯一起看。

後來，吉普車在布滿車輪痕跡的窄路上顛簸，朝著達索前進時，她看著亞倫一起看。

天，休息一下吧，她笑哥哥在玩不知道第幾次魔術方塊。誰知道呢，高山上缺氧，科學界或許會對他的成果很有興趣。從離開巴黎之後，他幾乎沒放下魔術方塊過。莉莉安搖搖頭，決心要在迦舒布魯二峰完成世上最高的魔術方塊。他自認為是魔術方塊天才，我的望著後方乾燥的沙漠在朝著釋迦河谷上升時逐漸消失，一座座的村子也愈來愈綠意盎

然。村民運用山上來的水，灌溉農地與果樹。

在經過一整天塵土飛揚的漫長車程之後，道路來到了盡頭。吉普車在荒涼的達索軍營，放下他們與裝備。莫里斯與亞倫在巴爾蒂斯坦的男人與男孩之間巡行，仔細挑選揹夫，幫他們把裝備揹到基地營。雖然周圍有好幾十人徘徊，但似乎都比莫里斯幾年前的印象蒼老，也沒那麼能幹。後來有人告知，原來，由「汪達先生」領軍的波蘭與法國女子龐大團隊，幾週前才來過。莉莉安聽見傳達訊息的揹夫弄錯性別，露出微笑。她知道他們會稱汪達為「先生」，沒有任何敵意或欺騙的意思，只是不了解英文中「先生」和「小姐」的不同，更不用提法文的差異。

到了早上，她終於朝著迦舒布魯二峰前進，而她速速穿過岩石，趕上莫里斯之時，感覺到揹夫灼人的視線。他們連看見自己妻子的皮膚都不習慣，更何況是這位美麗匀稱的法國女子？她的長髮在帽緣外搖晃，還有貼身T恤，都成了隊伍中突兀的一員。她發覺自己駝著背，拉著T恤，讓衣服不那麼緊貼乳房。莫里斯似乎和這些深色皮膚的怪人相安無事，但她和這些人彼此間就不那麼相處自在。她退縮不前，希望他們對她的好奇能消退，溝通的事情全交給莫里斯。在登山道上的第一個營地，她發現一處完美的位置

可坐下來，仰望周圍六、七千公尺高的群峰，同時寫著日記。她從筆記中抬起頭，看見一圈好奇卻冷淡的眼睛盯著她、評斷她。他們不喜歡我，她心想。光是女人的出現就破壞了他們的日常慣例與習慣。或許他們不喜歡女人當老闆。她爬進帳篷裡，把門簾關上，慶幸能避開那些嚴厲目光。

許多西方女子覺得必須要迎向那些巴爾蒂斯坦揹夫討人厭的好奇心，莉莉安倒是選擇退避。而她一發現貼身的上衣與褲子會引來遐想，就換成較寬鬆的衣物，把長髮紮起，塞進鬆垮垮的遮陽帽裡。她察覺到，但並沒有不高興或防衛，只是默默退到遠征隊中，只有在基地營穩穩建立好、揹夫都從冰河離開，回到村子之後，她才出現。

她對揹夫的唯一恐懼，是他們的左手。揹夫沒有在如廁後使用衛生紙的習慣，而是用左手擦屁股，右手則是用來吃東西和打招呼。她只期盼有人教過廚子，沒有任何東西能取代肥皂與熱水。她聽莫里斯說，許多人因為在基地營罹患痢疾或其他疾病，導致遠征畫下句點。

在基地營，她扮演起團隊照護者的角色，幾乎像母親一樣，溫和地訓斥嘴巴不乾淨，或是個人衛生不合格的男人。她整天洗衣服、寫作，為贊助者擺姿勢拍照，於鏡頭

前面露出笑容，讓莫里斯從不同角度拍照。大部分的夜晚，莫里斯是目光焦點，他會聊著山、登山路線，明顯與潛藏的危險，尤其是莉莉安。她偶爾會提供自己的看法，莫里斯則經常替她提出結論，她也會微笑同意。至於亞倫，他總是坐在那邊玩魔術方塊，任由對話在身邊嗡嗡作響。她得承認，亞倫實在厲害，手指快速轉動，讓人看不清楚，彩色的方塊在原色中混合成紫色、綠色與橘色，三兩下就解決難題。

迦舒布魯二峰對任何攀登者來說都是大挑戰，但也有許多人認為是八千公尺高山中「最簡單」的一座，攀登人數確實也僅次於聖母峰和卓奧友峰，商業遠征隊每年會帶著好幾百個客戶，來到這已有完善固定繩與支援的登山路線。雖然迦舒布魯二峰有不少攀登者，但巴基斯坦整體而言，由於環境較嚴苛，多數商業戶外運動業者會遠離這一帶五座八千公尺高山。膽敢前往險峻的喀喇崑崙山脈，通常是熱愛荒野體驗的登山者，會把缺乏舒適與照料的日子視為個人成就。

就像多數喀喇崑崙山的遠征隊，伯拉德夫婦的小團隊在攀登時，也沒請高海拔揹夫幫忙把裝備帶到基地營以上的地方，或協助架固定繩、建立攻頂營。莫里斯很高興能和緊密的團隊攀登，在通過最危險的區域時只在小區域架繩，過夜都是露宿，而不是紮營

並儲存裝備。他們堅強有效率地攀登，才抵達幾個星期，莉莉安已站上迦舒布魯二峰頂端，這是她初次在八千公尺高峰登頂。迦舒布魯二峰的景色實在令人稱奇，她距離世上最美的兩座山峰只有幾公里，分別是K2與迦舒布魯四峰。不過，莉莉安環顧四周時卻什麼都沒看到，只能假裝不高興，將戴著厚厚連指手套的雙手插在腰上。

「我在山頂上，到處都是可惡的雲，什麼都沒看見，」她笑了，莫里斯趁機在這時候拍了張給贊助者使用的照片。「親愛的，現在不是在這堆爛雪中央打扮的時候，」她告訴莫里斯，儘管如此，她仍盡力「打扮」，站在世界之頂附近，包裹在帽子、脖圍、冰河墨鏡、護鼻，以及厚厚的羽絨衣中。她就像是繽紛的登山裝備大集結，沒有保護的臉頰是在這層層疊疊之下唯一的活人跡象。

他們下撤回基地營時，莉莉安聽見亞倫的帳篷傳出痛苦的哀叫。她探頭看他打開登山包的地方，立刻笑得直不起腰，得靠著滑雪杖撐住。亞倫站在冰河上，看起來像錯過耶誕節的小男孩，手上拿著魔術方塊。他在登頂時，忘了從背包拿出魔術方塊。

親愛的，這下你親身體驗到高海拔對大腦的影響了！莉莉安喊道，依然咯咯笑。

這時候還講什麼科學，亞倫心想，之後把魔術方塊扔進包包裡。

面對高海拔的挑戰與風險，莉莉安聽天由命，但不曾展現出任何真正的歡心鼓舞，除了和莫里斯在一起的時候。事實上，高山似乎是手段，目的則是莫里斯。她和許多攀登者不同，並未把焦點只放在攀登；相反地，高山的主要是莫里斯，夢中也是家鄉博斯（La Beauce）花園裡的櫻桃樹，而她腳踩著冰壁時，心中想著「那些樹一定開花了。」

回到法國，他們展開兩人的公關活動「世界上最高處的夫妻」，播放亞倫拍攝的影片，並在談話節目上訴說他們的成就。在家鄉，他倆零零星星接下工作，莫里斯教導特殊兒，莉莉安則是當物理治療師，但大部分的時間都在為下一次登上八千公尺高山做準備。

許多女人會在追求人生熱情，以及生育的生物需求之間掙扎，但是莉莉安不太有母性直覺，因此被問到想不想當母親時，她會予以回絕：「現在不想、現在不想。」她想要自由，能自由爬山，和莫里斯在一起。莫里斯給了她所需要的一切，填滿她的生命。莫里斯在前一段婚姻已當了父親，因此沒給她生孩子的壓力，兩人確實沒有孩子。

在攀登完相對容易的迦舒布魯二峰之後，莉莉安與莫里斯決定回巴基斯坦，攀登惡名昭彰的南迦帕巴峰。這座山峰位於Ｋ２南南西邊一百九十三公里，數十年來都有「殺

手山」之稱，因為在一九五三年第一位登頂的布爾出現之前，已有三十一人在攻頂失敗。這座山會殺人的名稱，主要源自一九三四年，九名德國登山隊成員死於暴露高海拔環境太久，一九三七年又有七名德國人及九名雪巴人在一次雪崩中失蹤。這些德國人沒有為南迦帕巴峰這種規模或天氣的山做好訓練與準備，還被告知如果無法登頂，為新興的第三帝國增添光榮，那就甭回來了。這支命運悲慘的團隊一開始或許就沒刻意避開風險。而在布爾於一九五三年登頂之後，過了三十一年，才有女人登頂。那名女子就是莉莉安・伯拉德。

和喀喇崑崙山脈的其他山峰不同，南迦帕巴峰的基地營海拔高度特別低，周圍的蒼綠田野和楊柳讓莉莉安心曠神怡。晚上，空氣飄著甜美的柴火味，在喀喇崑崙山脈的冰天雪地中顯得那麼不可思議。這次同樣是自立自強的小團隊，亞倫擔任攝影師，他們很快適應氣候，來到這座山才幾個星期就登頂。

一九八四年六月二十七日，莉莉安成為首位登上這惡名昭彰之山的女子。突然間，她成為法國登山界的明星，回到家鄉時有大批媒體等著採訪。她表現得很生硬，把大部分的問題交給莫里斯回答，即使記者們是問她。如果她猶豫太久，莫里斯就會代答，避

免冷場，她順勢在一旁坐著放鬆，直到下一個人提問。她偏好躲在莫里斯背後的作法很有用：如今沒有任何一本書或文章只談莉莉安與她的成就，而在一個急於把名聲賦予給更值得的人的世界，沒有人記得這位女人，除了她的笑容和羞怯。

莉莉安在某次訪談中表露出少見的坦誠與少見的激動情緒，說她對於某位女子的攀登方式不以為然。那人就是她尚未謀面的注達‧魯凱維茲。

「我不想和汪達‧魯凱維茲一較高下，她前往喜馬拉雅山的心態與我很不同。我向來不喜歡競爭精神，那會帶來侵略與惡意。我只是單純去山上看看。」

雖然才攀登過兩座八千公尺高山、在喜馬拉雅山脈的四年經驗，伯拉德夫婦又把目標設得更高了。南迦帕巴峰的成功，加上媒體目光焦點的推波助瀾，莫里斯已把眼光放在K2，盼莉莉安成為登上這險惡山坡的第一名女子，而他們則是第一對夫婦。

於是，他們宣布，要前往聖母峰鮮少有人攀登、地勢奇險的康雄壁（Kangshung Face，亦即東壁）。但是他們在世界上最高的兩座山峰測試自己的極限之前，他們還需要另一座山。

尼泊爾的馬卡魯峰（Makalu）是世界第五高峰，對莉莉安而言卻出乎意料地困難。

她飽受酷寒之苦，腳趾發痛，要靠冰爪前端在冰上支撐也愈困難。因此在八千四百四十公尺，距離一百公尺長的山頂稜線不遠之處，他們認為繼續在強風與酷寒中攀登的風險太高。距離山頂的垂直距離僅有二十公尺時，他們折返了。法國負責記錄的人說要頒發登頂獎金給他們，但是莉莉安與莫里斯拒絕。「不，我們沒有登頂。距離二十公尺不算登頂，我們失敗了。」當時若能登上八千公尺的山，表示能得到他們很需要的贊助經費與支援，然而他們嚴謹的登山倫理，與高風險的登山界實在很不搭。

他們從馬卡魯峰鎩羽而歸，一文不名，但仍阻擋不了他們前往下一個目標：K2。

前進K2遠征的影片鏡頭中，莫里斯正與帕門提耶在阿斯科里上方的野溪溫泉下棋，並開玩笑似地，隨著耳機的音樂點頭打拍子，莉莉安與汪達則在附近冒著蒸氣的水流中洗頭。不過，表象是會騙人的；這趟遠征一點都不有趣。

在莫里斯與莉莉安離開K2之前，許多親友就對這趟旅程有不好的預感。他們承受太大壓力，始終有金錢困擾，沒完沒了的龐雜後勤支援更令莫里斯一個頭兩個大，幾乎大小事都由他負責。亞倫盡量幫忙，但是他忙著申請他們下一張許可證──聖母峰康雄壁──夫妻倆會在攀登K2後直接前往。因此K2絕大部分的籌備工作是由莫里斯包

辦，他就在巴黎與小小的農舍往返。

他們在五月初抵達巴基斯坦，但是要煩惱的事情並未減少。在落地後不久，莫里斯就發現他把十萬法郎（以一九八六年的匯率來看，相當於一萬三千美元，二〇〇四年相當於兩萬兩千美元）忘在拉瓦平第的計程車上。對阮囊羞澀的法國夫妻來說，這是莫大損失。莫里斯和法國登山聯盟（French Federation of Mountain Climbing）喜馬拉雅山辦公室聯絡，打電話給巴黎，說服聯盟借給他們幾萬法郎。他們能繼續遠征，但也知道回家後會債台高築。

對許多在基地營的人而言，莉莉安與莫里斯・伯拉德是他們在喜馬拉雅山看到的第一對夫妻檔，有人認為這在登山運動未必是好趨勢。英國登山家吉姆・庫倫（Jim Curran）是英國遠征隊的成員，「在遠征時，如此密不可分的關係，確實會對表現與可靠度造成不少外在壓力。你和夥伴一起登山已很辛苦，和隊友若是夫妻，絕不可能沒有人去主宰，因此會產生額外的緊張。但我認為或許會表現得很棒，」庫倫說。不過，他還是愈來愈擔心地看著這對夫妻倆。

伯拉德夫婦的關係很熱情，無論是在情感或者性方面。即使兩人一直在一起，莉莉

安仍渴求莫里斯，並寫下「我全身貼著你，要你回到我們的安全網，我身體的每一公分都緊貼著你。」到了夜裡，她的夢境具體得令人困擾，一再結束於渴求，而不是滿足。

「我回到家時，你已經睡了；我醒來時，你已經起床忙碌。」

基地營的其他攀登者看過她埋首於寫日記時，專注緊張地皺著眉頭，筆握得緊緊的，因此手指發白的樣子。有些人會走過去，問她為什麼看起來那麼悲傷、那麼孤苦。她反射性地遮掩自己寫的東西，手啪一聲遮住頁面，抬頭看對方擔憂的臉。

「噢，真的？你為什麼會這樣說？」她會笑，希望自己的笑容夠真誠。她很清楚為什麼別人會那樣說，只是訝異別人會注意到或在乎她的情緒。而她的情緒確實很陰暗，心頭因為夢中與醒著時想到的不祥預兆而心情沉重。她拚命書寫，追逐那令她困擾的想像。

「為何我們一定要做些什麼？我只想和你在一起，無所事事，在一起就好。」但即使這麼單純的慾望，也讓她感到痛苦：她和他在一起，應該覺得快樂，但是沒有。「大概只有睡著的人才真正快樂。」她思索許多關於睡眠的事，那些不受打擾的深沉睡眠。她曾去過其他三座八千公尺高峰，深知基地營的海拔會影響睡眠。只是她不曾像現在這樣，

夜裡輾轉難眠，感覺到擔憂與害怕，醒來時覺得疲憊。在她頭下，冰河變換位置會碎裂與呻吟。有時候那轟隆聲非常巨大有力，她幾乎可以從齒間感受到。感覺到冰河移動，心想冰河會不會突然裂開，把妳整個吞沒，著實令她不安，加深她的恐懼與焦慮。她不知自己為什麼如此心神不寧。她抬頭仰望K2，山的力量不免令她戰慄。和她爬過的其他山不同，這座山讓她內心陰沉不安。她開始數著日子，期待離開冰河，回到小農舍的那一天。

同時，帕門提耶愈憂心地看著伯拉德夫婦。他認為，這個團隊從一開始就搖搖欲墜，莉莉安仰賴莫里斯，汪達又仰賴大家，情況愈來愈糟。莫里斯並未表現出平日的穩健力量前行，莉莉安老是在她耳邊囉唆抱怨。這個嘮叨婆娘，帕門提耶看著莉莉安在基地營到處大驚小怪、笨手笨腳時心想──如果莫里斯不用理她，那不就沒事了。米歇爾去找莫里斯，邀他當繩伴，聲稱在喜馬拉雅山的頂峰最需要的兩件事情就是「自主和速度」，速度比較慢、較缺乏經驗的女性當繩伴是做不到這一點的。莫里斯拒絕了，米歇爾認為，這是因為他想要靠「世界上最高處的夫妻」，賺取更高報酬。許多遠征隊都有內鬨與狂妄自大的問題，但他們似乎格外分歧。

基地營的其他人也注意到，莫里斯還沒出發就體力不支。「莉莉安看起來平靜堅強，但是莫里斯大不如前，」狄恩伯格寫道。這支登山隊把大量補給搬到前進基地營（就在登山路線的底部），回到基地營時，莉莉安幾乎是在岩石與冰之間輕快走下，但是莫里斯彎腰駝背，精疲力竭，好像老頭子跟在後面。

他們是第二支抵達這座山的團隊，計畫以「阿爾卑斯式」攀登阿布魯齊路線。伯拉德夫婦認為，阿爾卑斯式攀登代表輕裝快速，只攜帶最少的必需品，包括帳篷或輕盈的露宿袋、爐子、燃料、食物與睡袋，不在路線中架固定繩，只在山上建立一兩個高地營，且不使用氧氣瓶。一旦習慣稀薄空氣之後，他們會帶著最少的必需品，從基地營一次攻頂。這需要高海拔攀登者少見的體力和經驗水準，需要兩人成對攀登，偶爾把繩索固定在對方身上，而不是山上。每個攀登者都需要豐富的冰攀與岩攀經驗，要能在缺少固定繩的安全措施攀登。這還只是上山。下撤時還有諸多風險，例如缺乏氧氣瓶、燃料供給不足以融雪與烹煮食物，若暴風雪突然來襲，缺乏庇護之處會讓他們陷入更嚴重的困境。莫里斯知道，沒有人以真正的阿爾卑斯式攀登成功登上K2過，但他決心嘗試。

這隊伍採用典型的法國阿爾卑斯式攀登，花最短的時間在適應氣候。此外，他們只

在六千兩百公尺與七千公尺處紮營，是八千六百一十六公尺山頂的半途。他們在七千公尺以上的攻頂行動，並不像一般為期一週，並架設帳篷或儲存補給。他們盡速想要上山、征服並離開這座山，理由在於盡量縮短暴露於八千公尺高峰危險的時間。此外，遠征時間愈短，就算未必比較安全，至少也比較便宜。伯拉德夫婦錙銖必較。他們來到山區才兩個星期，就開始第一次攻頂，攀登四天後才因氣候惡劣折返。

汪達擔心自己缺乏調適時間，慶幸能折返，只不過基地營愈來愈稱不上是避難處，因為她和米歇爾的不合已浮上檯面。在天氣好的時候，基地營是自大、挫折、攻擊與嫉妒的溫床。攀登者為了不讓人注意自身的缺失，會努力找別人的碴，導致遠征更不愉快。而這小小的法國團隊更有源源不絕的謠言：汪達給人她太優秀的印象，這登山隊配不上她；米歇爾則讓人知道，莉莉安是婚姻中掌權的那個人，大家都擔心莫里斯及他日漸憔悴的姿態。

莉莉安什麼都不管，只專注在莫里斯，為他洗衣，並快樂地坐在岩石上，讓夫婿剪去她大把頭髮，以免礙攻頂。她心想，不久之後，我們就要回家了，可以獨自在我們的小農舍休息，屆時莫里斯就會恢復原本的強壯。

在六月十八日清晨，他們離開基地營，第二次（也是最後一次）攻頂，大家各懷心思，奮力求生。

在這條登山路線最初的一千公尺，他們緩慢卻穩定前進。乍看之下，這段路是輕鬆的碎石坡。莫里斯和米歇爾帶路，他們的腳步踢鬆了大小不一的岩石，而岩石滑落後，朝著汪達與莉莉安的頭盔蹦去。所幸她們除了頭盔輕微受損，出現凹痕之外，也算安然度過。他們無法在這段路花許多時間抬頭眺望周圍的美景；相反地，他們臉朝下，盡量貼近山。莫里斯和米歇爾沒能靠著上升器，而是鑿出深且清晰的梯子，讓女人能往上攀登。第一天唯一麻煩的部分是五十公尺的岩壁，稱為豪斯煙囪（House's Chimney），這是以一九三八年美國登山家比爾・豪斯（Bill House）命名，他是第一個想出如何通過這段路的人。在他之前，幾十年來的攀登者每每嘗試登頂，到這裡就無功折返。莉莉安和團隊發現了一團舊繩索，有些部分經過多年的岩崩、風吹與日曬侵蝕纖維，因此已經磨損成線。他們盡量把攀登裝備扣上去，只盼至少要有一條還能撐住。

他們第一晚在六千兩百公尺已搭好的營地停留，但是隔天夜裡卻跳過七千公尺處的帳篷，反而在七千一百公尺的黑色金字塔（Black Pyramid）下方停留，這是四百公尺深色

的垂直岩石與冰，是這一萬兩千呎上山途中技術最困難的一段。就像之前的許多人，他們決定把部分裝備收藏起來，減輕負重，放在金字塔底部，之後在上方兩萬四千呎的雪坡上展開攀登。宛如颶風的風勢在K2與布羅德峰之間吹，加上三十度積著厚雪的斜坡，從黑色金字塔上方攀登到山肩（Shoulder）的這段路，曾讓許多登山者折返，也讓一些折返的人命喪黃泉。愈快、愈輕盈地攀登，儘速通過這危險之處才是上策。

最後，在第三個晚上（六月二十日），他們把營地設立在七千七百公尺處，就在汪達認為「只有一點點雪冰崩落的危險」的冰塔帶下紮營。他們希望，只要再過一個晚上，就能在六月二十二日攻頂。

這支登山隊在狹小的露宿帳篷度過寒冷的一晚。莉莉安拿出筆記本與筆，這會是她最後一筆日記，內容根本沒提到這座山。

「莫里斯，我的愛，有時你會問我喜歡做什麼，我回答，就是你喜歡做的事。任何事。我這麼說的時候，我其實一點也不在乎。只要能和你在一起，我就快樂。」

在攀登的第四晚，他們知道自己陷入麻煩。他們的速度已經慢到跟爬行一樣。他們並沒有超越山肩，在登頂前打造最後一個露宿點，反而連山肩都還沒登上；他們在七千

九百公尺附近紮營。

米歇爾受夠了。莫里斯！他朝著一個憔悴的男人喊道，天哪，你甚至沒辦法把一隻腳跨到另一腳前。夠了！下撤！莫里斯幾乎沒聽進責罵。不，不行，我沒事，他輕聲說道，之後就重重坐在斜坡上。

莫里斯一點也不好。隔天，米歇爾設法叫大家起床，早點出發攻頂，盼不用在冷得令人動彈不得的空氣再折騰一夜。但他沒辦法把伯拉德夫婦叫醒。等到他們總算從睡袋出來，喝一點熱甜茶的時候，太陽已照在他們身上，使得補水變成關鍵的必須之舉。如果沒能保持水分攝取，就會朝著肺水腫與腦水腫的情況急轉直下。終於，莫里斯和莉莉安綁好冰爪，繼續已變得苦不堪言的攀登。由於每一丁點重量都很關鍵，因此他們把三頂帳篷縮減為只留一頂野營帳篷、一口爐子，沒有睡袋。他們計畫登頂，之後回到七千九百公尺的帳篷。但是在攀登山肩斜坡，之後獨攀瓶頸與橫渡路段時，伯拉德夫婦累癱了，爬回小小的野營帳篷，不願再走半步。他們只爬了四百五十公尺。

停在八千四百公尺是致命的錯。他們連睡袋都沒有，只能擠在小小的野營帳篷，根本不可能睡著。而在這種海拔高度，血液像糖蜜一樣濃稠，肺部也氣喘吁吁，設法在稀

薄的空氣中吸入更多氧氣。他們的消化系統已不處理食物，心臟瘋狂跳動，供應血液給急需血液的大腦。但都沒用。製片人大衛・布里席斯曾把在這海拔高度呼吸，比擬成「在跑步機上奔跑，同時透過吸管呼吸。」這支團隊已在這海拔高度待上兩天，卻還沒有抵達山頂。

終於，在六月二十三日，他們登頂了。在另一個緩慢展開的早晨，他們在七點半離開狹小的野營帳篷，米歇爾和莫里斯開路。幾小時後，他們停下來喝湯，只有汪達獨自向前，急於抓住機會，成為第一個登上K2頂峰的女人。一個小時後，十一點十五分，莉莉安、莫里斯與米歇爾在K2山頂與她會合。

莉莉安擁抱汪達，說她從未在這麼好的天氣登上其他山頂。那一刻，隊員盡釋前嫌，忘了疲憊並拍照，在美麗的風景中喝東西，停留一小時。只不過，經歷這傑出成就的人如今都已不在人間，因此究竟發生什麼事及確切的對話內容，將永遠不得而知。但是從他們攀登的狀況，加上在死亡地帶待那麼久，對話很可能沒什麼意義。

一九七八年，里奇威在嘗試三個月之後，於九月中攀登上K2。當他站在山頂時，

隱隱約約想到「應該努力記住這一刻，因為總有一天，這一刻對我來說會很重要。」但當時不重要。那時他只能以遲鈍的腦袋時時思考：我該怎麼活著下山？他活下來了，但是力氣用盡，把最後一點理智和意志力都掏空。

在兩萬五千呎以上的高空稀薄空氣停留太久，就像玩命的俄羅斯輪盤遊戲，伯拉德團隊下了一個決定，會在原本已擁擠的彈膛裡多放另一枚子彈。等他們終於抵達山頂，已等了一個小時的汪達催他們趕緊下山，知道在山上多待一秒鐘都會付出昂貴的代價。

不過，他們逗留了超過一個小時，終於回到八千四百公尺的露宿處時，伯拉德夫婦又癱倒了。米歇爾後來說，他懇求他們繼續下山（汪達則寫道，是米歇爾想停下來休息），不過莫里斯拒絕移動，整支隊伍又在兩萬六千呎以上的高度，歇息第三晚。

對莫里斯而言，連思考如何活下去也太費力。當兩名巴斯克登山者從山上下撤，經過伯拉德夫婦身邊時，莉莉安跟莫里斯說：「我聽到有人，他們下山了。」「我懶得理什麼活人了，」莫里斯回答，幾乎沒有移動。

這是糟糕的夜晚，對團隊來說是另一個糟糕的決定。汪達吃了兩顆安眠藥，想得到片刻休息，忘卻對米歇爾的反感：「我受不了他的身體碰觸。」然而藥丸讓她已麻木的感

官更加鈍化，覺得四隻「遙遠沉重，心靈則是過度活躍。」到了早上，已沒有瓦斯可供烹煮。沒瓦斯、沒水、沒食物，沒辦法補充已經嚴重匱乏的補給。米歇爾先起床，沒配水就吞了阿斯匹靈，並說要到位於山肩的帳篷，幫他們泡茶，就這樣溜下山。汪達看著他的背影消失在山坡。**真夠孬，她心想，說要幫忙大家，其實只想盡快滾下山。**她拾起裝備，奮力裝上冰爪及下降吊帶，彼此也沒交談，只幫忙疊起帳篷，收拾這貧乏的營地。莫里斯和莉莉安沒與汪達說話，現在還要對抗飢餓、脫水、水腫無時無刻的威脅，就在這情況下要對抗高海拔的影響，現在還要對抗飢餓、脫水、水腫無時無刻的威脅，就在這情況下終於開始漫長的下山過程。如果莫里斯瓦解的大腦還能過濾有認知的思考，他肯定會發現，自己已在攀登時耗盡所有精力，現在已無力量或意志力，讓自己及妻子下撤到安全的地方。

汪達專注在自己身上。伯拉德夫婦可彼此照應；她是孤單一人。她知道，在沒有固定繩的地方，得靠自己的智慧、力量與生存直覺活下去。她離開伯拉德夫婦身邊，沒有回頭，直到她穿過山頂金字塔最危險的部分。她知道他們很疲憊，但他們會照顧自己。

攀登到如此高海拔需要自戀，而她從不質疑，自己的生命是第一優先。

汪達在山上待了七天，其中五天在八千公尺以上，穿越五、六十度的斜坡，距離底下的冰河有一萬呎，冰斧與冰爪從刀槍不入的冰上彈開，沒有安全繩或繩伴⋯⋯她下撤速度慢得令人難受，這時她對自己大聲說話。

小心、汪達、小心！⋯⋯你獨自一人⋯⋯你可承擔不起稍微一滑⋯⋯這裡沒人能幫你，沒人能帶你下來⋯⋯你獨自一人⋯⋯她如此有系統地唸著，同時確保冰爪在每一步都能卡進冰裡，冰斧也讓自己和眼前的岩壁連好，之後才走下一步。

她離開開闊的橫渡區，進入相對容易一點的瓶頸，這裡有雪當緩衝，這時她聽見喊聲，一回頭，剛好看見帕門提耶滾下來，滾到她下方狹窄的峽谷。就像卡通人物，在最後一次翻滾之後彈起來，小跑步到附近的巴斯克帳篷。

汪達讓注意力回到眼前的冰與岩石，慢慢走下瓶頸，喃喃自語。等到她來到平坦的山肩時才回頭看。「我看見瓶頸上的莉莉安與莫里斯，納悶他們怎麼那麼慢？前面還有那麼漫長的下撤路呢。」

莫里斯幾個月前在巴黎談到這次攀登時，曾有奇怪的預感。「我覺得懸冰上的冰塔壁深很不妙，」他告訴狄恩伯格，那時兩人在思考攀登路徑，以及不斷變化的環境。全

球暖化改變高山地景，造成危險的後果；冰簷破碎、融雪後露出巨大的岩石、高地冰河突然爆發大規模雪崩災難。莫里斯曾在一九七九年攀登這座山，但在一九八六年出發前看到那邊的照片時，覺得很不妙。「這裡絕對比一九七九年要糟糕，」他說，「看看最近拍的照片：這巨大凸出的岩塊破碎帶，看起來有更多裂縫。天知道有多少會崩落，滑到瓶頸。」

即使如此，阿布魯齊與這裡的瓶頸仍是攻頂最直接的通道，莫里斯仍選了這裡。

汪達在底下觀看時，以為他們已脫離危險。但她錯了。「我當時不知道，那是我最後一次看見我的朋友。他們永遠不會回來了。」

汪達來到較低處的山肩帳篷時，趕上了米歇爾，但是因為瓦斯與食物補給所剩無多，加上惡劣的天氣逼近，他勸汪達和巴斯克人先下山，而他留在這裡等伯拉德夫婦。

汪達看著亞德‧伯格斯給她的帳篷，心想該帶哪一個下去。她已經把所有必需品都拿出來了。她搖搖頭；這太麻煩，不帶了。她轉過身，開始下山，但很快就與其他登山者分開，獨自處於愈來愈強的暴風雪中，尋找固定繩的頂部。她身邊的世界只剩無垠無涯一片白。她體內仍殘留著安眠藥的效力，更讓腦袋混沌。她看看下方斜坡，看到那綠色帳

篷。她搖搖頭，試著讓腦袋清楚些。但那綠色帳篷確實在那邊。不可能，她咕噥道，我知道我沒把它帶下來。她走下來，發現這帳篷空空如也，但是完好無損，好像在等她。

她回頭仰望，明白這帳篷一定是從山肩被吹下來，滾落斜坡。

「看來你想和我一起來，」她對帳篷說。失溫使得她的現實感變弱，這時她慶幸自己除了恐懼，還有別的事可想。她在冰天雪地中脫掉手套，在愈來愈強的風勢中辛苦收拾帳篷，塞進背包。

她繼續下撤，在幾公尺外發現固定繩起點，遂趕緊扣好。上山時，她害怕使用這些繩索，但現在力氣將盡，反倒慶幸繩子能帶來安全，無論繩子是否破舊磨損。這天實在是不吉祥的一天，是嘗試前來K2禁忌之地的三次嘗試中最糟糕的一次。她終於在六月二十五日，看見二號營地，精疲力竭的她感激地鑽進睡袋。雖然還不安全，但總算接近安全一哩路。隔天早上，她很晚起來，盼能看到小小的身影從山上下來找她。但是暴風雪讓她看不清楚。上方的雲朵籠罩整個斜坡，她只能斷斷續續瞥見登山路線，但路上空空如也，沒有東西在移動。伯拉德夫婦與米歇爾仍在山上的某處。她泡了茶、煮了湯，繼續等隊友一天。她很希望自己的寫作能力更好一點，記錄下她所感受到的情感、

強烈的喜悅與驕傲，但現在這些都太吃力了。相反地，她在睡覺，盡量多喝一點她能融化的水，一次喝一鏟的雪。等到六月二十七日，米歇爾和伯拉德夫婦仍沒有下來，她知道大勢不妙。難道她是隊上唯一的倖存者？她脫掉手套，收起漂流的帳篷，手指出現了凍瘡的初期跡象，於是她決定自己下山。她撤退時，遇見了正要去前往協助米歇爾的貝諾・查默（Benoit Chamoux）[2]。汪達！他喊道，妳還活著！我們跟山上的米歇爾說話了，他說妳幾天前就下撤了！我們以為妳已遇難了。

她擁抱這位英俊的法國人，發出笑聲，向他確認自己活得好好的，但很擔心伯拉德夫婦。貝諾說他會盡力，便繼續往斜坡上爬。汪達轉身繼續下山，不久，他又看見另外兩名登山者朝她前來，原來是沃切・弗洛茲（Wojciech Wroz）和普熱梅斯瓦夫・皮亞瑟齊（Przemyslaw Piasecki）。她一見到他們就開始哭。她的波蘭朋友來幫助她，確認她安好無事。他們照料她、給予她關愛，而汪達也愛他們。在遠征途中歷經那麼多孤單憤怒的時刻，這時同胞登山者給予的關懷與情感，令她感動不已。直到這個時候，她才確定自己終於平安了。

汪達在前進營得到醫療照護，治療長了凍瘡的手之後，就繼續順著冰河往下，在六

月二十八日抵達山下。庫倫看著她前來時嚇呆了。她出發攻頂不過是十天前的事情，但她似乎一下子老了十歲，看起來「憔悴蒼白，有如鬼魅。」

但她回來了，可是伯拉德夫婦沒有。在基地營，她告訴狄恩伯格，從來沒想過自己會這麼接近死亡。「我們就這樣上去，想也沒想過下一個留在山上的，可能就是自己。或許必須是這樣。這座山如此危險、令人難忘，壯闊美麗。」

在暴風雪中等了三天之後，帕門提耶放棄了伯拉德夫婦可能還活著的希望，畢竟這裡的環境與地形險惡，他們沒有食物、水或遮蔽之物。於是他開始下撤。他找不到離開這遼闊、平坦山肩的路，遂發無線電給基地營，急於在暴風雪中尋求協助。查默因為天氣更加惡劣，因此從援救行動中折返，他在無線電中以冷靜的口吻，「就像航管員和碰上困難的客機機師說話。」當米歇爾的恐慌達到頂點，查默告訴他靠右邊，遠離左邊的深淵，並問他是否能看見任何東西、任何特徵，說明他在山肩哪個地方的跡象，以及他

2　一九六一─一九九五，法國登山家。

距離山肩側面有多遠──那是一千呎的懸崖。帕門提耶疲憊地喘著氣，恐懼得心慌意亂，加上在超過兩萬六千呎的高度待了超過一周，令他腦袋麻木，因此他不斷繞圈，對無線電喃喃自語，祈禱自己的腳不會碰到稀薄空氣的虛空處。最後，他終於找到一灘尿，那是先前下撤的攀登者留下的記號。

「那就對了，」查默嚷道，總算鬆了口氣，「我記得那邊！往左邊走三公尺──那邊可找到架好的繩索頂部！」基地營圍繞在無線電周圍的人響起一片歡呼，激動擁抱。諷刺的是，多年後這情況竟然重演──查默在干城章嘉峰碰到類似的情況，在八千四百公尺迷路，尋找下撤路線，但是沒有人能告知他急需知道的方位，於是再也沒有人見到他。

等到帕門提耶終於來到基地營──和汪達一樣只剩半條命，悲慘不堪──庫倫要失去朋友的帕門提耶節哀。帕門提耶不肯承認莫里斯·伯拉德遇難了。「他很強壯，他會下山的；我確定。」但是莫里斯沒有下山。大約在一個月之後，一支韓國登山隊從冰河回到基地營，這時在一片雪白中發現不協調的東西。在冰河邊緣接近山腳處，有個突兀的粉紅色物體。他們走進一看，發現是一具遺體。一位攀登者說，**是莉莉安小姐**。的確

沒錯，雖然認不太出來。她從最後一次有人見到她的地方跌落了一萬呎，原來美麗的女孩身軀和粉紅色登山裝，此時血肉模糊，支離破碎。韓國人把話傳到基地營，不久之後，奧地利登山者阿佛列德‧因美瑟（Alfred Imitzer）與漢尼斯‧魏瑟（Hannes Wieser）帶著滑雪雙板，協助搬移遺體。韓國登山隊拍下因美瑟單膝跪著，從她腫脹手指上剪下金色婚戒的照片。或許他想把這枚金戒指交給她家人。或許他認為，保險公司會需要證明，她的遺體尋獲了。或許他認為，把黃金埋葬起來是浪費。無論理由為何，這陰森的照片之後會在媒體上刊登，但他哥哥沒辦法討論這些照片。

汪達得知之後，立刻跑上山，幫忙把莉莉安帶回營地。汪達一直留在基地營，部分原因是想知道隊友的情況再走，部分原因是想登上布羅德峰。她認為，這麼一來，可以洗去她心中對K2災難的印象，但是朋友的畫面在她心中縈繞不去。她能攀登到布羅德峰的高處，但是長了凍瘡的手指和腳趾惡化，有感染風險，於是她終於準備離開基地營。之後，莉莉安被找到了。

莉莉安的遺體用帳篷包裹，靠著以滑雪雙板湊合成的擔架綁好，眾人悲傷地前往吉爾奇紀念碑。莊嚴肅穆的送葬隊伍沿著冰河而下時，其他登山者默默加入行列。在氣氛

往往劍拔弩張的基地營，至少有一個下午，眾人不分國籍、不講自我，沒有爭論。這有男有女構成的細長行列極度哀傷，人人低著頭，埋葬和他們一樣的登山者。庫倫認為，這一列人或許可拍成一張很棒的照片，但他把照相機放下。若來到剛失去成員的登山隊帳篷附近，大家都會快速繞過，希望別讓他們更加傷痛。

汪達請奧地利登山者麥克‧麥斯納（Michael Messner）用鋁製的餐盤，幫伯拉德夫婦打造一塊紀念區額掛起，和七、八個已葬在此紀念碑的人並置。汪達四年前在此埋葬了哈莉娜，如今她又回到這裡。掛在石塚上的區牌中，有兩塊牌子比其他要閃亮一些：約翰‧史默立奇與艾爾‧潘寧頓，兩人在一個月前罹難。那年夏天，登山者第二次聚集在這紀念碑，埋葬一具遺體。他們把莉莉安放在岩石搖籃裡，之後再蓋上平坦的岩石，這麼一來，其他來到這簡樸墳墓的人，就能在她墓碑上坐著或是聚集。等最後一塊岩石放好之後，大家開始回到基地營，頭靠在膝上啜泣。

在莉莉安葬禮上拍攝的影片，悲傷見證了高海拔登山時的慘重傷亡。帕門提耶與彼得‧波齊克（Peter Bozik），兩人都在暴風雪中倖存，伯拉德夫婦卻沒有，但在兩年後會在聖母峰失蹤。查默在這一年夏天會創下二十三小時登上K2頂峰的紀錄，卻會在一九

九五年於干城章嘉峰死亡。雷納托·卡薩羅托、艾爾·勞斯（Al Rouse）[3]、莫露卡·伍爾芙與沃切·弗洛茲都將為黑色夏季的大批遇難者增加四名。一九八二年，曾背著汪達前往基地營的亞捷·庫庫奇卡也登上了十四座八千公尺的高峰，成為全球第二位完成這項壯舉的人，但日後在攀登洛子峰時扣上損壞的繩索，因而遇難。每一年，遇難人數的名單都在增加。

汪達坐在吉爾奇最新的墳墓附近。她好疲憊。兩次前來 K2 的行程，都被死亡破壞。一個月前，她以為成為第一位登頂 K2 的女子會是她最大的成就，但她永遠無法慶祝這成就，且心中有沉重的悲傷。登山者莊嚴回到基地營，她和帕門提耶無法看對方，而是飽受自責、羞恥與悲哀折磨。

一九八六年六月底，在巴黎的亞倫·伯騰（Alain Bontemps）電話響起。打電話來的是伯拉德女士，莫里斯的母親。她說，她兒子與莉莉安都在 K2 失蹤，說著聲音就沙啞

3　全名 Alan Paul Rouse，一九五一—一九八六，英國攀登家。

了。據信兩人已經雙遇難。

「噢，天哪，不會吧。」亞倫哽咽。他忙著規畫他們從K2到聖母峰的行程，那些令他費心的細節與後勤，讓他忘了他們所面對的致命危機。他已習慣認為他們力量強大，那力量結合著意志力與天分，因此，亞倫相信伯拉德夫婦必能安安全全，成功登頂。但他忘了，在八千公尺以上，沒有任何事說得準。

亞倫收到莉莉安在K2上的日誌之後，讀到她最後想著的事，以及許多關於K2的痛苦夢境。在其中一個夢裡，她回到家，卻發現家裡空蕩蕩的，相當可怕。她把背後的門鎖起來，因為她知道莫里斯「不會開門；沒有人會回來。」在另一個反覆出現的夢裡，她在一排排陰暗樹林間的狹長草原，尋找莫里斯的身影，詭異的景象和冰雪通道，以及瓶頸的陰暗走道不謀而合。事實上，莉莉安在描述這陰暗的森林時，還用了奇怪的文字組合——「山頂」與「草原」：「我在草原上尋找你，但你不在那裡。之後我到草原上的山頂尋找你，到處找。」**到處**。但他不見了。

多年後，美國登山家海蒂‧霍金斯（Heidi Howkins）眺望遼闊的冰河時，看到一個暗

色的東西，凸出於冰河上。她走進之後，發現是一件破爛的衣服。這件衣服裡仍有沉重的人類軀體。

她跪下來，看見套頭衫上繡著整齊的白色粗體字。莫里斯（MAURICE）。在隊友幫她拍了站在遺體旁的照片後，他們把莫里斯的遺體埋在吉爾奇紀念碑，就在莉莉安附近。

那時是一九九八年。過了十二年，莉莉安終於找到在草原上的他。

5

命運之山
Our Mountain of Destiny

見到一個人的山峰，就像看見一個人的存在。

—— 米蓋爾·洛佩茲（Miguel C. Lopez）

茉莉·特利斯在晴朗的午後，坐在溫暖的基地營裡，寫一封早該寫的家書。「親愛的泰瑞、克里斯與琳賽，我要回家了，」她開頭寫道。她仰望著山，那座山似乎在嘲笑她。真是傲慢的山哪，可是她好愛，現在也還是想要登上這座山。不過，她得等。她翻了一頁。「我們昨天埋葬了另一名登山者。這一年來我已受夠了。我無心再嘗試登頂。」

登山季還有一個月，不過，她已經準備退出。

她和登山與導演搭擋狄恩伯格在一九八六年六月初，來到基地營，拍攝義大利登山隊「海拔八千」（Quota 8000）。不過，這或許有點天真。特利斯和狄恩伯格曾在一九八三

年成功來到 K2 的北稜，一九八四年成功登上附近的布羅德峰時，曾來到 K2 的南側，這一次終於要來挑戰「山中之山」。

但不是今年。「黑色夏季」已奪走多條人命。她還想回家團圓，家人比這座可惡的山重要。她仰望 K2，搖搖頭。這座山總令她入迷，她為了這座山，竟遠離幾千哩外平靜得近乎無趣的生活，那裡的生活好像是上輩子的事。然而仔細一想，她稱為英格蘭的平凡生活，也不是那麼平凡。

四十三年前，四歲的茱莉看著火車巨大的發動機吐出滾滾的白色蒸氣。火車駛離車站，拉著溫暖的蒸氣離去，在諾福克（Norfolk）寒冷潮濕的夜晚，留下她和姊姊琪塔（Zita）瑟縮發抖。她把薄薄的羊毛外套拉緊些，仍抵擋不住寒意。她的名牌別在領子上，防毒面具尷尬地掛在脖子上，卡住她的下巴，讓她很難轉動頭。面具眼部鼓得大大的，好像外星人，她想到就差點笑出來，但是沒有。她知道，若膽敢張開嘴巴，琪塔就會揮手打她一巴掌。琪塔已警告過她了。她張望月台上的群眾，發現其他小孩多戴著類似的面具，所以不必覺得尷尬。不過，其他孩子都緊握父母的手，她和琪塔則無依無

靠。她們最後一次看到母親是在倫敦的火車站，那時載滿撤退居民的火車慢慢駛離玻璃與鋼打造的隧道。母親纖瘦的身影愈來愈小、愈來愈小，最後消失在周圍的人群中，只看得到她的手帕宛如白旗，殷切向兩個小女孩揮舞。

那時是一九四三年。茱莉和七歲的琪塔已是戰爭裡的老鳥。空襲摧毀她家附近的房舍，導致地下室淹水，但是她們倖存下來。不過，炸彈的落點愈來愈靠近她家房子，茱莉染上氣喘，開始尿床。艾瑞卡與法蘭西斯·帕洛（Erica and Francis Palau）認為，該是讓孩子安全撤退到北方，遠離德國空襲目標的時候了。

母親帶她們前往利物浦街車站（Liverpool Street Station）時，尚未告訴女兒她們要離開，或是夫妻倆恐怕再也見不到孩子。茱莉覺得很刺激，直到她看見艾瑞卡手中的明信片。

「琪塔，妳是姊姊，」母親的口吻非常嚴肅，德國腔也更明顯。「要好好照顧茱莉。無論發生什麼事，妳們都不可以分開，一定要在一起。答應我，琪塔。答應我！」

琪塔嚴肅點點頭。她兀巴巴看著茱莉。茱莉向來在琪塔的捉弄下吃了不少苦，因為身為妹妹的原罪而遭受懲罰，但是茱莉知道，琪塔絕不會讓她們分開。

一九三九年茉莉出生時，父親看到次女的第一眼就說：「這孩子怎麼這麼醜！」茉莉對自己的評語也好不到哪去，承認自己「臉小，皺縮成一團，只有個大鼻子。姊姊是漂亮寶寶，長大之後是骨骼小的優雅孩子，喜歡跳芭蕾，而我則長得高，笨手笨腳。還有一雙大腳丫。」等她長大，那雙眼睛會在快樂的笑聲中瞇成一條線，而她美麗的外表，應該說是強壯優雅，而不是細膩之美。

艾瑞卡與法蘭西斯在餐館工作，工時很長，無暇照顧兩名幼女，因此將她們送到劍橋郡的寄宿學校。不過，這時間沒有太長。調皮搗蛋的琪塔總是要乖乖的妹妹進行各種代價高昂的挑戰，例如把鈕扣塞進妹妹的鼻子裡，之後還得靠手術取出，或者跳到翹翹板的另一邊，害茉莉跌倒，摔斷手腕。在手腕摔斷的事件之後，校方忍無可忍，把這對姊妹送回家。只不過，她們在倫敦的家，現正遭到戰火蹂躪。

能離開工作與住家的人，會全家撤離，但是帕洛夫婦沒有這餘裕。他們留在倫敦，讓女兒們獨自離開。

在火車站最後一次擁抱之前，艾瑞卡給了琪塔兩張明信片，上面有細心寫下的說

明。其中一張寫「好」，另一張寫「不好」。兩張上都有帕洛家在倫敦的地址。一旦女孩來到養父養母新家，如果對方是好人家，就把「好」這張明信片寄回家。如果她們寄送「不好」，艾瑞卡答應馬上搭下一班火車，把她們找回來，不管有沒有戰爭。

「明白了嗎，琪塔？茱莉？答應我，一抵達就讓我知道妳們好不好？」

女孩們答應母親。茱莉看著琪塔的小手緊緊握著明信片，知道這不是普通的冒險。

這是重要得多的事情。

凌晨一點半，火車抵達諾福克小小的艾靈漢（Ellingham Station）車站。當地的家庭得知，若能接待從倫敦撤退的孩童，就到這裡集合。他們在寒冷陰暗的夜裡，等著要照料的孩子。這兩個疲憊、骯髒的女孩獨自站著，遠離群眾。一有人望向她們，琪塔就會嚷著：「我們一定要在一起！」有興趣的人就會別開眼光。茱莉看著一個個孩子、一個個家庭被選走，前去他們的新家。月台上只剩她和琪塔。這時，喬治·伯徹姆（George Burcham）來了，他在戰爭中失去兒子，因此原本想帶兩個男孩回家，彌補空缺。他走向這害怕、飢餓的女孩。「嗯，我最好把妳們帶回家，」他說。終於有人選她們，兩個女孩

鬆了口氣之餘，對新家很緊張。她們乖乖跟著陌生男子，進入黑暗夜色中。後來，喬治的太太瑪麗來迎接姊妹倆，給她們吃東西、洗澡，讓她們看看房間之後，姊妹倆終於可以倒在接下來幾年一起睡的雙人床；不過在此之前，她們要拿出「好」的明信片，放到信箱，等隔天早上郵差收件。

她們來到這裡，從飽受戰火蹂躪、陰暗可怕的倫敦喘口氣，和喬治與瑪麗‧伯徹姆度過愉快的日子。姊妹倆深深喜愛他們的「阿伯與伯母」。

兩個女孩漸漸習慣了新生活，琪塔也恢復頑皮的本性。琪塔不時會誘惑茱莉，參加挑戰或「遊戲」，但最後總讓茱莉吃足苦頭。有一次，茱莉盡了全力，依照指示，握著鋼管的一端，這時琪塔放掉她那端。鋼管直接砸到茱莉向上張開的嘴巴，打斷她門齒。

茱莉頭部劇痛，喊了出聲。琪塔衝到茱莉身邊。

「妳可別讓阿伯與伯母看到那顆牙，」她恫嚇，擔心妹妹受傷會害自己受罰。

晚餐時，伯母溫柔勸著茱莉喝熱牛奶，那液體就像鑽子鑽著斷裂牙齒的裸露神經，不過她仍沒有叫出聲，嘴巴閉得緊緊的。畢竟，她不希望琪塔陷入麻煩，以為這些挑戰、惡作劇或推推擠擠，都只是正常的姊姊會做的事。茱莉堅持，她倆是彼此最佳的代

言人，不准別人說對方的壞話。幾年後，琪塔會把她往學校操場的牆壁一推，弄斷她另一顆門牙。茱莉仍然堅稱那是無心之過，欣然接受自己有**兩顆斷裂**的門牙，她也從未去修補。

這對姊妹度過撤退與小意外不斷的時光，在戰後回到倫敦，周遭環境從樹木與牧場，變成「遭到炸毀的房子，以及充滿瓦礫的水槽。」茱莉說，她們在戰後立刻回到倫敦，但琪塔說，她們在戰後還在艾靈漢待了兩年，因為那時父母還找不到房子，接兩個女兒回來住。等到他們終於在肯辛頓（Kensington）找到像樣的房子，艾瑞卡就搭火車北上，找回已經八歲和十一歲的女兒。雖然茱莉已不再尿床，但是仍飽受氣喘之苦。夜復一夜，艾瑞卡坐在床邊，懇求她吸氣、吸氣。茱莉覺得自己像被撈出水中的魚，絕望地喘氣，想要呼吸。她吃力地呼吸，咻咻聲填滿安靜的夜。她仰望母親，總會見到她憂心忡忡的模樣。

就像整個歐洲的孩子，茱莉和琪塔發現新奇有趣、無比吸引人的遊樂場，也就是在附近被炸彈夷平的建築物。茱莉早期的害羞已被強烈的無畏所取代，她和年紀較大的哥哥姊姊，在屋梁間跳躍，靠著舊的電纜線盪鞦韆，學泰山那樣喔咿喔咿大聲喊叫，在滿

是碎石瓦礫的地窖裡警察抓小偷。身為最小、最輕的茉莉，最愛在被炸毀的建築物裡

搭乘小小的送菜電梯，由其他小孩拉繩索，讓她在豎井中上上下下。

茉莉長大後去某辦公室上班，一存夠錢，就買下第一台純純的真愛：偉士牌摩托

車，這是在歐洲小巷弄裡常見的車款。她把存下來的三十英鎊交給車商、拿到車鑰匙的

那一刻，興奮到忘了詢問該怎麼騎這該死的東西。她接近十字路口時有幾個選擇：繼續

往前，冒著被前來的運貨大卡車撞，或者自己去撞人行道。幸好，她穿了長褲與外套，

所以選擇後者。她滑過十字路口，看著來車的車輪嘎吱煞車，停在前面。她腎上腺素大

量湧現，趕緊跳起來，向司機揮手，一跳就把偉士牌拉起，推到路邊，繞過街角，讓

她好好練習。經過幾次跌與滑之後，她總算了解如何操縱煞車與離合器，能開心穿過街

道。冷風讓她把眼睛瞇成一條縫，提醒她要戴手套。

一九五六年十一月的某一天，琪塔邀她和一群男生去攀岩，地點是倫敦南邊六十四

公里處很受歡迎的天然岩場──位於坦布里治威爾斯（Tunbridge Wells）外的高岩（High

Rocks）。琪塔是個天生運動家，而茉莉則是相當擔心；她在琪塔旁邊總覺得自己太高

瘦，顯得突兀。不過琪塔還是說動她。茉莉下班後，騎著最愛的偉士牌出發，這段路比

她預期的更長更冷，等她好不容易走進高岩旅館（High Rocks Hotel），穿著棉長褲與羊毛衣的她冷得牙齒打顫，雙手在寒冷中蜷縮起來。她又忘了手套。

「你看起來很冷，」一名男子友善地說，他湛藍的眼睛閃閃發亮，還有濃密的深色鬍子。

茉莉說，她來找姊姊，但姊姊似乎還沒到。「我想，妳最好跟我來，」男子說道，帶領她到外頭的黑暗夜色中。「你最好牽我的手，不然一定會跌倒。」她猶豫，這名男子要她放心：「我叫做泰瑞，別擔心。我會確保妳沒事。」他們繞到旅館後方的一個角落時，茉莉看見了美妙的景象：熊熊營火周圍有一群快樂的男孩，附近的地面上擺著一團繩索。她笑顏逐開，馬上開心加入這溫暖的群體，對於新冒險躍躍欲試。

之後，琪塔到了。

她把茉莉罵個狗血淋頭，之後也把泰瑞罵了一頓。她發現了茉莉的偉士牌摩托車，卻沒看到她，有那麼一時半刻，以為妹妹死了，深怕別人會把錯怪到她頭上。當她看見茉莉坐在溫暖火堆旁啜飲可可，周圍是一堆帥哥，原本的憂心立刻轉為怒火。

茉莉緊緊捧著杯子，陶醉於溫暖舒適的氣氛，任由姊姊在一旁責罵。她快樂滿足，

琪塔怒意的威脅程度，只像小狗舔著她腳踝，有點麻煩，但不危險。泰瑞和藹可親地笑著，讓琪塔鎮靜下來。只是，姊妹倆的關係出現巨變；茱莉感覺到新的自主權，也喜歡這感受。

接下來三年，茱莉平日在辦公室上班，週末多到坦布里治威爾斯，攀上砂岩岩壁，這是她生活的寄託。茱莉早年或許缺乏安全感，那麼剛成年的時候恰恰相反。她看著泰瑞和其他人攀登在岩壁上稱為「煙囪」[1]之後把繩索繞在肩膀上，增加摩擦力，從砂岩壁上跳到空中，她也心癢癢地想嘗試。經過稍微指導，她很快就從煙囪爬上去，從頂端邊緣跳下，那種半控制的自由墜落實在刺激。她幾乎每個週末都與泰瑞及其友人攀登，一同在星空下入睡。她兒時的氣喘早已因為遠離香菸，被拋諸腦後，現在更能愛上這種要求體能的戶外新生活。她進步神速，從相對容易的運用確保攀登，隨後就找到訣竅，登上更有挑戰性的岩壁，通常並沒有上方的安全繩。

和許多英國人一樣，泰瑞・特利斯總是前往占有地利之便的峰區，攀登千變萬化的岩壁；他很樂於把這份熱情，與這位年輕的新徒弟分享。不過兩人關係並不熱情，也非一見鐘情。茱莉甚至承認，兩人一開始並沒有特別喜歡對方，她甚至以為泰瑞在週間去

造訪她家，是為了見琪塔。但她錯了，在一九五九年十一月七日，她和泰瑞‧特利斯結為連理。

剛結婚時，夫妻倆做過五花八門的工作，以求財務穩定。但之後又一貧如洗，接著又是短暫得到財務上的安全，最後在六〇年代初期安定下來，那時他們在攀岩區附近買下一間小小的雜貨店。不久之後，茱莉和泰瑞的家庭變成四口之家，兒子克里斯多福（Christopher）在一九六二年，女兒琳賽（Lindsay）在一九六四年出生。茱莉旋即愛上母親的身分，陶醉於小小的片刻：觀看並感受寶寶吸吮乳房，幫忙做大量的聖誕節餅乾，示範如何在砂岩上找到把手點，而孩子們的小小手指能攀上最小的岩架。她固然滿足，但隨著孩子長大，茱莉也厭倦經營商店漫長的磨人時間。後來，這間商店已成了負擔，不再是獎賞，於是他們決定賣掉這商店，改行當專業的攀岩教練。這個計畫需要找便宜的房子。他們發現，附近有座農場的附屬建築物或許可以用，於是茱莉開車去一探究竟。

一九六七年，茱莉開車到他們稱為「棚屋」[1]的房子時，第一眼就想在這輪廓奇特的

1 這些裂縫與身體平行，但比身體寬。

房屋過活。這間棚屋是鞋盒形的奇特建築，相當狹長，結構矮深，與其說是小農舍，不如說是火車車廂。房子十呎寬、百呎長，原本是在大片土地上堆放設備的建築物，而茱莉剛來到這間「棚屋」時，這是火雞屠宰場，還有血噴濺的痕跡，在所有的表面上盡量塗油漆，就愛上這裡。泰瑞也是。他們洗刷了牆壁的血跡與殘肢，在所有的表面上盡量塗油漆，其他部分則掛上窗簾遮蓋，之後就在這棚車式的房子裡，搬進各種老舊、舒適又笨重的家具，還有拳師狗（多年來換了好幾隻）。在這偏限的空間生活有其魅力，連身體強壯的泰瑞，也一年比一年更福態。

他們過著十年單純的生活，經營登山商店與咖啡館，教各式各樣的客戶與有特殊需求的孩子如何攀登，也偶爾找些奇怪的工作貼補家用。茱莉快樂極了。歲月靜好，她很喜歡屬於自己、家庭與孩子的新時光，整天在家裡的花園種植，和孩子玩耍。但有一天，她和泰瑞到高岩，和平常一樣攀登時，她知道有些事情不一樣了。先攀登的泰瑞在通過難關時出現困難。等他終於通過，便在第一個繩距等她。茱莉很有自信地開始攀登這熟悉的岩壁，安全吊帶剛剛好，繩索也熟穩地綁在腰上，但是當她經過泰瑞吃力通過的過渡點時，忽然不動了。她告訴泰瑞，自己做不到；某種深刻黑暗的東西，讓她不敢

有信心跳到下一個把手點。泰瑞設法說服她，但是沒有用。之後，換他吃力跟著她經過那危險的過渡地點之後，他們明白一起搭檔的日子結束了。要是攀登發生意外，克里斯多福與琳賽會同時失去父母，風險太過沉重。他們年輕時，就看過身邊的登山圈發生過許多死亡，他們也很清楚，這危險是真實且時時存在的。就算技術再高明，也克服不了一次壞運。他們不願連累克里斯和琳賽。

諷刺的是，泰瑞在一次意外中差點失去性命，但那次意外和攀登無關。有一天，他在附近農場當農工時，用來翻土耕種的旋耕機翻覆，其中一根尖齒刺穿了泰瑞膝蓋下方的腿。由於尖齒仍在旋轉，泰瑞痛苦嘗試幾回，才終於關掉開關，之後他躺在逐漸累積的血與燃料中等待救援。

幾個小時後，茱莉坐在病床旁邊，驚恐地看著一向開朗強壯的先生，蓋著薄薄的被子，陷入意識不清的痛苦狀態。醫師告訴她，必須要截肢。不，我不會簽文件！他的聲音不比輕聲呢喃大到哪裡，但堅決的力量卻不容質疑。醫師不情願地重新接起遭毀的腿部、肌腱、骨骼與肌肉。過了好幾個月，泰瑞才有辦法站立，更不知還要多久，才能工作或攀登，而茱莉明白，在可預見的將來，養家的重擔會落到她肩上。

茱莉不得不放棄家庭主婦與母親的角色，知道這份奢侈暫時成了過去式。於是，她簽下一份新的租賃契約，他們重新經營咖啡店與登山用品店。不久之後，泰瑞的費斯特宏（Festerhaunt）戶外用品與咖啡館販售五花八門的東西，從罐頭奶油、袋裝麵粉，登山繩、鉤環，以及茱莉親自料理的香腸與洋蔥派一應俱全。他們的顧客與朋友當中，有些是登山界最傑出的名人：克里斯‧波寧頓（Chris Bonnington）[2]、加斯頓‧賀布法（Gaston Rebuffat）[3]、保羅‧努恩（Paul Nunn）[4]、道格‧史考特（Doug Scott）[5]、丹尼斯‧坎普（Dennis Kemp）[6]。夫妻的生活充滿驚奇，也很疲憊。坎普建議茱莉，她需要度個爬山小假時，她猶豫不決，身上的責任讓她裹足不前。多年來，她扛起經營商店、咖啡館與打理家務的責任，不願在孩子年紀小的時候去攀岩。現在，她已疲憊不堪。泰瑞差不多痊癒，孩子也差不多十幾歲了。她很開心地答應邀約，探索威爾斯一處稱為「世界盡頭」的石灰岩絕壁。

幾天後，茱莉憐愛地撫摸著石灰岩。那質感和高岩區的砂岩很不一樣，石灰岩的質地摸起來溫暖絲滑，她愛極了。她覺得好像在按摩這岩石，而不是攀登上去；她指尖輕鬆滑過一處處的手點，而不是疼痛地擦過砂紙似的表面。她從岩壁上的棲身之處，俯視

附近景色。她比坦布里治威爾斯的岩石頂端還高了許多公尺，但還有好幾公尺，才能爬到頂端。她覺得可以永遠攀登下去。她喜歡這裡的空氣、無窮無盡的溫和岩石，威爾斯起伏的綠色原野與山丘，往四面八方延伸出去——多完美的一天，多完美的攀登。在吃過那麼多苦、那麼辛苦的工作，還有去年的磨難，這時又恢復生氣。

雖然茱莉熱愛攀登，但是讓她做好準備面對喜馬拉雅山脈對身心的嚴苛考驗的，卻是另一種截然不同的運動——合氣道。透過合氣道仔細留意呼吸、靈敏、力量、動作與冥想之舞，茱莉學習到過去未曾感受到的優雅。她學會合氣道的優雅、力量與耐心時，童年殘存的阻礙煙消雲散了。在練習了幾個月之後，她重新思考許多事情的整套作法，包括攀登。「從（身體）中央移動，能讓一切更簡單，並了解疲憊與疼痛不表示要放

2　一九三四年出生的英國攀登家，曾遠征喜馬拉雅山脈十九次。
3　一九二一—一九八五，法國攀登家，第一位攀登阿爾卑斯山脈六大北壁的人。
4　一九四三—一九九五，愛爾蘭出生的攀登家。
5　一九四一—二〇二〇，英國攀登家。
6　英國攀登家。

棄，身體可以繼續下去；這理解在幾次場合中挽救了我的生命。」

生命會有某些片刻，一旦經歷過，人生就不再相同。一旦認識了某些人，他們會立刻成為你生命肌理的一部分。你絲毫不懷疑，他們會交織出你接下來的人生。對茱莉·特利斯而言，知名的柯特·狄恩伯格就是這樣的人。

一九三三年出生於奧地利的狄恩伯格，是個成功的高山電影導演，攀登過世界各地的高山，包括三座八千公尺高山，第一次是在二十七歲時，和偉大登山家布爾首登布羅德峰。他是在英國巡迴演講時，認識茱莉與泰瑞·特利斯，並在一九七六年七月到英國洽公時，打電話給他們。泰瑞堅持要茱莉和坎普，帶狄恩伯格去爬第一座英國的山。狄恩伯格看見茱莉在攀登威爾斯海岸的砂岩絕壁時，有些事情再也不同了。

狄恩伯格看著茱莉平順登上岩石，「每個動作都如魚得水，展現力量與生命的喜悅，」他在動人的日誌中寫道。在其中一段，他和小舅子在英格蘭海岸邊航行時，曾像作夢似地喃喃自語，想找個理由打電話給茱莉，與她見面，邀請茱莉與他和小舅子搭船到法國。「她會說『好』嗎？畢竟她不太認識我，也根本不認識賀伯。兩個奧地利登山嚮導與電影拍攝者。在一名英國女性眼裡，這是值得信賴的職業嗎？或者對她來說，我

們比較像是投機取巧的人？」

狄恩伯格雖然已有第二任妻子，還是拿起電話，打給茱莉，但就像不敢呼吸的小學生，電話還沒響起又趕緊掛掉。他不夠大膽，最後還是決定等下次見面再詢問。

有一次在索塞克斯森林（Sussex woods）攀登砂岩露頭時，狄恩伯格問：「何不搭船橫渡到法國？」茱莉若有所思地看著他。對狄恩伯格來說，「空氣似乎在顫動，起了小波浪，融化成無數會舞動的小小細點，我入迷地看著她深色的眼睛。有幾秒鐘，我無法思考，被我不認得的情緒征服。我們的視線幾乎凝結，我確定她的聲音一定會說『好』。」

但她說不好。

這項邀約讓茱莉大吃一驚，納悶為什麼一個不太熟的人會邀請她搭船，穿越海峽到法國。唯一一次和他獨處時，她到處忙，幾乎沒能好好和他說話，她認為兩人的交情相當表面。要在豪華遊艇上和兩名電影導演度過一個週末，其中一人她根本不認識，另一個她也不熟……嗯，她不確定這樣好不好，一點也不確定。泰瑞鼓勵她去異國探險，但是她拒絕。現在不是和柯特．狄恩伯格親近的時候，她心想，現在完全不適合。

隔天早上，茱莉和泰瑞送狄恩伯格到坦布里治威爾斯火車站，讓他搭車到倫敦。他們道別時很正式，甚至不自然。狄恩伯格因為茱莉拒絕而失望，上車時幾乎沒說話。

三年後，泰瑞和茱莉接受邀請，代表英國登山協會（British Mountaineering Council），參加義大利特倫托山地電影節（Trento Mountain Film Festival），這是世上歷史最悠久的山地電影節。他們在摸索飯店鑰匙時，柯特夫婦從隔壁房門出現。茱莉忽然被熱情擁抱，興高采烈的狄恩伯格，正喋喋不休地說著他們聽不懂的義大利文。茱莉並不知道，這次重逢狄恩伯格會如何對待她，但他似乎對上次拒絕邀約並未耿耿於懷。在電影節期間，她觀察著狄恩伯格好像被當成神一樣的人，他在談到拍攝山地電影的藝術與商業時，大家都注意著他，年輕的登山者與導演似乎都把他講的話奉為聖經。

過了將近一年，電話響了。狄恩伯格又邀茱莉和他一起去冒險。這一次，她不會拒絕。

「你在哪裡？」茱莉問，以為會聽到他在坦布里治威爾斯站，需要有人載他一程，或者在倫敦演講。

「薩爾斯堡（Salzburg）。我認為你該來山上。你會來嗎？」

二十四小時後，她在晚間搭了一班前往慕尼黑的飛機。

茱莉一想到冒險，能遠離孩子的功課與餐桌上的晚餐，就覺得興奮。忽然間，她發現自己在維也納的咖啡館喝甜甜的咖啡，整晚聊爬山、拍片與旅行。她興奮地看著坐在桌子對面的大鬍子男人。他是世界上最早登上兩座八千公尺高山的兩人之一；另一人是布爾。狄恩伯格告訴她千鈞一髮的冒險、攀登，看見布爾弄斷了高大的冰鎬，從喬戈里莎峰邊緣消失。她聽得入神，急著想分享他在八千公尺以上高山的世界。

隨著友誼日益堅固，兩人更頻繁一同去冒險與工作。茱莉開始協助安排狄恩伯格在英國各處演講，舉辦幻燈片秀。她是個能幹的助理，樂於承擔通常吃力不討好的幕後雜務，例如費用、場地、設備、差旅與住宿，而狄恩伯格繼續忙著攀登與拍攝行程。在一九八〇年十一月，前往聖母峰的遠征失敗之後，狄恩伯格打電話給茱莉，問問隔年一月的巡迴演講安排得如何。

茱莉很得意。她辛辛苦苦安排一系列演講，即使當時是英國冬天，特別不適合到處跑，因為一場降雪就可能讓道路交通中斷。她很驕傲地報告，每一場都在倫敦方圓六十四公里內，無論天氣如何，他都能準時抵達場地。

她把電話放在耳邊，露出笑容，等著他表現出興奮滿意。然而電話那頭一片沉默。

「喔，」狄恩伯格說。他很失望。他想要的是和她進行另一場冒險。於是茱莉重新安排整個月的行程，讓他們能去狄恩伯格從未造訪的蘇格蘭一趟。

這趟旅遊很成功，十一月時，英國剛進入灰暗冬天之際，茱莉環顧屋子裡的小房間，這時電話又響了，一樣又是邀約。明年夏天，狄恩伯格要拍攝法國遠征隊前往南迦帕巴峰，她願不願意擔任音效技術人員與助理？這邀約讓茱莉很驚訝，因為她沒有多少高海拔攀登經驗。她登上的高山都不超過五千七百九十公尺，對音效技術也一竅不通。

不過，她還是不相信自己竟有幸受邀，而泰瑞也祝福她冒險順利。她收好行囊，準備第一次登上八千公尺高峰。

狄恩伯格正忙著在中國拍片，打算在遠征隊抵達基地營之後加入，把所有的後勤支援交給茱莉安排。那又是另一個吃力不討好的工作，有很多令人頭痛的問題，以及官僚的混亂局面，但茱莉仍完成工作，沒有遺失任何一顆電池或鉤環。

這團隊是由皮耶・馬澤奧（Pierre Mazeaud）安排，也就是一九七八年，率領魯凱維茲前往聖母峰的悲慘行程中，同一位法國政治家與登山者。那趟登山行程的成員都太過

自我與好鬥。這次的團隊包括六名法國人、兩名德國人、一名捷克人、兩名巴基斯坦人，一名奧地利人——狄恩伯格——以及茱莉，她是唯一的英國人，也是唯一的女人。皮耶在巴黎與她和狄恩伯格見面時，把她「當成朋友」一樣接納，但是前往基地營的途中，由於狄恩伯格遠在中國，因此他的態度大轉彎。他們一往伊斯蘭馬巴德出發，馬澤奧就丟給她一份「拍攝程序單」，要求一大堆他在這部電影中需要的場景、布景與人員。因為她已經簽下合約，必須無條件遵守馬澤奧，否則有被剔除團隊的風險。她很無奈，無法對他的列表表達不滿，但是她認為每一項任務都是浪費力氣、影片與士氣。

當這團隊離開道路，展開前往基地營的四天步行之時，茱莉幾乎馬上感覺到自己和團隊的男性不合。她想要小解，於是離開步道，前往一個夠大的石頭後方蹲下來。她一解下背包，脫下褲子時，就聽到咻咻的笑聲。她環顧四周，發現一堆挑夫在嘲笑她不得不裸露。就連她的許多隊友也幸災樂禍。她嚇壞了，趕緊拉上褲子，根本來不及小解就趕快回到登山路線上。這個問題持續存在，好不容易來到基地營，茱莉總算有廁所可用，不必怕好奇的眼光。

在喀喇崑崙山脈，要開始漫長的健行之前，會進行宰羊的傳統儀式。這一天會休息、慶祝，舉辦宴席給辛苦良久的巴爾蒂揹夫。宰羊場面血腥混亂，要動用駭人的銳利長刀，還有哀鳴與尖叫傳來，之後則是唱歌跳舞到深夜，而火堆上則烤著羊。這些揹夫是虔誠的穆斯林，但此時也會縱情狂歡。雖然是充滿當地風情奇觀，但是對於多數電視台來說太過野蠻，茱莉知道不應該浪費珍貴的電影膠卷在不會採用的場景。

馬澤奧命令她拍攝屠宰的場景。她很憤怒，卻只能聽命。馬澤奧和其他人則在一旁觀看，嘲笑她明顯的不悅。

連隊醫傑夫・馬澤奧（Jeff Mazeaud・皮耶的小佴子）似乎也跟著欺負人。在最後一天徒步時，茱莉醒來似乎有輕微的高山症，因為團隊在四天爬升了一萬三千呎，且氣溫接近攝氏三十二度。茱莉請馬澤奧給顆普通的阿斯匹靈，卻被告知要等到抵達基地營，把裝備卸下，才能打開裝藥物的包包。高山症一不小心就可能演變成嚴重病症，阿斯匹靈有抗凝血成分，可說是高山症的方便療法。後來，巴基斯坦廚師從包包找出他的阿斯匹靈，給了她一顆。

等到登山隊終於來到基地營，茱莉已疲累不堪，依然頭痛。她只想爬進溫暖的睡

袋，但是擔心夜裡下雪，因此馬上在這地區找個穩定乾燥的地點，來放他們的裝備與帳篷。她獨自在黑夜中工作，對抗自憐的衝動，架起帳篷，蒐集了二十五公斤的裝備；揹夫先前隨地地放下，而茱莉吃力地將它們搬進攝影帳篷。突然間，皮耶衝過來。

「你得把這些帳篷搬走！」他要求。「我要把炊事帳設在這裡。」她沒問他為什麼不早點說，害她花了一個小時的力氣搭好帳篷。她只是默默遵守，憤怒咬著臉頰內側。正如她擔憂的，開始下雪了，但她把所有的箱子、鼓、袋子通通搬出來，在不適合紮營的位置，四下已經漆黑一片。那地方比基地要高，距離團隊的其他人很遠，相當不便。其他較低處的適合地點早已被其他登山者占領，而她卻在各個點到處搬移。她同地方重新搭起，之後把這些東西通通搬回去。皮耶又衝過來，要求她搬開這討厭的帳篷。她看看四周，尋求協助與支援，卻只看到幸災樂禍的臉。那時下著大雪，等她找到適合紮營的位置，四下已經漆黑一片。

氣餒地發現，有些帳篷根本就是她先前紮營之處。

隔天早上，在經過漫長的一夜折騰，加上依然頭痛，她躺著，但是睡不著，也無法保暖。她昏昏沉沉，沒有力氣起床吃早餐。她之前研究過高海拔疾病，知道自己可能有初期失溫症狀，或許甚至有肺水腫或腦水腫。她希望有人注意到她不在，過來看看。她

213　　Chapter 5｜命運之山

在等待。沒有人來。終於，在十點三十分，她開始呼吸困難，因此呼救。一名登山者來到她帳篷，她要隊醫來看有沒有什麼不對勁。

或許傑夫‧馬澤奧認為在他帳篷治療比較方便，因為這裡有醫療用品，因此他說：

「告訴她，叫她來找我。」

茱莉根本不敢置信。隊醫怎麼可能不過來？

幸好有兩名隊友攙扶她到馬澤奧的帳篷。茱莉生病的部分原因，是無法在需要上廁所時排尿，因此憋尿太久，這種狀況可能引發敗血症。馬澤奧給了她利尿劑，用氧氣瓶吸取氧氣，讓她頭腦更清楚一點，她總算覺得比這些日子以來都更舒服、更快樂些。

兩天後，柯特來了，她期盼團隊的關係會比較好些，可惜事與願違。在還算是美麗的一天，傑夫叫她去炊事帳，那裡有一小群人在等待，那群人臉上幾乎快克制不住笑意。

「茱莉，過來，」傑夫鼓勵，「傑拉爾（巴基斯坦聯絡官）說她想要幹[7]你。你意下如何？」茱莉氣地瞪大眼睛，只見傑夫對著他咯咯笑。

茱莉生著悶氣走出來，留下那些男子的嘲笑。她不知道惡意甚至是殘酷究竟從何而

殘暴之巔　214

來，但她在想，法國人的拉丁心態是不是和英國人不同。英國人「比較容易接受女人，

能平等以待，視為朋友。」

狄恩伯格後來坦白告訴茱莉，皮耶‧馬澤奧並不希望這趟行程中有女性，但是當狄

恩伯格堅稱，茱莉是他的音效員，必須跟著來，馬澤奧才不情願地讓步。「遠征領導者

通常不會讓女性參加，認為女人會造成麻煩。尤其是沒有結婚（非同行成員的妻子）的

人，」狄恩伯格說。之後還說，他必須把茱莉書中的幾個段落稍微編修一下，以免她被

馬澤奧起訴，即使她寫的都是事實。

在南迦帕巴峰的耶誕節之後，棚屋的電話又響了，又是一趟邀約。

狄恩伯格又有另一部片要拍：前往八千公尺高峰中最壯闊、難度最高的一座，而且

這次要花三到四個月，通過世上尚未列入地圖的最大領域之一：位於中國的K2北棱。

泰瑞忙著登山學校的課程，加上腿傷，無法參與這麼要求體能的工作，但他鼓勵茱

7 作者註：茱莉是個正經的人，或許是太正經了，因此只在書中寫「下」，沒把髒字整個寫出來。但我

沒那麼正經，也不覺得尷尬，因此我幫她把整個字寫出來。

莉去追求登山的熱情，即使登山正成為主導她生活一切的力量，幾乎沒有空間留給他和孩子。

K2的北稜有喜馬拉雅山區最美的攀登路線之稱，從冰河到山頂過程中，一萬兩千呎的路線綿延不斷升高，吸引攀登者像前往麥加朝聖一樣。但是這裡仍相對較少人攀登，因為要抵達這裡得花上一個月的時間。首先得搭長途飛機，之後換搭吉普車，在布滿車轍痕跡與大水沖刷過的路上行駛，接下來要在山路上行走，還要通過沙克斯干河（Shaksgam River）的沖積平原河床，最後來到巨大的K2冰河。攀登過北稜的只有三十一位男性（且沒有女性），相較之下，南邊路線有超過兩百人攀登。茱莉與柯特加入要攀登北稜的義大利登山隊，這是第二支預計走這條路線的登山隊，也是一九三七年艾瑞克．希普頓（Eric Shipton）[8] 探索此地之後，第一批涉足此處的歐洲人。

茱莉不敢相信自己要初次嘗試八千公尺高峰了。她已攀登過六千七百六十八公尺的秘魯瓦斯卡蘭山，當時還要幫助一名裝著義肢的男子，不過馬澤奧告訴他，他們不想冒著她倒下、需要有人在南迦帕巴峰救援的風險，因此不讓她們登上五千公尺以上。因

此，能和柯特及真正的朋友組成的登山隊前往K2，令她躍躍欲試。她希望能登上至少八千公尺，但她知道，K2是她從未見過的山，更遑論攀爬過。她必須使用這幾年來，從攀登哈里森岩（Harrison's Rocks）[9]到瓦斯卡蘭山等大大小小的山所得到的一切經驗、訓練與知識。

經過三趟飛行，支付沒完沒了的超重巨款給俄羅斯航空（Aeroflot）之後，茱莉與團隊總算抵達中國喀什市，這裡有全世界最大的毛澤東像。不過，茱莉最迷戀的，是這中國化外之省的繽紛市集，共產黨的高壓統治當時尚未完全伸入此地。茱莉為這裡的居民拍下一張張照片，他們是幾個世紀以來，各個不同的入侵軍隊混合成的美麗族群。他們離開喀什之後，就往南穿越惡名昭彰的塔克拉瑪干沙漠，這名稱的意思是「進得去，出不來」，過程中常在紅軍的軍事檢查哨停下來。在離開坦布里治威爾斯兩週之後，茱莉抵達道路盡頭，看見接下來的旅行方式：騎新疆駱駝。於是，她又和旅程開始時一樣，不知第幾次翻找相機出來拍照。雖然接下來一個星期，她都能騎著駱駝，但是她從未見

9　位於茱莉的家鄉坦布里治威爾斯附近。

8　一九〇七──一九七七，英國攀登家，以攀登喜馬拉雅山區馳名。

過這麼醜，又這麼壯觀的動物。

這種奇特的駝獸長得奇怪、令人不安，像有嚴重壞血病的貴賓犬及毛茸茸的駝鳥，有六、七呎高。駱駝不僅會踢人、咬人、經常噴射式嘔吐，還會像野獸一樣吼叫，尤其是維吾爾駱駝夫用鏟子打牠們的時候。茱莉看到駱駝夫停止毆打時鬆了口氣，這些腳步沉穩的動物總算扛起四、五百磅的承重，踏上旅程，越過世界上最高的山隘，穿過洶湧嚴寒的冰河。

每一天，茱莉、柯特以及義大利人步行十六公里路，和這些毛茸茸的愚蠢動物前行，逐步接近K2。沿途風景變化，也反映出他們離這座山愈來愈近。他們離開蘇魯夸特河（Surukwat River）有植物和水流的綠洲，攀登上四千八百四十六公尺的阿吉爾山隘（Aghil Pass），來到沙克斯干河谷（Shaksgam Valley），這是一處蜿蜒、一哩寬的河床，只有不同深淺的棕色。棕色岩石、棕色沙土、棕色水流、棕色懸崖，就連雨都是棕色的。駱駝留在河床上時，茱莉與柯特攀登上高原，眺望前進的情況：若不是塑膠桶與冰河眼鏡，這駱駝隊伍可能被誤認為是屬於亞歷山大、凱薩，或者耶穌的行列──如果耶穌去過新疆。其他景色似乎自古以來未曾改變。

他們已走了三個星期，但由於 K2 實在偏遠，位於谷地的深處，因此茉莉還沒有看見這座山。最後，等他們終於從沙克斯干河谷往上爬，抵達 K2 冰河鼻之時，這座山填滿了她的視野，那是完美的金字塔型，位於南邊二十公里處，在中國的邊緣，最高的山稜位於巴基斯坦，美得超乎她想像。阿爾卑斯山、安地斯山，甚至南迦帕巴山都不能與眼前這座雄偉的山峰相比。它從深深的谷地拔地而起，頂端掛著巨大的懸冰河。如果看得夠久，她很確定會看到冰河分裂崩落。她就這樣愣愣看著 K2，明白如果自己若真的在那裡，那就是離她的家與家人最遠的一次。她的身體因為探索的喜悅而緊繃，每個細胞都把山吸收進靈魂，她永遠不會再相同。

當她陶醉在這美不勝收的景色中，身邊的駱駝也卸下負重，扔在她腳邊的沙土上。

牠們在風中尾巴一甩，又消失在下方的岩丘後面，返回遙遠村落的家鄉。茉莉看著身邊無數的遠征背包、桶子以及包裹，躺在傍晚夕陽下。

現在呢？她一頭霧水。答案很快就會揭曉。

或許任何訓練都不足以讓她準備面對接下來的勞動，除非，她曾協助打造這座金字塔──二十四公里的冰河盡頭，高達五千一百公尺的金字塔。這麼一來，或許她就會準

備好了。茱莉當然沒有打造金字塔，也不知走過遍布岩石的冰河多麼虐待腳踝。她背著團隊的裝備，走過二十四公里遍布巨石的原野，有些高聳的冰塔看起來就像長排的三K黨份子（身穿白袍、頭戴白色尖帽）排列在崎嶇的冰川上，而冰形成洶湧的湍急小河流過她腳下，彷彿要奪去她的性命。她的負重和男人一樣，但她樂在其中。她每天早上醒來時，身體都湧現腎上腺素，不敢相信自己竟然獲得這樣的贈禮。她擁抱遠征的每一個層面，即使是背負沉重裝備的辛勞。

一到山上，茱莉感覺既興奮又驚慌：她曾看著一輪巨大的滿月，從山的東嶺升起，照亮山脊，接下來，又看見上方岩崩從山的表面上滑落，**喀噠喀噠**的聲音好像勝家縫紉機，落石速度超過每小時一百六十公里，差點奪去柯特的性命。

她唯一經歷過真正恐怖的一刻，是在第二營地的帳篷裡。那時，她安全溫暖躺在睡袋中，依偎在柯特身邊。忽然間，她覺得腸子翻攪，趕忙摸索睡袋與帳篷的拉鏈，準備逃去外頭。她在摸索時，就感覺到那東西跑出來了——噗！「稀便」從她發痛的大腸衝出，弄得兩層褲子到處都是，並一路流到襪子。她嚇壞了，又覺得噁心，只管衝出帳篷，希望不要讓柯特看見這狼狽慘狀，聞到惡臭。她站在谷地上方一千八百二十八公尺

一處危險的絕壁，腳上的襪子毀了，在寒冷中顫抖，身上是噁心的黏液。她痛哭流涕，一方面是自憐，一方面也是純然的氣惱。

柯特聽見茉莉離開帳篷，很快站到她身邊，警告她不可以脫掉手套。柯特溫柔冷靜，帶她到**海拔可能長凍瘡！**茉莉含淚嗚咽道，為什麼她根本不擔心手指。柯特溫柔冷靜，帶她到第二營地的兩頂帳棚之間較安全的地方，幫她扣上安全繩。附近兩名義大利隊友悄悄從帳篷窺伺，看看三更半夜的騷動是怎麼回事，之後又悄悄關上帳篷簾布。柯特從帳篷裡抽出薄薄的泡棉墊子，讓她站在上面脫去髒衣。不過這裡沒有水，氣溫又在零度以下，

她不知該怎麼清理這惡臭的滲漏物。

「我找到這些，拿去。」茉莉若還有苦中作樂的心情，肯定會放聲大笑。柯特給她兩張濕紙巾，大小是餐廳會在客人用餐完畢後提供的那種。雖然如此，她還是很感謝柯特的善意與實質協助。她就用這濕紙巾和一把輕盈的雪。把皮膚上大部分黏糊糊、臭烘烘的髒污擦去，之後感激地換上柯特的備用褲子，完成後，鑽回溫暖安全的睡袋。柯特在她身邊打呼，她微笑了。實在太神奇。一個道地的英國家庭主婦與母親，在中國境內近七千公尺高的山上，半夜拉得滿身是屎，靠著全球首屈一指的登山者與導演幫助，擦去

身上髒污，同時扣著繩索，連到世界第二高山。她腹部終於平靜，於是好好睡了一夜。

義大利人攀登時，茱莉與柯特跟著前進，拍攝電影。這過程中，茱莉對自己的表現很自豪，她扛著自己的燈與拍攝裝備，加入團隊中兩名登山者登頂時的慶祝。雖然她抵達八千公尺的奇妙點，但她並未登頂。她知道有朝一日將重返此地。K2進入了她的靈魂、她的皮膚之下。「在K2，我學到高海拔攀登的真正樂趣，也全然深受這座美麗的『山中之山』特色吸引。就算我已登頂，也會想要多探索一些，了解這座山的其他面。」

因此我知道，我會重回K2。在所有的山，這一座對我來說最特別。」

僅僅過了九個月，她又踏上前往「山中之山」的道路。這一次是為英國電視台拍攝瑞士遠征隊從巴基斯坦境內的K2南面登山。在十二名登山者中，有四名波蘭女性在登山許可中，其中包括汪達‧魯凱維茲。茱莉認為有點奇怪，只是認為她們大聲宣揚自己是女子高山攀登者，擁有無比的力量與優點，但顯然運用甚至需要男人的支援，似乎不太誠實。她知道自己不可能參加任何「女性主義者」的遠征。

實際上身邊都是男性，也靠男性支援。茱莉沒有惡意，只是認為她們大聲宣揚自己是女子高山攀登者，擁有無比的力量與優點，但顯然運用甚至需要男人的支援，似乎不太誠實。她知道自己不可能參加任何「女性主義者」的遠征。

經過幾個星期的惡劣天氣，這支團隊放棄攻頂、離開山脈，但是茱莉與柯特決定嘗

試攀登附近的布羅德峰，因為他們的K2登山許可證也包括了這座山。一九八四年七月十八日，四十五歲的茱莉登上她第一座八千公尺高峰，俯瞰巴基斯坦與中國的群峰與冰河，許多都是她曾與柯特一起造訪過的。其中一座顯眼的山峰也凝視著她——K2。

K2就在戈德溫－奧斯騰冰河的另一邊，看起來好近好誘人，八千公尺惡名昭彰的山肩，差不多就在茱莉的水平視線上。她幾乎可清楚看見行經瓶頸、橫渡，抵達最後冰塔，通往頂峰的路線。她也似乎看見幾週之前與柯特在兩萬五千呎（七千六百公尺）建立的第三營地，只是他們後來被迫下山。但同樣地，攀登K2急不得。同時，她可以慶祝自己第一次登上首座八千公尺高峰的成就，也是英國女子的首登。她和柯特對彼此的鏡頭微笑，之後轉身，在西方天空最後的日光淡去時下撤。才走幾百公尺，他們就知道必須露宿，躲在巨大的峰頂下方過夜。

隔天，在黎明前的灰暗天色中，她感覺到柯特想從睡袋中爬出來。他倆躲在單人露宿帳，茱莉眼皮沉重，緊緊閉著，身體似乎躺在鉛毯下。她屈服於難以抗拒的睡意。

茱莉！醒醒！把我另一隻靴子給我！柯特從帳篷外面喊道，聲音裡的恐慌令她立刻清醒。他們高地營的設置地點，在一夜之間，雪猶如通過漏斗而下，累積成愈來愈大的

泥灣區。他站在帳篷前，讓雪的力量往兩邊分散，像船首破浪般，把其中一處不那麼大的積雪堆分開。但接下來的泥雪可能會要了他們的命，於是茱莉奮力抵抗高山造成的疲憊，在狹小帳篷中找柯特的靴子，以及她自己的靴子，在雪撞上帳篷之前速速離開。

原本在基地營花一個小時完成的工作，他們在八千公尺處僅僅花十五分鐘就完成……穿上靴子、戴上幾層的裝備與脖圍，收拾睡袋、帳篷、爐子、瓦斯與食物，並將長長的繩子綁在彼此身上。

她跟著柯特的腳步，穿過不穩的山坡，憂心忡忡地等待，深怕他們的體重重量足以將震波送到脆弱的雪，啟動上方災難性的崩落。他們無比謹慎地移動；她只想拔腿就跑。柯特在她前面，在周圍愈漸強勁的暴風雪中，猶如一道深色影子。他像死神一樣，在繩索上方彎腰，斧頭戳進眼前面前的冰雪中，以專家眼光觀察斜坡，看是否有任何弱點的跡象。

她不確定自己事先感覺到或聽到。雪崩……她開口悄聲說，說時遲那時快，她的腳從下面被踢開，而她立刻被一股冰冷的波浪淹過，那力量像是瀑布，把她身體往山坡下拖走。她把右手臂往右邊衝來的雪一擊，感覺到合氣道的美好力量，於是找到空氣。不

久，她停下來，慶幸只是小小的雪坡滑動。突然間，繩子的彈跳讓她往下跌落。她的世界突然一片黑，她把手臂緊緊交叉在前，在翻滾、打轉、撞擊與沒入濕雪的過程中，都緊緊抓著冰斧。她知道，這或許是人生中第一次這麼接近死亡，但心裡十分平靜。當她滑下山坡時，速度就和路上的車子一樣快。她發現，自己並不介意在山上死去。她心想，**死在這裡總比在坦布里治威爾斯發生意外，全身癱瘓要好。**她無法忍受終身得和機器相連，仰賴他人照料度日。不，如果就是這樣，她知道自己也是安詳死去。

喜馬拉雅山區的雪崩速度極快，雪從世界最高山的陡坡衝下來時，時速可高達兩百公里。即使是相對較小的雪坡，力與量會讓冰雪變得像是水泥。如果登山者沒有因為鈍傷而立刻死亡，也會因為無法從沉重的墳墓中挖出一條生路，在幾分鐘內窒息身故。茱莉運氣不錯，是在雪崩剛開始滾下雪坡時被撞擊，那時的力量還不足以致命。等她終於停下來時，身上每一處開口都充滿了密密實實的雪，包括嘴巴與喉嚨。她自己挖出通道，之後彎下腰、挖喉嚨乾嘔。終於，她打開了呼吸道，跌坐回斜坡，大口吸氣。

她活著。她測試身體的每個部分，發現還能活動。但是柯特呢？綁在兩人身上的繩索繃得緊緊的，但柯特會不會死在繩子另一端？她祈禱時，聽到柯特喊：「茱莉，妳有

受傷嗎？」她想，應該沒有，但柯特慢慢著她躺著的地方走上來時，發現她尿濕了，這可能代表她骨盆受傷。她奮力掙脫身體底下的背包，並未感覺到疼痛，只有大腿嚴重瘀傷。她是在滑落的撞擊之下無法控制膀胱。回頭望向山坡，他們發現，是在一處岩石露頭遭到撞擊，雪崩就在那上方怒吼，把他們帶下雪坡，之後翻過三十七公尺的冰塔，撞上和卡車貨櫃一樣大的冰塊，最後柯特卡在兩個冰塊間，讓兩人停下來。她或許在滑落雪坡後先停了下來，但柯特被拉過三十七公尺高的冰牆時，她又被拖起，在後面跟著，穿過巨型的冰塊之間，那些冰塊分散雪崩，減輕了雪崩落下的力道，拯救了他們的生命。他們摔落一百二十一公尺——茱莉赫然發現，比聖保羅大教堂還高——而他們竟然能活下來！

但是他們還是得離開這座山。兩人身受重創，疲憊不堪，清理了護目鏡與雪，挖耳朵、用力擤鼻子與喉嚨，把嗆住的冰晶咳出，之後繼續下山。茱莉像作夢一樣跟著柯特，身邊的風暴累積出真正的力量。在下山過程中颳著風，眼前白雪茫茫，「只能靠柯特精準的尋路能力，讓我們免於迷路，」茱莉之後寫道。

茱莉回到倫敦時，媒體在希斯洛機場等她，刺眼的鎂光燈到處閃，各家媒體急於伸

手拉她的衣袖，想把她拉到一旁進行「獨家」專訪。茱莉看到泰瑞，感覺到他環抱著她的奇妙力量。但她還沒來得及意識到，一旁的記者就把她拉出泰瑞的懷抱。站在泰瑞旁邊的，是在這狂熱場面中被忽視的意識到，一旁的記者就把她拉出泰瑞的懷抱。站在泰瑞旁邊的，是在這狂熱場面中被忽視的琳賽與克里斯。克里斯身邊站的是她的未婚妻，他耐心等候，準備驕傲地把她介紹給母親認識。但克里斯熱情的笑容褪去，看著茱莉消失在人群中，就像她出現時一樣快。

等到她終於回來時，泰瑞責罵她。

「他們就站在那邊，妳就這樣走開，不理他們！」

茱莉垂頭喪氣地道歉。她只是沒看到。

「但妳有在看嗎？」泰瑞問。她沒有回答。她就是沒看見他們。

曾有人問克里斯‧特利斯，母親去世的時候他幾歲？他說，十八歲。實際上是二十四歲。但是，**確實**是在他十八歲時（一九八〇年），茱莉初次踏上長途旅程，開始在距離英國家鄉與家人幾千哩的地方生活。到了一九八六年，茱莉三度前往山中之山，那時她心裡想的多是那些冒險，而不是家中的生活與愛。或許人生空間只有那麼大，而她的

人生逐漸被山嶺和柯特・狄恩伯格填滿。

「她其實沒有太多時間能給我們一家人，」克里斯回憶道，「都是在宣傳下一趟遠征、書本，或者為下一趟行程而忙碌。」

茱莉從攀登坦布里治威爾斯與威爾斯的天然岩場突然暴紅，登上八千公尺高峰，大部分是透過和狄恩伯格的友誼和合作。孩子並不是突然驟失母親。

「她其實不算是登山家，」克里斯認為，「她在很短的時間，從不太爬山，變成大量爬山。至少看起來是如此。」

但從她所選擇的山嶺，或別人幫她所選的山來看，卻看不出這一點。在狄恩伯格的翅膀上，原本不起眼的「中年英國主婦」突然衝上世界上最刺激、最危險的地景之中。

身為第一位攀登上布羅德峰的女性，茱莉因而引起矚目，也讓她在一九八五年獲邀成為第一位加入英國聖母峰北稜遠征隊的女性。但同樣地，由於天公不作美，登山隊在山上仍相當低落沮喪，而在一名成員遇難之後，遠征隊決定下撤，沒能攻頂。茱莉回到英國後雖感覺到前所未有的沮喪，但很快拋諸腦後。她離開北京十天之後，又搭另一班

飛機，前往巴基斯坦，這一次是重訪南迦帕巴峰。

她第二次遠征南迦帕巴峰，比第一次快樂多了，雖然周圍的環境令她覺得有點麻煩，甚至覺得陰森。許多登山者會談到魂魄，包括逝者與生者之魂、有善意亦有惡意，為八千公尺高峰覆蓋上神祕色彩。不過，茱莉從未成為祂們的一份子。但是在這趟旅途中，祂們似乎隨時都在，以邪惡的力量掀起風，用雪崩吞沒他們、把落石推到他們身上，甚至讓他們失去一袋珍貴的曝光底片和裝備。她覺得，她碰上了南迦帕巴峰的邪靈，並生存下來——「未來還會相見。」

但或許那不是邪靈。或許祂們是善良的，並不想造成傷害，而是想要警告茱莉，還有更嚴重的厄運在附近的喀喇崑崙山脈呼喚她。

6

黑色夏季的悲傷終曲
The Black Summer's Final, Terrible Toll

阿爾卑斯式登山是受苦的藝術。

——波蘭登山家沃伊泰克・柯提卡（Wojtek Kurtyka）

茱莉在一次次的遠征之間找空檔，銷售自傳，還在一九八六年初，偷閒寫下人生故事。她攀登喜馬拉雅山區的生涯並不長，於一九八二到一九八五年中，曾五次遠征，有些長達四個月。但就像她在書中最後幾章惋惜道，那時候，她整個一九八六年行事曆「是一片可怕的空白。」

同樣地，在一通電話之下，這空白變成了一場夢。她可以排出五個月的時間嗎？狄恩伯格已預定同時拍攝兩部電影。他們得先在早春前往尼泊爾，之後直接在夏天前往他們最愛的 K2。

茱莉在一九八六年三月離開棚屋，首先去塔什干（烏茲別克首都），拍攝偏遠山村的生活，之後馬上從加德滿都到巴基斯坦，和柯特三度攀登「他們的」山。她搭車前往機場等候時，與泰瑞在低矮的門邊激動道別，兩人落淚，擁抱得比平日更久。

這趟遠征一開始很順利。茱莉和柯特再度與義大利登山隊「海拔八千」集合時，發現幾個一九八三年一同前往K2北稜的成員。一九八三年的登山隊長阿格斯提諾‧達‧波蘭薩（Agostino Da Polenza）在喀拉蚩機場大老遠看見茱莉，立刻朝她奔去，熱情地一把將她抱起，茱莉的腳就在水泥地上好幾呎舞動。茱莉笑了，也擁抱著他，很高興來到像大家庭一樣的登山隊。幾天之後，他們來到斯卡都都擁擠的K2賓館，裡頭攀登者爆滿，第一晚還和一群其他倒霉的登山客睡在大廳地板，附近清真寺伊瑪目的祈禱聲還飄進來，縈繞不斷。茱莉和柯特知道，今年嘗試攀登K2的人應該會破紀錄，其中包括汪達‧魯凱維茲、法國夫妻檔莫里斯與莉莉安‧伯拉德，還有這些年來，茱莉在登山商店認識諸多英國登山者。有這麼多登山隊要前往喀喇崑崙山，要尋找人數足夠的揹夫顯然成為一大難題，因此這群義大利人在凌晨三點就起身，加入搶人大賽。不過，柯特醒來時發現羅患重感冒，於是決定和茱莉晚點出發，以自己的步調步行，讓團隊在前面奮鬥。

茱莉喜愛較慢的步調，一天只走幾哩路，有時間停下來讚嘆途中的千萬種風光；大教堂峰（Cathedrals）、慕士塔格塔（Mustagh）與川戈塔（Trango Towers）、瑪夏布魯峰，雄偉的迦舒布魯四峰（堪稱世上最美山峰），最後是K2本身現身於最後一個角落。「我愛這個地方，」她寫信告訴泰瑞，並說這是她最享受的一趟入山行。

登山隊在冰河上停留兩三個月的期間，茱莉注意到每支隊伍的攀登路線。有另外三支登山隊會加入他們，或者就在南南西稜附近：其中一支是他們曾在一九八四年於K2遇見的大型波蘭登山隊，成員包括三名女子；一支小型的美國登山隊；還有破天荒地嘗試獨攀K2，但後來發現有同伴的雷納托・卡薩羅托。若要說誰有經驗、力量與決心，完成單獨攀登上K2的壯舉，非卡薩羅托莫屬。

卡薩羅托在一九七九年以前，已和梅斯納攀登這座山。梅斯納公開表示，他的目標是透過所謂的「魔術路線」（Magic Line）攀登，是一條緊貼著南南西稜的路線。不過一進入山之後，梅斯納就捨棄了魔術路線，把注意力集中在阿布魯齊路線，正如許多登山隊在面臨另類路線的現實情況時會做的事⋯⋯山坡過難攀登、雪崩危機，以及一萬兩千呎（三千六百六十公尺）的山上缺乏繩索。或是覺得被原來的目標欺騙，卡薩羅托回來攀登他

的神奇路線，妻子葛瑞塔也同行。她也是攀登家，金髮碧眼，嘴唇豐滿，皮膚如象牙白皙，讓人想起巴黎與米蘭時裝伸展台上的模特兒。夫妻倆在基地營是人緣好、受到尊重的夫妻，雖然他們想在夏天獨自度過的理想，被其他遠征愈來愈吵鬧的烏合之眾粉碎，他們依然安安靜靜，躲在藏綠色的大型帳篷裡。

茱莉在健行過程中，以及剛到基地營時感覺到的美麗，很快變成災難與痛苦。在茱莉與柯特抵達後兩週，基地營在六月二十一日傳來雪崩轟隆巨響，驚醒大家。在冰河上四處分布的帳篷裡，攀登者紛紛驚跳起來，望向山上，那時細密的雪塵仍掛在南南西稜下方的空中。那天早上有人攀登那邊嗎？有人被困住嗎？話很快傳開來……四名義大利人已在那條登山路線更高處，安全抵達第三營地，但雪崩發生時，兩名美國人仍只攀登到較低的地方，還不到第一營地。

潘寧頓的遺體很快在岩屑中被發現，隔天在吉爾奇紀念碑下葬，但是史默立奇則從沒被發現。茱莉寫信給泰瑞，說「在冰河村落，人人百感交集──極度悲傷，為仍在上面的人擔憂。」

這場雪崩是一連串事件的序幕，而這些事件造成的確切傷亡數字，永遠不得而知。

有鑒於南南西稜太危險，這支義大利大型隊伍更改路線，前往較多人攀爬的阿布魯齊路線，茱莉和柯特也跟著改變路線。幾天後，他們就展開夏日的第一次攻頂，這群義大利人抵達了七千八百五十公尺處，之後因暴風雪折返。他們下撤到第一營地時，告訴茱莉和柯特另一個壞消息：二十三日登頂的伯拉德夫婦失蹤了。茱莉之前就有不好的預感。

伯拉德夫婦決心要莉莉安登頂，成為首登 K2 的女子，當時她就相當憂心，只盼這對夫婦「不會在這嘗試中喪命。」看來還是遇難了。將近一個月後，莉莉安的遺體在山腳下被發現，距離最後一次有人看見她身影的瓶頸，有一萬呎（三千○五十公尺）的高度。

茱莉和柯特並未參與莉莉安在吉爾奇紀念碑的葬禮，而是靜靜待在帳篷中。「好像在閃避，」柯特寫道，「彷彿不讓災難逼近。在經過一九八六年黑色夏季的悲痛經驗，我們當然可做一件事：放棄夢中之山。但凡去過山上的人，沒有一個會認真考慮這個選項。為了滿足夢想，人們經常賭上死亡與命運。」

這座山在一九八六年夏天，已經奪去了第三、第四條攀登者的性命。但這還只是開頭而已。

登山隊伍使出渾身解數，想回到這座山。然而暴風雪接連襲擊，因此眾人重複著攀登、撤退、等待、攀登、撤退、等待的模式，進一步削弱「村子」的力量與士氣。

登山者在面對死亡與持續升高的危險時，反應並不一樣。有些人乾脆放棄攀登，把遠征背包扔進垃圾桶與旅行箱，從冰河下撤，返回安全的家園。有些人則是鬥志高昂，前進登山路線，身體尚未完全適應環境就去攻頂，結果被山與山區天氣狠狠教訓；他們回到基地營時疲憊不堪，對於自己的傲慢懊惱不已。對茱莉而言，情緒上的波動頗容易應付。她一語不發，消失在基地營兩邊的冰塔之間，只帶著武士劍，練起合氣道的安靜打坐，找回平衡。「我有兩項熱情，」她說，「攀登和武術。」等她恢復幹勁，又開始和卡薩羅夫婦分享故事，與英國人一起喝茶，或和其他反社會的奧地利人一起彈吉他唱歌。

從許多方面來看，茱莉・特利斯很不像會在喜馬拉雅山區出現的人。基地營就有些人擔心她缺乏高山的經驗。庫倫是勞斯英國遠征隊的成員，個性樂天，這次以攝影師和登山者的身分上山，計畫拍攝第一位登上K2的英國人。來自雪菲爾登山界的庫倫很友

善，人緣好，許多夜裡，扛著超重的裝備到附近的酒吧，因此有個人說：「庫倫永遠曬不黑，因為『拯救捕鯨船』的人士會一直要他回到水中。」這樣的笑話在喜馬拉雅低氧登山界中流傳了好幾個月。在基地營，庫倫擔憂看著茉莉……她跳過了一大段登山訓練，從攀岩者變成喜馬拉雅山區的攀登者，但中間卻沒有好好歷練。大家心裡總有個問號；她到底是哪來的？」她在K2上的動機，總是引來疑問。「我認為一九八六年在K2上的人，每個人都感覺到這尊貴的老先生柯特，和他徒弟之間有相當的落差，就像嚮導和客戶。毫無疑問，如果沒有柯特，茉莉根本不會長時間待在K2。我假定柯特的經驗能幫助她。但每次她要安然從固定繩上離開，例如在布羅德峰，似乎都是在挑戰極限。」

登山者通常很迷信，會在每次登山時穿相同的幸運登山服。艾德‧維斯特斯（Ed Viesturs）[1]這位美國登山家，即將達成無氧攀登十四座八千公尺高山的壯舉。他就說，別在八千公尺以上的高峰對不用「征服」或「戰勝」之類的字眼。談到攀登某座山時，絕徘徊慶功——你「在峰頂做標記之後，就逃之夭夭」，趕緊下撤。庫倫在一九八六年看著

<hr>

1 一九五九年出生，全球第五位無氧攀登十四座八千米高山的人。

茱莉和柯特時，愈來愈擔心他們高傲的主張。「他們兩人老是把『K2是我們的山中之山』掛在嘴邊，好像這是屬於他們的東西，我聽了有點擔心，怕她認為登上這座山是命中註定好的事。我通常很講究實際，我認為，如果把登山和命運混淆，就是在玩火。」

七月十六日，黎明晴朗平靜，這地方鮮少稱得上完美，但這天是完美的攻頂之日。

不過，對於在南南西稜登山路線高處的雷納托·卡薩羅托來說，他的登山季結束了。他以無線電傳訊給基地營的葛瑞塔；他承認失敗，在登山路線面臨體力不支的挫折，加上天氣惡劣，因此撤退了。夜晚降臨，他就快要抵達基地營。他在基地營後方遼闊的菲利皮冰河（Filippi Glacier），成為一個小小的點，然後消失。

狄恩伯格一直觀察著卡薩羅托穿過布滿裂隙的冰河時的進展。他跑到葛瑞塔的帳篷，要她用無線電呼叫雷納托。她起初堅稱，雷納托不可能那麼快就到那麼低的地方，但看到狄恩伯格臉上的焦急表情時，葛瑞塔猶豫了。她去拿無線電。

「葛瑞塔，找人幫忙。我跌倒了。都斷了（tutto rotto），我快死了，快點過來，」卡薩

羅托虛弱的聲音，在無線電上沙沙傳來。都斷了，我快死了。他獨自一人，沒用繩索，就這樣摔落一百二十呎（三十七公尺），墜落冰河深處。雷納托從他平時的路線下撤，這條路線他在夏天上下穿越無數次。但這一次或許是內心充滿挫折與失敗，因此慢跑穿過菲利皮冰河，在一處散發著危險端倪的雪橋並沒有跳過去。這裡的冰很薄，相當危險，他就這麼踩踩斷斷薄冰，摔到一處狹窄的冰河裂隙深處。

基地營突然忙起來，大家東奔西跑整繩索救他。諷刺的是，由於有愈來愈多登山者想採「快速輕盈」的阿爾卑斯山登山法攀登，因此想在喜馬拉雅山區的基地營找出備用登山繩，反倒成了難事。最後，狄恩伯格與茱莉抓了些繩子和冰螺栓，衝往冰河。達·波蘭薩年輕速度快，很快跟上，帶著他們的繩子，同時持續用無線電，和受傷受困於冰河的雷納托對話。他很快穿過冰河裂隙中的迷宮，攀爬到朋友躺著的地方。

吉昂尼‧卡卡尼歐（Gianni Calcagno）是義大利隊的另一名成員，也跟在達‧波蘭薩，下降到冰河裂隙裡，發現雷納托坐在冰牆邊。他們擁抱，不知雷納托看見他們的笑容，陪他待在致命的地下世界時，鬆了多大一口氣。他們周圍都是水，雷納托抱怨他沒有感覺，頭很冰冷。他一開始還能把自己拉出來，隨後癱在繩子上，那重量讓上面的人

很難把他拉出洞外。等大家終於把他拉到地面，他還略有意識，但旋即倒在冰河上死去。

庫倫記得，他和團隊抵達雷納托躺著的地方時，覺得這場面「不祥」。「一只塑膠靴子從睡袋下伸出。貝夫（指貝夫・霍特醫師〔Dr. Bev Holt〕）小心翼翼檢查，之後換了睡袋，哽咽確認大家心知肚明的事。」庫倫看著幾天前原本身強體健的男人，如今蒼白的手腕從捲起的袖子露出，軟綿綿、毫無生氣躺在冰上。

汪達・魯凱維茲默默啜泣。她和其他攀登者一起衝上山，認為他們一定能挽救雷納托，深信不會再發生另一起死亡憾事。她的勝利之夏已淪為最黑暗的回憶。她後來寫道：「我感覺不到K2登頂的喜悅……我在一九八六年失去了太多朋友。」

震驚的登山者站在遺體旁邊，白雪上有道深色的影子，眾人頭燈偶爾掃過那影子圓形的輪廓。第一道晨光照亮布羅德峰的上空之際，阿格斯提諾嗚咽著，傳無線電訊息到基地營給葛瑞塔。

茱莉在卡薩羅托夫婦的帳篷裡，握著葛瑞塔的手，看著她平靜給予指示：把她先生葬在剛才發現他的冰河裂隙中。但在他們把雷納托的遺體放下去之前，她想上去與他永別。聽見她要上來，攀登者慢慢回到基地營去，讓葛瑞塔能在喪夫悲慟中保有隱私。但

是在茱莉懷裡哭泣的葛瑞塔明白，她不忍目睹丈夫放到下面的冰凍墳墓，也無法看著他曾經那麼強壯能幹的身體，變成破碎、沒有生氣的遺體。

庫倫開始從冰河下撤到基地營，在逐漸明亮的日光中回望最後一次。他看見兩個人影站在第三個橫著躺的人影兩邊。突然間，又只剩下兩個人影了。雷納托回到冰河裂隙裡。但願這遺體能停留在相對平靜的地方，不受冰與表面磨蝕侵擾。

但就和許多遺體一樣，久了之後，雷納托的遺體又露出了。二〇〇四年被登山者發現，又默默地被放回冰冷的底下。在雷納托遇難後的許多年，失去丈夫的葛瑞塔重返K2，造訪摯愛之墓。但是到了一九九〇年中，她把所有的再會與「我愛你」都說盡了，因此不再前去。二〇〇四年，他的遺體又被發現時，葛瑞塔又再度回到山上。她最後一次，懷著謝意，向這位她在十八年前來不及道別的男子遺體說再見。

庫倫希望黑色夏季不再奪去任何人的性命。他在登山歲月中，曾目睹許多死亡，最慘的就是雷納托・卡薩羅托。庫倫無法想像還能更糟。他只能祈禱不會有更糟的情況發生。

那天是七月十七日。茱莉有好幾個小時的時間，輕摟著啜泣的葛瑞塔，搖晃她的身體，但悲痛實在難以安撫。她心想，她這一季受夠爬山了。等葛瑞塔終於力氣用盡、陷入沉睡之後，茱莉動手寫信給泰瑞和孩子，說她要回家、不再攻頂，不要再有死亡事件發生。雖然她得留在山上拍片，但不要再陷入險境。「我埋葬了那麼多好朋友，」她寫道，「許多優秀的登山者都死了，我也沒什麼心情攀登我的山中之山。」

但過沒幾天，茱莉坐在基地營的帳篷外仰望著山。此時太陽晒暖了背部，她又動搖了。她覺得安全，山看起來那麼美。她和柯特距離山頂不到三百公尺，況且他們已準備好了。她該再度離開K2，沒能登頂，或嘗試最後一次？她畢竟已經來到此處，不放手一搏實在說不過去。或許山已滿足了殺人慾望，或許天氣終會放晴，賜予他們所需要的一週好天氣，讓他們順利登頂。要是他們和一九八四年一樣下撤，改前往攀登布羅德峰，但接下來卻是一個星期的好天氣？她還有**第四次登上K2的機會**嗎？她到底還想不想要呢？她感覺到，狄恩伯格渴望能嘗試攻頂，但他什麼也沒說，任由她離開視線範圍。她不想讓狄恩伯格失望。她不想成為開口說要退出的人。但這麼多人丟了性命，她的心情已被掏空。她不想再看到任何人死亡、不想再埋葬任何遺體。她不想冒險，讓自

己可能成為下一個。但她怎能讓狄恩伯格失望？他這麼想登頂。

他們並未完全打算攻頂，而是至少帶著攝影器材，前往第二營地。雖然義大利登山隊已攻頂，且離開山區，但狄恩伯格與茱莉仍留在山上，想多拍一些，再走。狄恩伯格打算到第二營地再決定要不要攻頂。他們沒討論過這折衷作法，但茱莉肯定感覺到他想繼續往前的強烈意志，因為她在準備裝備時，並不只是為了攀登到第二營地，而是把攻頂時的必要配備都帶上。狄恩伯格看著她，心中燃起希望，盼她確實改變心意，伴他攻頂。

她在愈來愈重的背包中裝了一大堆裝備，這時庫倫來到她面前，問她和柯特是不是要攻頂。

「不，」她說，明知自己在說謊，「我們只是要到第二營地，拿剩下的拍攝裝備。」

「此外，」她看著庫倫善良又擔憂的臉孔繼續說，「我很想家，希望早點動身回家。」

庫倫並不相信，憂心忡忡地離開，茱莉則是目送他離去，才繼續整理裝備。

她慶幸自己戴著深色墨鏡。如果對方看不到你的眼睛，說謊會比較容易。

到了八月初，阿布魯齊路線變得擁擠。在接連的山難事件影響下，諸多登山隊放棄

先前較偏僻的路線。韓國攀登隊在一條路徑沿途設置了裝滿儲備品的帳篷，還在整條阿布魯齊路線架好繩索，甚至延伸到瓶頸上方的橫渡部，並在許多營地儲備氧氣瓶。雖然K2造成許多攀登者在下撤時身故，但是死亡者在攀登途中都沒使用氧氣瓶。多數登山者在上山時，不會攜帶額外的重量或是使用氧氣瓶，但他們知道，如果災難降臨時，有氧氣瓶多少能讓人安心一點。攀登者往往崇尚較純粹的攀登方式，同時又仰賴大型隊伍的補給、繩索與氧氣，在K2尤其如此。攀登者常譴責那些「攻擊式」的遠征隊，說他們不是真正的攀登者，但「刻苦」的阿爾卑斯式攀登者在高山遇到困難時，經常利用、甚至要求那些設備齊全的大型登山隊提供補給，給予力量。茱莉和柯特就是以這種自給自足的方式登山，但就和那一年在山上的許多其他登山者一樣，仰賴山上其他隊伍的供給與裝備。

那一年原本有九支隊伍上山，後來只剩四群人：四名韓國人和他們的高山揹夫；三名奧地利人；茱莉與柯特；以及艾爾‧勞斯與莫露卡‧伍爾芙──伍爾芙曾與魯凱維茲一同登山。伍爾芙曾和一支強大的波蘭隊伍來過這座山，成員包括弗洛茲、瑟溫斯卡與帕默斯卡。不過經過幾個星期還沒登上南南西稜，伍爾芙決定先攀登難度不那麼高的阿

殘暴之巔　244

布魯齊路線，並且與勞斯一起攀登——他也已放棄西北稜路線，同意與伍爾芙搭擋。

勞斯很擔心茱莉對這項舉動的反應。「茱莉·特利斯如果認為我們要嘗試阿布魯齊路線，肯定會暴怒，」他告訴隊友亞德里安·伯格斯。這兩名男子都認為，她決心登上K2，成為第一位登上K2的英國人，如果讓較強壯的勞斯先登頂，那麼「她一生都會籠罩在這陰影下。」他們也擔心，她和狄恩伯格的登山速度都慢得「瘋狂」。不只一次，伯格斯站在基地營，將大拇指伸到面前，有時遮著遙遠的兩個點，之後他們才會從他拇指後出現。他在等那兩人行動。有時候會花五分鐘，有時是十分鐘。

七月二十九日，茱莉和柯特離開基地營悼亡的哀傷氣氛，再度面向他們的山，決定嘗試最後一次。隔天早上，他們在前進基地營重新整理裝備。柯特在心中不斷和眼前的決定對話，這時盯著茱莉。茱莉沒從背包上抬起眼，只默默地說：「我本來不想再上山，但我改變心意。」

就這樣做了決定。他們要前往山頂。狄恩伯格鬆了口氣，喜不自禁，他確信茱莉也同樣喜悅。

他們緩慢卻穩定前進，已把設備留在山上高處的儲存處，也取得同意，使用已經離

開的隊伍所留下的裝備：第一營地的瑞士登山隊、第二營地的西班牙登山隊，在第三、第四營地則打算使用帕門提耶借給他們的輕型小帳篷。

從一九八四年的嘗試到今年，他們已攀登阿布魯齊路線九次，可說已熟門熟路。他們攀登到七千公尺時，聽聞了災難消息：雪崩摧毀第三、第四營地，什麼都沒留下。茱莉眼睛流露恐懼，看著柯特。「你認為雪崩的風險仍然很高嗎？你知道，我可不想死。」她靜靜說道。他向茱莉保證，一有雪崩的跡象就撤退；在Ｋ２這種危險的高山上，這類承諾是虛幻的。茱莉低著頭，繼續攀登。

他們攀登順利。除了其他攀登者打擾睡眠時，狄恩伯格會大聲發怒之外，沒有其他問題。但同時，他們前方正在醞釀一場風暴。

奧地利人不信高地營會在這場大雪崩中被摧毀，因此只輕裝離開基地營，沒有帶備用帳篷、睡袋、爐子或燃料。但是他們來到第三營地時，最害怕的事發生了，發現唯一的帳篷是韓國人的帳篷。漢尼斯‧魏瑟發無線電給還在下方的韓國人，說要使用第三營帳篷；為了回報，他和隊友會把這帳篷搬移到第四營地，給韓國人用。由於超前一天，魏瑟說，他和他的登山隊會在八月一日晚上用這帳篷，八月二日登頂，之後會趕在韓國

人抵達之前下撤，省去韓國人再扛另一頂帳篷到第四營的力氣。據說雙方都同意了，只是他們用英語溝通，對兩支隊伍而言都是外語，是否確實了解條件就不得而知。

茉莉和柯特抵達第四營地時，就在韓國人三人大型帳篷的背風處搭好小小的帳篷，想借助大型帳篷擋風。搭好之後，茉莉馬上進入帳篷裡，開始煮水，這是在八千公尺以上高山維持力氣與認知功能的重要步驟。在蒸氣氤氳中，她給狄恩伯格一杯杯的茶、蘑菇湯、最後是一瓶瓶熱水，在嚴寒的夜晚提供與溫暖睡袋差不多的感官喜悅。狄恩伯格在觀察奧地利人在他們上方緩慢攻頂，突然大聲對茉莉喊道：「我很擔心——奧地利人下撤得有點快。」在帳篷裡的茉莉也很擔心。「山肩」有韓國人的帳篷、勞斯與伍爾芙的帳篷，以及他們小小的法國野營帳篷，總共是三頂帳篷與七個人。已經沒有空間再讓給三個人了。

奧地利人攻頂失敗，因此先下撤，打算翌日早上再度嘗試。魏瑟堅稱，韓國人說他們會帶第二頂帳篷到第四營地，讓奧地利人在韓國人的大帳篷待兩晚，因此拒絕繼續下撤。大家吵得不可開交。在八千公尺，攀登者身心狀態都不好，大家都在發脾氣，直到三個韓國人願意讓兩個奧地利人擠進他們已經滿了的帳篷。之後這些登山者又來找柯

特，他斷然拒絕讓多出來的因美瑟進入，堅持奧地利人應該露宿或下撤。為什麼我們要一夜睡不好，犧牲自己登頂的機會？狄恩伯格對這悲慘的登山隊嚷道。此外，他說，我們只有一頂小小的法國野營帳篷，連我和茱莉都嫌空間不夠，怎麼可能讓第三人進來？因美瑟站在山肩，於風中拖著睡袋。最後，他朝著勞斯的帳篷下去，勞斯的帳篷在這兩個帳篷底下幾公尺。勞斯打開帳篷的門，讓第三位奧地利人擠進他與莫露卡的雙人帳篷。十名登山者擠在三頂擁擠的帳篷裡，設法在幾個小時後的攻頂前，試著休息[2]。

八月三日看起來是最適合攻頂的好天氣：晴朗、寒冷、平靜。韓國人凌晨四點就起床，準備時間原本是一個小時。這三人在小小的帳篷裡穿衣、吃東西還有打包已經很吃力，但同時有另外兩名在妨礙。為什麼奧地利人不離開帳篷，讓韓國人有更多移動空間，原因沒有人知道。狄恩伯格與茱莉得仰賴韓國人、奧地利人與勞斯幫他們在前面開路，此時他倆在他們的帳篷裡等待，啜飲著茶，陰沉地盯著馬克杯上飄起的蒸騰霧氣。有時，狄恩伯格會不耐煩地朝尼龍帳篷間狹窄的分隔喊道：「你們好了沒？」茱莉則靜靜坐著等待。

勞斯這一夜縮在帳篷角落，無法成眠。他說他無法登頂，得再等著一天。奧地利人同

樣因為前一天嘗試攻頂而疲憊不堪，決定再休息一天，再二度嘗試攻頂。等到韓國登山者終於準備完成，七點時吃飽離營，這時狄恩伯格也說已太晚，決定和茱莉隔天攻頂。

登山界的後見之明總是最正確。在八千公尺的地方多休息一天，根本是荒謬的概念。在這種海拔高度，身體會快速凋亡，每一分鐘都像珍貴的黃金，對抗著腦細胞與體液的流失。認為在鬼門關前多待一天會更有動力、覺得好一點，根本是天方夜譚。但這會兒好幾個世上最強的登山者，認為在稀薄的空氣中悠閒度過一天，會好過在睡眠不足的情況嘗試攻頂。

在基地營傳來韓國人已登頂的消息，接著是三名波蘭人從南南西稜路線登頂的壯舉——卡薩羅托辛苦想登上的道路——他們的背包裡除了衣服，幾乎什麼都沒有。

庫倫只覺得心裡發毛。他知道勞斯打算在八月三日登頂。**勞斯和莫露卡呢？發生了什麼事？**他內心焦急痛苦。**為什麼只有韓國人離開第四營攻頂？**

下山時，一名韓國人決定露宿，不要繼續在體力耗盡的狀態下山。因此因美瑟可鑽

2 這裡原文寫「七名」，但應該為「十名」：韓國三人、奧地利三人、茱莉與狄恩伯格、勞斯與莫露卡。

進韓國帳篷的狹小空間，和兩名隊友與兩位下撤的韓國人擠，艾爾與莫露卡也能在他們的帳篷裡舒服休息。在附近，茱莉與柯特繼續煮水，小口吃麵包和湯。那是平靜的下午，天空清朗，令人滿懷希望。**明天就是我們的日子了，茱莉**，狄恩伯格告訴她。但茱莉只是啜著茶，安安靜靜，盯著兩人之間稀薄的空氣。

突然間，他的平靜自若變成恐慌；他瞥見三個人影從山脊下撤，朝著第四營前來。顯然是波蘭人。不知為何，他們選擇從阿布魯齊路線下撤，而不是循原路，從他們已攀登過的南南西稜下撤。狄恩伯格與茱莉很生氣。他們怎麼可以下來這裡，卻絲毫沒有規畫飲食和庇護？

無論是否有計畫，普熱梅斯瓦夫·皮亞瑟齊與彼得·波齊克在凌晨兩點跟跚來到營地，顯然因為這次攀登而體力不支。只攜帶露宿袋的攀登壯舉，讓他們付出慘痛代價。

他們知道阿布魯齊路線是比較容易的路徑，途中有許多安全繩與儲備營，因此選擇從這裡下撤，而不是循著荒涼的南南西稜回去。而他們開始下撤時，隊友弗洛茲失蹤了。韓國登山者金昌浩曾設法整理橫渡區凌亂的繩索，剪除與重綁一個段落，讓比較短的一端懸在空中。弗洛茲顯然攀住較短的繩段，就這樣掉落沒有繫著的一端。天色昏暗，隊友

雖然沒看到，卻感覺到他的身體咻一聲，從他們身邊墜入深淵。他甚至連尖叫都沒有，就這樣摔死。

在目睹了弗洛茲的死亡之後，兩名倖存的波蘭人來到第四營地，身心受到重創。狄恩伯格沒什麼同情心。茱莉站在他身邊，聽他痛斥攀登者缺乏規畫，只想仰賴他人的善意。再一次，狄恩伯格拒絕協助，而這一次同樣是勞斯對困境中的登山者伸出援手，讓兩位疲憊不堪的波蘭人在他相對溫暖舒適的帳篷裡睡，自己則在外頭挖了雪洞，蹲伏在裡面，度過漫長的酷寒夜晚。

在基地營，另一名登山者遇難的消息傳開。是這年夏天的第七人了。帕默斯卡在基地聽到這消息，心瞬間涼了，知道自己對於登山的熱愛也冷卻。她再也不會登山了。

「已經死了太多人，」她說。

終於來到八月四日清晨五點半。晴朗的藍黑色天空還有幾顆明亮的星星在閃爍，七名登山者開始攻頂。奇蹟似地，勞斯竟然有力氣先鋒，把夜裡結冰的繩索拉回斜坡上。

伍爾芙緊跟其後，之後是因美瑟、柯特，最後則是茱莉。威利・鮑爾（Willi Bauer）與魏瑟等了將近九十分鐘才出發，不過魏瑟說手套濕了，於是折返，結束攻頂。到了七點，

六人在陡峭的山頂金字塔形成一條人龍。他們已在八千公尺待了兩天，有些人已三天。

時間剩下不多了。

上午，天空開始出現鉤卷雲，那是最早的風暴跡象。畫過天空的鉤卷雲是輕盈如絲的扁豆狀雲，看起來無害，實際上是大禍臨頭的徵兆。這群窘迫的登山者對於這警告視而不見，他們像小小的螞蟻，毫不懈怠朝山頂的最後斜坡前進。在這海拔高度，他們每一步都要對抗肩膀上與靴子裡如同鉛一般的重量。每一步需要在這稀薄空氣中，不規則的呼吸十、十二或十五次。鈦製冰斧不到一磅重，感覺卻像穴居人的棒子。冰斜坡如牆面一樣陡峭，和鋼一樣堅硬；他們把冰爪齒嵌入斜坡，都需用上所有專注力與精力。

在勞斯帶頭之後，到距離山頂一百公尺時，鮑爾與因美瑟趕上了並且超越他，這時他暫停下來休息。如果勞斯怨恨奧地利人占他便宜，只為了在山頂前幾公尺超越他，那麼他也沒說出口。他只以放鬆、或許帶點諷刺地咕噥說，終於有人幫忙開路這種苦差事。鮑爾率先登頂，因美瑟緊跟其後，最後是穩定且做牛做馬的勞斯。

在他們下方，茱莉與柯特慢慢穿過可怕的橫渡區，步步為營，擔心冰爪在脆弱冰上失去抓力，或者整個斜坡在腳下滑走。「茱莉！小心點！」

「我知道，別擔心，」她向柯特保證，聲音低沉，在這空氣稀薄的環境裡幾乎聽不見，只成為呼出的氣息。「繼、續、前、進！沒、時、間、浪、費！」

柯特的視線不停在腳下的冰與上面四人的進展之間移動。他們移動速度雖緩慢，但依然在動。

由於裝備的每一盎司都顯得沉重，狄恩伯格問茱莉，是不是該把他的背包扣在最後一個固定在斜坡上的岩釘上；那時他們在山頂下三百公尺。茱莉把墨鏡推到眼睛上方，這樣更能把他看清楚。好，她在吃力地呼吸之間說，放下來吧。狄恩伯格看見她戴回護目鏡之前，眼睛閃閃發亮。狄恩伯格把緊急露宿裝備留下，而茱莉繼續背著比較小的腰包，裡頭是許多必需品。無論他們去到多遠，現在都必須至少要回到岩釘之處，因為這是在第四營地上方，唯一的求生裝備。

他們來到八千四百公尺時，發現了莫露卡。沒想到她在睡覺，頭舒服地枕著右手臂，灰棕色的頭髮框著平靜的臉，雙手緊抓工具。當天稍早，鮑爾也看見她把頭放在手上，在固定繩上方睡覺。他難以置信地拍了張照片，她後方是炎熱陽光下的一大片冰坡。茱

莉和柯特擔心，她的緩慢行進可能妨礙團隊的攻頂時間，導致大家無法在安全的時限內，趁著日光還在的時候下撤。柯特把她搖醒，並緊抓著莫露卡黃色防寒連帽外套，擔心她突然醒來，滑下斜坡。「妳該下山，」柯特勸道。「不！」她堅持，「我沒事，我打個盹很正常。」小螞蟻還沒打算放棄。

莫露卡跳起來，繼續攀登。茱莉擔心莫露卡可能跌倒撞到他們，於是朝狄恩伯格喊，要超過這位剛補充精力的女子。但他做不到。莫露卡很快超過他。在幾次嘗試之後，狄恩伯格後退讓她先攀登，離開他們的墜落線。他們趁機休息，茱莉和柯特靠在斜坡上，看著底下好幾哩的世界。除了在蜿蜒的巴托羅與戈德溫－奧斯騰冰河中，如小型艦隊的山之桅杆在航行之外，他們也看到天氣在變差，天空暗了下來。

「看！」茱莉突然指著上方喊道。是的，兩道細細的人影，雙臂勝利舉起。那就是峰頂，距離那麼近。那時是三點十五分──他們應該還有許多時間。

鮑爾先下撤，當他從峰頂下來一百五十公尺後，他的話令茱莉疑惑。茱莉不懂。柯特說，從他們的所在地到山頂只需要一個小時。「不，」威利說，「我們從那邊到峰頂花了四個小時，」

「你們還是要往上嗎？」他問，顯然是擔心時間已晚。

但他指著是下面遠遠的地方。

「啊，情況不同，」柯特向茱莉保證，「我們沒事的，有很多時間。」但他其實不怎麼肯定，因此問鮑爾是否看見合適露宿的好地點；若很晚登頂的話可以使用。那時已四點了，是他們原本打算登頂或已折返的時間。但是峰頂近在眼前。茱莉以帶著笑意的興奮眼神，看著柯特。

「我精神很好！」她信誓旦旦告訴柯特。他低下頭，繼續攀登險峻的山壁，往峰頂前進。

忽然，他們又遇見莫露卡，現在她每走一步，頭就靠在手臂上休息一下。他們趁機經過她身邊，而從峰頂下撤的勞斯出現在冰上凸出的地形，茱莉懇求他：「請照顧你的夥伴。我們沒辦法，她不聽我們勸。」

勞斯靠過去，手臂搭在她拱起的肩上。太晚了，莫露卡。和我下來吧，拜託。莫露卡留著挫折與疲憊的眼淚，靠在他胸膛點點頭，並挺起身子，調整裝備，跟著勞斯下去。她知道如果繼續往上爬，會妨礙身邊的人攻頂，甚至危及他們的性命。就算她喜歡爬山，也不願因為登山，讓別人或自己冒性命風險。

最後，在經過三年來的多次嘗試，柯特終於在傍晚走上最後幾步，抵達 K2 頂峰。

幾分鐘後，茱莉也跟上來。

「我們的奇特之山，」她輕聲說道，兩人在頂峰遼闊的曲面範圍擁抱。他們頭上的天空晴朗，有幾顆剛出現的星星，但現在雲已模糊了底下的一切，只剩下離他們最近的稜線還看得見。她茫然敬畏地看著周圍，腦袋愈漸麻木，需要更吃力地記住這是第三個抵達這裡的女人，也差點成為第一個來到這裡的英國人。她看著四周，望著這裡！那裡看起來好近，好像觸手可及，但布羅德峰。一年之前，她就站在那邊，望著滾滾雲朵包圍的她知道那裡幾乎比月亮還遠，也更難達到。

在峰頂上待了四十五分鐘，雲朵化為帶著不祥意味的深灰色，風也帶來寒意。茱莉愈來愈焦慮，知道下山時陷阱很多。

「該是離開的時候了，」她說。他們展開回家的漫漫長路。

狄恩伯格決定先下撤，因為他找路的能力較強，兩人能行動得較快。但這也是有風險的選擇。通常在下山時，較強壯的攀登者會留在較弱登山者的上方，這麼一來，比較

低的登山者如果不穩或者墜落之時，那麼位置較高的登山者可阻止較低的登山者繼續往下墜，避免動能逐漸累積，導致兩人都滑落山坡。

他們辛苦下山的過程中，每走一步，日光就愈來愈暗，這時柯特突然聽到一聲吶喊。

「噢！柯——特！」茱莉跌倒時喊道。

他靠著四十年來練就的直覺，立刻轉過身，鼓起所有力氣，把冰斧鑿進斜坡。他身體趴上去，瘋狂地祈禱，希望他們能承受就要撞擊到他的可怕力量。茱莉的身體從他身邊飛過，往斜坡下墜，速度超乎想像。而在一個可怕的撞擊之後，兩人之間的繩索繃緊，而他被彈到空中，跟著茱莉在冰壁上朝著一萬兩千呎下的冰河墜落。就是這樣，他心想，終於完了。在這麼辛苦登上頂峰之後，終於完了。真不敢相信在這麼多山當中，竟然要死在 K 2，這座我們的山。

忽然間，他們停止了。四下一片死寂，只有風的呼嘯聲。茱莉在他上面的斜坡，無法擺脫身體下方的冰斧，而柯特則是以自然的自我確保姿勢，手腳緊抓著冰。

「茱莉，你還好嗎？茱莉！」柯特的聲音從她底下的虛空浮出。

「還好！」茱莉試著讓自己的聲音有說服力，但頭很痛，身體多處扭傷。她想脫離

冰斧，卻發現自己又往斜坡下滑，幸好這次能輕輕靠在柯特身上停下來。

「今晚得停下來，」他說。她勉強點點頭同意。隨便你怎麼想。但是他們挖雪洞時，

發現這裡的雪非常堅硬，導致冰斧彈開，就像要用釘書針穿過鋼桶一樣。他們的緊急儲備掛在底下數百公尺處的岩釘上，根本無用武之地。他們只有兩個硬糖果可以分享，只穿著羽絨外套和軟殼褲，就這樣度過悲慘一晚，擁抱與搓揉彼此的肢體，設法保暖與清醒。睡眠可能會致命，但茱莉只想睡。其實也沒那麼可怕，這想法慢慢地在她混沌的腦裡移動。我只要閉上眼睛就行了，睡著，永遠不再醒來。她知道，她最後想死在這山裡。地獄或許「終於」來了。她的臉發痛，尤其是鼻子在寒風中搏動，手指開始刺痛。

她不知何時遺失了一只手套。在她腦海深處，她知道在八千公尺遺失手套根本是大禍臨頭。她把頭靠在柯特胸膛，眼皮就像是磁鐵一樣快要閉上，最後是因為臉上與手指細胞一個個凍僵發疼，才讓她醒著。細胞裡的冰晶刺穿了組織，讓組織壞死。

等到黑夜終於被灰色天光取代，茱莉看著四周，感覺到胸口有一股可怕的恐慌升起。她幾乎看不見。世界變得模糊不真實。或許只是雪吧。不，就連眼前的柯特也不清楚。她沒告訴他，以免他擔心。再說，他又能怎樣呢？她把自己沒戴手套的手放在眼

前，看見那是白的，感覺像一塊木塊。至少不發痛了，她麻木地想。

她和柯特在伸長自己冰冷、縮成一團與疼痛的手腳，幾乎沒說話，就這樣望向第四營地。她設法專注在合氣道說的丹田。從丹田呼吸，她告訴自己，從丹田呼吸，可以從丹田找到力量。在許多困境，這就是她的箴言。於是她現在誦唸著，希望能在對抗山的拉力時帶來幫助。山似乎想把她直接拔下斜坡。

兩人在淒慘的露宿期間，可怕的暴風雪暫停了。但他們開始往下時，風勢又開始增強，剛開始出現的雪花變成了灰霧，迅速包圍他們，使路線模糊。之後，他們之字形通過瓶頸下的陡峭冰坡，急切尋找通往他們帳篷的平坦高原，很擔心在山肩陡峭的岩面上偏移。或許這就是莫里斯失去莉莉安的地方，柯特心想，愈來愈焦慮，看著這八千公尺的濃霧，左右兩邊都有令人厭煩的落差。最後，斜坡變平坦了，茱莉重重坐在雪中休息。柯特朝著灰白色的空間大喊：「哈囉！有人在嗎？」他心想，大家都離開第四營地了嗎？只剩下茱莉和我獨自在這沒有地貌的地獄？

「有！這邊！」鮑爾的聲音從霧中傳來。柯特催促茱莉快站起來。快點！但她低伏在地面上。

「我看不清楚，」她終於承認，「我還是爬進營地比較好。」

鮑爾看著茉莉從白雲中冒出，四肢著地爬進帳篷，鼻子因為凍瘡發黑，一隻手的皮膚勉強掛在沒有戴手套的手上。

「威利，拜託帶茉莉進去，給她一些茶，」柯特懇求。

「當然，」鮑爾說，引導這位意識不算清楚的女子到韓國人的帳篷。狄恩伯格則獨自癱倒在小小的法國人帳篷裡，慶幸有其他人可以照顧茉莉，旋即進入夢鄉。

茉莉半坐半躺在奧地利／韓國人的帳篷裡，慶幸自己還活著。最糟的情況當然過去了吧。她知道自己的手狀況很糟，但保住一命。無論眼睛出了什麼問題，只要到基地營，呼吸充足的空氣就不會有事，說不定到第一或者第二營地就行。沒有加糖的紅茶很好喝，就像當年在棚屋的爐子上煮好幾個小時的甜蘋果酒。但她沒辦法把杯子端到嘴唇前，老是撞到臉頰或下巴。奧地利人裝作沒注意。她喝完後放下空空的杯子，輕聲說感謝。她鑽進睡袋，終於屈服於濃濃的疲憊與睡眠，總算安全了。

她在幾小時後醒來時，暴風雪又猛然來襲。睡了一覺之後，她覺得好了些，頭也不那麼痛，雖然視力依然模糊，身體不平穩。不過，她想和柯特在一起。在經歷了這一切

之後卻沒能和他在一起很奇怪，況且事情還沒結束。她感謝奧地利人的慷慨協助，便離開帳篷。她試著在戶外穩住身子時，刺骨寒風襲來。她不需要太好的視力就知道四周白茫茫。她可以感覺到那股迫人的力量，有如密實的牆，阻止他們試圖下撤。**或許明天會比較好。或許明天我們可以開始下山。**她需要感覺到肺部充滿濃濃的空氣，但在這種海拔高度幾乎不可能。無論多努力呼吸，依舊覺得快要窒息，想呼吸得更深。她就是滿足不了對空氣的渴求。這麼高的地方空氣就是不夠，肺部當然不會有任何不同。

柯特聽見她在帳篷外掙扎著打開門的聲音。「妳應該早點來的，」他的大鬍子咕噥著發牢騷，心情不好。茱莉沒聽出他聲音中的責怪及惱火。她光是在帳篷間移動就累得不成人形。她跌入帳篷裡，柯特把她攬進懷抱。

到了早上，柯特後悔自己口氣不好，沒表達再見到茱莉時多高興。但是她沒有表情，無法和他為征服他們的K2慶功。

「我不知道……」她只這麼說。

柯特恐慌地看著她……視力不佳肯定是腦震盪或腦積水的徵兆。腦積水是腦部的液體滲漏，可能致命，若不立刻下山治療必死無疑。在醫學上，腦積水或肺積水起因不明，

總之是在空氣中的氧氣稀薄時，造成腦或肺部液體在細胞膜之間流動不順暢，滲漏到其他不該去的地方。以大腦的情況來說，這會導致原本就像濕海綿的腦幹變成濕漉漉，推向堅硬的顱骨。患者會出現各種症狀，包括頭痛、噁心、暈眩、視覺受損、運動能力缺乏、冷漠，以及萎靡疲憊。為了避免壞死，大腦會關閉所有非必要功能，把最後的血液供應給身體核心。

柯特看見茱莉拚了命專注地握著茶杯，因此伸手過去，發現她嘴唇發冷。她的身體在關閉，諸如嘴唇、腳、手與鼻子等非必須的部位，得到的血液供給愈來愈少。茱莉讓柯特看看發黑的手指，而他內心明白，茱莉可能會失去至少兩根指頭。「別擔心，茱莉，」他謊稱「會沒事的。」她悲傷惶恐看著他，感覺到心要碎了。要是我握不住劍呢，她心想，眼睛瞪得斗大，充滿恐懼與悲傷。我的劍、我的力量與平靜。柯特感覺到恐慌，卻無能為力。暴風雪把大家困在八千公尺處，在天亮之前下撤，無疑是自尋死路。但是，他從未見過茱莉如此孱弱。他把茱莉拉過來，讓她窩在溫暖的羽絨睡袋中。

雪持續下，溫度驟降至攝氏零下二十八度，狂風時速一百六十公里。茱莉雖然看不到，卻感覺到小帳篷側面被愈推愈遠。她想起身、離開睡袋、找靴子、剩下的手套，離

開帳篷，挖開積雪，但就是動不了。要離開溫暖的睡袋太吃力了。柯特也知道該行動，但也沒動靜。不久之後，整個帳篷入口已被埋在雪下，將他們困在裡頭。柯特呼喊求救。勞斯立刻前來，在入口挖洞，就像狗在雪堤旁挖掘一樣。勞斯氣喘吁吁，挖了好一陣子，還是沒找到入口，但沒辦法再挖了。狄恩伯格喊鮑爾來幫忙。鮑爾很快站在外頭，揮動冰斧，在帳篷門前清出一條路。最後找到門——這時成了和舷窗一樣小的開口。

「剩下得靠你，」他向柯特喊道，且動作要快，以免在大雪紛飛的情況下，門又再度被封住。柯特急著離開帳篷，擔心靴子可能在狹小的開口卡住，因此鑽出帳篷時並沒穿著靴子。雖然其他攀登者早換成較輕盈防水的塑膠靴，但他還是穿著老舊可靠的皮革靴，覺得舒適耐穿，只不過在極地氣候也比較容易浸濕，結成固體。這會兒柯特穿著襪子站著，看著帳篷已毀損，支撐桿彎曲，無法抵擋下一場雪。

「茉莉，」柯特朝帳篷喊道，「我們必須分開。帳篷壞了。」

「我待在奧地利人那邊，你和艾爾一起，」茉莉朝他喊道，透過毀壞的帳篷入口把睡袋遞給他。

柯特朝著鮑爾喊：「威利，拜託帶茉莉和你一起。你可以馬上過來幫忙嗎？」

「好，當然，」鮑爾回答，從他的帳篷裡又探出頭。

茱莉吃力穿過密實的雪，離開帳篷，那股如牆般的壓迫感忽然讓她產生幽閉恐懼，但她不能移動，也沒有力氣移動。壓力太大了，她力氣不夠。她把手從入口伸出，感覺到刺骨冰寒鑽進皮膚。「救命！」她喊道，在空中揮手。一隻強壯有力的手抓住她，讓她鬆了口氣。柯特，帶我出去。不過，那不是柯特。

「威利會幫助你，我得趕快離開。晚點見！」柯特速速往下方艾爾的帳篷奔去時，聲音變小。「請讓我進去！」柯特的聲音又細又恐懼。勞斯毫不猶豫便打開帳篷，狄恩伯格鑽了進去。

威利把茱莉從破損帳篷的小入口拉出，她伸手找睡袋，之後就跟著他回到奧地利人的帳篷。那時是八月六日。

過了幾天千篇一律的日子之後，七名攀登者坐困高處，呈現不同程度的冬眠。狂風吹起白雪，橫掃遼闊的山肩，吹得帳篷嘎吱響。那聲音像時速兩百八十公里的貨運列車開過山嶺。在沒有靴子、脫掉濕衣服的情況下，狄恩伯格在睡袋中裸睡，勞斯與莫露卡

殘暴之巔　264

則扛起鏟雪的必要工作，以免帳篷埋在雪中，並蒐集新的雪，讓他們有源源不絕的水與茶，補充身體水分。這群攀登者在八千公尺處呼吸急促，但是呼吸得很深，因為肺部急於讓有充分氧氣的紅血球進入腦部。由於呼吸增加，身體也會消耗更多珍貴的水分。登山者知道，燃料一融化雪，他們就得盡快喝完。但雪的含水量不到百分之十，因此能裝四杯水的鍋子，最後煮出來的水不到四分之一杯。即使燃料持續燃燒，仍趕不上水的消耗量。

在第一或第二天的某個時間點，茱莉強迫自己起身，穿上靴子去找柯特。她要確保柯特安然無恙，要聽聽他令人安心的聲音。柯特一定會告訴她，暴風雪即將結束，他們就快開始下撤了。於是茱莉往艾爾的帳篷前去，幾乎在暴風雪中直不起腰。雪宛如小石子，打在她臉上。

「柯特，你還好嗎？」她的聲音聽起來怪怪的，好像是別人在說話。

「啊！茱莉！很好、很好。請蹲下來，讓我看看妳的臉。」柯特從擁擠帳篷的另一端，吃力地看著她的臉。

不過，她似乎沒聽見他說話。或許她希望柯特能從帳篷出來擁抱她、鼓勵她，但他

沒有。

「我覺得怪怪的，」茱莉終於承認，只是風吹散了她的聲音。柯特盡力瞥見她的臉，卻只看見她棕灰色的長髮在風中飄。

「等我有靴子穿，就會去找你，」他告訴茱莉。「一定要喝水。我們明天就要下山了。」他盡力聽起來令人放心，這時她已經走進了白茫茫的一片雲霧中，成為依然看不出面容的形體。

「再見，」她說，便退回奧地利人的帳篷。

在他們下方三公里處，庫倫憂心如焚望著山上。他是少數仍留在基地營的人。他知道這些攀登者的計畫；如果能按照時程，那麼他的好友與攀登成員勞斯應該在那天會回到基地營，馬上就要到了。但是庫倫用高倍率雙筒望遠鏡仔細搜尋山路時，卻完全不見他的身影。幾天前的八月五日下午，韓國人已回到基地營，而在六日早上，兩名倖存的波蘭人也回來了。他們是最後下山的人。

暴風雪在過去兩天掃過基地營；到了七日早上，情況看起來樂觀了些。「我醒來

時，眼前是一片冬景，但風勢已減弱，」庫倫在日誌中寫道。「K2到山肩是晴朗的，也能看得見第四營地前的小山頂。阿布魯齊山脊與下撤路線都沒有雲……我想，山上的人應該會火速下山。」

但是，他們沒有火速前往任何地方。到了中午，風勢增強，雪又開始掃過整個山肩，模糊了第三營上方的道路。暴風雪暫停的期間宛如小舷窗，打開一下之後又關閉，沒有人離開第四營地。

茱莉躺在睡袋醒著，感覺被拉回舒適的深層睡眠。威利、阿佛列德、漢尼斯與她很近，因此她已分不出是自己的呼吸，還是他們的呼吸。他們長長的腿骨頭靠著她的腿，手臂偶爾會撞到她的頭或胸。他們的鬍子上結了霜，她臉蛋周圍的頭髮也是。她看著帳篷在狂風持續呼吼中碰撞飄搖。她過去也曾在K2或聖母峰碰過暴風雪，但這次不一樣。她原本恐慌，後來變成憤怒，又化為驚懼，現在該有什麼感覺？她已幾乎無感。由於視線模糊，她反而不必看見眼前的殘酷現實。那群男人把她照顧得好好的。韓國人給了他們儲備充分的帳篷，她那縮小的胃能處理多少茶，她就喝了多少。吃東西比較困

難，但她能吞下一些乾麵包及味道奇怪的魚湯。當風吹過帳篷布，推著帳篷桿時，她想起了泰瑞、克里斯與琳賽。想起他們有趣的棚屋，還有那舒適狹窄的客廳，房間裡只有四個人就好擠。她想起在寒涼的十一月，陽光會從南面窗戶灑進，溫暖整間房間。她想起第一次看見泰瑞，以及那雙奇特的藍眼睛，還有第一次看見克里斯多福吸吮她乳房時，感覺多麼奇妙。那是多神奇、多難以形容的喜悅！她回憶起漂亮的偉士牌摩托車，設法想起那輛摩托車後來怎麼了？是翻車太多次了嗎？那輛車沒害她一命嗚呼，真是奇蹟。她嘴唇咧出一抹微笑，想起咒罵過多少樹叢，直到終於發現如何操縱煞車與離合器。最後，她想到世界盡頭的岩石在手指下的觸感，以及撫過她肌膚的溫暖，讓她覺得自己漂浮在岩壁上，毫不費力、毫不疲勞、沒有重量。那是自由，而她深吸一口氣，想起身體釋放。

之後，她閉上雙眼。

狄恩伯格和鮑爾對確切日期的說法並不一致，但是在七日或八日的早上，柯特聽到有人叫他，於是醒來。

「柯特！柯特！」鮑爾的叫聲穿過了帳篷之間。「茱莉在夜裡過世了。」

就這麼簡單。她走了。K2在諸多攀登者中奪去第三位女子的性命。黑色夏季的死亡人數達到第九位。

柯特聽到這些話，但沒有聽進腦海中。艾爾和莫露卡設法安慰這位待在他們帳篷、悲痛欲絕的名人。但他蜷縮著，躲開他們的碰觸，深深縮在自己的睡袋。他在接下來三天幾乎沒有移動。

狄恩伯格並未見茱莉最後一面，也沒有協助搬移遺體。威利和隊友把她拉出他們的帳篷，搬到損壞的法國野營帳篷那。威利再度拿起冰斧，敏捷畫出一道弧線，切穿帳篷頂。他們小心把她的手放在胸口，慢慢把整個人放進帳篷中。他們看了茱莉最後一眼、撫摸最後一次，或許撫著她手臂，用破裂帳篷翻飛的布料包住她，之後離去。

這二人讓茱莉安息之時，柯特仍在睡袋裡。茱莉一死，柯特幾乎從冬眠狀態陷入昏迷，思緒只專注在一件事：得把靴子找回來。沒有靴子，無法離開。若想著茱莉、想著不智的選擇、想著「要是……」、「或許就會……」，都讓他悲痛欲絕。那都是已經無法改變的過去。至少他的靴子是未來。

在八日的某個時間，營地的高海拔瓦斯用盡了，攀登者只好以自己的嘴或塑膠袋裝著雪，放在雙腿間融化。然而，血液多已從他們的四肢離開，以保持重要器官存活。他們的腿之間、腋臂下，或者口中已沒有溫暖了。一包包的雪依然寒冷乾燥，他們的口中仍然是輕盈的雪粉。他們全都出現嚴重脫水、飢餓的跡象，慢慢從缺氧變成失溫死亡，勞斯的情況尤其嚴重。他夜復一夜，把帳篷讓給需要的登山者，在登山時帶頭，尤其是最後辛苦的登頂日。他快速陷入無意識的喘氣，到處揮動手臂，發狂喊著耶穌基督，以及他多渴。

狄恩伯格依稀記得勞斯愈來愈浮躁、語無倫次，不知為何勞斯要這樣浪費精力。他自己則是裸身縮在睡袋裡打瞌睡，等著有人拿靴子來給他。

最後，在八月十日，他醒來了，發現精力充沛的莫露卡已經幫他找到靴子，放在他的頭頂下。在經過幾乎一個星期零度以下的溫度後，濕漉漉的皮革已硬邦邦。若腳能放得進靴子裡，穿著這靴子下山將會漫長又悲慘。他看見帳篷外有像是日光的影子。現在不離開，就永遠走不了。狄恩伯格看著勞斯，他懇求別人給他水。莫露卡別開眼睛。沒有水。由於無法離開帳篷，勞斯得留在他躺著的地方。他為別人犧牲了那麼多之後，沒

有人留下來，對他伸出援手。附近的鮑爾試著喚起因美瑟與魏瑟，他倆也陷入茫然恍惚的狀態。

狄恩伯格到茱莉躺著的破帳篷，幾乎是怯生生地伸出手，最後一次觸碰她。狄恩伯格看著她躺在睡袋下，這時，他想給必死無疑的勞斯最後一點安慰。於是，他向茱莉最後一次道別，拿起睡袋，走到勞斯的帳篷，把睡袋塞進勞斯附近。

「拜託，水。」勞斯可憐兮兮，以粗啞的聲音，懇求準備起身離去的狄恩伯格。

「好，艾爾，我去幫你找點水。」狄恩伯格答應這位瀕死的人，之後離開。

最後，這五個狼狽的人跌跌撞撞，離開悲慘的第四營地。但是因美瑟和魏瑟走不到一百公尺，就癱倒在雪中。完了。他們只能留在自己跌倒的地方。「爬回帳篷去吧，」狄恩伯格鼓勵，但他知道沒用。他們連爬的力氣都沒有。

狄恩伯格、鮑爾與伍爾芙緩慢痛苦地開始下撤。他們在八千公尺上停留一個星期，其中六天卡在沒有食物或水的帳篷，現在猶如行屍走肉。但他們確實在走。威利帶頭，像犁一樣在及腰的雪中犁出一條路，而個子嬌小的莫露卡就在他後方，狄恩伯格在遠一點的地方跟著。他們來到七千三百公尺韓國登山隊建立的第三營地，卻發現這裡已被雪

崩和風摧毀，只得繼續往下，期待第二營地不會淪入同樣的命運。他們每下降一吋，距

離安全又近了一吋，也有一盎司的空氣壓下填滿他們缺氧的肺與腦。他們一吋吋前進，

莫露卡格外小心移動，以糟糕的繞繩下降裝備，慢慢在繩索之間轉換，而威利和柯特則

是靠著鈎環滑下來；既然斜坡坡度已不那麼陡，下降設備就不需要額外的安全裝備，但

是莫露卡不願意冒險。柯特感到挫折，急著下降，因此扣上鈎環，超越了莫露卡，留她

在後方，自己則速速下降最後幾公尺，到六千七百公尺第二營地。他看見那裡就像海市

蜃樓一樣，發現威利正在煮湯。威利默默給他冒著蒸氣的杯子。

「莫露卡在哪裡？」威利問，柯特說在後面不遠的地方，在過來的路上。

到了半夜，莫露卡還是沒有到。他們等了一夜，到了早晨時已無法爬上山找她。要

是他們去了，他們就會和翌年的登山者一樣，發現她綁著繩子，頭平靜地靠在斜坡上，

固定點讓她穩穩固定在山上。她又睡著了，和之前一樣，需要有人推她一下，把她叫

醒，讓她繼續往前。但那次沒有人在那邊輕推她一把。這隻小螞蟻，曾經是第四營地中

一群悲慘的人當中最強壯的一個，挖出了被雪掩埋的帳篷、在瓦斯尚未用盡時煮茶、找

到狄恩伯格的靴子，這時終於耗盡力氣了。黑色夏季以六個星期前的史默立奇與潘寧頓

之死開始，現在奪去最後一條人命。

威利率先抵達基地營，像可怕的幽靈，又跌跌撞撞像醉鬼，穿過岩石與冰之間，朝著帳篷前進。他咕噥道，柯特與莫露卡在後面某個地方，於是登山隊很快集結，前往挽救生還者。

庫倫急著想知道艾爾的下落，於是衝到山腳下，在半夜差點撞上了柯特——他正後退著，走下山的最後幾步，臉朝著山坡，冰爪與冰斧有節奏地深入斜坡。

他只說：「我失去了茱莉。」

幾個星期後，泰瑞·特利斯前往因斯布魯克，探望躺在醫院病床的柯特，他正接受手術，切除右手三根凍瘡的手指。柯特轉身看見誰來了時，他哭著說：「噢，泰瑞，你來了，」特利斯回憶這段往事時，眼眶泛淚說，「我想，他看見我來探望，應該是鬆了一口氣——我沒帶槍。」他是帶著慰問而來，而不是羞恥，因此狄恩伯格感激地接受。

泰瑞相信，K2本來會是茱莉最後一趟喜馬拉雅山區的探險。「我以為她來這裡之後就會安定下來，回復原來的模樣，當個單純的母親，喜歡園藝、出去晒太陽、教導身

障孩童、遛狗。事實上，她就是個平凡女子，就只有這一點偏差，」他笑著說，低調帶過茱莉對於高山的迷戀與熱情。

多年後，有人問狄恩伯格，為什麼他和鮑爾能活下來，其他人卻沒辦法。狄恩伯格說，經驗告訴他，要保留力氣。「他們很胖、很慢，」庫倫倒是說得不客氣，但也很精準。失去摯友勞斯仍是令他心痛的傷口。一回想起那可怕的夏天，這位樂天溫和的男子也悲傷地低下頭。「艾爾的體格就像是格雷伊獵犬，柯特和威利則人高馬大，我認為他們在當時有足夠的儲備撐下去。我認為柯特有生存者的體格及優秀的意志力。固執的老混蛋，就是撐下去，拒絕屈服。」

雖然汪達並未責怪狄恩伯格留下莫露卡，但她確實質疑，狄恩伯格是否因為這位波蘭女性不是他的登山夥伴，因此差別對待。「茱莉對柯特很重要，而莫露卡就像是入侵者，會危及他們的生命。」汪達希望，狄恩伯格至少要坦承自己的人性弱點，甚至判斷失準。「在K2之後，柯特不能說：『或許我的行為並非我該做的，但我顧及不到別人，得保住自己的生命。』但他沒說，我對他因此有一種非理性的壞感受；這不理性，因為我不該批評他。我生存下來了，我活著。」

聊到妹妹時，琪塔·帕洛·拉瑟姆（Zita Palau Latham）的想法充滿英國人克制情感的特質。她沒太著墨茱莉如何死亡，而是妹妹錯過了什麼。

「她會很樂於當個祖母，」琪塔說著就暫停下來，小小的身軀一陣狂咳，一隻指節明顯的手撫著胸部，另一隻手則挾著香菸舉高，以免於灰飛落絲絨沙發。那聽起來像是貨運列車開過不穩固的有頂橋梁，上頭有上千根鬆鬆的木板。等她能夠再度說話時，她因為剛才使用的力量，以及內心的情緒而雙眼泛紅。她說：「她會為克里斯和琳賽驕傲。」

克里斯·特利斯頂著鹽與胡椒色的小平頭，穿著T恤與牛仔褲，看不出已經四十一歲。對他來說，要理解到茱莉離開他的人生，已和與她在一起的時間一樣長，實在很不容易。事實上，他的妻子（也叫茱莉）從沒聽過他說過母親的名字，直到最近才提起。這會兒他坐在攀岩牆附近一塊紀念她母親的石頭上，談起他「喜歡樂趣、難以預料、瘋狂的母親」，以及她的死亡並不是巨大的震驚。克里斯在攀登圈中長大，年紀輕輕就接觸到無常與粗暴的突然死亡。

「我一輩子都與這樣的經驗相處，一群人出發，之後會突然傳來某人的死訊。沒

錯，我曾想過，或許某天就會是我母親沒能從遠征回來。以某種程度的難以避免。」

但是令他真的不高興的，則是母親的明信片。他們收到這明信片，不出幾天，又收到遇難的消息。

「她說她要回家，因為那年『有太多人死亡』，就是這樣。」有好幾天，他試著相信明信片，而不是現實。但就像茱莉本人，克里斯・特利斯也在她的死亡中找到些許平靜。

「我其實很欣慰，她是在某個地方，做自己想做的事情時死亡，而不是墜機、車禍之類的。」即使如此，這仍不是他選擇的人生，尤其是他自己已有了孩子。「我就是不希望孩子們承受那種不確定性。」雖然克里斯忍受了那不確定性，但他堅稱，他不怪母親選擇了遠離成為母親、祖母的人生。

「人得做自己想做的事，我認為母親早就想離開，做些事情。後來，她的機會出現了，她抓住機會，這對她來說是好事。我母親離開，做了她想做的事。她渴望去攀登高山，她熱愛如此。」但他肯定希望她現在仍活著，成為他的人生，以及孫子人生的一部分吧？

「我想是啊，她會很喜歡的，」他抖著腿說，彷彿是要平衡顫抖的下巴，「我認為她

也樂於看見大家都在攀登，我和孩子都是。」

的確如此。從茱莉和泰瑞不起眼的小攀岩牆、攀岩場，以及近期開設的「演進室內攀岩中心」(Evolution Indoor Climbing)，一家人在充滿鄉野風情的英國鄉間，發展出熱鬧的戶外攀岩區與室內運動場。

「我想，她會喜歡這樣，」泰瑞承認，看著孫子跳上去攀登九十度的岩壁，「她會很喜歡。」

「這啥？」索爾・基瑟（Thor Kieser）大聲說，他在帳篷裡坐起身。「這到底什麼鬼？」

他和一九九二年美國與俄羅斯登山隊，只花了幾天就來到K2的基地營，準備往上攀登。那時是陰暗寧靜的深夜，基地營空氣異常寧靜，他幾乎可聽到營地邊緣的溪流淌過岩石的聲音。但是他聽見其他聲音，完全不同的聲音。是人的說話聲，有人用無線電呼叫。

「第四營地呼叫基地營，收到了嗎，over？」可惡，又來了。

他腎上腺素大量分泌，跳出帳篷，穿著長襪的腳下是冰冷的岩石。他眺望四下；隊

友史考特・費雪（Scott Fischer）[3]站在他帳篷外，環顧四周。兩名男子對看——兩人都知道他們聽見什麼

「那到底是什麼鬼東西？山上沒人吧？」

「沒有啊，老兄，沒人。」費雪幾乎是悄聲說道。

就這樣，他們沒有在聽過。但是這聲音費雪會一輩子記住。

「第四營地呼叫基地營，收到了嗎，over？」

那是個女性的聲音，操英國腔。那聲音至今在他腦海中。

3 一九五五—一九九六，美國無氧攀登好手。

7

先驅殞落
The Pioneer Perishes

別站在我墳前哭泣；我已化為千風，不在此處。

——汪達‧魯凱維茲

一九九〇年代，汪達‧魯凱維茲已年近五十，主要的登山成就已是多年前的往事。她在一九七八年成為首登聖母峰的波蘭人，也在一九八六年成為首登K2的波蘭人，但那都是陳年往事。要為登上高山募款與攀登愈來愈困難。她曾是波蘭的登山英雄，但新一代年輕耀眼、進入登山界的群體忽視了她。當然遭到忽視不完全是因為時代改變；大部分是因為她鋼鐵般的意志，迫使她連沒什麼大不了的衝突也要抗爭，搞得好像生死鬥。

她有「高山女當家」之稱，但她不喜歡這個稱號。

有一天，她和艾娃‧馬圖莎斯卡在烏斯同莫斯基（Ustron Morski）海灘上，在處理汪

達傳記中特別繁雜的一章。忽然間，附近排球場有顆球飛過來，打中汪達的頭部。她像一隻母老虎般跳起，乾淨俐落、強而有力地一拋，把球拋回去。不多久，在那邊打球的一名英俊男子過來，邀請她一起比賽。汪達喜形於色，加入球賽。她是這場排球賽中唯一的女性，但毫無一絲陰柔氣。她曾經為波蘭國家隊效命，後來自知在這項運動中無法再更上層樓才退出。但是她面對能幹的競爭者，因此每飛撲一次球、每發一球都很致命，又能在網邊阻擋對手攻勢，並運用對手每一次弱點。這場球賽原本只是好玩，她加入之後卻馬上變成一場真正的戰鬥，球員莫不使出渾身解數，因此比賽精采無比。不令人意外，這場非正式的臨時比賽吸引許多人觀看，她每得一分都贏得歡呼。

這並非單一事件。汪達有無比決心，絕不成為或扮演受害者。有天晚上，她在家附近的體育館完成訓練後步行返家，這時一名強盜抓住她的包包拔腿就跑。她嚇了一跳，愣了一下，隨即快速追上。這不幸的歹徒轉過身，看見她臉上兇悍的決心與憤怒，就明智地把包包扔回給汪達，逃之夭夭。

汪達靠著韌性、驕傲與純粹的意志力活躍多年，也導致她和諸多友人與同行決裂。

汪達曾有許多年找來歐洲最優秀的女子攀登者，一同首登世上最高山峰。如今她則以獨

立登山者的身分加入其他知名遠征隊，以節省時間和金錢。到一九八〇年代晚期，她的遠征幾乎都是和陌生人在一起，他們都討厭「了不起的汪達·魯凱維茲」突然成為登山隊一員。在一次前往喀喇崑崙山脈的過程中，一名男性隊員告訴巴基斯坦當地的孩童說，糖果叫做「賤女」，如果他們對汪達這樣說，那麼汪達就會給他們糖果。汪達對這代，她也幾乎完全遭到遺忘。在波蘭報紙《華沙之聲》（Warsaw Voice），二〇〇三年曾列「笑話」毫不知情，因此在拉瓦平第與斯卡都沙土飛揚的狹窄街道上，完全不懂為何一堆孩子跟著她，尖聲嚷著「汪達！賤女！」

雖然過去沒有女性達到和她一樣的成就，但登山界經常排擠與忽視汪達，尤其是波蘭人。在冷戰後共產主義與新興的團結工聯時期，汪達在這焦慮的國家往往是女性典範，只是新波蘭正準備邁入二十一世紀時，過去的女性登山者資產更常被男性登山者取出波蘭過去二十五年來最傑出的登山成就，裡頭完全沒有提到魯凱維茲。

一九八八年，汪達在高海拔攀登行程中罕見休了假，前往美國，在西雅圖與柏克萊演講，還趁著週末攀登優勝美地。汪達喜歡手底下溫暖、乾燥岩石的觸感，也喜歡集結

在第四營地無憂無慮的登山者，那是像嬉皮一樣的邊邊登山者集結的重鎮，他們每年夏天，就會來到優勝美地的主要營地。她穿著飄逸的印地安印花裙與白色上衣，頭髮整整齊齊，在一群邊邊者中成為搶眼的女子。

回到家鄉之後，馬圖莎斯卡擔心，汪達的孤單狀態已成定局。兩名女子進行了多年的訪談，從沒遇過哪個男人支持她的任何成就。「我的熱情總讓他們覺得受到威脅，」她說，「嫉妒我在攀登花下的時間。因此我選擇孤單，其實早已別無選擇。」艾娃看著朋友，悲哀地同意。山曾經是汪達躲避孤單之苦的避難所，但現在，山成為另一處孤立她的地方。

一九八九年，她加入英國女子遠征隊，攀登迦舒布魯二峰。她站在山頂，感覺到深深的悲哀，看著周圍的群峰，想起自己在那裡失去那麼多朋友。碧空下的 K2 輪廓那麼耀眼鮮明，她環顧群山天際線，看著那驚人的山頂金字塔就在幾公里之外。她想起一九八六年。那曾經給了她滿滿的成就感，但過了三年，她只感受到悲哀。如果必須從頭來過，她不會爬那座山。代價太大了。

汪達來到喀喇崑崙山脈，實現一九八五年對芭芭拉・柯茲洛斯卡（Barbara Kozlowska）

的承諾。那年秋天，汪達再度嘗試登上布羅德峰，但是這趟旅程以災難告終。那時柯茲洛斯卡體力不支，獨自下山，在穿越水深及大腿的冰河時滑倒了。她沒有穿冰爪，因此無法在冰冷洶湧的水中得到抓力，即使她連接著溪流上的固定繩。那天稍晚，汪達從山上下來時，看見柯茲洛斯卡的身體掛在繩子上，臉卻泡在冰冷的水中。汪達把繩子切斷，把她埋在布羅德峰山下的岩屑堆裡。汪達暗自發誓，要帶更多的支援回去，為朋友舉行像樣的葬禮，葬在吉爾奇紀念碑，像哈莉娜那樣。

她雖然花了四年，仍信守承諾。她去問一名幾年前認識的朋友美國攀登家卡洛斯·布爾（Carlos Buhler）是否願意協助，把她朋友的遺體從臨時墓地，送到需要走幾個小時的吉爾奇紀念碑。他們來到四年前汪達埋葬朋友的地點時，看得出岩石已移動過，而芭芭拉遺體所在的區域已裸露。在風吹日晒及冰河移動之下，芭芭拉的衣服與皮肉已被撕裂，太陽烤乾的皮膚下已腐爛，沒入冰中的肉也結凍。腐臭飄進他們鼻子裡。兩人硬是吞下湧上喉嚨乾的膽汁，咬緊牙關，把遺體抬起，奮力裝進一口袋子裡。和剛死的人不同，這具遺體並沒有因為屍僵而堅硬，相反地，肢體的肌肉骨骼沉重垂著，像是布娃娃安（Raggedy Ann）[1]的手腳一樣，頭則折斷了似的，和脖子呈九十度。他們默默把她對

折，頭往膝蓋彎，先將臀部塞進袋子，讓手腳伸出袋子頂端。在前往吉爾奇紀念碑之前，汪達將芭芭拉毀壞的臉用圍巾包起來，就像木乃伊放進墳墓前一樣。

他們往冰河上方步行，頭低低的，輪流扛著這可怕的負重，它的手腳在每一步都彈跳。他們舉步維艱，悲慘行進到紀念碑。最後，日頭隱沒在西邊的山嶺時，汪達和卡洛斯低頭祈禱，為那些在山中失去生命的人，也為他們與彼此禱告，之後從墳墓轉身，迎向他們在山中的命運。

一九八九年十月，汪達開車到馬圖莎斯卡家，用力敲門。艾娃一開門，汪達走進去，一語不發，把一公升的伏特加，重重放在舒適小廚房的桌上。

「他死了，」汪達說。

亞捷・庫庫奇卡，波蘭的榮耀，精力充沛的攀登者，也是貼心男人，曾經背著她走最後幾哩路，讓她像女王似地來到K2基地營的男子死了。亞捷失蹤、死在洛子峰，一座他早攀登過的山。

「可惡，他為什麼硬是要再試一次？就是那麼好強，」汪達說，「他就是要在沒人攀

登過的路線上搶第一，不願意放下。如果連他都死了，我們不可能安全。」汪達一扭就旋開酒瓶。艾娃到櫥櫃拿出兩個酒杯，以為自己還來不及把杯子放到桌上，就會看到汪達將酒瓶就口喝起。艾娃也為自己拿一個杯子：她不太喝酒，但希望至少能減少汪達一個人喝的量。

汪達很快將濃度百分之五十的清澈烈酒倒入兩只杯中，甚至滿溢到桌上。她拿起杯子，放到唇邊，頭往後一仰，一飲而盡。她把杯子放到濕濕的桌上，再斟滿一杯。艾娃盯著朋友。她勸汪達喝慢點，但是汪達不聽勸，酒瓶一下就空了。汪達喝乾最後一滴酒之後起身，竟然出乎意料地穩，旋即走到門邊。

艾娃知道自己該阻止她離開、阻止她開車，但她沒有。她沒辦法。誰都沒辦法跟汪達說不。

艾娃給了汪達短暫擁抱，說她對亞捷的死很遺憾。她明白這名男子對汪達的意義。

她知道汪達沒有多少朋友，也知道汪達很喜愛這名男子。他的死將是汪達一生中無比沉

1 童書作家強尼‧葛魯瑞爾〔Johnny Gruelle，一八八〇—一九三八〕筆下的角色。

重的陰影。

汪達以悲傷、疲憊的眼神望著艾娃，但什麼都沒說。門在她背後關起，不久，艾娃就聽到跑車發動，嘎嘰離開停車位的聲音。艾娃坐在桌邊，聽著車子的聲音，直到遠得聽不見。

兩人沒再提過這一晚發生的事。

一九九〇年，汪達的行動趨緩，前景不再那麼看好之際，仍以新的熱忱，規畫登山人生。或許是為了推翻她已經過了巔峰的臆測，她在那年稍晚，向全世界宣布自己要成為第一位完登世上十四座八千公尺高峰的女子。她把門檻設得太高了。她在一九九〇年，已經攀爬過這十四座中的六座，因此她想出了一個媒體宣傳，稱為「夢想拓荒隊」（Caravan of Dreams），只花一年多的時間攀登剩下八座高峰。過去從來沒有人如此規畫，更沒有人達成。贊助者沒什麼興趣投入大筆資金到這項計畫，無論是不是汪達・魯凱維茲。

馬圖莎斯卡試著要幫助她，建議她運用自己的名聲與地位，開設登山用品店。她告

訴汪達：「妳什麼事都不用做，讓商店用妳的名字，分妳一定比例的利潤。」汪達靜靜坐著聽這個想法。等艾娃說完，汪達冷冷看著她，沒好氣地說：「如果妳認為這是個好投資，妳為什麼不辭掉工作來做？」艾娃覺得受傷受辱，再也不提這件事。

汪達如果不在山上，就是在規畫如何盡快回到山上。她分秒必爭，只想趕快遠征。她不願浪費一分鐘在排隊，也不願意放棄車子，因此她會把鬧鐘設在凌晨三點，在只有兩間房間的小公寓裡快速穿衣，開車到最近的加油站，這樣就能避開汽油配給的隊伍。她也會停下來買火腿和肉；這兩項商品都需要在市場上排隊好幾個小時才能買到。

汪達繼續拼湊遠征的經費與設備，設法規畫出可行的攀登時間表。她在初登八千公尺高山（十二年前的聖母峰）之後，每兩年就會登上一座。現在她想在不到兩年的時間，攀登剩下八座。就連她自己也承認這是「瘋狂」的計畫，但她仍在記者會上說，這樣可以「降低攀登之間的間隔」，攀登者的身體可恆常保持在適應高海拔的狀態中。」但兩間房間的身體在攀登完八千公尺高山之後，通常也需要四到六個月才能恢復健康，攀登多數喜馬拉雅山區的高峰需要至少六週，除了要考量進出的健行時間，還要考量天候導致延遲，以及山中的情況。但她仍不畏懼，輕輕抹去別人的批評，

勇往直前，忙著安排這不可能的夢想。「我可不要等到六十歲才實現夢想。」

到了一九九一年底，距離她的計畫期限只剩幾個月，汪達只攀登了八座目標中的兩座：卓奧友峰（八千兩百〇一公尺）與安娜普納峰（八千〇九十一公尺），後者讓她付出很高的身心代價。

安娜普納峰是在一九五〇年，由法國墨西斯・埃左（Maurice Herzog）[2] 率領的遠征隊費盡千辛萬苦完成首登。這座山的攀登死亡率高達四十二％，相當驚人，是喜馬拉雅山脈的死亡率之冠。許多最優秀的登山者都在這裡遇難，包括安納托利・波克里夫（Anatoli Boukreev）[3]，以及一九八七年，汪達的朋友查德威克─奧耐斯科維茲。在首登後的五十多年，安娜普納峰只有一百三十人攀登，共有五十四人死亡，大多是因為雪崩和落石。即使是最容易爬的一面也有雪崩的陷阱，而就像許多山一樣，這裡也發生全球暖化所導致的惡果：大量的落石、冰塔與冰簷以驚人速度從山上融化，突如其來打在攀登者身上。

一九九一年十月，魯凱維茲來到基地營的時候，發現這是個成員意見不合的憤怒隊伍。她八座夢想之山的時程快速得不合理，這表示她會在最後一刻趕到基地營。建立高

地營、在山區危險地段架固定繩的任務全交給隊友。她缺乏投入，在山上付出的努力不多，激怒了隊友，讓她無法與其他人培養感情。

汪達認為，晚一點出力也比從未幫忙好，因此協助建立最後一個高地營。在她抵達後不到兩個星期，她離開基地營，第一次嘗試攻頂，但因強勁的風勢折返。在休息幾天之後，她和隊友伯格丹・史戴福科（Bogdan Stefko）[4] 再度嘗試。這次天氣對他們有利，這對搭擋勇往直前地攀登。但是才離開基地營幾個小時，汪達就聽到斜坡上岩石喀啦喀啦從上方滾落跳動的聲音。她知道不能抬頭，要是有一顆石頭砸中臉而不是頭盔，那麼她就不只是這次攀登結束了。由於沒地方躲，因此她把身體緊貼著斜坡，祈禱最嚴重的落石會錯過她。忽然間，她大腿爆發劇痛。她恐懼心慌，知道是自己受過傷的腳。等到最後的落石滾落到她腳下後，她才低下頭看看傷勢。幸好落石並未穿過她的登山褲，而她驚覺地將手指滑過大腿骨時，她舒了一口氣：就算又斷裂了，也不會像之前那樣是複

2 一九一九─二○二二，法國登山家與體育界官員。

3 一九五八─一九九七，俄羅斯─哈薩克登山家，攀登過十座八千公尺高峰。

4 一九六五年出生的波蘭登山家。

雜性骨折。沒有骨頭穿過強韌的大腿。但可惡，很痛！她心想。岩石搞不好割斷了一些組織和肌腱。一股噁心讓她難以吞嚥，惱人的疼痛沿著身體往上爬。她等著疼痛過去，以及眼前的一片黑消失。之後，她告訴伯格丹：「走吧！」雖然她可能受傷，但還是可以移動。

克里斯多夫·維耶利齊（Krzysztof Wielicki）[5] 從第二營地觀察，這時汪達正痛苦而緩慢地往上攀登。身為隊長，他決定汪達應該結束攀登。即使天氣良好，汪達也從來就不是快速攀登的人，現在她已經慢得有危險。等她抵達營地時，他告訴汪達，伯格丹會跟他一起爬上山，而她應該立刻下山，照料受傷的腳。

「不！我不會放棄。別帶走我的登山夥伴，」她喊道。「我不想獨自攀登。」但是維耶利齊不予理會。他不再多說什麼，就與伯格丹繼續攀登，把她獨自留在山上。

汪達克制眼淚，抓著固定繩索，把攀登裝備固定上去。她把上升器滑到繩子上，卻發現無法抬起受傷的腳。她吃止痛藥，但因為肌肉受傷，腳無法抬起。因此她一手拉著上升器，另一手掛在左大腿下，她拉著攀登裝置，用另一手抬起腳，就這樣一步一步，一個營地接著一個營地，爬了幾千呎上山。幸好團隊已在山上架設好幾哩的固定繩，讓

她可以攀上這座山危險的南面——這是喜馬拉雅山區最難攀登的路徑之一。她一爬，一邊大聲和自己說話，就像過去那樣。如果能有個同伴，甚至朋友，一起穿過這無邊無際的空間該有多好，她心想，但我自己選擇以自由攀登者的身分加入團隊，而不是找攀登夥伴，這是我自己的選擇，得自己面對。沒有人導致我受傷，也沒有人答應我任何事情。攀登過程很艱辛驚險，但她沒有退出的意思。突然間，她想起自己登布羅德峰失敗的往事，那時她在高山上，低頭看著裂隙，發現一名登山者的遺體在底下。她愣在那邊，感到恐懼，盯著那支離破碎的男子，並思考為什麼自己害怕。這畫面仍在她腦海縈繞不去。別再想了，汪達！她說，用力一推攀登器，讓自己往上升。別想就對了。你得自己爬這座山，獨自一人，無論是否受傷！她的話在安娜普納峰的狂風中被吹散，現在她把自己推高舉起。

她停下來過夜時，把登山服脫下，看看腿部傷勢。正如所料：沒有斷裂，但有又紫又黑的瘀傷，在大腿上方嚴重腫脹。她盡量把腿抬高，拿起無線電呼叫克里斯多夫與伯

5 一九五〇年出生的波蘭登山家，全球第五位完攀十四座八千米高峰，也是第一位冬攀聖母峰、干城章嘉峰與洛子峰的登山家。

格丹。她告訴他們自己已來到多高，再度央請他們其中一人等她，這樣她就不用獨自攀登最後八百公尺，那裡大部分都是未知的地形。但他們拒絕了。「妳會拖累人，」他們在無線電中說，「要是妳出了什麼事，我們該怎麼辦？我們不願冒這個風險，我可以過來，幫助妳下山，」伯格丹說，「但和妳一起爬上山很不安全。妳應該下山。」

下山不在她的選項之中。她的腿沒有好轉跡象，維耶利齊的一名隊友、來自比利時的美女登山者英格麗．巴彥斯（Ingrid Baeyens）[6] 就緊跟在汪達後方，即將登頂。汪達知道自己只領先這位金髮比利時美女成為第一個登上南面的女性。就算用爬的，我也在所不惜。

「好吧，別管我了，我自己想辦法，」汪達說，之後把無線電一扔，看它撞上帳篷的尼龍牆。王八蛋！狗娘養的！去死！

到了早上，疼痛較緩和了些，但仍難以動彈。她還是覺得不舒服，認為撞擊的殘餘疼痛和止痛藥或許對她身體產生壞影響。於是她煮了點茶，強迫自己吃東西。為了接下來的這天，她需要熱量和水分。她緩慢穿著衣服，痛苦地把受傷的腳套入外褲。每次彎膝蓋調整靴子與冰爪，都讓她痛得頭昏眼花。天一亮，她就離開最後一處營地，展開漫

長的攻頂之旅。離開營地後不久，她就遇見另一個下撤的登山者，詢問他關於眼前的路況。他懷疑地看著她，猶疑不知道該不該說。汪達簡直不敢相信。難不成他以為我要用這資訊來扯謊，假裝自己登頂？真是不敢相信！

「聽好，」她說，「我們都知道有人作弊，說自己登頂，但我不是這樣的人，好嗎？」

終於，他告訴她要小心壞掉的繩索，之後便轉身繼續下山。

就這樣？她心想，壞掉的繩索？她好想對他尖叫。地形如何？冰塔、冰河裂隙？我知道要當心壞掉的繩索！

但那名男子已經離開，汪達又是獨自一人。

將近十二小時之後，陽光逐漸沒入在西邊地平線之際，汪達總算踏出最後幾步，來到山頂。她站在美麗的薄暮中，夕陽將附近的山頂映出一片玫瑰色的染山霞，好像圓頂清真寺（Dome of the Rock）不遠千里，從耶路撒冷來到幾萬呎高的尼泊爾山區。她登上了第八座八千公尺高的山峰。沒有其他女子能與她的紀錄相匹敵，就算嘗試過的人，也只

6　一九五六年出生的攀登家，一九九二年成為第一位登上聖母峰的比利時人。

登上過兩三座八千公尺高峰。她忘了自己受的傷與遭到孤立。這不僅是她第八座八千公尺高的山，也為女子高山史上設下另一標竿，成為第一個攀登安娜普納峰危險南面的女子，且是獨立完成。這是她最有挑戰性的一條路，甚至超過K2。

她靠著受傷的腿不穩地站立，拍下逐漸黑暗的山谷與山峰，之後相機就凍壞了。她搖晃相機，設法啟動快門，但相機就是無法運作。垃圾東西，她尖叫，把相機扔進雪中，宣洩怒氣。她伸手去撿相機，用沒有戴手套的手指小心拂去上頭的雪。她的手在嚴寒中愈來愈冷，她放棄相機，把它塞進背包，戴回手套。她在寧靜的空氣中默默站著，在微光中吸收周圍的美。之後，一輪明亮的收穫月（最接近秋分的滿月）從對面山嶺上升起，她心想，自己從未見過這麼宏闊的奇景。終於，她轉過身，孤獨展開漫長的下山之行。

形單影隻的汪達，祈禱能找到離開山頂的正確道路。和聖母峰或K2不同，安娜普納峰的山脊往四面八方都是冰壁和岩壁。沒有夠深的雪中足跡可以依循。她伸手打開頭燈，但什麼都沒發生。她把頭燈從頭上拿下來，來回扳動開關，仍然沒動靜。電池故障了。現在只能靠月亮做為唯一的光源，她吃力辨識路徑，又開始大聲自言自語，以對抗

恐懼。汪達，一步一步走，小心、小心。妳做得到，以前已經歷過很多次。天氣很好，妳不會太冷或口渴，只要小心就是了。在她所選擇的路線上，她的冰爪前端搖搖晃晃，只靠著四根細細的鋼齒連結著她和冰峭壁。風在她身邊打轉、推拉，一陣陣推擠她。她腳下空蕩蕩，她發現選錯路了。她抬頭回望，看見垂直的冰壁。她設法遮擋自己的臉，以免上方脫落的冰晶掉落時割傷臉與眼睛。即使萬分疲憊，往上爬回去也比往下好。至少她知道往「上」會到哪裡，但往下只是一片可怕黑暗的虛空。她把重心調整到前點，確定冰爪的前端夠穩，之後她才把冰斧從冰裡面抽出。她盡量大膽揮動手臂，把冰斧插到更高處，感覺到冰斧穩穩固定，一腳一腳把冰爪從冰上抽出，再重新踢進上面幾吋之處。

她在攀爬的時候，持續跟自己說話。平靜就好，汪達，別慌。別想著死亡，想著平靜就好。她花了幾個小時，重新攀登一百公尺，回到山脊。她坐在山頂上休息，看著月光與山的影子遊戲，明白恐懼已褪去。她在山壁上時擔心自己會死，但擬定計畫並執行已取代了懷疑。好吧，無論是不是滿月，我已經盡力找一條路了，她心想，接著四肢著地，在斜坡上挖了一個小小的雪洞穴，蜷縮在裡頭過夜。今天的冒險就到此為止。

到了早上，汪達下撤到第二營地，用無線電告訴基地營她成功登頂。

維耶利齊問，她為什麼沒在登頂時傳無線電，其他人登頂時都會那麼做。他說，他在基地營用雙筒望遠鏡觀察她，發現她似乎沒登頂就折返了。

汪達不敢相信自己的耳朵。他其實是在質疑汪達有沒有登頂。他是在指控汪達說謊，是個騙子。

「克里斯，」她以小名喊維耶利齊，而不是姓氏，「你認識我二十年了！你剛開始攀登，就是我啟蒙的！我不是騙子！」

但維耶利齊不願相信她。汪達不懂他的惡意從何而來。或許是他比較想讓比利時美女獲得首位登上南面的女性的殊榮吧！

汪達從第二營地盯著下方，感覺疲憊洩氣。她自己的隊友、同胞在下方說她是騙子，是作弊。我到底進入了什麼骯髒的行業？她設法進入下山的節奏，讓手腳與繩子穩定舞動，但內心的煩憂與腿部疼痛，讓她無法進入那種類似催眠的模式。相反地，她的注意力集中在減輕左腳在每一步所吸收到的重量。從山頂下降到高地營不那麼糟糕，但她從第二營地收拾裝備時，重量與疼痛往下的動能著實難以忍受。她的計畫是立刻離

開，前往道拉吉里峰（八千一百六十七公尺），繼續夢想拓荒隊的行程，沒辦法把裝備丟在這裡。

她發無線電到基地營幾次，尋求幫助，但是都不見回應。她嚥著孤單疼痛的淚水，終於在兩天後抵達營地時，倏然明白為何無人搭理：大部分隊伍成員沒等她就離開了。

等她回到波蘭，沒有成群的記者或朋友迎接，只有一樁醜聞。她崩潰了。登山家與作家約賽夫‧尼卡（Jozef Nyka）與漢娜‧維克托羅夫斯卡（Hanna Wiktorowska）到機場告她，維耶利齊公開懷疑她是不是真的抵達山頂，而波蘭高山俱樂部（Polish Alpine Club）展開了一項調查。醜聞鬧得沸沸揚揚，維耶利齊與其他隊員被叫到波蘭高山俱樂部。在作證之後，汪達在俱樂部階梯上遇到他。

「克里斯，你搞什麼鬼，為什麼要說我是騙子？」她吶喊道，「你這王八蛋，這樣對你到底有什麼好處？」他們站著在樓梯間怒視對方。

「我說你登頂了，但他媽的，我們才不信，」他冷淡地說。汪達難以置信地望著他。我們的友誼與同志情誼，怎麼變得這麼糟糕？二十年前，是我教這個王八羔子怎麼爬山的！我到底哪裡讓他這麼不爽？

幾天後，汪達收到沖印店送回她遠征時拍的照片。她翻這些照片時突然停住，大喊出聲。相機終究發揮功用。她把相機扔到地上時，快門打開了，拍出的照片雖然模糊昏暗，但是這就是從安娜普納峰頂望出去的視野！她有證據了。她把膠卷部的照片交給高山俱樂部，於是俱樂部認定她確實登頂。她希望這亂七八糟的話題就此打住，然而傷害已經造成：汪達‧魯凱維茲，波蘭女英雄、攀登喜馬拉雅山區的代表人物被公開質疑為騙子，遭同圈子的登山者與同胞指責。她扛著這沉重的恥辱，心想，這一切醜惡是否源自於她身為成功的女性攀登者。

在登上安娜普納峰之後，她登上的八千公尺高峰就是八座了，和維耶利齊旗鼓相當。汪達猜測，維耶利齊怨恨她與他成就不相上下，且是在南面，這條路線他認為超出她的能力。但這憎惡很短暫；雖然汪達或許永遠不會原諒他的指責，但他們在高度受到控制與競爭的波蘭高山協會，卻需要彼此。幾個月後，他們已經在計畫一九九二年秋天一起遠征。

雖然汪達的名聲在波蘭蒙受損失，但是在其他地方的登山界依然堅不可摧。梅斯納就從未質疑過她的主張。

「我在撰寫安娜普納峰的書時，曾寫過汪達。她無疑也是登頂的人之一。在我心中，她絕對做到了。」

「我在撰寫安娜普納峰的書時，曾寫過汪達。她無疑也是登頂的人之一。在我心中，她絕對做到了。」

回到波蘭，她之前的登山夥伴帕默斯卡很訝異魯凱維茲竟會遭到懷疑。「我聽到這消息時，簡直不敢相信。她不是那種會說謊的人。我認為，這對她以及所有參與的人來說，確實是個悲劇。我們應該看看她整個職業生涯，而不是最後一個部分；我認為，她找不到其他事情填滿她的人生，其實是個悲劇。這時候她該退出（八千公尺高山）了。」

但是，她卻在這冰冷的虛空中愈陷愈深。

到了一九九二年初，汪達在八座的八千公尺高山中，只去了三座，攀登了其中兩座，第三座道拉吉里峰則是失敗了。她進度遠遠落後，夢想拓荒隊成為一場夢魘。她愈來愈孤單。這些年來，她很努力平衡她對山嶺及對男人的愛。歷經兩段失敗的婚姻及不愉快的戀愛之後，汪達在一九八八年愛上另一位醫師——德國心血管醫師柯特‧林克（Kurt Lyncke），認為終於找到自己渴求的平衡。

「要找到完全與你合拍的人很不容易。我已經為第三段婚姻準備好，這一次我真的相信可以白頭偕老。我認識他兩年，確信這男人和我一樣自由獨立，」她後來告訴朋友。

可惜的是，這段關係並未天長地久。林克在一九九〇年從布羅德峰的第二營地下山時，摔落了四百公尺，當場死亡。一名登山夥伴目睹了他墜落的情況。他說，林克看起來可以很容易停止滑落，只要把冰斧插入斜坡即可。但是林克沒有，反而像布娃娃一樣摔落死亡，很像發生腦出血、中風或者動脈瘤之類。汪達一聽到消息，立刻從基地營飛奔上去，但是看到愛人的狀態，汪達完全崩潰──在斜坡上的他身軀支離破碎，口鼻冒血，背包與冰斧散落在斜坡上。汪達跪在他破碎的肢體旁，凝視著他英俊的臉龐。她把手放在他脖子上，已冰冷。她坐在腳跟上，整個人愣在那邊。她的隊友約澤夫・格茲齊克（Jószef Gozdzik）與克里斯欽・昆特納（Christian Kuntner）就站在一邊，愈來愈緊張。

「起來吧，汪達，我們無能為力。趁著天黑之前離開吧，」他們勸道，捨不得看她的面容。她的臉龐好像被抹淨了，什麼都沒有。沒有表情、沒有眼淚、沒有悲傷。

她似乎沒聽見。過了似乎好幾個小時之後，她緩緩起身。在那個下午，她看起來老了十歲。她一語不發下山。約澤夫與克里斯欽速速跟上。回到基地營之後，汪達就進入自己的帳篷，留在裡面，直到幾天之後，揹夫來帶他們回斯卡都。最後，登山隊出發走下冰河時，汪達開始流淚。她在空間侷限的基地營時，極力控制淚水，但現在登山隊分

散在長長的冰河，只有岩石與冰會聽見她聲音時，她讓嗚咽穿過身體。由於傷痛難以承受，她偶爾停下腳步，身體俯在滑雪杖上啜泣，嗚咽聲迴盪在左右兩邊的山之間。她沒注意到行走在崇山峻嶺途中的一切，只注意到冰河裂隙。每回經過冰河裂隙張開的大口時，她就會徘徊，盯著下方，想像柯特的臉從那冰冷的深處仰望著。**很容易、很簡單、很快速，她心想。之後，她繼續往前走。**

在她所愛的山上度過將近二十年後，汪達似乎只是在數著登過的山峰，渴望讓山都輸給她。由於能找的登山夥伴已有不少離世或退休，她認為加入已成立的團隊比較簡單。她跟著並不熟悉，甚至鮮少一起攀登的登山者前進。為了完成夢想拓荒隊的時間表，她直接從一座山前往另一座山；沒時間跟其他成員打交道，最後幾乎都是獨自攀登。

汪達曾和馬圖莎斯卡一同觀賞美國西部片《豪勇七蛟龍》（*Magnificent Seven*），但是對艾娃這麼喜愛這部電影感到不耐。之後，她聽見勞勃・范恩（Robert Vaughn）飾演的角色說了句台詞，說到她心坎裡：「家？我沒有家。家人？我沒有家人。朋友？我沒有任何

朋友。敵人？我沒有任何敵人，至少沒有還活著的。」這段話說得乾淨俐落，又掩不住固執與驕傲，和汪達對自己人生的定義有所共鳴。

「汪達到了最後什麼都沒有，只剩下山，」亨利‧陶德（Henry Todd）說，他是脾氣急躁的英國遠征隊隊長，曾經在聖母峰基地營擊倒一位記者而惡名昭彰。「她在華沙有一間公寓和一隻狗，但是她很失落。」

庫倫在一九九二年初，看汪達在卡托維茲電影節（Katowice Film Festival）的幻燈片秀時，感覺一種難以擺脫的悲哀。「她似乎非常與世隔離，非常孤單。我很替她難過。我記得我和她道別，心裡想著…『我再也見不到她了。』」

確實一語成讖。

三月，汪達把目標放在世界第三高的干城章嘉峰（八千五百八十六公尺），這是當時唯一一座尚無女性登頂的八千公尺高峰。干城章嘉峰對女性來說仍最不容易征服；只有一名攀登過，四名在攀登過程中死亡。唯一一位登頂的女子是一九九八年來自英國的吉妮特‧哈里森（Ginette Harrison）[7]，但是部分在基地營的目擊者卻有爭議。他們聲稱，她不可能在她所稱的時間登頂，並回到第三營地。哈里森在一九九九年，於道拉吉里峰遇難。

千城章嘉峰的意思是「白雪中的五座寶庫」。在西藏傳說中，這座山是神的神聖寶座，藏有神的五項寶物：金、銀、銅、玉米與聖書。以前攀登者只差幾吹就到峰頂之時，會出於敬意，在真正的聖地幾步外就止步。但愈來愈多來到山頂的攀登者，對於周圍的神聖環境沒有太多心靈聯繫，只想在真正的山頂做記號。對女性攀登者來說，光是迴避神聖之地仍會觸怒山神；當地傳說指出，神靈就是不希望女性靠近這神聖山頂，以免她們「玷污」此地的聖潔。許多虔誠信徒認為，這就是女人很少成功攀登千城章嘉峰的原因。

雖然汪達對於這種神祕想法嗤之以鼻，但是她和隊友都夢到有個年輕女子跟他們說，千城章嘉峰的神不希望女子攀登。她雖然沒說，但這趟旅程的確不太一樣。她出發登山之前開車到母親家道別。就和先前許多次一樣，瑪麗亞·布拉斯基維茨帶領汪達到客廳一角，她在這裡設了小小的神龕。但這一次，汪達不知為何，就是無法和母親一起祈禱。這向來對這兩名女子來說是撫慰、充滿關愛的儀式，但這一次她沒點蠟燭、說祈禱。

7 一九五八—一九九九，是攀登家，也是專精於高山醫學的醫師。

禱之語或低頭。母親悲哀又擔憂地看著她。汪達俯身，把這位嬌小的女子摟過來。**媽，別擔心，沒事的。我會回來，跟過去一樣。**

汪達離開母親家之後，開車去見雅努什．奧耐斯科維茲，即已故友人艾莉森．查德威克－奧耐斯科維茲的先生。奧耐斯科維茲已在山區失去了兩任妻子、幾十個朋友；他不希望再失去任何一個。他擔心汪達已太過執迷於八千公尺高山的遊戲。「拜託，汪達，再考慮這趟該不該去，」他勸道。他花了四個小時，試著要她改變心意，只是沒能成功。

卡洛斯與艾莎．卡索里歐（Carlos and Elsa Carsolio）是一對年輕的墨西哥夫婦，曾經參加數次的遠征，邀請她參加他們這些後生晚輩到千城章嘉峰北壁的遠征，汪達立刻答應，很高興能再次和朋友一起到山上。對汪達而言，艾莎跟她同為女性，彼此可以當好朋友，卡洛斯則是世上最強壯的登山夥伴之一。一九九六年，卡索里歐成為十一名完攀十四座八千公尺高山的第四位[8]，且當時三十一歲，是完成這項壯舉中最年輕的一位。

他是皮膚黝黑、體格精悍的英俊男子。卡洛斯說，邀請汪達加入團隊時，感覺像青少年去找搖滾巨星要簽名。在卡索里歐的眼裡，汪達不僅是個名人，也是朋友。這團隊有六

名勇健的登山者，彼此相處融洽，是能幹的團隊，雖然汪達足以當他們的母親，但他們還是深深尊敬她及她的成就。

這支遠征隊在三月中來到千城章嘉峰時，一開始相當順利，但是到了五月初，六名成員中有四名因為病弱與凍傷退出，最後只剩下卡洛斯和汪達攻頂。他們在昏暗寒冷中，坐在團隊的炊事帳，談著之後攀登的事情。汪達似乎格外陰鬱。

「卡洛斯，我在山上失去了好多朋友，」她說，凝望著外頭深深的黑夜，心不在焉地攪拌著茶。

卡洛斯很驚訝。他知道汪達這趟旅程很悲傷，或許是感覺到自己年紀已大。之前，卡洛斯和來自墨西哥城的弟兄安德烈·德嘉多（Andres Delgado）戲稱她為「祖母」，汪達也跟著笑，之後卻讓卡洛斯知道自己很生氣、很受傷。「汪達，對不起，我們沒有不敬的意思，」他說。不過，她還是踩著重重的腳步回到帳篷，一整天都不和他們說話。她年紀確實足以當他們的媽，加上她還得對抗腸胃炎，腿部的疼痛也沒止住。她緩慢卻堅

8 作者註：截至二〇〇五年，已達到十三位。按：截至二〇一九年，則有四十三位。

毅攀登，卡洛斯毫不懷疑她能登頂。但是，卡洛斯覺得她的語氣不太妙。

「但你有很多好朋友，對吧？」他用不純熟的英文問，也必須理解她濃重的口音。

「是啊，但我最好的朋友都走了，」她以無比悲哀的眼神望著他，讓他泫然欲泣。她手伸向口袋，掏出一張照片給他看。

卡洛斯低頭，看著照片中的銀灰髮男子，他臉上的骨頭彷彿仔細雕刻而成，還有修長、肌肉發達的腿，在某基地營的烈日下打赤腳。不過卡洛斯盯著的，並不是這位英俊的男子，而是照片中坐在他身邊的漂亮女子。是汪達，但和她眼前的這位不同。照片上的這位穿著小小的坦克上衣、手臂赤裸晒黑，穿著一件小短褲，露出肌肉結實的修長大腿。她手托著腮，對著她面前岔開雙腳的人微笑著。卡洛斯從未看過他所認識的汪達，露出如此妖嬌美麗，如此單純幸福的神情——眼前這位汪達，任由傍晚的影子畫過她布滿皺紋的疲憊臉龐，眼睛成了巨大黑暗的圓球。卡洛斯知道，柯特的死亡對汪達而言，外難受，因為她才剛陷入愛河，和過去的戀愛經驗不同，這次她強烈固執的個性根本來不及損壞兩人的關係。他知道，汪達這次是痛徹心扉。

「他在外面等我，」她說，聲音很空虛，「我很快會找到他。」

汪達在安娜普納峰意外受傷的腳尚未恢復，因此她決定比卡洛斯提早兩天離開基地營，到第四營地會合，一起攻頂。即使提早這麼多，卡洛斯依然趕上汪達，並超越過去，因此是他在第四營地等她。他們收拾裝備時，汪達不像之前那樣陰鬱地漫談，因此鬆了一口氣；她沒提到失去朋友，也沒說自己行動緩慢。她只談談山。和K2一樣，汪達過去也曾嘗試攀登干城章嘉峰兩次，這次她下定決心，會是最後一次。

他們一起沖煮茶和湯，設法休息幾個小時，要在天亮之前的寒冷中攻頂。凌晨三點，他們開始繁重的過程，穿上靴子、冰爪，並在一件式登山裝外再穿上攀登安全吊帶。即使這裝備對她的腰而言是沉重負擔，加上第四營地上方幾公尺處就沒有固定繩，但汪達習慣穿上安全吊帶，好像會派得上用場似地。

他們離開高地營不久之後，兩人都發現，汪達的移動速度對卡洛斯而言太慢了。卡洛斯必須往前，否則以這麼慢的速度前進，會有失溫的危險。

「你走吧，」汪達催促，「我不會有事的。」卡洛斯點頭，獨自往山頂出發。他有時會低下頭，看看她的進展，但她變成底下白色汪洋中愈來愈小、愈來愈小的黑點。後

來，他抵達石峰（Pinnacles），也就是路線橫過南面，只差幾公尺就要抵達山頂的地方時，已完全看不到汪達。他在五點登頂，拍了幾張圖片，便開始下撤。

天色愈來愈暗，寒風刺骨，他以最大膽的速度盡快在這冰坡下山。他的飲水在幾小時前耗盡，白天吃的少許食物只讓他更飢餓。在花了三小時、下降一千呎之後，看到路上有條繩子。他拾起繩子，朝著其來源一看——是汪達。她在冰岩斜坡中挖了小小的雪洞，半坐臥在這小小的遮蔽處躲風。他們為了快速輕盈攀登，把所有緊急露宿裝置留在高地營。汪達沒有爐子、食物或水，沒有睡袋或露宿袋。兩人都計畫在一天內長途攀登，完成登頂與回到營地。更糟的是，汪達臨時決定穿上輕質的一件式登山裝，那是法國登山裝備公司瓦隆德里（Valandré）提供的。她第一次看見時大笑出聲，因為那是黃色和螢光粉紅色，是她最不喜歡的顏色。她一向認為粉紅色系對女性而言，是花俏愚蠢的顏色。此外，這讓她的皮膚看起來變成難看的黃綠色。不過，她還是很感激地收下這三套「多合一」（Combi）套裝，畢竟這登山裝相當昂貴，製作精良，無論是不是粉紅色都是很好的登山服，她很高興自己擁有這套衣服。但現在，她在寒冷中弓著身子，詛咒自己的選擇。她笨重的黃色登山裝比較厚重溫暖，但此刻卻在底下幾千呎處。她瞪大眼

晴，看著卡索里歐。

「你的外套可以給我嗎？我好冷，」她問。

卡洛斯感覺到一股難受的罪惡感。他雖然很想要幫助她更暖和，卻沒有多餘的衣服，他自己也得生存。「汪達，很抱歉，但我沒有其他衣服可穿。這裡太冷了，妳或許該跟我一起下山？」

「不、不，我會沒事的，我只是冷。等太陽出來，我就會溫暖，到時候再攻頂。」

卡洛斯不敢相信他的耳朵。到山頂？她幾乎動都不能動了；她沒有食物、沒有爐子或瓦斯融雪能喝一口水。她怎麼可能有力氣在白天攀登？他看著他的喜馬拉雅山英雄，在狹小的雪洞裡瑟縮發抖。他的直覺是想吼：馬上跟我一起下來。這裡太冷了，妳一定要下來，在營地休息，穿好適當裝備再試一次。但他什麼都沒說，他不敢。她是偉大的汪達‧魯凱維茲。我是誰啊，豈敢指教她？我只是來自墨西哥的小毛頭，只去過幾次遠征。她是有史以來，世上最了不起的女子攀登者。他看著汪達在嚴寒中掙扎，而她固執好強，令他驚奇。或許她需要的，就是讓人家告知該做什麼，強迫她站起來，在一切都太遲之前下山去。但他什麼都沒說。

「你確定不跟我來嗎？」

「不，我想要早上試試看攻頂。」

這是她的決定。

他在開始害怕之前，於雪洞陪伴著她，但是他想起自己一九八六年在馬納斯盧峰失敗的情況。他動作慢、太慢了，得吃藥提升自己的循環能力。但是藥物又剝奪他已經很濃稠的血液維持生命的水分。他是仗著健康與年輕優勢，才沒有失去手指與腳趾，但還是得忍受好幾個月的皮膚移植，以腿上的皮膚取代死亡的組織，那些地方在極端溫度下永遠容易受傷。

過了十五分鐘，彷彿有幾個小時那麼久。他看著汪達說：「我得下去了，汪達，這裡太冷了。」她看著卡洛斯，幾乎沒聽進他的話。最後，在即將自己下山之際，他伸出手，碰觸汪達的手臂。「再見，汪達，要小心。」

「別擔心，我不會有事的。」她說。

卡洛斯從汪達坐著的地方轉身，繼續在黑暗的山坡上前進，只回頭看一次。但那時汪達已經沒入雪中夜色，看出不在何方。

卡洛斯抵達位於七千九百公尺的高地營，等了一夜，又等了一天。她沒有來。卡洛斯已耗費不少體力，無法再重新攀登這座山，遂留下一瓶裝了水的保溫瓶給汪達，繼續下山到六千九百公尺的第二營地。他在這裡被強烈的暴風雪困住。他蜷伏在相對安全溫暖的帳篷裡，等暴風雪過去，讓他走最後一段下山之路。他無法想像更高山區的情況。

風暴停歇後，他知道無法再等下去了。他留給汪達裝滿補給品的帳篷，有食物也有水。

但他知道，這是獻給她的魂魄；汪達不會下山了。

卡洛斯從冰與岩石構成的干城章嘉峰北面垂降，此時已瀕臨自己的極限，在那危險的邊緣，攀登與其說是頌揚生命，不如說是挑逗死亡。他產生幻覺，在山上待了一個星期之後，大腦開始麻木，雙手只能勉強抓著繩子，這時他犯下了許多體力不支的登山者會犯下的致命大錯。他在從一條繩索換到另一條時，沒有把繩索和下降裝置扣上。他往後繼續垂降時，他沒有固定點，只有空氣，於是發現自己正在垂直冰壁自由墜落。幸好他的手臂纏著繩索，自行停止，他的腳在冰河上方幾千呎晃蕩。等他回過神，把冰爪穩穩踩在冰上時，終於扣住了繩索。這時，他聽到了一個聲音。

「別擔心，我會照顧你。」

「汪達，是妳嗎？」卡洛斯在繩子上猛力晃盪，看著周圍。

「汪達，是妳嗎？」卡洛斯在繩子上猛力晃盪，看著周圍。這聲音好平靜、好清楚、好靠近，就像他當年膝蓋破皮時，母親安撫他的聲音。卡洛斯把頭靠在冰壁上哭泣。他知道汪達走了。終於完完全全走了，怎麼都救不了她了。他不知道人死後會發生什麼事，但或許會變成聲音，進入那些愛他們的人心裡。或許汪達會永遠活在他心中，在他的腦海裡。他嘴唇冒出小小的啜泣聲，想起汪達一直像個母親一樣，那麼溫柔照料著他，然而，當她需要他的時候，他卻沒能回報那份仁慈、那份關懷。他獨自痛苦下山，淚水在他臉頰上結成冰。

三天後，卡洛斯回到了山腳。登山隊這三天都在等待暴風雪過去，愈來愈憂心，擔心出了大問題。這會兒他們飛奔到卡洛斯身邊。即使在這麼多天後，在高山環境下的生存機會渺茫，幾乎等於零，團隊還是等了幾天，希望汪達能出現，可惜事與願違。最後，登山隊離開基地營和這座山。離去時，許多人回望最後一眼，盼能奇蹟出現，瞥見汪達正從冰霜斜坡下來。只是暴風雪和現實，讓他們知道那是癡心妄想。

一九九二年五月二十一日，在喜馬拉雅山區最神聖的山峰某處，偉大的汪達·魯凱維茲，第一位登上K2的女子終於離世。

她的死訊過了將近兩週才傳到波蘭。馬圖莎斯卡好幾個夜晚悲慟得難以成眠，好不容易才精疲力竭，進入空洞的睡眠。她半夜被電話吵醒，於是馬上去接。

「喂？」

「伊烏娃妮亞（Ewunia）？」沒有多少人會用艾娃名字的諧音來叫她。

「噢，我的天，汪達！」艾娃驚呼道，立刻醒來，心撲通撲通跳。她用力抓著話筒，連手指都發痛。「我們都好絕望，妳在哪裡？」

「我很冷，我非常冷，但是別哭。一切都不會有事的。」

「但妳怎麼不回來？」

「我現在沒辦法，」她說，之後電話就斷了。

艾娃早上醒來時，以為自己作了不可思議的夢。之後她聽到電話嗡嗡聲——話筒沒放在床邊的話機上。

汪達的死訊立刻震驚全球攀登界。梅斯納如今非常懷念汪達。這位知名登山家是汪達的朋友，說汪達在登山史上留下了一個巨大空缺。「她不知道我想念她。要是能遇見她，聊聊山，該有多幸福。」

「她是我的英雄，」艾德蒙爵士之子彼得‧希拉蕊說，「是我喜馬拉雅山的英雄之一。」

「她是史上最佳的喜馬拉雅山女攀登家，」庫倫說，認為她是最令人敬畏的女士。

「她不是籠中獅，而是站在我身邊的獅子，而我認為『噢，她肯定會咬掉我的手臂。』她非常有魅力，但也是很強壯的女子，你知道自己會被打擊。」

「她是了不起的女士，」查理‧休斯頓說著，從客廳椅子上起來，望著佛蒙特州的尚普蘭湖（Lake Champlain），並從書架上拿起一枚山上的石頭。「她從 K2 帶這石頭給我，還把它裝好。真是貼心的好人。」

雅努什‧奧耐斯科維茲聽聞汪達的死訊時，只想對她嚷道：「你為什麼沒回來？怎麼不聽我勸？」奧耐斯科維茲對於又在山中失去另一個登山者的反應是憤怒。「我是自我主義者，我希望他們就在我身邊。」

悲傷的是，許多可能會為她獻上悼詞的人已先走了，例如亞捷‧庫庫奇卡、艾莉森‧查德威克－奧耐斯科維茲與哈莉娜‧克魯格。或許她自己的話是最好的墓誌銘：

我從未尋找死亡，但我不介意死在山中。這對我來說是最輕鬆的死亡。

畢竟我已經歷過，也已熟悉。我大部分的朋友都在山上等著我。

8

另一名生還者
Finally, Another Survivor

在所有山頂的上方是寧靜。

——約翰‧伍爾芙岡‧馮‧歌德（Johann Wolfgang von Goethe）

有六年的時間，K2默默屹立與等待，沒有人攀登；自從黑色夏季之後，沒有任何人從巴基斯坦的南面攀登。一九八六年的重大山難讓這座山籠罩在死亡陰影中，尤其是女性。三名女子仍留在山中，永遠埋在冰封的岩石與悲劇遺緒中。現在，唯一活著下山的女性魯凱維茲也在干城章嘉峰遇難。運動員通常很迷信，比方有些網球員在每場比賽會穿同一件運動衫，棒球員也常在每次投球前，先儀式性地拍打身體，調整姿勢。登山者也不例外。在一九八六年傷亡慘重的夏季之後，許多人開始擔心，K2對女人下了詛咒。

後來在一九九二年，一名美麗的法國女子毫不畏懼鬼怪或陰魂，朝這座殘暴之山勇往直前。在攀登時，許多人心裡只有腳下的岩石與冰，其他人則在心中有條有理思索前方路線的難關，並將腳趾上的尖刺與冰斧以最佳策略鑿進冰中。但有人就是邊走邊唸詩。向黛兒・莫迪就是這種人。她在攀登時，最喜歡輕聲朗誦西藏密宗喇嘛所寫的詩歌：

Quand j'étais petit poisson,
je n'ai pas été pris comme grand poisson
Malgré les nasses, personne ne m'a dompté
Et maintenant je vagabonde dans l'océan immense.

我還是小魚的時候，
沒像大魚一樣被抓走。
雖有網，沒人馴服我

我能悠遊於大海之中

—— 竹巴衰列（一四五九—一五二九）

要在學校操場玩耍的幾十個孩子中，認出向黛兒、瑪麗、阿涅斯、莫迪（Chantal Marie Agnes Mauduit）很簡單。她穿梭在各個遊戲之間，總是放聲大笑，動如脫兔，天不怕地不怕。她就是這樣開心好動。不過，愛玩的個性代價不小，她十幾歲之前曾經有幾次骨折、韌帶斷裂，包括五歲第一次滑雪意外時，膝蓋肌腱受傷。

向黛兒在一九六四年出生於巴黎，是家中三個孩子的老么。不久之後，舉家搬遷到香貝里（Chambery），她玩耍的地方就是法國阿爾卑斯山脈的山麓小丘。就和伯騰家及許多其他歐洲家族一樣，莫迪家在夏日度假時，不會開車開很長的時間離家，而是到家附近的山上攀登兩個月，通常有十到十二天的健行。四歲時，向黛兒得用跑的，才能跟上九歲的法蘭索瓦（Francois）與七歲的安（Anne），但無論白天的旅途多長，她總不嫌累。

向黛兒能跟著家人在各山峰、小屋之間健行，到高山探險，笑聲在樹林間蕩漾。

向黛兒是個漂亮的孩子，有雙大大的碧眼，棕色頭髮捲捲的，臉上總掛著笑容，充

沛的活力能感染周圍的人。如果她乖乖坐著，通常就是在寫日誌，那是她從六歲開始養成的習慣。等她成熟之後，會更不由自主地激動書寫，把心思全傾瀉到紙頁上，通常都是含糊不清的胡扯。十幾歲時，熱情洋溢的心情黯淡了些，也似乎常若有所思，不那麼常笑口常開。但有一天，她坐著寫日記，對自己寫的每個字都不滿意，於是把這幾年來辛苦寫的小簿本扔在臥室地板上疊成一疊。她坐在簿本前面，把蓬亂的深色鬈髮從臉前撥開，有條有理地將本子裡的每一頁撕下，之後再把每一頁撕成小碎片。她坐著看成堆的文字、圖畫與詩歌，之後蒐集起來，扔到垃圾桶。最後，她覺得滿意了，又坐下來開始寫新的日記。

「雖然危險，」她寫道，「但我想成為阿爾卑斯式攀登者。」

和許多在阿爾卑斯山長大的孩子一樣，攀登對向黛兒而言是稀鬆平常的活動，就像美國孩子在童年時，會在屋前院子打棒球或踢足球。她第一次碰觸手指底下的石頭，就覺得與石頭有連結，喜歡它的觸感。而她很能順著石頭往上爬，表現絲毫不遜於身邊的男孩。但她也知道，這項運動有致命的風險。她十幾歲時已目睹過不少次登山者在霞慕

尼的亞伯特維勒（Albertville）與萊蘇什（Les Houches）上方的深山荒野丟了性命。向黛兒十五歲的時候，死神悄悄來敲她家的大門。在毫無預警的情況下，她母親荷內·莫迪（Renée Mauduit）變得很容易疲倦，原本氣色紅潤的她突然憔悴，面色枯槁。向黛兒從來沒問為什麼，也從來不去討論。有一天，荷內忽然倒下，被火速送進醫院。荷內與丈夫貝納為了避免孩子心靈受創，決定不告訴孩子她已癌症末期。一直到母親瀕臨死亡，向黛兒才知道自己就要失去母親。才幾個星期，她真的沒了母親。

向黛兒離開墓園時頭低低的，嘴巴閉得緊緊的。她拒絕和家人去的教堂，為母親點起一根又一根的蠟燭。有一天，教區神父出現在她身邊，和她坐在教堂長椅上，邀她參加青年團體。她起初不願意加入任何團體，何況還是要告訴別人自己私密傷痛的團體。不過，她最後答應了——她會參加下一次聚會。她去了，和別人聊聊，最後終於幫助向黛兒分擔她的憂傷。

許多登山者會避免談論這項危險運動的現實面，但是向黛兒在母親逝世後，似乎擁抱死亡，彷彿這樣能幫助她更了解生命。十五歲時，她了解許多人從不了解的事：每個人都會死，不如趁著還活著時，好好過著熱情的人生。

第一個讓她忘懷一切的熱情是滑雪。一九八○年冬天，她和法蘭索瓦登上霞慕尼的高山，來到白朗峰下一處四十五度、五百公尺的峽谷。他們抵達這峽谷的頂端，小心在滑溜陡峭的表面上平衡，並穿上滑雪雙板。向黛兒只暫停一下，對法蘭索瓦露出不懷好意的微笑，便靈巧跳過雪簷山嶺，一路滑下冰河道，轉彎時非常逼近其他正在爬上山谷的滑雪者。她大角度踩著滑雪板，從旁呼嘯而過時，雪噴濺到他們身上。

「那是誰？」有些人在她縮著身體從旁飛過時間，一大把鬈髮宛如烏雲，在她背後飄揚。法蘭索瓦想要跟上，但她速度比哥哥快太多了。她十五歲。

她前進、開始往山下加速時，速度、力量與純然的勇氣，讓她把注意力集中在腳下的鋼滑雪板及快速略過身邊的旗標。她在這只有幾吋寬的滑雪道蜿蜒而下時，世上的一切彷彿不存在，而她的時速從七十公里、八十公里飆升到將近一百公里，她俯身向前，轉彎時視線幾乎與滑雪板呈直線，旗門的痕跡變成堅固的彩帶。

她大學時取得物理治療的學位，但並沒有接受學者的訓練。她確實擁有的是天生運動家的好體格。在當地的醫院短暫任職之後，她就前往山區過生活，加入法國滑雪協會（French Skiing Association），成為接受贊助的運動員。她曾嘗試加入職業滑雪賽，卻厭惡

法國滑雪協會事事干預的官僚體系。協會一再主導她的滑雪方式，以及在山坡上與離開山坡的生活，令她忍不住惱怒。最後，在一連串糾紛下，她重新思考自己的職業，決定取得登山嚮導的認證。

向黛兒小時候就在家附近攀登過許多岩壁，這時又回到夏日平滑溫暖的岩石，以及冬天的冰瀑，重新探索體能運動的刺激，到攀登地面上方數百呎發揮膽量與獨立。不出幾年，她已經幫法國幾位最優秀的男性登山家先鋒。向黛兒二十二歲時，在雜誌看見攀冰比賽的消息。她讀到，來自歐洲各地的登山家會參與賽事，最優秀的將可獲得獎金。

於是她心想，何不試試看？於是她就幫自己和男友報名。她在賽事上認出了許多知名的臉孔，那些人曾出現在雜誌文章上，或者霞慕尼咖啡館與酒吧裡掛的海報，但就是沒見到其他女性。賽事主辦單位很驚訝，在參賽者名單上竟然有個美女，而且目瞪口呆地看著向黛兒一再在困難的路線上飄起；最後，她在二十五名男性參賽者排名第三。法國全國登山協會有了新星。

向黛兒報名了協會的登山隊，而身為法國最新的攀冰代言人，她前往歐洲最大的幾處冰壁、加拿大洛磯山脈及美國大提頓山脈（Tetons），所到之處皆引來群眾一睹風采。

在由男性主導的運動中，女性的出現往往能注入興奮之情；而像向黛兒這樣的漂亮寶貝當然更轟動。不久之後，她就收到許多仰慕者的邀約，有的是在附近吃飯，也有到世界各地遠征。其中一項邀約是前往安地斯山。她不假思索就答應了。

這趟前往安地斯山的旅程，是她第一次攀登五千公尺以上的高山。她不僅攀登一座六千公尺，而是三座，包括秘魯最高峰瓦斯卡蘭山，還從其中兩座以飛行傘下來。飛行傘這項運動在美國起步較晚，但是在霞慕尼已很普遍。飛行傘是用一張大型的長方形頂棚，搭配一個供飛行員使用的小座袋，是霞慕尼的「空氣污染」⋯⋯在白朗峰、勒布雷旺山（Brévent）大喬拉斯峰與博那提岩柱附近，都有大批顏色鮮豔的飛行傘。而在一九八○與九○年代的任何一天，其中一人一定是向黛兒。

她從瓦斯卡蘭山飄下來時，穿過聖堂般的秘魯山峰時，一群人從山峰底下望著這嬌小俐落的美女朝著他們滑翔過來。她降落時，一名登山者來到她身邊，說他們打算前往聖母峰，她想不想參加。她又一口答應。她打電話給祖母和法蘭索瓦借錢，準備前往尼泊爾。

幾個月後，向黛兒踏出機場，來到喧囂的加德滿都，登時覺得置身於此好幸福。她

覺得終於回到了家。她愛霞慕尼，但這裡不太一樣。這裡不僅像是她內心的歸屬，也像靈魂基礎。她看看身邊，是炎熱擁擠、由深色臉孔構成的迷宮，大量的車輛、騾子與人共用相同的街道，發出震耳欲聾的喧囂，朝她感官襲來。她舉起手到胸口，合掌微微低頭，輕聲朝著指尖說：「Namaste」（「向你鞠躬」之意）。

這小小的喜馬拉雅山區國度，擁有最多世上最高山峰。這裡的山、文化、孩子與人向她伸出手，拉著她，不讓她走。身邊居民臉上的溫暖笑容，比羅浮宮裡的傑作還美，此起彼落的「Namaste」宛如搖籃曲在她耳畔響起。她獨自走在街道上，鮮豔的色彩、苦苦的氣味與黏膩的熱氣令她大開眼界，她讓陌生語言在舌尖打轉時，總會發笑。她毫不猶豫，就完全擁抱尼泊爾的異國風情。

向黛兒以最少的裝備與花費旅行；她從法國登山界的代表人物學習攀登，遵守極簡的「快速輕盈」風格。克里斯多福‧普羅費（Christophe Profit）、貝諾‧查默、莫里斯‧伯拉德、皮耶‧貝金（Pierre Beghin）、米歇爾‧帕門提耶、艾瑞克‧愛斯考菲（Eric Escoffier）、提耶西‧賀諾（Thierry Renault）——他們崇尚的倫理是要求登山者必須強壯、有能力，能自己扛裝備、自己上山。他們不僅不採用氧氣瓶，也很少找高山揹夫。向黛兒決

定遵循他們嚴苛且難度高出許多的風格，發誓絕不採用氧氣瓶。梅斯納曾說：「若帶著氧氣瓶攀登八千公尺高山，就把山變成了六千公尺。」向黛兒想符合山的要求。如果自己無法勝任這項任務，就暫時打住，之後再嘗試。

「登上世界屋頂聖母峰，是孩子的夢想、登山者的夢想與我的夢想，」她寫道。「在沒有氧氣瓶、沒有協助的情況下，探索極致的維度，就像單車騎士通過隘口時沒有馬達，因此深入探索身體與心理……無氧攀登八千公尺，是在奇妙的喜馬拉雅高山地區，讓五感重生的機會。與大地的和諧超越了一切，內在的境界能綻放。」

她攀登順利，身強體壯，很快就適應稀薄的空氣。一抵達高地營，同帳篷的隊友就生病了，食不下嚥，偏頭痛發作。為了不讓他看見自己吃東西想吐，向黛兒悄悄吞了晚餐，並盡量保持禮貌，請他把他的晚餐給她吃。隊友提到食物在哪裡，而在她吃的時候，那名男子慘兮兮躺在帳篷裡，無法安撫胃或者陣陣發疼的頭部。後來，他看著向黛兒。她平靜安穩地睡著了。

第一趟聖母峰之行和她許多後來的遠征一樣，雖然沒有登頂，卻對於山腳下的居民與文

雖然團隊並未登頂就折返，向黛兒依舊興奮，初次攀登八千公尺的表現相當好。她

化產生深刻恆久的愛。

　　隨著向黛兒成為純熟的阿爾卑斯攀登者，她交到一群朋友，以及樹立敵人。在缺乏高知名度女性的運動中，向黛兒不光是傑出而已，她和許多生活在周遭都是男性的美女一樣，會讓身邊的人兩極化。她在基地營確實吸引了一票男人，因此許多人說她利用自己的性別與性魅力，操縱那些小奴才。即使那些人大致上是自願的，且批評她來自自得到她注意力的男人，但這些事實都不足以平息負面評價。雖然向黛兒顯然並未下適應良好，但批評她的人說她在遠征只是個「麻煩」。這個標籤從來沒撕下來過。

　　向黛兒一九九一年二度前往聖母峰時，她的出現就引發了嚴重內鬨，男人們確實彼此針鋒相對，為了引起她注意而爭風吃醋。那一年嘗試西稜（West Ridge）的美國登山家基瑟遠遠看著大家各懷鬼胎，覺得很有趣，直到自己被他稱為「黑寡婦」的女子螫了一口。基瑟樂於把自己的精力奉獻給山，直到有天夜裡，他聽見有人在外面刮他的帳篷。

　　「索爾？索爾？你還醒著嗎？」

　　這位血氣方剛的美國人立刻醒來，趕緊挪個位子給向黛兒；她已鑽進他的帳篷，拿

著一瓶香檳，給了他無法拒絕的提議。他們的性愛相當頻繁與煽動，因此攀登只是讓自己從向黛兒及她難以滿足的慾望離開，休息一下。等到遠征結束時，他已因為愛和慾望而迷戀、執迷與盲目。後來，他們在加德滿都放鬆、懶洋洋地走在忙碌的市場，享受登山後類似蜜月的浪漫時，他們規畫去爬一趟菲茨羅伊峰（Fitz Roy），這座山峰位於阿根廷，是一萬一千呎的冰、雪、鬆脫且不穩定的岩石構成的山峰。

索爾在向黛兒身上看見他所夢想的一切：純正的登山者；美麗、理想、傑出的運動員；慾求不滿的性伴侶。他覺得自己成了初戀少年，時時緊跟著她，心跳加速，直到兩人再度會面。他們在機場道別，索爾回科羅拉多州，向黛兒到法國，他立刻開始倒數隔年一月前往菲茨羅伊峰的日子。

回到霞慕尼，向黛兒偶爾擔任嚮導，帶觀光客前往高山景點，但是隨著菲茨羅伊峰之旅接近，她告訴索爾，自己沒錢買票到阿根廷。急於見面的索爾另外兼差，在戈爾登（Golden）與丹佛當達美樂披薩外送員，幫向黛兒支付機票費用。過了幾個月，兩人雙雙踏上旅途。

在阿根廷的聖地牙哥機場會面之後，他們整理好裝備，很快搭上巴士，在風沙滾滾

的高山道路上穿過髮夾彎，前往位於菲茨羅伊峰山腳下的小村查爾騰（El Chalten）。巴塔哥尼亞高原的山令人屏息，不過索爾只盯著向黛兒。他幾個月前離開尼泊爾之後，就一直夢想能見到她，現在她就在眼前，坐在身邊，兩個人的腿部在熱熱的塑膠皮椅上碰觸。他們在崎嶇的路上前進時，索爾告訴向黛兒他在事業上遇到的問題：有一名嚮導工作的競爭者散布謠言，誤導大家，說他在最近的遠征中虐待雪巴人。忽然間，向黛兒把手從索爾手中抽出，眼神倏然冰冷。「我不想聽你的問題，」向黛兒說，把臉別向窗戶。

索爾覺得自己被賞了一耳光。他伸手去握她的手，但她堅決不讓他握。他想撫摸她肩膀，但是她閃躲碰觸。他問，有什麼不對勁，向黛兒不肯說話。索爾吃驚極了，幾乎沒注意到在在巴士前窗聳立的山峰。

那一夜，在他們基地營的帳篷裡，向黛兒的臉轉向面對著帳篷壁，背對著他。向黛兒忽然收回了情愛，索爾躺在那裡，奮力設法挽回。他們依然以團隊的身分繼續攀登，但是他們的友誼早已蕩然無存，更別說親密感。攀登幾個星期後，他們來到一處兩人都不認識的繩距。

「索爾？你會帶一支或兩支冰斧？」向黛兒問。

索爾仰望著這條路線，不想毫無準備陷入險境。「我會帶兩支冰斧。我不知道上方的情況，多帶一根雖然重，但總比需要時沒得用好。」

向黛兒抬頭看著他，彷彿他說要搭電梯上去。他以為會聽到她低聲說「懦夫。」但向黛兒只說：「我懂得比你多。你知道，我經驗較豐富，這裡看起來挺容易的，我只要帶一支。」

「隨便你，」索爾說，忽略她言語中的羞辱，並開始往冰壁上攀登。

才攀登了幾個繩距，他就遇到一處八十五度的冰溝，大約有六公尺高。他暗笑，抓起第二根冰斧，直接鑿入冰裡，心想這下子有趣了。他坐在冰溝上方，不多久，就聽到下方路線傳來賴皮哀號的聲音。

「索爾？索爾？可以把攀冰的工具給我嗎，拜託？」

他克制自己說「早就跟你講了吧，賤貨！」的衝動，把工具往下放，交給向黛兒，等到她抵達頂端，什麼都沒說就把冰斧還給他。沒有「謝謝」、沒有「抱歉」，沒有「我錯了。」什麼都沒有。她已重寫了關係的規則，但索爾仍苦苦追求，盼她回心轉意。

到一月底，他們已攻頂失敗幾次。時間愈來愈少。當他們收拾背包，準備最後一次攻頂之時，向黛兒對索爾說：「如果我們攻頂，我想我們之間一切都會恢復正常。」索爾不明白攻頂會改變她對他的感覺是什麼意思，或是原因何在，但是他沒問，也不在乎，只想贏回她的芳心，感覺到愛，擁抱她的身體。等他們抬頭望向路線，索爾明白他會在山頂贏得這女子，根本不在乎山頂是否會要了他的命。山頂確實差點要了他的命。

他在大部分的路線先鋒，彌補向黛兒犯下的小錯，例如先鋒拿取她留在繩子上的上升器。大約在晚上十一點，他先鋒一處難度為五・九的部分，距離峰頂約有八個繩距。

他們攀登了將近八小時，雨水把他們淋成落湯雞。他從沒這般精疲力竭，這份疲憊感和鉛一樣壓在他肩頭、胳臂與腿。不過，索爾不願折返。他就快到了。只差幾個繩距，就能帶著她到山頂。一切都會沒事。她答應過了。

他在陰暗淒慘的夜裡往上攀爬，抓住一塊大石頭，當作下一個把手點，開始把重量從一手移向另一手時，他感覺到石頭在動。他設法保持不動，停止自己體重的動能移轉向岩石，但已經太遲。岩石在他手下鬆動、掉落到陰暗的虛空中。他大聲喊叫示警，大腦立即超速運轉，祈禱岩石能從岩壁彈開，避開向黛兒以及繩子。不過，它恰好停在九

公釐粗的繩子上，把繩子切成兩半。先鋒的索爾馬上被拉離岩壁。他在各個岩石間彈跳，心想，好吧，至少我還沒死。在墜落十八公尺之後，他終於停下來，雖然活著，但受了重傷，眼皮幾乎從臉上撕開，右手斷了。幸好還活著。上面的其他登山隊來協助他，讓他安全回到基地營。登山者忙著煮水，幫他清理傷口，為他的手找支架。他的攀登結束了，但是向黛兒說，她的還沒。她說另一組登山隊邀請她留下來，在第一道曙光出現時攻頂。

「我就是不再愛你了。」她只這麼說。

索爾身心重創地回家。他尋找精神科醫師的協助，想從疼痛與情緒中理出頭緒。醫師告訴他，向黛兒是禍水，而他對她的感受會帶來危險，就像摻了水的毒藥。醫師告訴索爾，不要再和向黛兒登山。他以為自己永遠不會再跟她去了，只是一聽到她加入瑞士團隊，那年春天稍晚要登K2之時，索爾又速速去找其他還有名額的遠征隊。

不久，他就收拾行李，加入陣容龐大的美俄登山隊，成員包括重要登山家維斯特斯、費雪與巴利伯丁。他一來到斯卡都，並沒有和團隊休息，等待俄羅斯團員加入，便馬上奔赴K2基地營，盼能見她一面。「我還抱著希望。我還愛著她，滿腦子是她。」

向黛兒幾個星期前進入巴基斯坦時，發現這裡父權體制下的重重限制令她氣餒。這裡的男人粗魯、愛羞辱人。和她幸福的尼泊爾及溫文有禮的雪巴人相較，簡直有天壤之別。她覺得巴基斯坦的男人在性方面太壓抑，因此在面對她時，就靠著過度的性騷擾發洩出來。和許多西方女性攀登者一樣，巴基斯坦的當地記者也來訪問向黛兒，談談即將嘗試攀登的K2。她坐在飯店大廳，第一個訪談的問題是：「你願不願意給我和我朋友一個好好的吻？」她厭惡地看著這男子，但他只是笑著，不明白她為什麼要生氣。她走在街上時都不戴上面紗，露出手臂，穿緊身褲，怎麼會介意分享一點點注意力呢？

對巴基斯坦人而言，女人有兩種：處女與非處女，後者就包括妻子與妓女。在他們的心中，向黛兒顯然是個妓女，來到巴基斯坦，就是要散播自己的奇特魅力。

為了不讓情況雪上加霜，向黛兒盡量忍受這男人瘋狂有時甚至是羞辱人的問題，並且不自然地快速回答，隨後起身，用當地的語言和法語咕噥「謝謝」，離開這群對著她臀部味味竊笑、看著她離開飯店的男子。

向黛兒來到巴基斯坦時，並未和瑞士隊友在一起。她很快發現，一名女子要穿過伊

斯蘭馬巴德外的拉瓦平第，通過迷宮般的市場，根本難如登天。她想要逛逛市集，看看舉世聞名的地毯、絲、石膏和黃金，但無論到哪裡，都會遇到一群皮膚黝黑、憤怒的臉孔，甚至攔住她質問。妳為什麼在這裡？妳父親呢？丈夫呢？起初她試著忽略，以笑聲和燦爛的笑容帶過，但最後，她得從他們令人倒胃口的幻想與壓迫人的操弄中逃離，幾乎是小跑步，回到相對安全的飯店。

後來，她和一名女性朋友見面，兩人到附近一間據說有乾淨食物的餐廳吃飯。她們還沒點餐，鄰桌三名巴基斯坦男子就不請自來，硬要同桌。向黛兒和朋友一再客氣地說：「不用，謝謝，我們是老朋友，想要私下聊聊。」這群男人竊笑，認為她們對女人比對男人有興趣。他們除了騷擾，喝進的啤酒也愈來愈多，最後不勝酒力，三人跌跌撞撞，醉醺醺離開餐廳。向黛兒幸災樂禍，放聲大笑。

向黛兒對巴基斯坦及這裡父權沙文主義的厭惡，在某天夜裡又加重了。她在斯卡都的旅館主人，三更半夜出現在她門邊。她應門時只穿著睡覺時穿的T恤，因此得盡力遮掩掩。她以為可能出了什麼事，否則她不會搭理旅館主人不停敲門。那男人盯著她的樣子，好像餓了很久的人來到自助餐廳，眼神像狼一樣邪佞，在她身上上下下遊走。他

說，既然她獨自一人，想不想和他一起睡啊？

向黛兒心生警覺，她形單影隻，旅館主人有她房間的鑰匙，因此壓抑著朝他臉上吐口水、踢他鼓脹的鼠蹊，及摔門上鎖的衝動。不，她說，謝了，我很好。之後，她想推上門關起。但是這男子用自己的身體和腳抵著門。

「但我年輕力壯，不會讓妳失望的，好嗎？」

「不要！」向黛兒說著便使用力一推，終於把門關緊。整個夜裡她都豎起耳朵，聽那人有沒有用鑰匙開鎖。

巴基斯坦的男人如此輕薄對待她，部分原因可能是她的服裝。這是嚴守伊斯蘭戒律的國家，是不可以露出皮膚的社會。許多西方女子也選擇把自己完全包起來，把身體、頭髮與臉全部藏在傳統的「夏瓦爾卡米茲」，也就是寬鬆的三件式外衣，包括長袖上衣、長褲與頭巾，遮住衣服下所有陰柔的特質。向黛兒排斥當地服裝，堅持要在公共場合穿萊卡緊身衣褲，讓當地人和其他登山者都不高興。即使西方男子也承認，看見她穿短褲確實怪怪的，因為這個地方只有騾子和牛會露出腿。

她和瑞士登山隊會合之後，出發離開斯卡都，在前往基地營的十天健行中，她想到

的只有喀喇崑崙山脈的高聳山峰與K2。她和瑞士攀登者在基地營告訴其他團隊，他們會採用阿爾卑斯式攀登，不會在阿布魯齊路線架固定繩或建立高處營地。不過，攀登者看到他們扣上舊繩索下降，那些繩索承受不住他們的重量，斷了不只一次。向黛兒討厭攜帶真正的阿爾卑斯攀登所需要的沉重裝備，通常靠夥伴在高山上供應必要的登山裝備、爐子、瓦斯與食物。她的背包小得很誇張，甚至在背包上掛了個填充鴨子玩偶，但是裡頭卻缺乏任何更重的東西。一名活潑的美國登山者馬提・施密特（Marty Schmidt）忍不住好奇，她在那麼小的背包裡裝了多少登山隊裝備。於是他嚷道：「嘿，向黛兒，妳的包包好小。」她惡狠狠瞪了他一眼，但還是沒加任何重量到她的包包負重。

對許多人來說，瑞士登山隊似乎不是認真要登上這座山。過了幾個星期，就連向黛兒也和瑞士登山隊保持距離，反而把帳篷設在更靠近美國登山家維斯特斯與費雪的地方，好像比較看好別人。在一個月後，瑞士登山隊決定攻頂，即使他們最高的營地設在只有六千三百公尺的地方。要攀登剩下的兩千三百公尺，但在山上又沒有任何繩索、帳篷或儲藏設備，就算不是自尋死路，頂多是有勇無謀。幸好他們在七千公尺處碰上了暴風雪阻礙。他們下撤，打包回家，說這座山對他們來說太擁擠了。

「他們失敗了，」索爾看著瑞士登山隊走下冰河，朝協和廣場與家鄉前進。他看見向黛兒，向她揮揮手。她不願在沒有認真攻頂的情況下離開，總是想討好她的索爾趁機鼓勵她留下來，和他一起攀登，即使巴基斯坦的登山規則嚴禁登山者更換隊伍。向黛兒不是個守規矩的人，於是決定留在山上，在基地營等待並寫詩，索爾則和團隊繼續開路。

她闖入美俄登山隊，就像對這隊伍施放催淚瓦斯。索爾正奮力和自己的情感交戰時，向黛兒開始和維斯特斯睡。同時，初次來到喜馬拉雅山區遠征的隊友查理・梅斯（Charley Mace）則保持距離觀察，對向黛兒可能帶來問題的行為一天比一天厭惡。雖然她美麗迷人，但梅斯決定不相信向黛兒的動機，盡量離她的蜘蛛網遠一點，怕被那蜘蛛網的銀絲碰觸。他的團隊有紐西蘭人羅伯・霍爾（Rob Hall）與蓋瑞・波爾（Gary Ball）加入，大家辛苦地在路線上跋涉，而向黛兒則在基地營接受崇拜，在炊事帳間遊走，在男性觀眾迷戀的眼光中站到舞台中央的位置。那些並沒有著迷的人對於她的傲慢相當詫異，但什麼也沒說。

向黛兒沒有這麼多激動的情緒。她自認是獨立攀登者，想攀登哪裡、想何時攀登，都可以隨心所欲；她背著自己的部分裝備抵達高地營之後，就認為自己完成責任。她沒

想到必須付出很多的努力，才能讓她把扣環扣到繩索上，攀登這座山。為什麼我要做？我只想爬這座山。這裡有很多男人可以打理準備路線的苦工。

團隊的男子也幾乎任勞任怨。許多男人從攀登八千公尺高峰的辛苦作業中放鬆時，鮮少有人像向黛兒一樣，把別人的努力視為理所當然。

七月二十八日，基瑟、維斯特斯及美俄攀登隊的另一成員尼爾・貝德曼（Neal Beidleman）離開基地營，準備往山頂前進，並在七月三十日抵達第三營地。兩名俄羅斯人弗拉基米爾・巴利伯丁與格納迪・柯里卡（Gennady Korieka），在他們上方三百公尺的「第二處第三營地」。維斯特斯與貝德曼睡在附近的帳篷時，索爾獨自一人，這時他聽見帳篷外有小小的聲音。

「索爾？」是向黛兒。他完全不知道向黛兒跟在後面上山。她在基地營等這些男人攻頂，之後默默穿上冰爪、裝滿水壺，開始攀登。她沒帶裝備，只帶收在較低處的睡袋。她跟著索爾爬上山；索爾感到驚訝，但看見她卻十分興奮。附近的維斯特斯與貝德曼說，他們覺得天氣不理想，決定下撤。

七月三十一日，黎明時寒冷晴朗，但是索爾背著帳篷、睡袋、爐子、繩索與食物，

負重太多，沒辦法有多少上山進度。他和向黛兒拋下睡袋、大部分繩索與許多食物之後，便繼續往上，在九十公尺的冰壁旁停下來過夜。在沒有睡袋的情況下露宿袋讓索爾度過了悲慘的一夜，腳完全麻木。向黛兒雖只穿連身登山裝，卻好端端的，顯然不會冷。或許她就是不需要額外裝備；她身體的盔甲已比許多人更厲害。由於天氣似乎不會有轉好的跡象，因此索爾告訴向黛兒，他要下山拿睡袋；他沒辦法再冒險度過沒有睡袋的夜晚。「到時候順便把我的也帶來，」向黛兒要求。索爾聽話照辦。

他在下山途中遇到了阿列克賽‧尼基福洛夫（Alexei Nikiforov），說自己也沒有帶睡袋到高山上，因為他知道隊友已在前方。如果他到不了第四營地，能不能到他與向黛兒的帳篷擠一擠？索爾答應了，慶幸有人可以幫忙開路。之後三人繼續往前，在下午四點半抵達山肩。但是距離巴利伯丁和柯里卡在山肩更高處搭的第四營，還有幾小時的路程，因此他們決定紮營過夜。他們搭起基瑟的帳篷爬進去，尼基福洛夫窩在兩個睡袋中間取暖。

八月二日又是另一個美好的一天，三人組在中午時，抵達俄羅斯隊友設立的第四營地。他們遇見下山的巴利伯丁與柯里卡；這兩人是在一九八六年的災難之後，首度透過

阿布魯齊路線抵達 K 2 山頂的人。但是他們在下山過程中曾在八千四百公尺處露宿，因此沒有心情慶祝或逗留，便速速下了山嶺，留下他們的帳篷與睡袋給尼基福洛夫。

「明天就是我們的大日子了，」索爾說。就差那麼一點。

在太陽升到布羅德峰上方之前，索爾已起床，率先離開第四營，在暴風雪降下六十公分深的新雪中開路幾個小時。幾小時後，尼基福洛夫跟上來。這位受俄羅斯訓練的登山家運用緩慢有條理的步調，小心爬上斜坡。基瑟抵達八千四百五十公尺，距離山頂僅剩下一百六十八公尺時，他還是知道登頂機會沒了。他因為快速前進，加上在深且頂部結冰的雪中獨自開路幾個小時，已經氣力用盡，尤其這是整條上山路中最危險的一段——惡名昭彰的橫渡區。

橫渡區是在冰瀑上方，由不穩的雪構成的五十度雪牆，在開放的深淵上方延伸四十五公尺。如果登山者想要——大部分不想——可以從雙腳之間俯瞰，可看到 K 2 下方一萬英尺處。許多登山者在此折返，許多繼續攀登的人，也在這裡遇難。吉姆‧魏克懷爾一九七八年攀登這座山時，於兩萬八千呎處悲慘露宿，並存活下來。他稱這裡是「整段

攀登過程中最可怕的地點。」一九九一年攀登這座山的卡洛斯・布爾說，「攀登者來到這

冰原時，冰爪與大腦都麻木了，」沒有什麼犯錯的餘地。

索爾發現這條路線有風雪殼（wind-crust）[1]，他總是從中跌落。他轉身，盼能看見向

黛兒或阿列克賽就在附近，接手令他精疲力竭的開路工作。但是，他們還在下方很遠

處，只是兩個小小的身影。他坐在斜坡上，挫折與疲憊令他欲哭無淚，身體根本不聽大

腦指揮。他的腦朦朦朧朧，坐著盯著地球的曲線，以及腳底下無邊無際的山。忽然間，

一道清晰有力的聲音穿過他迷糊的大腦：「如果想活下去，就下撤吧！」索爾張望四

周，以為會看見誰跟他說話；這聲音是那麼清楚。然而，他是獨自在荒涼的山坡上，向

黛兒與阿列克賽在大老遠的下方，依然是小小的黑點。他不願像之前那樣冒著生命危

險，因此轉身，開始下山。「我想活下去，寧可保守一點。」

向黛兒最後一個離營，腳趾發冷，開始憂心。她等索爾和阿列克賽離營後兩小時、

日出之後，才終於往山頂前進。她順著已開好的路，很快就在瓶頸部追上尼基福洛夫，

1 風把之前的積雪吹起，累積而成的積雪。但不像風成雪板那樣，有雪崩的風險。

也遇到經過橫渡部下撤的索爾。「索爾，」她勸道，「跟我爬山吧！一起攻頂。」

雖然心癢癢的，但他並未動搖決心，只說不，自己已精疲力盡，無力攻頂。

「無論發生什麼事。」她告訴他，「我都認為你是好人。」索爾的身體與情感已經麻木，幾乎記不住這特別的話語。他告訴向黛兒，他會在第四營地等她。

好事一樁。索爾的撤退不僅救了自己一命，可能也挽救向黛兒與阿列克賽一命。他來到瓶頸段的頂端時，看見阿列克賽留下十五公尺長的繩子，雖然很細，卻是很強韌的克維拉繩（Kevlar™），就掛在冰螺栓上，顯然是在接下來的攀登中不想帶額外的重量。索爾停下來，在冰裡面放置固定點，在周圍繞上繩子，為向黛兒和阿列克賽在瓶頸最危險的路段段提供安全繩索。這一段攀登就是莉莉安與莫里斯‧伯拉德在墜落死亡之前，最後身影出現的地方。在他上方，向黛兒正在走最後幾步登頂的道路。

向黛兒專注於自己的呼吸，傾聽粗嘎的呼吸聲穿過喉嚨。她看著靴子，讓呼吸與攀登步伐搭配，五、六呼吸，一步，六、七呼吸，一步。只要我的腳還在地上，我就安全。但我在作夢嗎？感覺好不真實。她坐在腳跟上休息。她看見遠遠的下方是基地營所在的帶狀冰河，明白自己離安全的基地營有多遠。她上方就是 K2 的山頂。許多畫面登

時湧入大腦：包括母親微笑、關愛、驕傲。向黛兒感覺到前所未有的平靜。是高度嗎？

是神嗎？是死亡嗎？一股難以言喻的感覺包圍著她，除了身邊有神祕的靈魂，也覺得自己身上有神祕的力量。她從雪上起身，走最後幾步，抵達K2峰頂。

那時是下午五點。在一九九二年八月三日，K2出現了第四位登頂的女性。她眺望布羅德峰，知道有一群巴斯克友人正在攀登。她從口袋拿出無線電呼叫他們，歡呼與恭賀聲響徹雲霄，填滿身邊寧靜的空氣，聽起來就像交響樂曲。

「你們好！」她用西班牙語笑著打招呼，「我在這裡！」她在遼闊的山頂向K2的鄰居揮手，心想他們一定會看到她。她說了再見之後，又再度坐在腳跟上，把周遭的景色記到心裡。她喜極而泣，默默感謝上帝，告訴母親她愛她。

聲稱自己不信上帝的人第一次坐在亞利桑那州大峽谷的邊緣，多半會敬畏得說不出話來，腳下的力量與美是那麼純粹，令人驚奇。等到他們終於開口說話時，許多人會承認，或許，只是或許，上帝是存在的——那地方就是如此崇高壯觀。向黛兒感受到的大概就是這個——她激動得淚水不止，此刻感動地接納上帝給她與母親的未知計畫。她隨後起身，轉個身，展開下撤的漫漫長路。

片刻後，阿列克賽與她擦身而過，她送上大大的擁抱，保證山頂就快到了。她繼續往下，然而幸福幻夢的時刻和逐漸暗淡的日光一樣稍縱即逝。她送上大大的擁抱，保證山頂就快到了。她繼續間護目鏡，下山時失去防寒防風的保護，沒辦法阻擋空氣中飄浮的微小冰粒子。寒冷、疲憊，不相信自己能在黑暗中度過橫渡部，她蜷著身子，在八千四百公尺的雪洞過夜，那是兩天前俄國人挖的。阿列克賽發現她可憐兮兮在冰坡上蜷伏，便勸她起來，跟他一起下去。她起身了，只是眼睛被黑暗中的寒氣與冰灼傷。她緩慢艱辛地在橫渡區與瓶頸前進時，手腳開始失去感覺，甚至在繩子上睡著了一下，就像六年前伍爾芙一樣。

在她前方，阿列克賽扣住了索爾小時前架好的繩子。當他把重心從一腳移到另一腳時，感覺到重心那一腳的冰爪鬆了，掛在靴子上，無法發揮功效。他驚險跌落了幾公尺，之後繩子讓他能緊緊抓住。如果少了那條繩索，K2又會奪去第二十八條人命。那並不是因為索爾有心情與毅力，讓上面的人下撤時更安全，而是為了向黛兒。他知道她可能會需要固定點，但他挽救了阿列克賽的生命。

阿列克賽好不容易來到營地，已經幾乎因為體力不支、恐懼和缺氧而接近昏迷，整個人癱跌入索爾的帳篷。「向黛兒呢？」索爾問。阿列克賽指著空中。

「後面，」他輕聲說。

過了四十五分鐘，索爾聽見她朝著帳篷跟蹌而來。他立刻衝出帳篷，發現她腳步搖搖欲墜，手放在前面，就像孩子在玩「貼上驢尾巴」（Pin the Tail on the Donkey）[2] 設法找路。她現在有雪盲症，就快失去意識。索爾把她帶進帳篷，幫她脫掉腳上的鞋子時，發現她的腳冰冷的程度很危險，但尚未形成凍瘡。他趕緊開始煮茶與湯，給他們吃巧克力，希望讓他們恢復水分與精力，繼續漫長的下山之路。

索爾在第四營待了三天，過去二十四小時在等向黛兒和阿列克賽，知道時間不多。

他不僅得讓自己離開這山上的死亡地帶，還得帶著兩個只能勉強走路的人一起離開。

三名備受煎熬的人大約在四日下午一點，從第四營地出發，索爾和阿列克賽攙扶著向黛兒，讓她搭著兩人肩膀前進。她幾乎無法移動，看不見腳下的雪，因此他們攙扶個幾公尺，就讓她坐下來休息，之後又把她拉起來，移動幾公尺，再讓她下來休息。他們花了三個小時，才往山肩邊緣移動不到六十公尺，現在才展開真正有技術性的下山。索

2　這是孩童聚會時常見的遊戲，讓一個小孩蒙上眼睛轉圈，在頭暈暈的情況下，拿著「驢子尾巴」，找牆上畫好的驢子，為其釘上尾巴。

爾擔心，在夜裡引導向黛兒走下他們下方的陡坡無疑是在玩命，因此他搭起帳篷，她則坐在雪地上，無能為力。阿列克賽擔心自己安危，因此繼續下山，留下向黛兒，把挽救她的工作交給索爾。索爾也怪不了他。他自己也想盡快下山。不過，索爾回到帳篷裡，開始融雪，煮湯和茶。他和向黛兒已在八千公尺左右或更高的海拔高度六天了。能遇上好天氣已經是奇蹟般的好運，不僅如此，他們在緩慢下山時，天氣依然不錯。

隔天早上，是索爾在喀喇崑崙山脈見過的最美麗早晨。他們在燦爛的陽光中醒來，下方是厚厚的雲海，凸出在這如毯子般的雲海上方的就是超過七千八百公尺的山峰。布羅德峰、四座雄偉的迦舒布魯峰，以及遙遠的南迦帕巴峰的白首山頂，都像船一樣，在乳白色的大海上揚帆而行。他把這景象描述給向黛兒聽。向黛兒還是看不到比腳更遠的地方，但索爾很慶幸她強壯了一點。他持續為她送上煮過的飲水、湯和食物，讓她精力恢復。

索爾發無線電給下方三號營地的維斯特斯與費雪，他們說，阿列克賽大約在晚間十一點，抵達營地。「我們要上去，協助你和向黛兒，」費雪向他保證。

不過，索爾想盡快離開山上這個鬼地方。他用僅存的短短繩子，開始幫向黛兒確

保，以一次九公尺的距離，下降六百一十五公尺到第三營地。他用冰斧當成固定點，盡量往雪裡面靠，一次又一次從四十五度的斜坡向確保黛兒下去。他在這過程中看著上方，愈來愈覺得害怕。這坡度很容易讓引發災難的山崩一發不可收拾，而且他看得出來，從他們上山時最後一次暴風雪之後，這斜坡就沒發生過山崩。雖然好天氣是意外好運，但炎熱驕陽晒在負載著沉重雪堆的斜坡上，就像在醞釀災難。他在死亡邊緣跳舞，腎上腺素像海洛英一樣打到他全身。他渾身刺痛──臉、手，以及一次次確保中在雪中發冷的腳。他從來沒有如此清楚感受到，在任何一分鐘，他可能毫無預警被掃落東壁。那不需要多少力量。在每一次確保，索爾和向黛兒就會撞下一小堆不穩定的雪；要是那些雪在他們上方，就足以把他可憐的冰斧固定點拉出來，讓他們墜入深淵。

索爾看著向黛兒在這危險的山坡上，每個動作都好吃力。他甚至想與她永別。他感覺到死亡逼近，但只說鼓勵的話語。

維斯特斯與費雪在朝著他們上山的途中，就和索爾一樣，對這斜坡的狀況並不樂觀。因此他們選擇以繩索把彼此綁在一起，以策安全，即使這斜坡相對簡單。才離開營地短短距離，維斯特斯就感覺到脖子後的寒毛直豎，危險逼近，他開始挖雪洞，希望能

在雪崩來襲時下山。費雪從上面看，從來沒看到雪崩過來。在沒有預警的情況下，他就被冰雪襲擊，推往山下。

維斯特斯聽到冰壁喀一聲鬆脫，抬頭一看，剛好看到費雪被雪崩的完整力量撞擊，於是他趕緊躲進洞裡，幾乎要對自己的計畫派上用場歡呼；雪崩從他身邊滑過。但他的慶幸很快變成恐慌，因為他們兩人之間的繩子緊繃著，而他從洞裡被拉出來，就像釣線上的魚，被甩到斜坡幾百公尺下。維斯特斯奮力把冰斧固定在下方，終於感覺到鋼齒咬進斜坡。他們只離深淵咫尺之遙。他挽救了兩人的生命。雖然震撼，但還活著，他們評估自己的撞傷和瘀傷，兩人都沒有重傷，因此繼續往上坡，幫助索爾帶向黛兒離開山上。

同時，索爾和向黛兒以短短的距離前進，靠著一次次確保，繼續這段令人膽怯的下撤之旅。在經過許多小時之後，他們通過了最嚴重的雪崩危險，找到第三營地上方的固定繩，遇見維斯特斯與費雪。向黛兒躺在斜坡上，精疲力盡，也因為能得到更多協助而鬆了口氣。維斯特斯立刻拿下包包，跪在她身邊，說帶了眼藥水來治療她的眼睛。他輕輕拿起她臉上的深色護目鏡，看見她雙眼浮腫，充滿血絲。她在陽光下痛苦地瞇眼，分別睜開一隻眼睛夠久，讓維斯特斯滴入幾滴藥水到發痛的眼窩。他希望這樣能稍微紓解。

這群飽受折騰的登山者繼續往下，前往兩萬四千呎高的第三營地過夜。隔天早上，他們來到第二營地，雖然向黛兒仍無比疲憊，眼睛腫脹緊閉，但力氣日漸恢復；在下山的最後一天早上，她已能自己垂降。他們接近第一營地時，美國遠征隊隊長丹·馬澤爾（Dan Mazur）與梅斯從基地營爬上來，幫她通過最後幾個困難的路段，終於讓維斯特斯、費雪與索爾鬆了口氣。五名男子聯手保住了她的性命。

向黛兒鮮少提到自己癱倒與獲救的情況，只簡短提到她「視覺模糊」與「眼睛痛」，以及看到維斯特斯與費雪時多麼開心，還有基地營英雄式的歡迎：「查理拿著茶與餅乾，我投入他懷抱，墨西哥人恭賀我，人與人間的貼心溫暖充滿我的心。」俄羅斯醫師把茶包放到她眼睛上、西班牙朋友為她獻上珠寶、阿列克賽給她吃加了伏特加的果醬麵包，她終於「品嘗到勝利的滋味。」她唯一沒提到或感謝的，就是索爾。

無論如何，這兩人一同離開基地營，甚至在斯卡都住同一間旅館房間，在離開巴基斯坦之前，也一起在拉瓦平第喝酒。不過，他們不再是情侶。索爾深怕持續被她掌控，擔心如果再有任何愛戀舉動，又要飽嘗遭拒絕的苦楚；屈辱與自我憎惡也將令他難以承受。

在獲准離開巴基斯坦之前，觀光局找上了向黛兒，問她為何藐視法律，不停留在原來的登山隊。

向黛兒坐在昏暗的觀光局，這時一群男人以烏都語與奮交談，討論如何「殺雞儆猴」。如果其他攀登者也認為不必守法，那麼巴基斯坦軍隊就無法掌控在山區遊蕩的人，然而這座山可是印巴戰爭的起點。此外，這個自認可以隨心所欲的女孩子是誰？我們的女人絕不敢這麼放肆。向黛兒看著每個人的臉孔，他們七嘴八舌時，她似乎覺得無趣，大過於擔憂。

最後，一名官員從那群人中走出來，坐在辦公桌前。

「妳決定自己留在基地營。我們聽說妳留下來，是為了跟所有男人上床。」

向黛兒聽到他如此粗鄙的語言，驚訝地盯著他憤怒的臉孔。

「不，我留下來是因為我想要攀登，而我的登山隊──」

「不，我山上的聯絡官說，妳留下來是要跟男人上床。」

她確實和維斯特斯睡過，在山上時也曾與索爾和阿列克賽共用帳篷，因此他不知道聯絡官到底說了什麼。

「登山者必須要共用帳篷，而我——」

「不，我認為妳喜歡跟男人搞，對吧？那妳為什麼不跟我上床呢？」他後面的男人緊張地咻咻笑。

向黛兒認為，保持緘默是上策，於是什麼都不回應。她覺得自己從雲上的聖殿下來，落在一堆狗屎上！

最後在她緘默之下，官員說向黛兒得支付三千元罰款。這對於一個通常一個月花費不到兩百美元的女人來說，實在是天價。當她離開這棟建築時，她把罰單撕碎，灑在人行道上，獨自以法語咒道……「這就是真正的穆斯林信仰，巴基斯坦人……去他媽的穆斯林信士不應炫示美色——可蘭經。」對向黛兒來說，這就總結了她對巴基斯坦的印象。

……（我只想要）盡快離開這國家！」

等到噴射機的機輪總算從喀拉蚩機場乾焦的跑道抬起之時，她和一群健行者打開香檳暢飲，慶祝她凱旋歸國。她把自己的苦惱歸因於巴基斯坦男人不喜歡她獨立與美麗的外表，並寫下她在斯卡都路上看到的標語，那標語就和速限與停止路標擺在一起……「女信士不應炫示美色——可蘭經。」對向黛兒來說，這就總結了她對巴基斯坦的印象。

向黛兒如今是唯一在Ｋ２登頂過，且仍活著的女子。她以女英雄的新身分，回到擁有諸多登山巨星的國家。她什麼都有：美貌、力量、天分，當然還有生存能力。但除了法國媒體短視近利的報導之外，其他登山者則繼續批評她，甚至嘲弄她：她帶著像小朋友背的小包包，上面還以填充玩偶裝飾；她比較喜歡寫詩，而不是真正準備往上攀登的路線；她利用男人幫助她上山，現在又利用他們幫助她下山；而最難堪的，就是她似乎不在乎別人眼光。這些八卦似乎引不起她的興趣。她想要的，就是待在山上。「那是追求，不是躲避。我開始攀登的時候，以為所有的登山者都有這種追求，」一九九七年，向黛兒笑著對記者說。「後來我明白，大部分的人，尤其是男人，都把山和陽剛形象連結起來，阻礙了他們的分析能力。」

男人是對她批評得最嚴厲的人，說她能力不足，甚至危及身邊其他登山者的安全。

馬澤爾就直言她為什麼遭到譴責：「向黛兒正好和那種有贊助商與雪巴人支援的大型登山隊形成對比。她就是喜歡山；她就只是想攀登，而那些男人詆毀她，他們只想和她上床。她確實運用自己的身體去影響男人，為何不？她的個性就是好勝。有時候，她也會分崩離析，當然會，大家都會。她的膝蓋不好，也不一定都是精神抖擻。但她非常強

壯，有時候甚至苛求自己。」

在K2之後，她更有能力賺取遠征費用，繼續在接下來六年，展開近二十次遠征。

這些冒險的一部分是旅遊本身：「要時時使用外國語言，對我來說宛如置身天堂：那就像是旅行中的旅遊本身。」對向黛兒來說，語言是精采的探索遊戲，又有親密感，且樂趣會感染人。她和多數非法語系的隊友會玩弄彼此不同的語言，並把各種不同方言混合起來，哈哈大笑。雖然在一九九〇年代中期興起了「網路遠征」的趨勢，但向黛兒堅持拒絕攜帶任何能和外界聯繫的電子裝置到山區——沒有衛星電話，當然也沒有上網發文的裝置——她寧願在帳篷裡擺滿哲學書與詩歌：波特萊爾（Baudelaire）、韓波（Rimbaud）、惠特曼（Whitman）、聶魯達（Neruda）。對向黛兒來說，山提供了靈性道路，那是她在家中無法踏上的一條路。「可以經歷極端的感官經驗，但是非常美好。」

一九九三年春天，她回到最初的愛——聖母峰。這次是加入熱鬧的紐西蘭登山隊，他們的炊事帳「變身為地方舞廳」，最受歡迎的就是向黛兒的桌上跳舞。雖然這團隊有九名登山者與八名高海拔雪巴人，她說自己是獨自登山，「比我的朋友要快多了。」這說

法又令她身邊的登山者不以為然，甚至憤怒。她明智地折返，「寧願保有腳趾到老，而不是無法挽回的凍傷。」她抵達八千四百公尺，但是移動速度太緩慢，也沒有為極端寒冷準備適當的衣物。

秋天時，她和西班牙友人、小鴨玩偶及巴布・馬利（Bob Marley）[3] 的旗幟，回到尼泊爾境內的聖母峰。這一次，她和小鴨到了八千公尺就沒再上去。由於缺乏合法與昂貴的許可證，她和登山夥伴彭馬・雪巴（Pemba Sherpa）在離開尼泊爾之前，決定偷偷潛入附近八千公尺高的希夏邦馬峰（Shisha Pangma）與卓奧友峰，在十月登上這兩座峰頂。雖然她似乎比較像參與競賽，而非靈性追尋，但她仍堅稱，對她來說，「山是活的；山不只是卡在一起的岩石，上頭覆蓋著雪；山有靈魂。當你攀登到山頂，你就是在一處遼闊的空間，你也是空間本身。」

她下山後來到加德滿都，又面臨未取得許可證攀登的法律行動，這一次是西藏與尼泊爾雙方都指控，因為這座山橫跨這兩個國度。這一次，向黛兒沒有默默支付罰金，而是在回到法國之後，大力抨擊官僚體系扼殺喜馬拉雅山區的攀登活動。法國高山俱樂部（French Alpine Club）對於這位高知名度又坦率敢言的攀登者不以為然，譴責她的行為可

恥，但隨後又收回這項指責，因為支持她主張的人實在很多。

向黛兒接受了另一項距離喜馬拉雅山脈很遠的登山邀請——攀登南極洲的威廉斯山（Mount Williams），說這是「無法回絕的要求。」她在一九九四年一月離開巴黎。在這趟旅途中，他遇見丹尼·杜庫洛（Denis Ducroz），他要拍攝團隊從海平面攀登到一千八百二十八公尺山嶺的影片。向黛兒不知道自己要去哪裡，或要去多久。一天、一個月、一年都沒關係。由於她對於眼前的目標沒有概念，只是盲目地飛到南極洲懷裡，享受無以名狀的喜悅。雖然她加入時相當魯莽、並未善加思索，但仍然是一趟關鍵的旅行：杜庫洛打破了這位美麗迷人的登山者外表，露出底下的脆弱女子。但這用了一點手段。

杜庫洛開始拍攝時，對於向黛兒呈現的卡通形象相當挫折：漂亮、花俏又膚淺。她似乎不讓他或攝影機接近她的靈魂。杜庫洛邀她一起到寒冷的海濱走走。他試著解釋，如果她不讓別人了解她是誰，給予他們一點她內心與心靈的暗示，那麼他們就會自己去

3　一九四五－一九八一，是雷鬼樂鼻祖，並把雷鬼樂帶入西方，也是反種族主義的鬥士。

塑造形象。杜庫洛說，全世界認識的她，就是一個愛往社交場合跑的漂亮女孩，而且也愛爬山。如果她不告訴大家她真正的形象，他們為她形塑的「無腦」形象就不會改變。他們一邊走，杜庫洛看見她在哭。他們回到營地，他繼續拍攝，無論是在暴風雪中的船上飲酒，或是船員在船舷上彎著腰嘔吐，她卻泰然吃東西，她在鏡頭前似乎愈來愈真誠、也愈來愈開放。但到了後來，他卻不確定自己是否和拜倒在她石榴裙下的其他人有所不同。或許他也是謊言的一部分。他不知道，也不在乎。向黛兒至少贏得一個人的心：杜庫洛的。

剛從南極洲搭船返國，向黛兒又加入另一項聖母峰遠征，這一次是要從當時尚無人攀登、位於西藏的東北稜。這條登山路線難度很高，光從基地營到第一營就要爬升一千公尺，身為羅素·布萊斯（Russell Brice）當嚮導的遠征客戶，向黛兒留在基地營，嚮導馬提·施密特（Marty Schmidt）則花了六天的時間，架九百七十五公尺的固定繩到第一營地。在登山路線準備好之後，施密特要向黛兒背好自己的裝備，準備攀登到第一營地。

她看著他，好像他要她在背上綁一座冰箱。

「不，」她告訴施密特，「我是客戶，已經付錢讓人幫我背裝備！」

施密特難以置信地看著她，心想，拜託，小姐！妳就不能當個兩天真正的登山者嗎？！這整條要命的路都是我在架繩索。現在快點背上妳的混蛋背包，快動身吧！不過，身為她雇用的幫手，他得用比較委婉的語言。

「對，向黛兒，妳是客戶，但是客戶也得背自己的水和個人裝備吧？妳不會真的希望，攀登這山時，還有人幫妳帶牙刷吧？」

她冷冷看著他，之後轉身背起自己的包包。施密特帶領客戶登上喜馬拉雅山區最高的山嶺這麼多年，從沒看過有人帶這麼小的包包。後來，他為團隊排定攀登與下撤時程表，讓身體與血液能處於良好狀態。在一趟攀登至前進基地營上方的旅程之後，向黛兒說：「不用了。」

「不，我是個專業登山者，」她對施密特說：「我不需要再適應。」一旦第二營地建好，我就去第二營地。」

施密特看不慣她靠著雪巴人負重，於是跟她說，該是她展現出像個登山者的時候了。向黛兒不理會他，兀自回自己的帳篷，等登山路線確認好。她在路線確認後就加入

山上的團隊，但不久之後，雪崩迫使他們下山。那時候，向黛兒和施密特的其他客戶，已經因為這條困難的登山路徑而洩氣。

施密特知道附近的北稜有一支強健的登山隊，因此他向他們買帳篷、繩索，並請美國嚮導艾瑞克·西蒙森（Eric Simonson）支援，而他也答應了。但是就連這比較不辛苦的北嶺，向黛兒和團隊多數成員似乎也提不起勁，於是這支團隊打道回府。

同時，施密特正帶著最後一名客戶攻頂時，被叫去挽救兩名受困的登山者，一個是澳洲的麥克·雷恩伯格（Michael Rheinberger，後來死亡），以及紐西蘭的馬克·惠圖（Mark Whetu。施密特安全把他帶下山）。向黛兒在基地營看著這戲劇性的發展，「被輕蔑的喜馬拉雅山打敗，」於是逃離這「可怕的戰場，看重新回到有陽光、生命、花朵、夏天的地方，留下季風去清理缺乏人性的喜馬拉雅山所玷污的山區。」

西蒙森看著她離去，相當不以為然。「她的策略就是在基地營與〈前進基地營晃蕩，」西蒙森說。他覺得向黛兒想逃避適應稀薄空氣的苦工。在營地時，她花時間用（借來的）衛星電話和贊助者聊天，並接受訪談，之後才看了一眼峰頂。可以想見，「她一敗塗地，只能回家⋯⋯她攀登的情況讓我覺得，要成功根本是不切實際。」

向黛兒若不是在擬定與前往遠征，就是在家鄉賺錢支付遠征費用，為贊助者世騰錶（Sector）公開宣傳，也帶領客戶在霞慕尼一帶的高山遊樂場遊走。她做的訓練包括滑雪和長途單車。有一次，一名記者從法國南部打電話來，問她能不能過來訪談。她說可以，但是要花幾個小時，騎一百公里到他辦公室。向黛兒也是霞慕尼夜店的常客，總是徹夜飲酒跳舞，和一群醉醺醺的服務生廝混。一九九五年冬天，她來到霞慕尼上方時跌傷。等她下山時，感覺到膝蓋韌帶撕裂的熟悉疼痛。但等到臨床醫師問她何時要排定手術，修補受傷韌帶時，她說不了，得先去爬山。

幾個星期之後，向黛兒前往聖母峰，加入霍爾的「探險顧問公司」（Adventure Consultants）遠征隊，前往知名的東南稜路線。值得注意的是，她差點成功登頂，已抵達八千七百五十公尺的南峰，但是折返了，或說是被要求折返。在整趟攀登中，向黛兒是霍爾最慢的客戶。她在南峰停下來時，霍爾把手搭在她肩上，勸她折返。她盯著他，嘴巴發紫，沒有感覺，眼睛無法對焦。她靜靜點頭，不願抗議，無法言語。她從山頂轉身，但才往下走三十公尺，她就癱倒在斜坡上，意識模糊不清。

霍爾以及嚮導蓋伊・柯特（Guy Cotter）跪在她身邊。「向黛兒！你知道自己在哪嗎？」

他們的聲音聽起來像透過水在說話，但她回答，知道，**我在攀登聖母峰**。她奮力對抗濃濃的睡意，保持清醒。忽然間，世界變得銳利明晰。她快速眨眼，感覺血液通過腦袋，覺得眼睛似乎對眼窩來說太大了，心臟在胸部強力搏動。她往上一探，感覺到有人把氧氣面罩放在她嘴上。她深吸一口豐富的靈藥，感覺它抵達身體深處，溫暖手腳，刺激唇部。她再度眨眨眼，坐起來，搖搖頭，想讓頭腦清醒。有人問她能不能站起來，她點點頭說好，話語從面罩後方朦朧傳來。別人的手從她腋下將她扶起，但一站起來，世界又開始模糊，於是她又跌回雪地。

霍爾知道，他們得把她扛下山。他將一條繩子穿過向黛兒的安全吊帶，且繞在自己身上當作平衡。柯特走在前面，抬起她兩條腿，放在他背後的左右兩邊，下山時將她的腿放在手臂下，像拉著獨輪車下山一樣。這是危險又辛苦的下山路，不同登山隊的男人輪流幫忙，對這項辛苦的工作伸出援手。再一次，維斯特斯是其中一人。

好不容易，她終於到了第四營地，讓醫師檢查。醫師認為，她可能是中風了。但無論是不是中風，隔天早上柯特都很訝異，因為「她跳起來」，匆匆前往基地營。

據說霍爾下山後，忿忿不平地告訴其他攀登者，他們就像「拖著一袋馬鈴薯，把她

拖下山」——克拉庫爾把這句話寫進《戶外雜誌》的報導上，搞得人盡皆知——因此永不讓她參加他以後的遠征。怪的是，霍爾從未告訴柯特他再也不讓向黛兒加入。更怪的是，三年前，霍爾與摯友與登山夥伴波爾兩人，都需要人協助從K2下撤，那次比從聖母峰帶向黛兒回來要危險得多，畢竟聖母峰那次有固定繩，還有雪巴人協助分擔最艱鉅的工作。梅斯曾和維斯特斯與費雪，加入一九九二年的K2救援，他回憶道，這是他在山中最絕望的事件之一。雖然霍爾在下山之後逐漸強壯，但是波爾的情況卻愈來愈糟，

「突然間，我們就碰上暴風雪，就在這場暴風雪中把某個人往下拖，幫他們綁上繩索、打結、扣好。我們每個人（梅斯、維斯特斯與費雪）甚至一度想到，『管他去死，就把他留下吧，我們走。我自己已泥菩薩過江啦，我們快離開這裡。』之後就坐下來，由另外兩人接下燙手山芋，開始拖。我們有三個人實在幸運，可以輪流撐過這次救援，的確也救了他一命，帶他下撤到基地營。」維斯特斯想起曾對蓋瑞吼叫，要他繼續移動，霍爾則打電話給紐西蘭醫師，詢問如何改善他惡化的情況；最後，跛腳的波爾必須被扛到山比較低的部分。「實在很超現實，」維斯特斯說。波爾一九九三年在道拉吉里峰死亡，原因就和他在前一年於K2發生的一樣——肺積水。

但在一九九五年，霍爾被叫去挽救向黛兒，即使她是他的客戶，他仍不情願。由於霍爾在一九九六年在聖母峰遇難，因此永遠無法得知為什麼挽救向黛兒對他來說是如此糟糕的事，但是他自己和波爾從 K2 下撤卻不那麼糟糕。或許霍爾如此憤怒，部分原因在於他的「探險顧問」公司非常依賴他去攀登聖母峰，這能在專業嚮導事業中帶來大生意。一九九四年，他的網站上寫道，他是第一個在聖母峰四度登頂的西方人。但是一九九五年是慘澹的一年，他或者他的任何客戶都沒能登頂，他不喜歡這樣。

另一項讓他不高興的原因是，向黛兒似乎老是需要救援。許多男子聚集在不同的基地營帳篷時，會聊起過往經歷，而向黛兒的名字總會出現。美女總是會在基地營成為話題，尤其是就在他們身邊的美女。突然間，會有兩三個人發現，他們都加入了某一次救援行動，因此犧牲自己登頂的成就，甚至冒上生命危險。他們知道，如果向黛兒是男人，或許就得不到這麼多協助。這並不是說男人會被留下來自生自滅，但別人給予協助時，不會超出自己的能力範圍。在登山遠征圈子裡，向黛兒魯莽的八卦流傳開來，她的名聲也急轉直下。

向黛兒剛步入攀登生涯時就告訴全世界，她的攀登哲學就是純粹，和梅斯納、庫庫

奇卡與普羅費差不多。她告訴親友，她絕不會帶著氧氣瓶登頂；她希望以自己的身體來體驗山，即使她帶著氧氣瓶或許就能登上聖母峰。不過她自己拿阿爾卑斯攀登者當成賣點，絕不會讓人看到她用氧氣瓶。

「你可以想像嗎，」杜庫洛說，「她很接近〔頂峰〕了，卻拒絕使用氧氣瓶。但如果她用了，那麼她的職業生涯就完蛋了。很多人都在等她承認，自己在高山上的力氣不如梅斯納或者普羅費。」

許多人認為，她的問題在於相信必須要以最純粹的方式登山，才能引起媒體注意，但她就是沒有力量或天分達到要求。其他人認為，向黛兒只是在法國的「快速輕盈」攀登法長大。只靠著一瓶水和一片巧克力就登頂，有時候有用，例如查默創下二十三小時攀登 K2 的紀錄，但有時候則行不通，例如一九八六年伯拉德夫婦就體力不支，最後在 K2 命喪黃泉。快速、乾脆的攀登或許是向黛兒想要的登山方式，而總是有許多健康的人伸出援手，她似乎從不質疑自己是否有權利這麼做。即使如此，她似乎還是在八千七百公尺附近會碰到極限，再上去就不得不靠氧氣瓶，才能維持身體機能。「不祥的預兆出現了，但向黛兒就是不願意看，」柯特說。

向黛兒在登山時的另一項問題在於她的膝蓋比較弱，且持續受傷，那是五歲時滑雪意外留下的後遺症。她走路的時候，有些人會覺得她看起來很痛。一九九四年，法國庇里牛斯山的服裝品牌瓦隆德里總裁尼爾斯‧弗利斯波爾（Niels Friisbøl）曾跟著她上樓梯，便注意到她無法好好把腳放上階梯，像個有肢體障礙的人。

「向黛兒不會好好照顧自己，」索爾說，憶起在Ｋ２基地營幾個狂飲的夜晚，她最後都是喝到醉茫茫。「她不是講究攀登安全的人，」他說。不過，索爾非常坦誠訴說，身為優秀高海拔攀登者與嚮導，為何會相信她，把性命交到她手上。「我和向黛兒一起登山，是因為我愛上向黛兒，而不是因為她很安全。」

在Ｋ２之後，索爾不再與她登山，並努力治療自己受傷的自尊與心靈。不過，在十多年後，基瑟談起他所感受到的愛仍相當敬畏。

「向黛兒就像特洛伊的海倫：那容貌引來了上千艘船。那容貌引來了上千個登山者。」

9

母親與山
Of Mothers and Mountains

人與山相遇，會完成偉大的事。

——威廉·布雷克（William Blake）

艾莉森·哈葛利夫並未依照原訂時程，舒舒服服坐在巴基斯坦國際航空的班機座位，從伊斯蘭馬巴德前往倫敦，而是站在世界第二高峰上。三個星期前，她寫信給蘇格蘭的吉姆與孩子，說她會在八月六日離開基地營，才能搭上十三日的飛機，但是她沒有。她離開，最後一次嘗試攻頂。

為什麼不呢？艾莉森覺得自己很幸運。三個月前，她成為第一個不採取任何協助，無氧登上聖母峰的女子。她積極守護這項傑出成就，甚至拒絕山上另一團隊遞給她的一杯茶，以免得到「支援」，落人口舌。她知道，別人不會說這是純粹獨登，因為在登山

路線上有其他團隊，如果她遇上麻煩，可以抓他們架好的繩子。不過她沒有碰上麻煩，也不需要用那些繩索。她獨自完成，沒有支援、沒有氧氣瓶，她下山時一炮而紅，到了機場時，記者追著她跑，等著採訪。從辛苦支付房貸，設法餵養年幼的湯姆（Tom）和凱特（Kate），艾莉森突然能呼風喚雨，決定讓誰訪談，選擇贊助者，實在令人陶醉。和她在英國充滿鄉村風情的貝柏（Belper）度過的寧靜童年簡直有天壤之別。

艾莉森最早的記憶，是坐在德比郡邦斯特山（Bunster Hill）的山頂上。她的臉和派一樣圓，小短腿穿著長長的羊毛襪和黑色娃娃鞋，坐在多岩石的小圓丘上，腿伸得直直的。那時五歲的她第一次爬山。她記憶最深刻的並不是這座山，而是爬山後的強烈自豪。父母懷疑她能不能爬得上去，要是她走不動，會馬上把她抱起來。但她腳步從來沒有蹣跚，連一次都沒有，也沒有絆倒。父母驕傲地對她微笑，而她也立刻對父母微笑。

那還只是開始。七歲，她攀登班奈維斯山（Ben Nevis），是英倫諸島中的最高峰，十三歲時，她開始攀上岩壁。起初艾莉森看垂直的岩石相當害怕，缺乏信心，不確定繩

子是否能撐得住，但她很快學到要信賴確保、信賴自己，後來也攀登更困難、更漫長的路線。她父親約翰看著，驕傲與愛溢於言表。他看著女兒，覺得她像水流過岩石一樣。

不久之後，她的生活完全以攀登為主。平日，她會尋找哪個俱樂部在週末會舉辦登山活動。她得知攀登者會在星期三夜晚十點半於某間酒館聚會時，悄悄溜出家門參加。她站在菸霧瀰漫、暗濛濛的吧台，身邊就是這一帶最厲害的登山者，大家拿著大杯子，裡面是泡沫很多、略有鹹味的啤酒，而艾莉森就躲到後面的陰影中。她覺得自己在這陽盛陰衰的圈子裡並不不受歡迎。她一聽到他們星期日要在哪個天然岩場集合，就立刻衝出門回家，因為她年紀還輕。無論是哪個原因，她感覺到在登山社群有強烈的性別歧視，但她知道，即使如此，她還是要爬山。

幾年後，她以某俱樂部會員的身分，驕傲參加俱樂部晚宴時，突然有備受尊敬的登山家走過來。她默默坐在桌邊，忽然抬頭看見知名的臉孔，發現他注意到自己時，臉都紅了。

「你是瘋狂粉絲嗎？」他問，意思是追著男性登山者打轉的女孩子，通常會和那些

人上床，為了攀關係不惜代價。

她熱情洋溢、帶著稚氣的圓臉垮了下來。不，她告訴這男人，緩慢搖頭，她和這群人一起爬山。

這男人走開了。艾莉森挺起肩膀，要自己專注眼前的食物，不要落淚。

雖然感覺到自己像闖入了這團體，但她純粹的決心與日漸純熟的技巧，終於讓許多人注意到她的能力。十六歲時，她已讓知名登山家保羅‧努恩（Paul Nunn）之類的人印象深刻，建議她更進一步，讓攀登事業更上層樓：阿爾卑斯山。努恩說得沒錯。

艾莉森初次看見阿爾卑斯山，對於她的登山生涯與靈魂起了天翻地覆的變化。當火車駛離因斯布魯克，把夏日度假的一家人送回國時，艾莉森看見雄闊高峰從火車窗戶離開，這時淚水奪眶而出。她覺得好像找到真正的家，那是她心靈的原鄉。

隨著艾莉森成長，她發現從女孩變成女人的經驗並不愉快。她固執、意志堅定，現在還熱衷於攀岩，而不是乖乖待在教室裡。她把自己封閉起來，不與家人往來，而家人覺得受傷，不明白她為何孤立自己。她原本和爸爸很親，但父女兩人為了她只顧著攀登而愈來愈常吵架，也愈吵愈激烈。她小時候通常會鬧脾氣鬧得引人矚目，但隨著年紀增

長，她把這鋼鐵般的意志發揮在登山，且非常專注。艾莉森顯然和姊姊蘇珊不同，不會依循父母走上做學問的路線，進入牛津大學。在多數夜裡，艾莉森緊閉臥室大門，在房裡埋頭寫日記。他們不了解我，完全不了解。他們怎麼就是不懂我多喜愛手底下的岩石觸感？站在平滑的石灰岩上跳舞，感覺多麼美妙？手指腳趾找到最小的使力點，每個動作都得在空中平衡？爸爸和蘇珊都登山，為什麼還要質疑我的熱忱？他們怎麼不想把所有的空閒時間留在地面上，將雄心壯志與聰明靈敏發揮出來，完全掌握自己的命運，對每一個動作負責，無論是成功或失敗？他們從沒感受到把身體從最後一個手點抬起，站在岩石頂部，重溫把他們帶到這裡的每個動作多麼有力量與精準？無論如何，我知道自己無法離開最近的岩壁，前往牛津；到了那裡，我只能卡在封閉的圖書館，和積著灰塵的書為伍。我可沒辦法應付。此外，攀登是我對自己感覺最好的地方，不是坐在教室，死背著課文。我永遠無法讓我的課業和攀岩一樣好，我數數字也不如數繩距。我若攀登，可以抵達某個地方；如果我往學術走，只會覺得挫折和無聊。

為了讓女兒將攀登的精力發洩到比較有生產力的地方，約翰與喬伊斯‧哈葛利夫建議艾莉森週末到附近的「畢福雅克登山用品店」（Bivouac，「露宿」之意）打工，他們家多年

來都在那間店購買用品。艾莉森同意了，不久之後，這位十六歲的少女就不光是星期六，其他日子也會待在商店，把最新的繩索、鉤環與岩釘放到貨架上，跟在店主人吉姆・巴拉德（Jim Ballard）身邊學習。他總是有說不完的故事告訴顧客與年輕雇員，有的多采多姿，有的平淡無奇。巴拉德是個體格像消防栓，一臉大鬍子的人，在狹小的店面接受眾人的崇拜，在他的故事中加點嘲諷味，艾莉森總覺得諷刺好笑。巴拉德自稱是「約克郡老粗，」對自己坦白辛辣的人生態度相當得意。他抬起眉毛或翻白眼表達諷刺，就能讓艾莉森狂笑。他的一切和自持的父母形成強烈對比。雖然他三十二歲，年紀足足是艾莉森年紀的兩倍大，她仍深受吸引。

一九八〇年二月十七日，艾莉森十八歲生日，喬伊斯早早起床，在講究實用的小廚房幫蛋糕淋上糖霜，之後全家要為艾莉森慶生。她從攪拌碗抬起頭，看見女兒手裡拎著手提箱，站在門口。「我要搬去和吉姆住，」艾莉森說。就這樣。吉姆和妻子珍已經分居，雖然尚未離婚，但是艾莉森會成為他小莊園「米爾布魯克草原」（Meerbrook Lea）的女主人。約翰和喬伊斯震驚不已，又萬分羞恥，只能坐在沙發上哭泣。

有一段時間，人生確實照著艾莉森的規畫走。她喜歡擁有自己的房子、廚房與自

由。她也喜歡吉姆持續送她禮物。她為了向蘇珊炫耀，會擺出迪奧面霜、名牌服飾與昂貴的小首飾。兩個女孩過去都沒有任何這麼花俏的東西，突然間，艾莉森就像個女王似的趾高氣昂。蘇珊感覺到醜陋的嫉妒之痛。

但是艾莉森沒有讓蘇珊看見的，是任何對於吉姆的深刻情感，至少沒有向姊姊、媽媽或貝芙‧因格倫（Bev England）表露──因格倫是艾莉森八歲就認識的登山夥伴。她確實提到的是自由、隨心所欲地來去，最重要的是可以自由爬山。她覺得吉姆能給她獨立自主的鑰匙。

一開始，艾莉森喜愛新的「成人」生活，照料米爾布魯克草原的花園，打掃房子，為吉姆燒飯。她甚至建立一條登山服裝與配件的產品線，稱為「容顏」（Faces），親自縫製帽子、防滑粉袋與背包。但就像許多女孩一樣，和年紀較長、聰明風趣的男子共度人生的幻想，很快就會被現實打破。不出幾個月，她整天都在店裡工作、縫製容顏產品，之後幫吉姆煮飯打掃。她自由的成年人生走樣，只剩下沉悶單調的責任，且吉姆對她說話時伶牙俐齒，常在店裡顧客與朋友面前責罵她。但她展現毅力，就像在難以攀登的絕壁先鋒，決定要撐下去。如果她從正直的父母身上學到什麼，那就是一旦接受任務，絕

不輕言放棄。

　　唯一不變的，就是她對攀登的熱愛，那是她情感與身體的出口。隨著她進步，就連好鬥愛爭吵的男性登山社群也開始肯定，這個娃娃臉的女子風格勇健，遠比一般攀岩的男子更願意冒險。她鎮定平靜，信任自己的動作與決定，其他人都覺得不可思議。吉姆曾經是她的攀登家教，但她很快超越吉姆的能力與膽量。

　　好幾個世代以來，攀登運動都帶有「窮人運動」的色彩。但艾莉森在閱讀登山雜誌時，看見了新風尚正在形成，那是由法國媒體與媒體新寵凱瑟琳・德斯提維爾（Catherine Destivelle）帶起的。這女子可以喝好幾杯龍舌蘭酒依然清醒，在輪盤賭局間呼風喚雨，幾小時後，又穿上萊卡緊身褲和胸罩，到附近攀登困難的路徑，讓一群崇拜者看得目不轉睛。艾莉森觀察德斯提維爾的名氣，自知無法像那位巴黎人一樣懂得打情罵俏、遊戲，那樣優雅能幹地攀登。德斯提維爾在法國聲望如日中天，臉孔出現在巴黎各處的地鐵海報中，但是艾莉森在德比郡的攀岩圈之外可說是沒沒無聞。艾莉森名氣不高，是因為英國攀登界是以男性為主，但另一項原因，是因為她不願靠著自己的女性特質獲得尊敬或注意。她在成長過程中受的教育是，在思考自己時，要先想到自己是個人，而不

是女孩或婦女。要使出撒嬌攻勢，對她而言有些不妥。但是德斯提維爾的名氣令她耿耿於懷，於是她決定，一定要成為更優秀的攀登者，為自己贏得名氣。

在法國凡爾登大峽谷（Verdon）的攀登競賽中，艾莉森終於見到德斯提維爾，大部分時間也和她一起，攀登上峽谷比較短的路線。這位美麗的法國攀登大明星不記得曾見過這一面，但是艾莉森絕不會忘記。她看著德斯提維爾，評斷她的攀登與成功，知道自己與這位法國知名人物在同一場比賽，為相同的傳統而努力。她自認和德斯提維爾的攀登能力不相上下，但她知道，德斯提維爾有她永遠學不會、或具有相同魅力的東西——她的身形。

攀岩者講究的身形與身材，要能讓攀登者僅靠著不超過一指結的手指寬度攀住岩壁：強壯的手臂與軀幹、細長的腿，不能有任何多餘的脂肪。德斯提維爾就有這樣精瘦結實的身體。相對地，艾莉森只有一百六十三公分，體重則會隨著鍛鍊量改變，從五十四到六十一公斤不等，大部分是在肌肉結實的腿。她一點也不精瘦，也知道自己永遠不可能精瘦。就算她一輩子在岩石上鍛鍊技術與提升經驗，也永遠沒辦法像天生體格好的人那樣有與生俱來的能力。雖然她很敏捷、勇敢，懂得攀登技巧，但她知道自己的未來

是在攀登與冰壁高處的頂峰。她的身體是自然的隔熱體，能對抗寒冷，而純粹的體能更是成功的必備資產，而不是會造成反效果的障礙。如果在攀岩界無法勝過德斯提維爾，或許在高山嚴苛的環境下可以。

一九八三年初，她首度出發到法國與瑞士阿爾卑斯山。在穿過霞慕尼時，艾莉森就像來到羅浮宮的美術系學生，身體不斷轉圈，望向各座山峰。她在這聖堂，觀看世界上最風景如畫的山巒。她和朋友伊恩‧帕森斯（Ian Parsons）一起攀登，他很懶散，讓她以為他根本在躺平。她幾乎要踢他，才能讓他行動；不過，他們還是攀登了一條條路線，艾莉森因此成為這一帶許多地方的首登女性，也是走過多數路線的第一個英國女性。每當她成功登頂，名氣又水漲船高。她的嘗試非常大膽，就算沒能抵達路線之頂，名氣仍扶搖直上，因為她仍在路線上勇往直前。即使他們有時候不得不扣在冰壁上過夜，身上只穿著輕的登山裝，但她也只偶爾出現肢體末端不太嚴重的小凍傷。她幻想著別人會認為她是在一群男人中，一位堅毅無懼的登山者。她感覺自己終於要成名了。

艾莉森進入危機四伏、往往會危及性命的高山攀登界，把眼光望向更巍峨的高山。她認為，若能審慎規畫、有完整的經驗，或許能避免最嚴重的厄運。就和許多登山用品

店一樣，「畢福克登山用品店」也失去了好些客戶——這些攀登者前往高山追求熱情時死亡。艾莉森聽過這些故事，甚至參加過其中幾人的葬禮，只要在進入山脈時夠謙虛，講究實際，就能安全登頂。「我擔心固執與偏見會導致大災難，但她相信，固然很多，但若能夠小心，花點時間，就能得到更大的報酬。」她知道死亡事件會發生，只是不會發生在她身上。

經過三年，她在阿爾卑斯山脈多次挑戰冰與高山的路線，包括知名的馬特洪峰北壁，以及大喬拉斯峰的克羅支稜（Croz Spur）。吉姆與艾莉森在一九八五年秋天，於慕尼黑的商展中遇見美國攀登家傑夫·洛威。洛威或許是攀登岩石與高山經驗最豐富的美國人，這位謙遜的登山家感覺吉姆冷不防地朝他接近。

在商展與登山活動中，吉姆就像馬戲團經紀人費尼爾司·泰勒·巴納姆（Phineas Taylor Barnum）幫艾莉森做宣傳。他就像驕傲的業務員，到處叫賣艾莉森，把她當成產品似的——他的產品。但是他推銷詞許多都誇張過頭，而這位中年男子似乎沒有自己的事業，把未來都押在女伴身上。黑鑽運動設備（Black Diamond Equipment）的老闆彼得·麥特卡夫（Peter Metcalf）看著艾莉森時都覺得尷尬，這位害羞、謙虛的年輕小姐盯著鞋

子，撥弄頭髮，緊跟著肥胖、凌亂的吉姆，而吉姆在這非常講究身材的攀登者圈子裡顯得很不搭調，他就這樣唐突搭訕一家家廠商，請求贊助設備與現金。艾莉森站在吹牛的吉姆陰影下，似乎決定默默接受那些粗野的推銷詞。她很清楚知道攀登喜馬拉雅山的成本，也知道沒有贊助者，他們根本負擔不起這費用。

「你得帶艾莉森去喜馬拉雅山，」巴拉德在介紹時對洛威這麼說。他從群眾中擠到洛威站的地方，一旁則是展示著繩子、鉤環與繩環。巴拉德堅稱，艾莉森需要個跳板，進入高報酬高風險的高山攀登世界。巴拉德說得天花亂墜之時，洛威朝著艾莉森伸出手。

「哈囉，」他說，「我是傑夫・洛威」。

艾莉森說久仰大名，並說他的攀登經歷相當了不起。她握手之後，也對他笑。

吉姆與艾莉森知道，洛威已經得到甘地嘉峰（Kangtega）一條未登路線的許可證。這座美麗的山峰高度是六千七百七十九公尺，位於尼泊爾湯坡崎（Tengboche）佛寺的上方。這對艾莉森來說是最完美的第一座喜馬拉雅山區的山峰，加上有強壯、有天分的知名登山者洛威在，肯定也能讓她快速進入高山攀登界。

洛威看著艾莉森。她似乎是還不錯的女孩。聽說她在冰與岩石的混合路線上表現不

俗。他微笑著對她說：「好啊，為什麼不呢？」不到一個月後，她就在前往喜馬拉雅山的路上。

從遠處來看，甘地嘉峰與周圍山峰猶如西班牙艦隊堅固的雙桅帆船，但是艾莉森接近這座山峰時，便能看出甘地嘉峰是獨自屹立，峰頂覆蓋的廣大懸冰河往四處延伸，好似雙峰駱駝白色的背部。雖然甘地嘉峰比聖母峰低了兩千一百三十四公尺（七千呎），卻比艾莉森爬過的最高的山峰**高出七千呎**，堪稱是個令人振奮的起點，開啟她與吉姆心中的未來專業登山生涯。

在喜馬拉雅山區，艾莉森確實燃起鬥志。洛威看著這年輕女子打量著眼前的山，看得出來，艾莉森光是置身於世界最高的幾座山峰就精神抖擻，眼神會順著山嶺的線條移動，顯然等不及把手腳放到那陌生的岩石與冰上。艾莉森是四人登山隊中唯一的女性，但總是毫不猶豫背起負重，裡頭的裝備和洛威等三名男子一樣多。一旦隊友給予機會，她就會當起先鋒，引導男性依循她所選擇的途徑，登上這困難重重的路線。

「艾莉森特別的一點是，她不僅是個強壯的女人，而是個強壯的人，」洛威說。「她

在攀登時，做的工作絕對和其他人一樣多。她在一些困難的繩距先鋒，也做得很好、很安全。她堪稱我在山上數一數二強的夥伴，技術也稱得上首屈一指。」這是很高的讚譽，畢竟洛威曾與世上有史以來最厲害的攀岩與高山攀登者一起登山，包括艾力克斯·洛威（Alex Lowe）[1]、馬克·特懷特（Mark Twight）[2]、雷納托·卡薩羅托與德斯提維爾。

在營地裡，艾莉森和傑夫會聊攀登聊幾個小時。她感覺自己總算有所成就。在這裡，沒有人問她是不是狂熱粉絲，或者搭便車的小跟班，好像她只想沽名釣譽。他們仰望著甘地嘉峰，規畫在最美的石柱與拱壁阿爾卑斯式攀登。艾莉森明白這是她渴求的攀登，不是靠著架繩索、攻擊式的遠征，或雇用揹夫或雪巴人來做粗重工作與負重。她喜歡弓起自己背部的肌肉，用力把固定點塞進冰裡。在攀登了一天之後，她疲累無比，卻感覺到喜悅，別無其他。她無法想像奮力架繩、吸氧氣瓶，順著其他登山者在毫無特色的山坡上開闢的道路前進，甚至看出去時眼前還蓋著氧氣罩。如果要參加這座高山遊戲，她要以自己的條件、以山的條件來攀登。若是攀登七、八千公尺的高峰，她就要攀登到峰頂。她想要以真正的攀登，得到純粹的經驗與獎賞。如果做不到，至少她嘗試過了，而不是靠著氧氣瓶來投機取巧，或把真正的工作交由其他人代勞。

團隊對於艾莉森如此容易適應稀薄的空氣，感到非常佩服。許多攀登高山的人在高海拔就像魚從水中離開，急著學習如何在逐漸稀薄的空氣中生存與維持身體機能，但是艾莉森卻能快速適應大氣中含氧量遞減。更厲害的是，在這環境下，身體會比平常燃燒大量熱量，加上高度會抑制食慾，因此吃也得靠意志力，但艾莉森卻能好端端地繼續烹煮和飲食，不僅體重沒減輕，甚至還增加。在經過幾週辛苦的技術攀登，歷經艱險環境之後，艾莉森終於站上甘地嘉峰。她感覺到一股狂喜，只有極少的人能懂得這項喜悅，因為他們也曾在未登之路當開路先鋒，走完世上名列前茅的技術攀登路線。對艾莉森而言，甘地嘉峰是個傑出的成就，也是實現熱情。她和團隊在加德滿都各奔東西，搭上不同班機返家時，艾莉森忍不住落淚。這趟旅程有一切她認為人生應有的模樣——彼此支援的朋友，及絕美的山峰。

她回到米爾布魯克草原時，已不可同日而語。由於艾莉森在攀登過程中得到更多自信，因此她和吉姆之間像是《賣花女》的權力失衡狀態似乎開始變化。以前艾莉森可能

1　一九五八—一九九九，美國攀登家。
2　一九六一年出生的美國攀登家，後來成為知名健身教練。

默默承受吉姆的言詞抨擊，但隨著每一次攀登成就，她的回應與意志也愈來愈強。畢福雅克的顧客與員工都聽過他倆爆發口角。在日記中，艾莉森苦惱與迷惘地寫道：「我擁有的熱情都受到了打擊，乾脆不要那麼麻煩。」正如多數關係一樣，她和吉姆之間其實相當複雜，不光是別人眼中吉姆使用言語暴力，而艾莉森默默承受那麼單純。艾莉森的父母家就在同一條路上，她大可以一走了之，不過，她和吉姆有強烈連結，讓她持續回到他身邊。社會科學家曾說，遭到不當對待的伴侶會覺得受到侵犯者控制監禁，但是艾莉森卻擁有鮮少受害伴侶擁有的東西：自由。她可以一次離開好幾個月，也確實會離開好一段時間。保留這段關係，完全是她的決定。

那年夏天稍晚，她追蹤了一項在巴基斯坦喀喇崑崙山脈發生的悲劇。這是一處她不太認識的地方：終於有三名女性登上世界第二高峰 K2，但是第二人茱莉·特利斯和其他受困在高山暴風雪的四人都遇難了。特利斯和同樣遇難的勞斯是率先登上 K2 的英國人，這項消息將近有一個星期的時間占據著報紙頭版。每天，艾莉森都會在早報上讀到更多關於他們慘死的詳情。茱莉身後有兩名孩子，勞斯的女友也將在幾週後要生下他們的寶寶。艾莉森讀了每一篇報導，驚愕不已，只是她不認識特利斯或勞斯，他們的死亡

似乎是很遙遠的事情，超乎自己的經驗。她對於自己及自己的攀登能力比較了解，絕不會陷入相同困境，何必為了他們的死亡而退卻？

然而在一九八七年，艾莉森的良師益友導師凱瑟琳‧弗利爾（Catherine Freer）在加拿大攀登時遇難，撼動了艾莉森的基礎。她是在一九八二年在登山展上認識弗利爾，兩名女子還開心地聊到要一起去喜馬拉雅山，不料幾週後，弗利爾就遇難了。這衝擊就像是庫庫奇卡的死亡對魯凱維茲的意義；艾莉森明白了先前從不明白的事情，也就是這麼強壯、小心、有經驗的人都會死，那麼她也可能死。

但艾莉森沒有退卻，而是一頭栽進計畫下一趟冒險：尼泊爾六千八百五十六公尺的阿瑪達布蘭峰（Ama Dablam），也是一座美麗的山，尖銳的錐形頂峰令人想起馬特洪峰，只是高了約兩千四百公尺。這一次，蘇珊與姊夫史蒂夫（Steve）也跟著她徒步入山，艾莉森喜歡每一步都有如此親近的人在旁。而蘇珊與史蒂夫要離開基地營，繼續在這一帶健行時，姊妹倆淚眼汪汪地擁抱。

在經過漫長遠征之後，惡劣的天氣迫使他們打道回府。艾莉森回到英國時，生活比過去幾年都順遂些，迫不及待寫下畢福雅克在旺季生意興隆以及吉姆離婚的事終於辦

妥，那時他的前妻已離開米爾布魯克草原九年了。

一九八八年初，艾莉森早上開始嘔吐。在驗孕之後，她開車到父母家，扔下兩枚炸彈：在與吉姆同居八年之後，他們終於要結婚了，而約翰與喬伊斯要在十月底當祖父母。現在，她的人生有了她所期盼的目的與方向。雖然兩人的關係很不穩定，但這段婚姻會深深扎根於家庭中。

一九八八年四月二十三日，新婚的巴拉德太太穿著時髦的粉紅色套裝，春風滿面站在吉姆與雙親中間，於哈葛利夫家的後院花園拍照。之後，她全心全力準備迎接寶寶，就像準備攀登時的繩索與裝備。她仍然在附近的峭壁上攀岩，但隨著身材日漸豐腴，登山裝愈來愈緊，她渴望能有一場大型攀登，以免之後身體太笨重，對胎兒造成危險。她選擇艾格峰峰北壁。

艾格峰北壁有「食人者北面」的別稱，在登山傳說中是格外可怕的地方，有多達六十人在此死亡，超過攀登成功的人數。這裡有六千呎的凹面，石灰岩和冰會剝落，加上天氣惡劣，還有「眾神橫渡區」、「死亡露宿地」，以及「殺人壁」等路段，一個多世紀以來，是人們心中無法攀登的地方。一九七三年，魯凱維茲和她的女子登山隊曾考慮過這

殘暴之巔　　382

條路，但後來決定走比較不那麼危險的北拱壁。

但艾莉森還是想攀登北壁，而且成功了，成為阿爾卑斯山脈最惡名昭彰的路線中，第一位成功攀登的英國女性。但這不容易，她也嘗到過去未曾嘗過的苦，在岩石上的第一夜就嘔吐了幾次，腳也嚴重腫脹疼痛。攀登時，她的安全吊帶在腹部愈繃愈緊，還在谷地上方高處露宿三夜，度過難受的寒夜；她得把爐子放在膝蓋之間的岩架上，準備晚餐用的水。她在睡袋中睡覺時，寶寶踢得好用力，讓她難以成眠。等到她登頂之後，並下撤回谷地時，立刻衝到最近的廁所脫掉褲子，按摩比平常腫了一倍的發痛小腿。

英國媒體一方面讚賞她的成就，也責怪她不顧尚未出世的孩子性命安危。她從未公開說過，是否該重新思考有六個月身孕時爬山的決定，不過她卻以正確說法來諷刺地反駁這項批評：「我想，我還算很保守。我本來打算去丹納利峰（Denali）[3]，但我的醫師說，到一萬兩千呎以上是不智的，所以我改前往阿爾卑斯山脈。」三個半月之後，她和吉姆在家附近的天然岩場攀登時破水了。艾莉森冷靜等他完成繩距，才提議前往醫院。

3 位於阿拉斯加的北美最高峰，海拔六千二百公尺。

湯瑪斯・約翰・巴拉德（Thomas John Ballard）出生於一九八八年十月十六日，有一頭淡金色頭髮、碧藍的眼睛，以及和母親一樣的渾圓臉頰。艾莉森細細體會著母親身分，訝異自己可以坐在那邊盯著「TJ」幾個小時，就感到深深的滿足。她和吉姆決定，她要放棄全職工作，在家照顧湯姆，而吉姆則搬到空房間，晚上睡覺時才不會被半夜要喝奶的湯姆打擾，事業也交由吉姆主導。艾莉森的日子在髒尿布、溢奶與震耳欲聾的哀嚎間亂成一團。有一夜，湯姆特別難以安撫，吉姆抱怨他整晚被吵得睡不著。雖然她很愛湯姆，但開始覺得自己孤立無援，照顧湯姆已把她掏空。在這之後，只要天氣許可，她就會把湯姆塞進汽車座椅，前往附近的巨石區。她就把小孩放在岩石下面，確保他安全快樂，轉身面對粗砂岩，立刻忘情於攀登，再次自由、專注。她很珍惜這個出口，而且也需要這個出口。但隨著寶寶長大，開始會爬出座椅在岩石附近爬來爬去時，她就無法專注於攀登；在那之後，她就會把兒子交給母親，把他留在貝柏，自己則出門攀登。

同時，吉姆的生意維持得很吃力。一九八〇年代晚期，經濟衰退重創登山業界，他經常延遲付款，直到債主敲門催款，他才償還，也導致許多供應商拒絕與他往來。這是兩人在一起十年以來，艾莉森第一次明白她悠閒的人生可能保不住。

他們生活中的朋友圈本來就不大，現在艾莉森發現，自己被隔離在米爾布魯克，沒有女性朋友與其他新手媽媽的支援，分享平日帶孩子的喜怒哀樂、疑問與挫折。相對於提出其他寄託；艾莉森渴望更多安定的錨點，還說服吉姆生第二個孩子。

凱瑟琳・瑪裘莉・巴拉德（Katherine Marjorie Ballard）出生於一九九一年三月二十八日，長得幾乎和母親一模一樣，有像小天使般的渾圓臉蛋，頂著一頭捲捲的金髮。不過，新降臨的的寶寶無法改善婚姻或經濟情況，而蘇珊也愈來愈擔心妹妹。艾莉森經常感冒生病，似乎鬱鬱寡歡，對於妻子與母親的角色日益挫折。爬山向來是她情感與身體的出口與報酬，現在卻得先顧及尿布、晚餐與金錢。每個月，他們似乎都更接近破產一點，借款則愈來愈多，供應商與顧客都不見了。吉姆焦頭爛額，一籌莫展。艾莉森覺得世界即將崩潰。

雪上加霜的是，艾莉森的仇敵德斯提維爾在登上霞慕尼小德魯峰（Petit Dru）的新路線，當時有一票直升機和電影工作人員跟拍，之後讓她成為國際電影與登山界的明星。德斯提維爾和當時的男友傑夫・洛威還來到附近的英國巴克斯頓（Buxton）參加登山活動，更是在她傷口灑鹽。艾莉森認識洛威，和他一起登山過。艾莉森只能克制嫉妒，看

著這法國美女席捲登山報導，那是艾莉森多年來努力培養的一群人。洛威希望兩個女人能合作。兩人各有優勢與缺點，但都是很有天分的攀登者。不過，登山媒體就只有那麼多的篇幅給女人，而德斯提維爾似乎占據了全部。

同時，艾莉森還有兩名幼兒要照顧，德斯提維爾卻不必。湯姆和凱特耗去她泰半時間與精力。艾莉森找到時間攀登時，通常是自己一人，臨時悄悄溜去，速速在附近天然岩場攀上攀下，沒有夥伴能幫她確保。她很喜歡這樣。只要穿上登山鞋，帶一包止滑粉，之後前往岩石，就完全自由了；這讓艾莉森覺得好興奮，沒有其他攀登形態能比。沒有繩索、鉤環，更重要的是沒有繩伴，不必商量該怎麼攀登。唯一重要的，是她手指下及橡膠鞋腳趾下的粗砂岩。她很擅長，可以做出精準確實的決定，選擇困難的路線。沒有太多人像她一樣，能在獨攀時如此寧靜有力量，而她推論，要讓自己在登山界有一席之地，最大的機會就是發揮這優勢。

她和吉姆判斷，冬天獨攀六座經典北壁之一，會讓她在攀登界穩據一方，獲得她苦苦渴望的注意力。他們選擇雄偉的馬特洪峰。鮮少有女子攀登其北壁，冬攀的人更少，獨攀的更是沒有。她和吉姆開始討論這計畫、大肆宣揚她的成就，但過程中他們說得好

聽，且批評其他攀登者，因而得罪許多人，包括洛威。

「（艾莉森）想給人的印象是，（甘地嘉峰那次遠征）若是少了她，很多事情都不會發生，」洛威說。「其實並非如此。她為什麼那樣說？我想部分原因在於吉姆要她這樣說。但她不需要這樣。她本身就很優秀了。攀登就像藝術，她是偉大的藝術家。」只是對艾莉森來說，攀登來愈不像藝術，而是工作，她苦苦追求工作的報酬。

她在一九九二年二月底離開英國，開車往南到霞慕尼，計畫為四千四百七十八公尺的馬特洪峰適應。她阮囊羞澀，獨自靠著極少的資金前行，只吃自己先準備的食物。艾莉森固然歡慶重新找回獨立，可以在谷底上方數千呎高的地方搖晃，在岩壁上克服生死，只為自己不為他人負責，她也非常孤單。她打電話給在附近萊蘇什的德斯提維爾，想要找洛威。她留訊息給德斯提維爾以及她的工作夥伴，但最後總是傷心掛上電話，覺得愈來愈孤單。某天晚上，她坐在廉價旅館大廳，看見兩個孩童跑過去，立刻淚水盈眶。她想念湯姆和凱特，想到身體發疼。她的孩子好奇又外向，會很喜歡分享這套冒險，肯定會覺得飯店店長且昏暗的走廊、樓梯很有趣，也會開開心心朝著霞慕尼商店與烘焙坊的窗戶望。她擦乾眼淚，告訴櫃檯人員下午要退房。

她開車離開霞慕尼，美麗的傍晚斜陽映照在面西的山峰之際，她開車在蜿蜒的道路上穿過谷地。不到兩個小時，她就抵達了策馬特。一到早上，她就開始攀登。在北壁混合地形往上攀爬時，她穩定發揮力量，從中找到平靜，陰鬱與孤寂一掃而空。但是她全心投入攀登時，卻因為不穩定的冰與岩石而洩氣，最後決定趁著還來得及時撤退。等她安全抵達谷底時，太陽溫暖了她，她忍不住回頭仰望山頂。混蛋，她心想，只要我還在這裡，我乾脆攀登比較容易的赫恩利山脊（Hornli Ridge）路線，這是技術難度比較低的之字形路線，前往岩石面的左邊。她再度出發，在溫暖的陽光中輕鬆愉快攀登，不到五個小時就登頂。她站在那裡，朝著義大利與瑞士微笑，眺望著白朗峰。太陽低矮掛在天邊，質感美妙的光流瀉在山峰與她身上；她覺得活著真好。

她想到再過幾個小時就可以泡熱水澡與吃東西，便開始下山。但是才離開山頂幾百公尺，就碰到一群下山遭遇困難的攀登者。他們缺乏適當的下撤裝備，無法在此時已結冰的路線上行走；這裡在日落之後總會結冰。由於附近沒有別人能確保他們安全下撤，艾莉森就留在他們身邊，幫他們每一段確保，離開這已在類似情況下奪走超過四百條人命的山脊。氣溫降至冰點以下，艾莉森站在確保點時幾乎動也不動，很快就抽搐顫抖，

腳也完全麻木。她擔心自己長凍瘡，等待動作愈來愈慢、缺乏經驗的人幾乎逼瘋了她。

離開山頂八小時後，艾莉森和登山者總算湧進靠近山腳下的赫恩利，雖能度過平安的一夜，但距離攀登路線的底部仍有數小時路程。她脫下靴子之後，嚇得胃都縮起。冰包覆了她的腳趾：白天溫暖時的汗水與融化的冰滲入了襪子，並在長時間下山過程中結凍。

她按摩著腳，想讓腳恢復生命，但腳依然冰冷、慘白與麻木。到了早晨，艾莉森想盡快就醫，卻仍陪伴著這些人，護送他們度過這座山最後一段困難的路線，讓他們安全下山。之後，她才衝向纜車下山。

艾莉森在策馬特幾乎不認識任何人，因此她趕緊換衣服，跳上車，回到霞慕尼。一到霞慕尼，她立刻直驅醫院。腎上腺素終於不敵疲憊，她坐著靜靜流淚，等待檢查。一名路過的護士注意到她的襪子濕了，於是檢查她如雪花石膏般的腳趾，旋即以法文跟附近的看護說話。不多久，艾莉森就住院，吊上點滴，還吃到離開英國後第一頓真正的餐食。雖是醫院食物，但至少免費，她心想。她比前幾天離開霞慕尼時覺得更加孤單，又打電話給洛威，依然沒有人接。在城市另一頭的洛威其實收到了留言，卻決定不回電。幾年後，他和一名有企圖心的女子同居，若與她的競爭對手見面，恐怕無法收拾後果。幾年後，

這冷淡的決定所造成的罪惡感，讓他揮之不去。

艾莉森獨自躺在醫院，擔心受怕，不知會不會失去裹著厚厚繃帶的腳趾。醫師說，要過幾天才知道受的傷是不是無法恢復，必須截肢以防壞疽，或者會自然再生。她一直擔心凍瘡。她曾看過另一名登山者怪異的殘肢與後果，因此害怕自己也失去指頭。

一想到如果擁抱湯姆與凱特時沒有手指，就讓她背脊發涼。

在住院後的第四天，醫師去除她腳趾上壞死的皮。她組織癒合得很好，能保住十隻腳趾。但早餐餐盤上擺著的《巴黎競賽》（Paris Match）週刊頭條，澆熄了她的好心情：德斯提維爾成功獨攀上艾格峰北壁。艾莉森盛怒之下，拿起週刊，手腕輕輕一拋，把這雜誌扔向病房另一頭。她立刻找衣服。為了等待這可惡的腳趾痊癒，在床上躺得夠久了！她偷了我的機會，成為第一個在冬天單獨登上主要北壁的第一個女性；但她絕不可能再偷另一次機會。但是，艾莉森的憤怒很快化為絕望與自憐，因為德斯提維爾又一次成功的事實，只是反映她自己再一次失敗。「我想永遠躲藏起來，」她寫道，「我覺得糟糕透頂、膚淺、無用……我根本一敗塗地。」

她心灰意冷回家，懷疑自己是否還有任何攀登熱忱。如果她期盼吉姆會同情聆聽，

恐怕大錯特錯。她出門的這段期間，家裡的情況更糟了，員工沒拿到薪水、無事可做，紛紛拋下畢福雅克離開。吉姆事業碰壁，愈來愈退縮、困擾不堪。她只在日記裡寫著婚姻問題，但從未向親友提及，而婚姻就這樣搖搖欲墜，現在靠著湯姆與凱特支撐。由於生意已經不足以支撐家庭，於是艾莉森心中開始醞釀著一項沒有任何人做過的計畫：獨攀歐洲六大北壁，成為英國唯一專業的「仕女」登山者。

募集必要的裝備與贊助資金並不容易，但他們盡力拼湊出所需要的東西。一九九二年，艾莉森找英國戶外服飾史普雷威（Sprayway），請對方贊助裝備與資金。德高望重、全由男性組成的董事會對她的輕鬆自若與冷靜自信留下深刻印象，立刻簽下合約。由於她的目標是這六條路線的每一條，都要在二十四小時內走完，她也找到出版商願意預付版稅，出版她將稱為「辛苦夏日」（A Hard Day's Summer）的書籍。

他們做到了：艾莉森現在是專業攀登者、賺取金錢，從事她最熱愛的事。

一九九三年初，畢福雅克和旗下商店全數倒閉。借貸者在沒有多少選擇的情況下，要求巴拉德支付款項，而米爾布魯克草原的宅邸要被銀行收回。這時吉姆和艾莉森買了

一輛荒原路華老爺車，自己和孩子都上車，新取得的裝備也裝進去，就這樣消失在阿爾卑斯山。他們留下一屁股債，讓喬伊斯與約翰·哈葛利夫，以及過去的生意合夥人慷慨伸出援手，收拾爛攤，包括趁鑰匙還保留著的時候，把他們個人物品裝箱，從米爾布魯克草原宅邸搬走。其中幾個箱子裡有艾莉森從六歲開始寫的日記，若沒有趁這時候收起，恐怕會被銀行送進焚化爐。

對於吉姆和艾莉森來說，這趟旅程是最後手段，但也給了艾莉森兩件她渴求不已的東西：無限制的攀登機會，以及和孩子好好相處的時光。她擔心的是，要和吉姆生活、呼吸、飲食以及近距離睡眠幾個月。他們能在狹小封閉的限制中生存下來，為了不明確的未來前進嗎？嗯，*不能也得能*，這是她一貫實事求是的答案，於是他們往南前進。

她的新宣傳又再度碰到糟得不能再糟的時機。她這趟行程出發之前，得知同為英國人的瑞貝卡·史蒂芬斯（Rebecca Stephens）[4] 準備成為第一名登上聖母峰的英國女性。雖然艾莉森的目標可說比較大膽困難，但聖母峰畢竟是聖母峰，她知道如果史蒂芬斯成功登頂，那麼英國媒體對於登山活動少少的注意力，會全部集中在史蒂芬斯的身上，何況她打算利用艾德蒙·希拉蕊爵士首次登頂四十週年的時間點。史蒂芬斯在一九九三年五

殘暴之巔　　392

月十七日，登上聖母峰之頂。

同時，艾莉森攀登六大北壁，獨自一人在沒有支援的情況下，一個接著一個完成。

這期間吉姆和孩子在底下等她，在一輛破舊的荒原路華過活，差不多只吃粥、義大利麵，還有便宜的食物罐頭。這一帶正好歷經史上最糟糕的天氣，而多數攀登者早已前往法國南邊較溫暖的岩壁之時，艾莉森反覆在山區深深的積雪與不穩定的冰之間奮力前進，吉姆則與孩子整天在潮濕的谷地中設法保持乾爽。

她曾經在日出前的寧靜中，走出他們淒涼的營地，前往附近的岩壁。但只要走出孩子們的視覺與聽力範圍之外，艾莉森就能完全不去想孩子，忘卻他們髒兮兮的模樣，把注意力集中在攀登。她一向能做到這一點，完全置身在世事之外，現在也沒有什麼不同。她知道這是自私的專注，不過，她熱愛如此，也需要如此。等她攀登完畢，她會回到底下的山谷，在骯髒的公廁沖個微溫的澡，吃許多麵配罐頭魚肉，然後精疲力竭地倒頭就睡。

4　一九六一年出生的英國記者與登山家。

無論她多麼喜歡攀登，但是天氣如此惡劣，日子又這麼貧困，這五個月實在開心不起來，艾莉森很難有片刻時光對自己的成就感到喜悅。其中一次難得的慶祝發生在首登的時候：大喬拉斯峰的遮蔽部（Shroud）。她想堅守獨登的主張，讓一群法國嚮導在天尚未亮的時候，就比她先出門。只是幾小時後，艾莉森尚未登頂，就趕上了這三名男子，創下攀登速度紀錄，同時也成為第一名獨攀的女子。那一晚，她興高采烈回到谷地，享受讓吉姆照料的奢侈——熱食、許多飲料，甚至還有海綿擦澡。幾天之後，她成為第一位獨攀馬特洪峰北壁的女性，這條路線她之前失敗過三次。當她應要求在策馬特的簿本上簽名，那本子上已有許多她童年偶像的簽名。她得先停下來擦去緊張造成的手汗，才不會破壞頁面上前人留下的古老墨跡。

但是那年夏天卻發生了許多悲傷與絕望的事，最震撼的是發生在攀登艾格峰的過程。她從山頂下來時，看見一件藍色防風外套，不知是誰扔在這兒。她笑了，把這件衣服塞進背包：她雖然不需要外套，但外套畢竟是實用之物。她繼續前進時，看到空餅乾盒、頭燈、腰包，裡頭還有裝滿西班牙比塞塔的皮夾。她恍然大悟，忽然一股恐懼攫住她的胃部——這些東西並不是被人拋棄，而是從墜落的登山者身上掉出來。她看看所站

之處的上方與下方路線，警覺地把冰爪踩好，但是沒看到人。等她繼續往下時，散落的裝備愈來愈多⋯⋯全新安全吊帶、單一隻冰爪、Gore-Tex防水防寒吊帶褲。之後的物件令人嚇破膽——她發現一隻冰斧嵌在岩壁上，一隻手套還握在這冰斧的柄上。登山者若不小心讓背包或腰包掉落，仍可能安全下撤，但是遺棄的冰斧只會代表一件事⋯⋯這名攀登者就躺在她下方某處。她蒐集更多散落的裝備，繼續往下。

她從岩壁走下最後幾步，踏上比較平坦的地面，就開心地大聲唱歌。她成功啦！

不、不還沒，她提醒自己，可別得意忘形。

然後，她發現他了。那變形的半裸身體，以怪異的扭曲角度，出現在她面前，已經沒了生氣。她在岩石上坐下來，接近遺體，開始哭泣，哭聲迴盪在崎嶇的岩壁間。她哭個不停，止不住內心悲哀的湧泉爆發，一股腦將她長久以來所感受到的悲哀與傷痛全發洩出來。她任由自己哭泣，等淚水好不容易流盡才站起身。該想想接下來怎麼辦。她自知無法靠一己之力搬運遺體，但也覺得獨自讓他留在死亡之處，去請人幫忙又不太對。她期盼這裡夠接近岩壁底部的艾格峰冰川火車站（Eigergletscher），於是她揮揮手又大聲喊叫，或許有人會聽得見。但是，沒有人回應。然後，她又癱坐在岩石上哭泣。疲憊、

恐懼與悲傷淹沒了她，艾莉森悲哀的心情再度油然而生。終於，她聽見直升機接近，很快就與機師面對面。一名登山嚮導從盤旋的直升機上垂降。當他在她身邊落地時，立刻擁抱她。艾莉森感覺情感已粉碎，因此在陌生人的懷抱中尋找安慰，但突然間，這男子拍拍她的背驚呼道：「Wunderbar! Wunderbar!」（太好了！太好了！）艾莉森一頭霧水，後來才明白，那人比較關注她，而不是她腳邊的遺體。

直升機載她回艾格峰冰川火車站後，她看見直升機飛回去，一個屍袋在底下緩緩盤旋。

幾小時之後，她終於窩在湯姆與凱特之間，淚水默默滑落臉頰，終於進入沉沉的睡眠。

八月底，她從最後一座六大北壁攀登下山，完成她的歷史壯舉，總攀登時間全都在二十三小時又四十五分鐘之內。但是，她並沒有得到讚賞，反而得面對承擔不必要風險的批評，以及造假的指控。老是愛批評的登山社群即質疑她的攀登，首先是指控她並未攀登真正的艾格峰北面路線，也就是德斯提維爾花了十七個小時獨攀的路線，她反而

選擇她稱為「羅波路線」（Lauper Face）的替代路線，只花了五個小時。她計算時間的方式也遭到輕視。艾莉森只計算實際移動的時間，在休息與飲食時會關掉手錶，登山社群大力抨擊這種作法。她破天荒的成就令人佩服，根本不需要誇張。但是她確實如此，登山界不讓她就這樣算了。

就連艾莉森的朋友也不願意給她名不符實的恭賀。「她獨攀時所承擔的風險太荒謬，根本沒有必要，」洛威說，意味著她只是需要證明某件事。他說，在甘地嘉峰，艾莉森的動力是來自對這項運動及山的純粹熱愛，但現在似乎走上鋌而走險的途徑，為了商業而攀登，而不是為了個人理由。登山界也有人認為，吉姆努力推銷他的「超級巨星」，實際上限制了她的正面名聲，而媒體通常能敏銳感應到自私自利、言過其實的推銷。

一九九三年秋天，巴拉德家從阿爾卑斯山返國，卻無家可歸，遂與約翰與喬伊斯住。表面上對艾莉森是好事，但實際上是從不快樂的日子變得完全窒礙難行：喬伊斯細數吉姆「可憎」行為的混亂舉動，把他轟出家裡。巴拉德到威爾斯迴避，哈葛利夫在那邊有一處度假小屋，於是艾莉森有好幾個月的時間在兩處通勤，無法也不願意為婚姻畫

下句點。

一九九三年接近聖誕節時，艾莉森想讓小屋的氣氛愉快些，但不知為何，她卻無心過節。只是為了孩子過，然而人生的重擔緊緊揪著她的脖子。她拿起電話，打給貝柏的貝芙·因格倫。突然間，她啜泣起來。貝芙懇求她說到底發生了什麼事，不過艾莉森沒多說，只是這次過節特別辛苦，她只想坐下來聊聊往事，沒有煩憂悲傷。只聊登山、帥哥和未來。貝芙從不曾感到如此無力。她們和過去不同，兩人並不是住在距離幾分鐘路程的地方，現在艾莉森住在北方好幾百哩的威爾斯荒涼鄉下。就算貝芙馬上搭飛機或車子，也要好幾個小時之後才能抵達艾莉森身邊。

她知道別問關於婚姻的事，那有時候是兩人之間的禁忌話題。貝芙有一回曾靠著對朋友的直覺，到巴拉德家門口，想確認艾莉森是否安好。她接近房子時，彷彿看見窗簾在動，但是一敲門，卻沒有人應門。她再度敲門，手徘徊在木門上；她幾乎可以感覺到艾莉森就在門的另一邊，但是門就是沒開。如果艾莉森需要隱私，貝芙這麼愛她，不可能不尊重。她知道艾莉森愛面子，不會願意承認多年前衝動離開父母家是思慮不周的舉動。她是主張後果自行負擔的女孩，貝芙知道她會堅持。自己的問題，自己想辦法解決。艾莉森過去從來不尋求他人的幫助，

現在也不會。

艾莉森祝貝芙耶誕節快樂，並掛上電話。**繼續努力，女孩。**她不陷入自憐，而是把力量用在繼續規畫另一個勇敢，且最好能帶來收入的攀登。如果史蒂芬斯是第一位攀登聖母峰的女性，那麼她就要成為第一個沒有攜帶氧氣瓶，**而且不靠任何雪巴人或隊友協助**，登上聖母峰的第一人。

一九八八年，紐西蘭的莉迪亞‧布拉迪（Lydia Bradey）也無氧攀登聖母峰，但是這項主張卻引來不少爭議，主要是因為霍爾公開指責。霍爾沒能拿到東南稜的入山證，只得勉強接受難度高出許多的西南壁入山許可。但是他和隊友無法完成這項攀登，決定改偷偷潛入附近也比較容易的南柱（South Pillar）路線。最後，他和夥伴波爾遭遇暴風雪而下山，而莉迪亞覺得自己很強壯，又有信心，於是獨自攀登。莉迪亞心想，之前有許多男人曾經悄悄潛入東南路線，為了攀登而不顧官僚規定，於是她跟著一支法國登山隊，這支登山隊在凌晨兩點離開南鞍，準備攻頂。莉迪亞因為缺氧，覺得有點醉醺醺的，但仍然可以攻頂。她繼續跟在其他人後面走，最後發現自己一人來到遼闊的聖母峰。她把照相機拿出來，捕捉腳底下有如波瀾起伏的群山。但是快門凍住了。

之後霍爾與波爾聽到無線電，說她已經抵達來到南峰，差一點點就到真正的山頂。

兩人一聽簡直憤怒不已。如果她成功了，霍爾擔心他和他的團隊可能遭到罰款，且可能長達十年不得進入尼泊爾，這對他開設專業登山嚮導公司的計畫來說簡直是災難性的懲罰。即使莉迪亞還在山上，霍爾與波爾做了許多登山者認為不僅是不道德與殘忍、而且是相當危險的事：收拾，離開基地營，遺棄她。美國登山家吉奧夫‧泰賓（Geoff Tabin）問，他們怎麼可以棄她而去？要是她陷入麻煩，需要協助或救援呢？霍爾回答：「那不是我們的責任。如果她真的陷入麻煩，也是她自己的錯。」他們離開基地營，準備回到文明世界時，已在規畫如何控制損失。

在登頂之後，莉迪亞回到基地營，並發現基地營被遺棄，她的帳篷孤立在一堆石礫中，那原本是團隊的營地。她感覺受傷，但不驚訝，她在傷心之餘，開始徒步返回加德滿都，卻聽見消息說，霍爾告訴所有願意聽「她就是不可能登頂」的罪，因此他不相信她確實登頂。一回到紐西蘭，他告訴所有觀光局，她犯下「在聖母峰行為不當」的罪，因此他不相信她確實登頂。一回到紐西蘭，他告訴所有願意聽「她就是不可能登頂」這種說法的媒體。莉迪亞為了避免自己與霍爾被禁，因此保持沉默。由於她沒有發言，因此其他人都急著認定，一名女人是不可能達到這樣的成就的。此外，由於她綁了髒辮子，鼻子上

有藍寶石鼻釘，聲稱她「丟男友就像丟書一樣」，莉迪亞被當成專往跑的女孩，心放在社交，而不是登山。當她不僅登上山，而且無氧達成，在第二營幾乎沒有支援，但在登山界仍許多人相信霍爾。

艾莉森原本是很懷疑，部分原因在於，成為第一個無氧攀登上聖母峰的女子是個好的賣點。但是在詢問許多備受尊敬的登山者，包括葛雷格・柴爾德（Greg Child）的意見之後，她相信布拉迪確實登頂過。這表示，布拉迪必須承受在男人世界裡當個強壯女人、當個反叛者的苦頭。因此艾莉森聲稱自己要成為首位無氧攻頂，且沒有支持的女子時必須小心。這重要的差異是艾莉森很清楚的。不過，英國媒體倒是沒那麼小心，開始大張旗鼓地宣傳她想當首位無氧攀登聖母峰的女性，就這樣。無論艾莉森是否刻意去修正這項錯誤，一名心意堅決的年輕母親要去攀登世界最高峰、完成沒有其他女人做過的創舉，這概念很吸引人，而艾莉森也得到了名氣的獎賞。曾有個年輕女孩告訴她，說她是角色模範，啟發了自己。艾莉森覺得獲得救贖，彷彿多年來專心致志爬山，意義不光是征服一群山峰而已。

一九九四年七月，她和上相的一家人朝聖母峰基地營出發。在許多報亭，都能看到

他們很有魅力的笑容。這家人在英國是無殼蝸牛，也沒有謀生之道，因此全家又跟著艾

莉森去登山冒險，連三歲的凱特也不例外。雖然將近六歲的湯姆在諸多村莊徒步，前往

五千五百公尺的聖母峰基地營時，能輕鬆適應空氣含氧量減少的情況，但是凱特卻發生

了頭痛，並開始嘔吐。艾莉森擔心這是高山症，知道唯一的治療方式，就是立刻下山到

空氣比較「濃厚」的地方，於是把小女兒扛在背上，在下雨的夜裡跑五個小時下山，一

邊對著凱特聊天和唱歌，直到抵達地勢較低的菲里奇（Pheriche）村莊的茶館。「用走的

可能要花上好幾天，」艾莉森說，但恐懼與腎上腺素讓她保持向前。

這家人徒步時，理查・賽爾西（Richard Celsi）也加入他們的行列。這名來自加州的

登山家告訴艾莉森，他明年五月將要前往K2——她有沒有打算登這座世界第二高峰

呢？艾莉森之前沒有，但突然間，她覺得無氧且沒有高海拔支援的情況下征服世界第一與第

二高峰，是個好主意。但首先，她得看看自己在死亡地帶的情況如何，那是她尚未造訪

過的地方。

艾莉森攻頂時，來到八千四百公尺，但是天氣酷寒，加上無氧攀登更消耗她的力

氣。她支付給登山隊的許可證費用，是只有一萬美元的額外攀登者費用，因為她打算在

基地營以上不靠任何雪巴人支援。在與感冒和高海拔奮鬥了幾天之後，她的手指與腳趾開始麻木，怎麼也無法溫暖起來。在死亡地帶的第一次經驗吃足苦頭，曾一度迫使她害怕墜落，用爬的爬回南鞍帳篷。由於狂風持續，氣溫大約在攝氏零下三十四度左右，她擔心自己若繼續待下去，可能會長凍瘡而失去腳趾與手指，因此折返回基地營。

等她回到山腳，吉姆在眾人面前斥責她退出。這趟行程沒能幫處境艱困的家庭紓解財務或情感上的問題，一開始她就支付高昂費用，最後又無法登頂。基地營的許多人都注意到艾莉森和吉姆之間的關係緊張，他們兩人有時冰冷忽視彼此。這趟旅程對於艾莉森來說相當羞辱，也讓她再度感受到沮喪與沒有價值。

她回英國時很低潮。雖然她一直想著K2，卻沒有任何規畫。比起實際的山，艾莉森更怕的是缺乏眼前目標。除了焦慮，她和吉姆生活十二年之後，兩人關係似乎走到了盡頭。兩人細膩的關係平衡已經移轉，而艾莉森幾乎快要離開，甚至向蘇珊及貝芙坦承，她愛上了其他登山隊的成員。由於她與那名男子都已婚，他們似乎知道，兩人的關係出了基地營不會有太多進展。無論如何，或許這段關係讓艾莉森瞥見，如果少了婚姻不幸福的重擔，人生還有多少可能性。

有段時間，貝芙覺得以前的艾莉森回來了，也就是二十年前那衝動、意志強烈的女孩。艾莉森可能心血來潮，騎車到貝芙家，兩位老友就坐下來談天說笑好幾個小時，聊著舊情人與當前的八卦，想起頑皮事蹟就咯咯發笑。即使如此，到了十月底，她和吉姆就搬到蘇格蘭的史賓橋（Spean Bridge），離能給予她力量與安全感的貝芙與娘家好遠好遠。

一九九四年十二月，蘇珊準備再婚，她和艾莉森講了好幾個小時的電話，規畫婚禮。在談到沒完沒了的細節時，艾莉森說，她會南下參加典禮，永遠不要回來。但後來還是回來了，也沒再和蘇珊討論過要離開。不過，她確實和貝芙談過，說她不願忽然離開，是因為打離婚官司時，會對孩子監護權產生不良影響。她也和《攀登雜誌》（Climbing）的阿麗珊・奧修斯（Alison Osius）說，這段婚姻結束了，她和吉姆只是漸行漸遠。但或許是太忙、害怕，或是不知該不該走這一步，艾莉森仍留下這段婚姻，雖然她明白以前攀登時的自信，早在一九八〇年搬去和吉姆同住時已消失。她這十二年來的大半時間都是在重新找回自我，可不能就此放棄。

從聖母峰回來兩週之後，艾莉森前往加拿大參加班夫山地書籍與電影節（Banff Mountain Book and Film Festival），發表一場座無虛席的幻燈片秀，裡頭有一張張湯姆與凱特的照片。在這場節目之後，許多觀眾繞著她打轉，驚訝她願意冒這麼大的風險，帶兩名幼童。其他人幫她辯護，問：「若我們要責怪艾莉森，難道不用責怪那些留下孩子的父親嗎？」但無論如何，這位母親攀登危險山路的奇觀令某些人憤怒，也讓許多人擔心。

隔天，她在一場小組座談會中，和幾個最知名的女性一同聊到高海拔攀登的風險。座談者包括艾蓮・布魯、南西・費根（Nancy Feagin）及雪倫・伍德（Sharon Wood）。艾莉森把鬆髮綁起，又在頸上打個漂亮的領巾，看起來像要上圖書館的女學生，而不是老練的登山者。她聊到如何盡量降低風險、實現熱情，但許多人認為，她在回應留下孩子、追求許多人認為是自私的目標時，聽起來有防衛心，且不覺得愉快。

「或許我確實耿耿於懷，」她承認有時會覺得自己不是最好的媽媽，因為她可以「放下孩子」去攀登。

布魯說，她一成為母親，就無法想像自己暴露於攀登喜馬拉雅山脈時外在環境的危險，例如冰塔崩落。艾莉森很快地說：「我會說，如果有東西掉落在你身上，那麼你就

不應該在那裡，你根本做錯決定。每個人都跟我說一大堆外在環境的危險，但就我看來，這種風險百分之九十九是可以控制的；若有冰塔崩落，那麼你不太可能是在不對的時間，來到不對的地方。大致上是你決定要來到這。如果你在危險的時候來，那是你的錯。」許多觀眾面面相覷，揚起眉毛。沒有人想失禮，沒把明顯的事情說出口：攀登定義就是會牽涉到外在環境的風險。不想在攀登時遇到危險，就乾脆不要爬。

最針鋒相對的時刻，是北美第一位登上聖母峰的女子伍德談到，她對於死亡的恐懼勝過攀登熱情，失去了攀登高海拔山區的勇氣，於是她把這份熱情，轉向不那麼威脅生命的追求。艾莉森同樣以尖銳的言語回答。

「以我而言，熱情依舊存在。我只希望我夠理智，在適切時間，做正確的選擇。我毫不認為自己莽撞。我還有許多山要攀登，而我最不希望的就是在其中一座死去。我有兩個小孩，我很愛跟他們在一起，我不想讓他們沒有母親。」

艾莉森從班夫回來時，因為有登山界赫赫有名的克里斯‧波寧頓（Chris Bonnington）與喬‧辛普森（Joe Simpson）等志同道合者的接納，覺得更有力量，於是開始考慮回到聖母峰。即使她初次攀登聖母峰的經驗很糟，但她很想再試一次。她知道自己可以攀登這

座山。她幾乎來到和K2山頂差不多高的地方，即使手指與腳趾凍僵，仍覺得還好的。如果有更好的衣物、天氣更好一點，肯定可以登頂。她折返的地方，幾乎都要碰到山頂了。

艾莉森到處打電話，尋找可前往聖母峰的團隊，但隊長都以各種理由婉拒。她心想，那些混帳東西，竟然拒絕我；但是她內心卻知道自己尚未證明有攀登高海拔山區的能力，到了那麼高的地方，說不定會拖累大家。後來，賽西爾打電話來，說他的美國遠征隊那年夏天要前往K2。雖然不是聖母峰，但是她心想，管他的，第二高峰也很棒，於是她接受了，並開始規畫夏天前往喀喇崑崙山脈。突然間，電話鈴響了，這一次是羅素‧布萊斯，說他的登山隊還能收一名登山員，前往位於西藏的聖母峰北稜。由於聖母峰的攀登季節在五月三十一日結束，K2則在六月第一個星期開始，她可以兩座山都攀登。她又接受了。在單一季節攀登世上前二高峰，且都無氧攀登！過去只有一名登山者完成這項壯舉，而我要加入了。

她全心投入密集的遠征規畫，速速準備行囊，這是她僅次於攀登本身之外最喜歡做的事。她從來沒有這麼快樂。知道自己接下來六到八個月會做什麼，讓她內心獲得久違

的寧靜與力量。

正當她在打包時，內心冒出了令人驚訝的計畫：何不三座高峰都攀登呢？聖母峰、K2與干城章嘉峰？幾個星期之前，英國資深登山家，也是一九五五年首度登上干城章嘉峰的喬治・班德（George Band）告訴她，他那年春天要回到這座山，完成週年紀念遠征。她要不要一起來，成為第一名登上干城章嘉峰的女性？這也是五十週年，就像史蒂芬斯在一九九三年登上聖母峰一樣？只是無論艾莉森怎麼想，就是不知如何從聖母峰位於西藏的那一側，前往位於尼泊爾的干城章嘉峰，之後在六月中前往K2。那何不之後再去，在季風季節後的十月前往？如果攀登聖母峰與K2順利的話，她會在八月初回到家，可休息兩個月，再前往干城章嘉峰。她想過在單季攀登三大高峰，且在高海拔處沒有尋求支援或氧氣瓶代表非凡的意義。世界上沒有女性曾攀登過世上三大高峰，就連魯凱維茲也只攀登過前兩大高峰，在第三高峰就遇難了，何況她在聖母峰使用氧氣瓶，也有雪巴人協助。艾莉森想到自己能在攀登界穩定名聲就興奮不已，說不定能超越魯凱維茲呢！她就再也不用擔心有一餐沒一餐。過了幾年拮据的生活，她知道自己能輕鬆賺取生活費。班夫座談會中的幾個女孩告訴她，就算從攀登生涯退休，仍

可透過贊助、出書，為大企業說些激勵人心的演說過日子。

天哪，如果她三座山都攀登了，說不定還有人會拍電影。最重要的是，假若她確實實踐這三部曲，就再也不用追趕德斯提維爾、史蒂芬斯或其他女性攀登者的車尾燈了。

10

一日猛虎
One Day as a Tiger

> 寧為猛虎一日，
> 莫作綿羊千年。
>
> ——西藏諺語

艾莉森在安排前往聖母峰與 K2 旅程的細節時更有自主性，不再仰賴吉姆，甚至還另外請了個男人，幫她在遠征期間處理公關事宜，不讓吉姆得知詳細情況。但艾莉森後來在聖母峰的基地營得知，這人應付不完媒體對她登山的興趣時，會去請吉姆幫忙。她抱怨吉姆的入侵與掌控，但是她遠在幾千哩之外的聖母峰，根本無力阻止。

她和之前許多攀登者一樣，嘗試攀登東南路線，但這次則是獨立攀登較少人前往的東北稜。艾莉森不是單獨一人，但她不使用其他攀登者架的繩索。吉普車會把她的裝備

帶到基地營，之後靠著氂牛往更高的地方送，但過了前進營之後，她就完全靠自己。最值得注意的是，她不使用氧氣瓶。如果她成功了，就能勝過其他無論是否仍在世的女性攀登者，只有一名男子能與她匹敵——大名鼎鼎的梅斯納，他一九八八年獨自無氧攀登的成就，至今無人能及。

從各方面來看，這是一趟完美攀登，連鮮少讚美他人的沉默攀登家，也說艾莉森的攀登是他們見過「最佳的高海拔登山範例」。她花了幾個星期，把許多裝備送到高處營地，自己攜帶並料理餐食，建立起帳篷平台——有一處是她靠著手和膝蓋，在八千三百〇六公尺處，用冰斧在四十五度的冰與岩石中，鑿出狹窄的岩架。她還承認，想「讓聖母峰盡量困難。我其實是讓成功的機會降到很低。但對我而言，這就是有趣的地方。如果我知道一定爬得上去，那就沒意思了。」在經過一個月的適應氣候與設立營地，她要準備攻頂，於一九九五年五月十一日離開基地營。

她攀登過程中，曾用無線電和基地營進行許多清楚的對話，氣氛頗為輕鬆。艾莉森提供了攀登時一步步的遊記，也和其他團隊的男子談天說笑，他們邀請她到帳篷去喝茶。她詳盡說明令人愉快的身心狀態。在她嘗試登頂的過程中，聲音完全聽不出任何虛

張聲勢或傲慢，最後她的成就是世界上沒有其他女子、只有一名最強壯的頂尖男子達成的事⋯在沒有協助的情況下，無氧登上世界第一高峰。她感謝那些基地營的人給予支持，也無傷大雅地開了附近登山者會打呼的玩笑，坦承自己沒有做大部分的基本登山研究，對於路線的標記並不熟悉，且會混淆。

她靠近山頂，觀看看似巨大蛋白酥的山頂在她上方——平滑、潔白，美得不可思議。她走上最後一步，發現自己比地表上的任何生物更高，而她的反應就和許多人一樣，只不過大部分的人不承認：她哭了。單純、喜不自勝的淚水。她冷靜的英式自持在這一刻融化，又哭又笑地擁抱身邊的登山者。她愛自己的孩子與家庭，但是沒有事情像站在世界之頂這樣，能深入攫住她的靈魂。她一邊哭，一邊發無線電訊息給孩子：「給湯姆和凱特，我的兩個孩子，我站在世界最高點。我深深愛他們。Over。」她得說兩次，因為淚水哽在喉嚨，讓她無法好好說話。在基地營，許多擠在無線電話機周圍的人也熱淚盈眶。來自澳洲的天才登山家葛雷格‧柴爾德曾是幾條困難攀登路線的首登者，他說，艾莉森是他的新偶像。「你這個愛說笑的澳洲小壞蛋，」艾莉森在世界之頂笑道。

她總是認為自己不可能百分之百快樂，但她錯了。至少在這珍貴、無與倫比的一

刻，她喜極而泣。

艾莉森完成這項壯舉之後終於轉身，踏上漫長的下山路途，她知道下撤比登頂本身還重要得多。登頂只是戰爭的一半，真正的勝利是要安全下山才算數。她力氣耗盡，得奮力抵抗在八千三百〇六公尺的第三營地躺下來打盹的衝動，繼續下撤，決心不在死亡地帶再停留一夜。她知道無氧攀登到人類的邊緣極限，在八千公尺以上的稀薄空氣中，每一秒都能對她造成極大的風險。在第二營地度過一夜之後，她下降到基地營。她踏著最後幾步、進入營地時，登山者從帳篷蜂擁而出，獻上恭賀。她從炊事帳拿盆熱水，洗去幾天來身體與頭髮的汗水與辛勞，接著就坐在一個巧克力蛋糕前，上頭還以巧克力糖霜草草寫著「恭喜艾莉森。」另一組登山隊的電影導演利奧·狄金森（Leo Dickinson）拿著攝影機，拍攝她切蛋糕，分給營地的每個人。

她成功了。艾莉森是第一個不靠他人協助，無氧攀登世界最高峰的女子。當然，登山界終於注意到她的能力，不會再拿她的母親身分大作文章了吧！她笑著吹熄蠟燭，並在吹熄蠟燭之前，直視著利奧的鏡頭。

後來，艾莉森坐著，與利奧的妻子曼蒂·狄金森（Mandy Dickinson）聊天。

「我爸媽一定會很驕傲，」艾莉森說，心中滿是雙親的笑容。她等不及回家，與他們分享這份勝利。她成功了，心中充滿喜悅。接下來，她要攀登另外兩座山，之後繼續她的人生。她把一屁股債留給雙親處理，當時覺得糟糕透頂。他們為她做了這麼多，她卻從未好好說聲感激。但現在，她已成功登上聖母峰，可以開始往前看。或許她到家後，休息一段時間，又能和父親一同到某座山漫步。是的，她告訴曼蒂，當初就是父母讓她愛上登山，如果少了父母，她無法有今天的成就。艾莉森沒有提到吉姆。

艾莉森從聖母峰下來之後，就像進入新世界。她一到加德滿都就有攝影機迎接她，她驕傲地重新訴說這次的攀登經歷。而在英格蘭，姊姊蘇珊看著晚間新聞，對著在數千哩之外微笑的妹妹笑。她看見艾莉森的情緒激昂，自己也跟著熱淚盈眶。

艾莉森曾與吉姆費盡心力，把自己打造成「超級巨星」，現在她終於要做到了。不過，她引來的矚目有如海嘯一般排山倒海，不是小小的漣漪。她在希斯洛機場要過海關時，大批記者就在航廈追著她跑，爭相從新的高山英雄口中採訪到第一句話。雖然艾莉

森說自己興奮激動，但她姊姊卻認為這是個黑暗的馬戲團，艾莉森似乎迷失其中，飽受驚嚇。無論是令人振奮或陰森，無可否認的是，她刮起一陣旋風。從聖母峰回來，到出發前往K2的兩個星期間，她接受了幾十次專訪，前往瑞士與贊助者見面，洽談另一本書和電影、在重要會議上演講，甚至還有觀見女王的邀請。她只剩下寶貴的兩天，能與湯姆和凱特在蘇格蘭西岸的旅行車見面。離開他們幾個月並不好受，但她是家裡唯一能賺錢的人，而且有工作要做。登山固然是她的熱情所在，也是她的工作。

她幾乎沒有把聖母峰的行囊打開整理，就離開史賓橋這座小村，前往機場。就和她的例行公事一樣，她和吉姆沒有因為她要離開而大張旗鼓，希望能免了淚眼汪汪、離情依依的工夫。

「好好照顧自己，小艾，」吉姆只這樣說。艾莉森露出燦爛笑容就離去。

在飛往巴基斯坦的前一晚，艾莉森在蘇珊家過夜。姊妹倆穿著睡衣，蜷起身子，徹夜聊天。這兩個星期以來，艾莉森幾乎日夜忙碌，加上又要和兩個孩子分開，實在讓她精疲力盡。正如以往，她盡量不對凱特說「最後一次抱抱和親親」。若知道母親要離開，她會哭個痛徹心扉，懇求媽咪不要走，艾莉森實在於心不忍。她躲在蘇珊的被子下

小口喝茶，終於讓疲憊湧向全身，告訴蘇珊她考慮離開吉姆，但她要賺錢養家，因此先得把喜馬拉雅山三連登頂完成。之後，她就可以離開。蘇珊想要相信她，但不知為何，又懷疑艾莉森真能斬斷情絲。她看艾莉森一次又一次回到吉姆身邊，兩人的連結無法用理智來解釋。

蘇珊伸出手，放在艾莉森的手臂上說：「艾莉森，妳其實是有選擇的。妳不必去K2，也不必留在吉姆身邊。」

艾莉森告訴姊姊她想去，雖然語氣絲毫聽不出像幾個月前，即將前往聖母峰時那麼興奮。她已做好承諾，簽訂合約，也簽了蘇格蘭一間房子的租約。她已經鍛鍊好，要攀登這三座山峰，現在就要去攀登了。蘇珊覺得她壓力大、疑惑茫然。正如之前許多次一樣，艾莉森就是回到山裡。她在聖母峰山頂感覺到難以言喻的喜悅，正呼喚著她回去，而她必須回應、她想回應。

姊妹來不及說晚安，天還沒亮，高級轎車已經停在門口，準備接艾莉森上BBC的熱門晨間節目。那天是六月十一日，稍晚她在曼徹斯特機場與父母道別，登上直飛班機，前往巴基斯坦。

艾莉森踏出巴基斯坦國際航空的飛機，來到炎熱乾燥，有點腐臭的拉瓦平第。這是一座工業城市，附近的伊斯蘭馬巴德有光鮮亮麗的各國使館，與修剪整齊的草坪。班機不僅免費載運，還給予她頭等艙的禮遇。她覺得像電影明星或官夫人，走下移動式樓梯到柏油路時，還得克制衝動，免得自己真的舉起手，誇張地朝航廈窗戶觀看她下機的人揮手。

她沒來過巴基斯坦，初次體會到拉瓦平第的熱氣與喧囂，以及伊斯蘭馬巴德國際機場的混亂場面朝她席捲而來。在這天花板低矮的水泥航站中，人潮迎面而來。她看到其中一個人浮現，直朝著她走來。哈囉，**我是納齊爾．沙比爾遠征（Nazir Sabir Expedi-tions）的人。把行李條給我，剩下的我會幫妳打理好。**她感激地把行李條交給他，自己離開人龍，上了一輛在外等待的箱形車。等到她的大小行李都被扔到車頂上，車子就在車水馬龍間穿梭。每一輛汽車、巴士、箱形車都大按喇叭，發出震耳欲聾的聲響，彷彿用喇叭代替煞車。

艾莉森頭斜靠在涼涼的窗戶，閉上雙眼。疲憊的她勉強注意到抵達二星級的沙利瑪

旅館（Shalimar Hotel），拿到鑰匙後就在這簡單乾淨的房間裡，找了張單人床倒頭就睡。

半小時後，電話響了，打擾她的清夢：可以請妳下來大廳和記者說話嗎？

在媒體沒完沒了的採訪、英國駐伊斯蘭馬巴德外交官的宴會與茶會之間，艾莉森幾乎無暇喘口氣，更別奢望能深層睡眠，好好休息。她報名賽爾西的美國登山隊早在兩星期前已經出發，現在已抵達基地營。由於不必和觀光局的官方打交道，於是她離開乾燥喧囂的拉瓦平第，飛到斯卡都，終於能在 K2 賓館院子裡的涼爽樹蔭與甜美微風中放輕鬆。她已好幾年沒度假，或許從沒真正度過假吧！這時她只要看著黃沙滾滾、懶洋洋的印度河水在下方滑過。這間旅館乾乾淨淨，經營妥善，餐點簡單可口──米飯、雞肉、小黃瓜沙拉，以及大量的印度烤餅，那溫熱的扁麵餅讓她想起墨西哥捲餅。她在這裡度過兩天，睡了長長的覺，寫信給湯姆和凱特，也在旅館的「遠征走廊」觀看數十年來登山隊留下的照片、紀念品與資料。這裡其實像處神廟，紀念著沒能從喀喇崑崙山脈回來的人。她撫摸著汪達・魯凱維茲、莉莉安・伯拉德與茱莉・特利斯的臉，心想到底出了什麼嚴重差錯，導致這些山奪走她們的生命。她離開這條走廊，回到充滿陽光的花園，下定決心不論落到和她們一樣的命運；就算再怎麼愛這山脈，也不值得付出生命。

翌晨，還有幾個小時才會天亮，但艾莉森已經起床，最後一次洗澡，享受用熱水洗頭、吹乾的簡單喜悅；她在接下來至少六個星期，無法享受這項奢侈。之後，她登上吉普車，車子載著另外兩名晚到的隊友——英國的艾倫・辛克斯（Alan Hinkes）[1] 與美國的凱文・庫尼（Kevin Cooney）[2]，前往阿斯科里，車程要耗上一天。

車上一路顛簸，底下就是洶湧的巴瑞都河，艾莉森抓著露天吉普車的邊緣，經過八個小時下來，牙齒與頭髮都是沙，總算來到阿斯科里。艾莉森心想，這裡是藏在岩石山丘的翡翠，她愛上這裡蒼翠的花園及精心種植的農田，山中部落幾個世紀以來的居民辛勤將洪水引流灌溉，種植小麥、馬鈴薯、扁豆、米與杏桃樹。這段路的開頭可說整條路線中最美的部分。她忍不住想起，幾天前她還在人擠人的地下鐵，離開希斯洛機場。現在她來到充滿異國風情的純樸巴基斯坦，看著女人戴著七彩頭巾，用背巾將寶寶背在背上，在綠油油的田裡彎腰種稻。

在前往聖母峰與甘地嘉峰的路途堪稱愉快，那條路甚至充滿觀光色彩，村莊裡有乾淨的茶館，提供冰涼的可口可樂和熱騰騰的披薩。相較之下，艾莉森覺得 K2 有點可怕。她的行李被扔到沙土地上，吉普車返回斯卡都，艾莉森和兩名隊友旋即展開長達一

殘暴之巔　420

週的徒步，沿途有不同斜度的岩石——滾燙平板的岩石、會崩落的陡峭岩石，還有巴瑞都河旁的溼滑岩石。艾莉森在歷經攀登聖母峰，以及英國馬不停蹄的兩個星期，現在依然疲憊，因此她獨自一人，在這一小群體中落後，比較喜歡獨自在驕陽之下，走在延伸個沒完沒了的山道上。氣溫大約在攝氏三十八度左右，她好懷念蘇格蘭的潮濕陰涼。經過兩天在沙塵飛舞的蹣跚前行之後，她看到遠方一處光禿山坡上有稀疏樹木——那是百鳩（Paiju）。

百鳩曾是隨處可見楊樹的美麗綠洲，但已顯露脆弱生態系千瘡百孔的跡象。每年數以百計的登山者、徒步者與挑夫以此地為休息站，但由於缺乏廁所與垃圾處理設施，僅仰賴高山融雪的涓涓細流而生長的稀薄楊樹，很快面臨浩劫。放眼望去，到處是人畜糞便，艾莉森認為，焚燒垃圾是合理作法，因為在這麼高海拔的地方要靠分解太慢了。

艾莉森慶幸終於能離開這悲慘的營地，繼續往 K2 徒步。

離開百鳩一個小時後，艾莉森看見一座看起來像是胡佛水壩的東西卡在山之間。那

1 一九五四年出生的英國攀登家，是完攀十四座八千公尺高山的英國人。
2 一九五五年出生的美國攀登家。

是岩石、沙與冰構成的龐然石壁，是巨大的巴托羅冰河鼻，延伸近三公里，在巴瑞都河上方四十五公尺處聳立，這條河流就從冰河鼻底部湧出。她爬到冰河上，知道容易攀登的部分已在遙遠的後方。巴托羅冰河是世界上最大最長的冰河之一，有六十四公里蜿蜒的冰、岩石、河流、沙丘，還有最可怕的冰河裂隙。她今年夏天的其他時間，會在這條冰河及其支流戈德溫—奧斯騰冰河度過。這條流動的冰河會從深處裂縫發出悲鳴的喉音，無時無刻不在轉變，並不是個可以休息的地方，要在這裡過活，想來或許令人不安。

怪的是，居然有一條電話線沿著冰河分布，連接起五、六個巴基斯坦軍營。這些駐地是為了讓巴基斯坦能維持警戒，在數十年來為爭取喀什米爾的印巴戰爭中，觀察印度是否輕舉妄動。這些營地狹小骯髒，只不過是用粗麻布搭成的小屋和鐵皮屋，裡頭是人與驢子的糞便、空的煤油罐，而武器看起來像從一次世界大戰的拍賣中買來的。艾莉森攀登這些冰河時，與世隔離的孤單軍人總會熱情與她打招呼，他們衣衫襤褸，經常邀請她去那破舊、有菸味的小屋裡喝茶。（**為什麼巴基斯坦人都要抽菸？**她心想。**就連揹夫也是！**）她知道最好不要答應邀約；喝杯茶可能就要花掉好幾個小時，讓她無法在夜幕

降臨之前，抵達下一個營地。

終於，在徒步一個星期之後，艾莉森抵達了協和廣場。就像這段徒步期間的多數日子，這天氣又下冰雹又下雪，幾乎看不到前方的路。她沒有花多少時間閱讀關於K2的事情，只知道一九八六年黑色夏季的災難中，折損多名英國登山者。除了報紙的敘述之外，她不是個愛讀關於山岳的事情的人；她只想攀登。但隔天早晨起床時是個晴朗的好天氣，這時她清楚看到K2就在眼前，這座山迷住了她。她在清晨的寒意中站在帳篷外，身上仍裹著睡袋，凝視著十六公里外的龐然大物。甘地嘉峰、阿瑪達布蘭峰甚至聖母峰，都躲在比較小的山後方，因此看起來比較柔和，不那麼盛氣凌人。但K2這座山沒有那些遮蔽，看起來完全沒有縮小。這座山赤裸裸地獨自屹立，彷彿在挑戰她敢不敢接近。

那天稍晚，她站在K2山腳，感覺到這座山的力量深入她的腹部——它散發出撼動五臟六腑的磁力，從冰河上拔地而起，完全由陡峭的冰、岩石與雪構成三千六百五十八公尺。那是原始的感覺，且不盡然是好的感覺。艾德蒙‧希拉蕊爵士的兒子彼得與紐西蘭隊伍一起攀登，他就說感覺到這座山散發出一種邪惡、不祥，幾乎是嘲弄人的力量。

有人提到過這座山純然的陽剛性，甚至是憤怒的本質。有些人只感覺到在山的陰影下顯得渺小無比，像螞蟻挖掘著高聳結冰的表面。

艾莉森沒有花太多時間在 K2 的神祕形象上；K2 在她面前真實存在，就夠她忙了。她從來沒有這麼想念過湯姆和凱特。這一個星期的徒步中，每一步都令她感覺到自己和孩子的距離有多遠，感到無比不捨。她已經好幾個月沒有真正陪孩子，總是身在數千哩外。有好幾個星期，她感覺到自己對山與孩子的渴望相互拉扯。天氣惡劣，重挫了她與隊伍在山上的努力。她已經在攀登聖母峰時適應過氣候，希望盡快到 K2 攀登，在七月底離開。但是她坐在基地營的帳篷，暴風接連而來。她聆聽向賽爾西借來的「一萬個瘋子樂團」(10,000 Maniacs) 的 CD，在日記上寫滿焦慮，身體渴望能「抱抱」湯姆和凱特，希望湯姆第一天上學時能陪他去。但她坐在這數千哩之外，等待惡劣的天氣給一個機會登頂。

另一項挫折是，辛克斯只在這山裡幾個星期即已攻頂，而她決定和比較謹慎的美國人一起攀登，他們想要再等一個星期。辛克斯登頂了，艾莉森和美國人卻錯失少有的好天氣，被迫回到基地營，這時辛克斯已經凱旋下山。這對艾莉森來說是一大打擊。「她

幾乎要哭了。她原本可以成功的，她夠強壯，」辛克斯說。

到了七月的第三個星期，他已從冰河下撤，要返回希斯洛機場，而艾莉森只能看著他遠去，愈來愈小、愈來愈小，消失在通往協和廣場的冰磧上。

英國媒體都準備好要迎接她成功登頂的消息，卻等到辛克斯先登頂，於是媒體紛紛以斗大的字體問：艾莉森怎麼了？她開始收到來自家鄉的傳真，詢問為什麼辛克斯已登頂，她卻沒有。在基地營，有些人猜測她急著攻頂回家。七月底，登山隊的其他人還在等接二連三的壞天氣轉好，這時艾莉森決定自己攻頂。她一路攀登到七千八百〇三公尺的山肩，在沒有帳篷的情況下露宿過夜，希望天氣會夠好。她和基地營的賽爾西以無線電通話好幾次，兩人視線都瞄準山頂上的鉤卷雲，這種雲預示著壞天氣就要降臨。到了早上，風更強了，她還出現嚴重的經期症候群。艾莉森因此折返，往山下前進。

在下撤到基地營之後，她開始懷疑一切，包括自己的職業。紐西蘭登山家麥特·柯米斯基（Matt Comeskey）為紐西蘭的登山雜誌，來採訪艾莉森。兩人坐在一起，艾莉森訴說她對於喜馬拉雅山區登山社群充斥的謊言與「狗屎」感到挫折。她說自己受夠了登山者搶占山頂，只為了爭取贊助者與名氣，因此她考慮退出「八千公尺競賽」一段時

間。但這段話出自本身就靠著「搶占山頂」、且蒐集世界前三高峰來賺錢的人，似乎相當奇怪。或許她知道，媒體不懂得區分她困難得多的攀登方式——沒有支持，不用氧氣瓶——以及「不擇手段、蒐集山峰」的方式，也就是像辛克斯那樣，躲在裝備完善的荷蘭登山隊後方，拖著腳步前往山頂。對倫敦《觀察家報》（*Observer*）與《每日郵報》（*Daily Mail*）來說，山頂就是山頂；至於如何前往的困難細節，一般民眾沒有耐心分辨。

除了辛克斯、天氣以及自己攻頂失敗的挫折之外，她也開始懷疑起整趟遠征的意義。這群美國人不斷爭吵著關於食物、領導與團隊向心力的問題，她覺得受夠了。此外，這座山的攀登難度超過聖母峰，天氣惡劣，而喀喇崑崙山脈的偏遠位置也令她煩憂，時時想起自己離家和孩子多遙遠。就算她想明天就離開，也得花好幾個星期扛著重物、徒步穿過巴基斯坦，之後才能回到家，不像聖母峰只要走幾個小時的山路，就能搭直升機前往國際機場。她從基地營打衛星電話給孩子，然而他們的聲音幾乎讓她痛徹心扉，因此她離開電話，擦乾臉頰上的淚水。「到千城章嘉峰時，孩子們一定要跟著來」，她回到帳篷時跟自己約定，「我再也不要離開他們，長途旅行。」

坐在基地營的時間最磨人。她向來不是有耐心的人，為了等待天氣好轉，原本幾天

的等待延長到幾週，消磨了她的鬥志。但雲一散，她就綁好安全吊帶和冰爪，陰鬱一掃而空，她會毫無羈絆地攀登，甚至開心地發揮體能，心情也因為能回到山區而提升。

八月初，她第二次攻頂的時候，她、賽爾西與隊長羅伯‧斯雷特（Rob Slater）發現他們在第三營地儲存的裝備毀壞了，如果還要繼續攀登無疑是自尋死路。斯雷特來自科羅拉多州，是喜歡高談闊論的股票經紀人，多年前在攀登迦舒布魯二峰時看見K2，便心心念念，想攀登K2。他幾個星期前離開美國時，曾有人問他攀登像K2這種山的風險。他轉身告訴記者說：「無論是攻頂或死亡，我都贏。」沒有人問他是什麼意思。當他站在第三營地，看見攻頂的機會和器材一起消失時，大概快要崩潰了。斯雷特轉身告訴賽爾西，說他好像有點高山症，要他把他的食物、爐子、睡袋、羽毛衣和綁腿給他和艾莉森。賽爾西很震驚，也很沮喪。對他來說，這趟遠征結束了。如果不能信賴登山夥伴，儘速下山才是上策。他正面臨這種狀況。他認為艾莉森與斯雷特已經「過度執著」、「有迫切感」，甚至偏執妄想，而這些奇怪與自私的行為，不像艾莉森的特質。

「她似乎急著想要完成攀登，回家到孩子身邊。」來自奧勒岡的隊友史考特‧強斯頓（Scott Johnston）說。她也只想全心投入K2。山就在那裡，嘲弄著她。她只需要短暫的

好天氣，而她如願以償。

後來，攻頂也失敗了，因為天氣又轉壞，她和斯雷特不得不撤回基地營。迎接他們的是一組憤怒的團隊，質問他們為什麼要對隊友與朋友這麼過分。艾莉森這下子更加悲慘。

團隊原本喜歡和她一起攀登。他們佩服她的技能及粗獷的力量，而她擦香水到高處的營地時，為過度陽剛的世界增添陰柔之美。不過，他們擔心她現在似乎需要登頂，而不是想要登頂。斯雷特更嚴重，更迫切，對於山區外在環境的危險視而不見。

凱文．庫尼、強斯頓與賽爾西決定打包回家，揹夫會在八月六日抵達。斯雷特說他要留下來。艾莉森也在打包，但尚未決定是否要多等一個星期。她和隊友聊天時舉棋不定，心意改變了六、七次。由於紐西蘭團隊仍在山上，她和斯雷特可選擇隨自己的隊伍離開，或者留下來和紐西蘭登山隊一起攻頂。她在日記中焦急寫道：她應不應該今年退出，回家陪孩子，或者留下來嘗試最後一次。

「他們年紀很小，時光飛逝。我想——我覺得——我應該陪伴他們。」但多待一個星期又怎麼樣，反正我已在這裡待了該死的一個月了？只是，如果留下來，我是否對得起

自己、我的未來、我的贊助者、湯姆與凱特？這座山距離雷達螢幕遙遠，回來這裡要花許多時間、經費與規畫。我已經在這裡了！我只要幾天好天氣就夠了。

艾莉森看著挑夫把她的裝備放上木製支架，準備在清晨離開營地。她還不確定要不要一起走。

團隊的廚師古拉姆・拉蘇爾（Ghulam Rasool）在深夜經過艾莉森的帳篷時，聽見她在裡頭哭泣；為了尊重隱私，他靜靜回到炊事帳。那一夜，艾莉森問他能不能給點茶，而廚師也泡了茶，禮貌地問她還好嗎？她喝茶時溫和微笑，但什麼都沒說。該說什麼？

艾莉森坐在帳篷裡攤開日記，以手背擦乾淚水，她的話語在頭燈柔和黃色燈光中顯得模糊。「我想和孩子一起，也想登上K2，令我煩憂不堪。」她已去過第三營地兩次，去過上方八千公尺的第四營地，也去過聖母峰之頂──這都是在三個月內發生的事情。她感覺到頻頻暴露於稀薄空氣已產生不良影響。此外，湯姆即將在八月中入學，她急著想回去陪孩子。但是，「返家壓力」持續和她的決定抗衡。她知道自己得回答問題，包括「我為什麼失敗、哪裡出問題」。對我個人而言雖不重要，但我擔心別人會怎麼看。」此外，她覺得自己沒能好好嘗試登上K2，雖

然期許自己好好嘗試。她知道自己能攀登，只要天氣許可。

八月六日早上，揹夫在黎明前的寒涼中把負重扛起，艾莉森和賽爾西坐著喝咖啡。

她徹夜未眠，只不斷地寫作、哭泣，打開又拉起帳篷的拉鍊，觀看天氣。到了早上，她還是不知道該留下或離開。K2漠然地屹立後方，但依然有著無比的磁力。既然接下任務，就要好好完成。這是她的信條與自我定義。父母會以她為榮。

最後，她看著賽爾西：「就這樣。我要留下來！我要再試一次。」艾莉森擁抱了他，感謝他的陪伴與商量，並把信和傳真交給他，請他回到文明社會之後寄送，之後便去找幫她背裝備的揹夫。她的心立刻平靜下來。

「很高興我做了正確的決定……我覺得心定下來，比較快樂滿足──我有工作，我會盡力完成這項任務……差一兩個星期沒關係吧？」

強斯頓、庫尼與賽爾西向羅伯與艾莉森道別，踏上回家的漫漫長路。賽爾西最後一次轉身，看見艾莉森目送著他。他舉起手臂揮舞。她笑了，也舉起手臂揮，臉上露出幾個星期以來久違的笑容。她下定決心了。她要攀登這座山。

三天後的八月九日，其他團隊尚未離開的人集結起來，擺了姿勢拍大合照，他們隔

天早上要嘗試最後一次登頂。這群人包括紐西蘭的彼得·希拉蕊、布魯斯·葛蘭特（Bruce Grant）與基姆·洛根（Kim Logan），加拿大的傑夫·雷克斯（Jeff Lakes）、美國的羅伯·斯雷特，以及艾莉森·哈葛利夫。他們拿著舊的鋁製盤，在暴風雪期間，他們在基地營就用這鋁盤舉辦飛盤比賽。艾莉森擲飛盤的功力極差，而且很不服輸，但是男人們喜歡和她一起玩飛盤，只為了看她一次又一次擲出之後，盤子哐噹撞向離目標很遠的岩石，惹得她大發脾氣。有些人在照相時裝模作樣，但是艾莉森坐在前排的明顯座位，拿著遠征盤子，決心完成這趟遠征。

艾莉森睡前寫下落日的金色餘暉灑在喬戈里莎峰，這座山峰是位於協和廣場附近的冰河，平坦的白色峰頂宛如屋頂，反射著日光。她寫著，揹夫會在八月十六日回來，帶團隊離開基地營，穿過美麗的胡舍谷（Hushe Valley）。天氣終於轉好，雖然她還是擔心北邊「不幸」的風吹。「我們真能得到攻頂的機會嗎？看上帝的意願。」

憑真主意願（Inshallah）。

她寫下最後這幾個字，撕下幾張空白頁，放在背包的最上面，準備帶到山上去。雖然筆記本不過幾盎司，但攀登時每盎司感覺都像一磅的磚塊，她不想在攀登時還要扛著

日記額外重量。她總是需要以紙筆寫下自己的思緒。她關掉頭燈，躲進睡袋，希望能睡幾個小時。古拉姆會在兩點叫醒他們吃早餐，準備前往山頂。

就是這樣：她要再試一次。如果無法登頂也就罷了，她再也不會回來喀喇崑崙山脈。還有許許多多的其他山脈可攀登，不一定非得在這荒涼的地方登上K2不可。這座山會是她一系列成就中的獎品，她想要得到這個獎。但她在和誰開玩笑？她知道，自己來攀登像K2這樣的山，並非因為K2是個好選擇，也不是因為有人想要她攀登。

「說到底，」她對著陰暗的帳篷壁說，「是我想做這件事。」

這次攀登一開始挺順利。天空晴朗，滿天星斗，他們離開基地營時風很小，因此他們穩定甚至輕鬆前進到第三營地，他們之前曾辛辛苦苦，在這裡儲存好裝備。之前雪掩埋了許多繩子，因此需要在攀登過程中費力把繩子挖出來，但他們仍迅速有效率地攀登。等他們來到第三營地，再度發現這裡又被一場雪崩掩埋，而花了一個小時設法找到帳篷時，艾莉森鼓勵他們繼續往第四營地前進，敢打賭營地與補給品仍在那邊。她賭贏了，營地仍然在，隊伍蹲坐下來煮水與休息，之後再攀登幾個小時。到山頂與回來營地

需要大約十八個小時，他們打算半夜出發，這樣才能在日落前回到營地。雖然登山者知道要天還沒亮就往山頂出發，但這舉動的風險是會大幅減少他們的生存能力。

艾莉森在八月十二日查看天氣時，天氣晴朗平靜，雖然很冷，但是山頂的環境很好。雖然短暫出現有利的天氣，但攀登過程仍令她與團隊耗盡力氣，因此選擇在營地休息一天。若艾莉森更了解登山的學問，尤其是K2，那麼她或許會聽見警鐘響起。幾乎整整九年前，茱莉・特利斯與其他六名登山者決定放棄好天氣，在八千公尺的地方「休息」——這是似是而非的想法。艾莉森與團隊於山肩的附近，有五名西班牙人，他們從南南東稜攀登到山肩；雖然是和通往阿布魯齊平行的路線，但坡度陡了好幾度。由於他們是獨自前來，一路上完全得自行架繩。這令人疲憊的登山過程，也促使他們選擇在第四營地多待一天「養精蓄銳」。

從後見之明來看，他們的決定似乎相當莽撞，漫不經心。但是許多登山者都會做出這樣的錯誤決定。已故的英國登山者艾利克斯・麥金泰爾（Alex MacIntyre）[3] 曾堅稱，最

一九五四—一九八二，英國登山家，曾發明幾項新的登山技術，讓攀登者攀上過去未曾有過的高度。

好的高海拔登山訓練就是喝個爛醉，並在嚴重宿醉下攀登。攀登者就和宿醉的人一樣，不僅得面對相同的身體不適——頭痛、反胃、暈眩——還得克服完全不想動、不想攀登八千公尺的心理。艾莉森想窩在睡袋中的渴望，幾乎和所有攀登到死亡地帶的人一樣。

因此，雖然陽光耀眼，風勢平靜，她和隊伍的其他人都在睡覺，設法補充水分，為了明天的攀登而準備。

終於在八月十二至十三日的午夜，希拉蕊和雷克斯率先離開第四營地，出發攻頂。

兩小時後，洛根、葛蘭特、斯雷特與艾莉森也跟上，頭燈在狂風吹拂的山間晃蕩，冰爪在碎冰上踩得嘎吱響。離開帳篷後不久，洛根因身體不適先行下撤，結束攻頂。不久之後，另一名紐西蘭人柯米斯基也退出。至於西班牙人共有四名出發，但是離開第四營之後不久，羅倫佐‧奧塔斯（Lorenzo Ortas）也不舒服，決定放棄攀登。

希拉蕊和雷克斯抵達瓶頸時，坐在雪中思考對策。希拉蕊承受華氏零下四十度（也是攝氏零下四十度）的極度寒冷，不確定是否要繼續。他覺得天氣看起來不好。他們還在考慮時，其他人從他們旁邊經過，往上攀登，斯雷特看起來格外疲憊。他被希拉蕊絆倒時什麼也沒說，只繼續往上攀登。

過了一會兒，艾莉森來到希拉蕊面前時曾短暫停留，在稀薄的空氣中粗嘎喘氣。

「我要上去，」她就說了這些話，旋即轉身，繼續往上。

艾莉森和斯雷特來到瓶頸的頂部時，她往下朝著希拉蕊喊：「上來，用紅色的繩子，」提醒他哪一條是那一年新架好的繩子，別拿到過去遠征者留下的舊繩。不過希拉蕊決定結束，不再嘗試攀登K2。雷克斯則決定試最後一次。

「如果他們登頂，而我卻連再試一次都沒有的話，我會無法原諒自己」他對希拉蕊說。「我已來這裡兩次了，老兄，我不想再回來一次。」希拉蕊祝他順利，雷克斯繼續攀登。希拉蕊又仰望山上一次，只看見一些仍在攀登的小點點。他轉身，在低溫包圍下奮力保命。艾莉森青檸綠與藍色的登山裝，在攀登者的行列中很顯眼。他踢了踢斜坡，看看雪往哪個方向掉落。如果雪滾落到視線之外，他就不往那方向走。如果能看到雪往哪邊滾，他就會往那個方向下斜坡，在雪停止滾落之處繼續踢。他對著自己大聲說話，抵抗恐慌，慢慢前進但願是已確立的山路。當他發現架好的繩索時，幾乎鬆了口氣地大喊出聲，並開始鉤上。只是，他才剛勾好繩子，忽然一陣狂風把他吹離斜坡，他發現自己在繩子上晃，遂

死命抓著繩子保命。要是他勾的並非固定好的繩索，就會被吹到深淵去。等他來到七千四百公尺的黑色金字塔，暴風雪猛然降臨，狂風時速高達一百二十八到一百六十八公里。

他繼續在暴風中緩慢下撤，有時覺得快要嚇得失去理智。他像是瘋子似地笑著，忽然想起口袋裡有一對暖手器。在低氧、恐慌狀態下，這暖手器在他心中成了生存門票，或許果真如此。他把暖手器掏出，使之發熱，繼續往下，專注於擴散到整個手套的溫暖，對於這單純的喜悅微笑。

喜馬拉雅山區就像大海，有時風暴相當劇烈，時間點又那麼剛好，因此造成了「完美」災難。一九九五年八月十三日的下午，溫暖潮濕的季風往上吹到狹窄的峽谷，朝著基地營前去。從北邊，一個巨大的反氣旋從中國出來，刮起順時針之風。[4]。兩股勢力相反的氣團碰撞，擾動十分激烈，而在狹窄的喀喇崑崙山脈峽谷，因為無處可去，只能往上，在基地營的人會先感覺到這颶風級的狂風，而在上面的人仍毫不知情，繼續往上攀登，不知道狂風暴雪正朝著他們逼近。

在附近的布羅德峰，美國嚮導費雪正奮力讓他所帶領的攀登者速速離開山區。由於那裡在較低遠的冰河與海拔，因此暴風雪以刺骨強風襲擊他以及他的團隊時，比襲擊

K2早得多。費雪整天用望遠鏡觀看K2的進展，為他們加油。但是當他為團隊的帳篷加強防禦過夜時，他再度眺望，這時的景象嚇著了他。那些人竟然還在往上。

希拉蕊在傍晚五點時，碰到暴風雪最強勁的威力，而上面的人在六點時仍跟他說天氣很好，那時羅蘭佐・歐提茲（Lorenzo Ortiz）與葛蘭特抵達了峰頂。不多久，艾莉森也加入他們的行列。

一九九五年八月十三日傍晚，恰好是艾莉森歡喜登上聖母峰頂後的三個月。這天，她成為第五位登上世界第二高峰的女子。她成功了。在基地營猶豫了幾個星期，最後她做了正確的選擇，堅持下來，使出所有的技術與膽量。現在她站上K2之頂，之前只有一百二十一人曾經來過，其中只有四名是女性，其中一半在下撤過程中死亡。但是她要改寫K2的悲慘歷史，要下山回到孩子身邊。從現在開始，她的人生屬於自己。她環顧四周，卻沒能看見多少東西。襲擊希拉蕊與K2較低矮處的風暴吞沒了下方的一切，她若在月亮上，也會看到這景象，而月亮正在山的上方與她打招呼。

4　原文寫逆時針，應為誤植，因為北半球的反氣旋都是順時針。

她感覺到和在聖母峰上類似的喜悅，那種喜悅讓她想高歌一萬個瘋子樂團的曲子，

她整個夏天都在唱那首歌，訴說那些她將永誌難忘的幸運時光。

和她勝利登上聖母峰不同，那時她用無線電和基地營聊天，但這次她並未在K2頂上多逗留。她往下看，可以看到雲滾滾湧向山上，在她身邊打轉。從北邊與東邊吹來的風愈來愈強，迫使她背對著風，俯瞰K2的南面，朝基地營望去。在下方三公里處，就是她的帳篷、日記，以及未來。

在她下方的希拉蕊正努力前往第二營，萬分訝異自己仍活著，即使機率如此渺小。

他只期盼山上面的登山者也已折返，在暴風雪襲擊之前回到有固定繩的地方。但突然間，無線電沙沙作響，來自基地營的消息指出，有六名登山者在山頂上。天哪，希拉蕊想，

在兩萬一千呎（約六千四百公尺）的地方，風速就已經達到一百節，那麼兩萬八千呎（約八千兩百公尺）**會是何種情況？**

狂風只顧著把攀登的登山者從斜坡上拔起，扔進深淵。在八千公尺處，大氣壓力較低，空氣分子不那麼密，時速百哩的風感覺像時速三十哩。我們只能想像風勢如何把七十公斤

重的男人與女人吹向死亡。橫渡區上方沒有固定繩，而在頂峰山脊的垂直冰壁，沒有任何地方讓人躲在後面或下方，於是他們一一被吹落山下，扔到南面摔死，就像是屋頂上鬆脫的木瓦：斯雷特、葛蘭特、歐提茲、賈維耶・奧利佛（Javier Oliver）、賈維耶・艾斯卡廷（Javier Escartin），以及艾莉森・哈葛利夫。

　　雷克斯才剛抵達第四營，狂風就襲擊山肩。他試圖在瓶頸上折返，但認為太遲了。

他太冷，下方的雲也太具威脅性。他跌坐在自己的帳篷，慶幸保住一命。他才躲進溫暖安全的睡袋裡，不多久，狂風就把他的帳篷吹垮，帳篷柱子彷彿火柴棒那麼脆弱。他整夜蹲坐，抵抗這殘忍的寒冷，背對如貨運列車般呼嘯的狂風，每一陣風都撼動著他的全身。隔天一早，天氣晴朗平靜，雷克斯反覆望向山頂，盼能找到有人在這暴風雪中存活下來的一絲絲跡象。然而，什麼都沒有。沒有任何動靜，只有一大片淨白的雪。他自認無能為力，只想逃開這致命的空氣。所幸陽光溫暖，他準備下撤。不過，他的冰斧、冰爪、安全吊帶與下降裝備──在K2這樣的高度上都是攸關生死的設備──都被吹得不見蹤影。沒了冰爪或冰斧，他幾乎是一路爬到固定繩的起點，以免滑落平滑的斜坡，摔

落數千呎。好不容易來到繩索起點，他拿出小摺刀，慶幸自己在前一天放進口袋，並切下一段舊繩，繞在自己身上，替代吊帶與鉤環，把自己綁在固定繩上。終於，他開始下撤。

雷克斯的下撤過程堪稱史上最了不起、最英雄式的一次。面對三十到五十度的冰坡，以及不穩定的雪崩雪地，而他的身體脫水與暴露低溫，導致口齒不清，在每個固定點打結與解開，他就這樣一步步沿著固定繩離開，腳在如玻璃般的表面打滑。等他發現紐西蘭登山隊第三營地的帳篷埋在冰塔雪崩中，他洩氣得哭出來。他在辛苦的緩慢下降過程冷到骨子裡，而且沒有爐子、燃料、食物，身體的力氣也不斷消耗。

洛根、希拉蕊與柯米斯基在第二營地用無線電和他談話，叫他把第三營被埋住的帳篷挖出來過夜。他們還需要一點時間恢復，才能帶著食物和設備上山，他們也擔心雷克斯如何撐過技術上相當困難的黑色金字塔。不過，雷克斯無法忍受在度過寒冷的另一夜。他繼續往下，第二營地的三名男人也度過折騰人的一夜，擔心會聽到雷克斯痛苦的吶喊，身體從他們面前飛過，掉落山淵。他怎麼可能光靠著一段繩子和小摺刀，就成功下降呢？

但是他沒有墜落，沒有犯下致命錯誤，甚至沒有凍瘡。他連最簡單的安全裝置，確保他能固定在冰壁的確保裝置都沒有，仍成功來到第二營地。他失溫、意識不清，但活著。柯米斯基、希拉蕊趕緊將他安頓進睡袋，給他茶。在吃力呼吸幾次之後，他的身體系統平靜下來，進入睡眠。然而，他先前使出九牛二虎之力，身體已經透支耗盡，無法復原。到了早晨，柯米斯基發現雷克斯已氣絕。

奧塔斯與荷西‧佩沛‧賈瑟斯（Jose Pepe Garces）在八月十四日，大多是在第四營等待隊友下來中度過，也就是等待艾斯卡廷、歐提茲與奧利佛。不過，他們終於認為等下去也沒用。他們緩慢從南南東稜下撤的過程中，先後發現了衣服和一隻靴子。在靴子裡有個暖腳裝置，前幾天靴子的主人才讓他們看過——艾莉森‧哈葛利夫。她曾說自己在馬特洪峰千鈞一髮的遭遇，並得意地讓他們看這靠著電池運作的線圈，如何在極度寒冷中預防腳趾長凍瘡。奧塔斯與從找到靴子的地方往上看，發現雪中有三道血痕，那似乎是直接從八千四百公尺的頂峰山稜線來的，也就是在瓶頸上方兩百一十四公尺處。他們視線順著血痕往下望，其中一道血跡的終點就是一具遺體，位置大約是在七千公尺。那

身體穿著艾莉森獨特的服裝。這遺體大約躺在距離他們三百公尺的地方，是龐大的雪崩現場；即使他們有力氣爬過去，但是到那邊等於是不智地冒著生命危險。因此，艾莉森就繼續躺在跌落之處。

八月十六日傍晚，史賓橋的電話響起。吉姆・巴拉德心想，可能是艾莉森。他已聽聞艾莉森登上K2頂峰的消息；或許她找到了衛星電話，打電話回來報喜。但不是艾莉森，而是蘇格蘭新聞協會（Press Association）的會長，詢問他是否聽聞另一項很不一樣的謠言。消息來源是《戶外網站》（Outside Online）：「國際登山界的新星艾莉森・哈葛利夫在一九九五年八月十三日星期日遇難。」她剛登上K2峰，不久即發生憾事。」在附近布羅德峰的費雪稍早前對這網站說，不出幾分鐘，網站就把這消息發布到全世界。由於當時網際網路是新興媒體，許多人不熟悉也不信賴，直到謠言持續不斷，新聞協會認為有此可能，才打電話向巴拉德求證。

巴拉德站在天花板低矮的客廳，朝著外頭的班奈維斯山望去，一天最後的日光迅速消失。他握著話筒發愣，山上有頭燈出現，從主要道路往偏僻的小石屋前進。他的大腦

還沒吸收發生了什麼事，只覺得毛髮直豎。那一刻，他知道艾莉森死了。一名朋友從艾莉森在鎮上的媒體辦公室開車出來，手上抓著一份傳真，淚水爬滿臉龐。巴拉德打電話給美國《登山雜誌》（Climbing）的麥克‧甘迺迪（Michael Kennedy），問他有沒有更多資訊；但是他才剛從內華達州雷諾（Reno）戶外用品商展的擴音器聽到相同報告。甘迺迪跟巴拉德說他非常非常遺憾，如果有任何消息，也會打電話告知。巴拉德掛電話。確實發生了。雖然他知道攀登有多危險，但艾莉森總會回來。在那些風險高得驚人的獨攀之後，她的臉總會在黑暗的晚上重新出現，回到他們的小營地。她曾經差點從克羅支稜墜落，但還是回來了。她曾經不靠人協助，無氧攀登聖母峰之頂，成功下山。只是，這一次她還在山上，在某個地方。她不會回來。

巴拉德聽見湯姆和凱特在樓上，他們輕柔的呼吸聲在寧靜的屋裡清晰可聞。吉姆走上樓，站在他們的臥室外傾聽。他到底要怎麼開口告訴他們，媽咪永遠不會回來了？之後，電話又響了，接下來幾天從未停止過。

媒體蜂擁至威廉堡（Fort William）與史賓橋，宛如一群蝗蟲，猛吃資訊、謠言與意見，巴拉德就在艾莉森於班奈維斯山腳下的媒體辦公室團團轉，接受幾十個訪談，告訴

記者艾莉森「為了最愛的事死去，」還用西藏智慧箴言，那也是她的座右銘：「寧為猛虎一日，莫作綿羊千年。」這句話在世界各地傳送，甚至在部分英國報紙上成為「一週金句」。巴拉德冷靜沉著，幾乎沒停止發言過。記者以為，甚至渴望這位喪妻的人夫會在鏡頭前悲痛莫名，但他們看到的卻是冷靜甚至機靈的丈夫與父親，因此英國媒體說他的反應奇怪、工於心計，甚至冷漠。

巴拉德則為喪妻的反應辯護，說他多年以來都在為「這可怕的一天」做心理準備。他說，對於像艾莉森這樣生活在生死邊緣的人，你得隨時做好他們會墜落的準備。不過媒體緊追不捨，不僅指責這悲傷的丈夫，也責怪艾莉森。他們曾經把艾莉森塑造成登山運動的代表，現在似乎又樂於把她塑造成一個壞母親。

艾莉森去世後，不知道從哪裡冒出的登山者、專欄作家與社會科學家紛紛出籠，談論她攀登K2的「執念」，說她被登頂狂熱「蒙蔽」，「自私」放下母職去登山。率先發難的是彼得‧希拉蕊，他批評艾莉森忽略壞天氣即將降臨的跡象。艾德蒙爵士之子的譴責開了第一槍之後，世界各地的批評湧現，導致艾莉森死得不名譽，道德與心智健康都受到質疑，但是和她一起死去的男人，或是其他拋下孩子的父親都不必承擔這些指責：

艾力克斯‧洛威、費雪、霍爾、努恩、勞斯、伯拉德、尼克‧艾斯柯特（Nick Estcourt）……不及備載。

巴拉德滿足了媒體窮追不捨，告知艾莉森生前與死亡的大小細節之後，便帶湯姆和凱特到一處滑雪區的安靜房間，這裡可以遠離媒體，讓他們坐下來。他們專注、聰明的臉龐幾乎令他心碎。他一向是直來直往的約克郡人，不會閃爍其詞。

「你們的媽咪在山裡的暴風雪中失蹤，恐怕再也見不到她了，」巴拉德說。

等他們停止哭泣，擦乾眼淚，六歲的湯姆抬頭看著巴拉德。

「我們可以看看媽媽最後爬的那座山嗎？」

「可以，我們可以去看媽媽的最後一座山，」巴拉德說，雖然不知道該怎麼讓自己以及兩個不到七歲的孩子，前往世界最蠻荒的地區。但不知怎的，他知道就是非去不可。

五週之後，他們已經出發。兩個孩子和他們的母親一樣，很能適應混亂的拉瓦平第六歲的湯姆熱烈的藍眼和堅毅的下巴，告訴巴拉德沒有其他選擇。

與斯卡都，也能在攀登到K2山腳時，適應稀薄乾燥的空氣。但抵達百鳩時，遠征隨行

醫師患上痢疾病倒。巴拉德不希望在沒有醫師的情況下前進，決定走到這裡就好。

巴拉德和孩子爬到楊樹上，眺望遠處的K2，那尖銳的山頂從周圍較小的山峰中鶴立雞群。湯姆和凱特忙著找最好的石頭，要建造兩個小小的石塚給「媽媽」。他們在各自蓋的石塚上，留下了個人照片、護身符、甚至一點點食物。這就是他們能最接近母親的地方。凱特完成了自己的任務之後就小跑步離開，但湯姆徘徊不去，坐在他蓋的小石塚旁，仰望K2。

巴拉德在附近看了，覺得心痛難忍。他也仰望碧藍天空下的遙遙高山……小艾，我做了我認為最好的事：把孩子帶到妳面前，讓妳看他們最後一眼。

湯姆起身，拍拍腿上的沙子，走到巴拉德身邊，小手鑽進父親手中。他們不發一語。等他們準備好，便轉身踏上歸途。

在一大片清冷空氣外的東北邊，K2的南面在陽光下發光。艾莉森就躺在那裡的某個地方。

在艾莉森死後的那個夏天，賽爾西拿到一塊在加州設計打造的銅製匾牌，上面有威廉・布雷克的詩句，他稍微更動英文代名詞，以反映其女性身分。他之後把這塊匾牌背

到K2上，拴到吉爾奇紀念碑。上面寫著：

艾莉森・珍・哈葛利夫，一九六二—一九九五

在多遙遠的深淵或蒼穹，
燃燒著妳雙眼的火焰？
她靠著什麼樣翅膀膽敢飛翔？
什麼樣的手敢攫住火焰？

——威廉・布雷克

11

萬古流芳
The Legacy Is Sealed

我有保持沉默的慾望。

——艾蜜莉・狄金生（Emily Dickinson）

從一九九二年到一九九八年，向黛兒・莫迪是唯一一位登上K2山頂之後仍活著的人。就像之前的魯凱維茲一樣，這項榮譽會維持剛好六年。

在那些歲月中，向黛兒繼續攀登八千公尺高山的遊戲，登上一座又一座的高峰之巔，但是沒有引發爭議的卻很少。有些人指控，她並未登上她所稱的山頂，說她運用詭計登山而不是智慧的指控也從來沒少過。一九九四年，法國登山雜誌《垂直》（Vertical）寫道：「向黛兒・莫迪的問題是，她攀登起來太輕鬆，無法讓人認真看待，」這讓她的成就究竟有多少價值，增添些許曖昧。

「我認為她總是在作夢，」德斯提維爾說，「她很喜歡在高海拔，但我不喜歡。她喜歡身在雲中的感覺。」

向黛兒滿不在乎，忽視批評繼續攀登，十年間參加了十八次遠征，但有一座山始終難倒她。一九九五年六月，有人問向黛兒，她在聖母峰攻頂屢屢失敗，而哈葛利夫終於登上了，她有何感受。向黛兒似乎把這當成雞毛蒜皮的事情，而不是激發她攀登的動力。

「我很替她高興，」她告訴哥哥法蘭索瓦，「但我對攀登的看法和艾莉森不同；我攀登時要體驗的不只是山；我喜歡旅行、和其他人分享。」三個月後，艾莉森遇難了，攀登媒體又問向黛兒的反應。

「我很欣賞她，但你看看，我們不同。首先，我還在攀登。」向黛兒是個迷人又溫暖的人，然而她渾然不覺或不在乎自己的話可能多傷人，會不會危及自己在登山社群的生存，其實相當奇怪。

嘗試聖母峰登頂六連敗之後，一九九六年，向黛兒把眼光轉向八千五百一十六公尺的洛子峰（世界第四高峰），繼續征服十四座八千公尺山峰的目標。她就坐在聖母峰對

面的西庫姆（Western Cwm）冰斗，基地營與三處前進營都設在這裡，之後登山路線會在黃色地帶（Yellow Band）分叉，分別通往聖母峰，或是洛子峰。

五月一個美好的日子，向黛兒在三號營上方攀登擁擠的繩索，這是最後一處共同的營地，之後她要往右轉前往真正的洛子峰。來自世界各地的登山者已從聖母峰下撤，她慶幸自己不用再嘗試這座山。她心想，**人也太多了吧**；她經過了將近二十名客戶與雪巴人，都是費雪的團隊，他們正要攀登繩索，其中包括來自亞斯本的福克斯與紐約市的皮特曼。福克斯很訝異向黛兒只是「從他們面前奔馳」而過，即使她沒有用氧氣瓶。皮特曼從這麼多男性的世界裡看到另一名女子，幾乎是反射性地顯示同志情誼，於是在向黛兒攀登經過時打招呼。不過向黛兒沒有回答，好似完全沒有聽到她打招呼。

向黛兒是和美國的提姆・赫維斯（Tim Horvath）與史蒂芬・卡奇（Stephen Koch）一起攀登，卡奇的知名事蹟是在許多八千公尺高峰以滑雪板溜下山。來自西雅圖的遠征領導者丹・馬澤爾決定和其他客戶一起停留在山較低之處，並確保他們上山，而向黛兒、卡奇與赫維斯攀登到七千九百公尺的洛子峰岩壁，他們會在那邊建立卡奇所謂「超爛」的四號營地，位於一處小小的岩架上，只能讓他們三人坐直在兩人帳篷中，腳在岩架外面

晃。那一夜過得挺慘的，颼打在他們臉上，攀登者渾身濕透，也迫使卡奇必須反覆把岩釘釘入冰裡面，以固定帳篷。到了早上，卡奇與赫維斯「累歪了」，決定結束攻頂。他們問向黛兒有何打算時，她對他們微笑，說要繼續往前。

她獨自上山途中往聖母峰望去，看見一排如小黑蟻的登山者擠在一起，在希拉蕊台階下方的固定繩索處等待。她心想，不妙，人太多了。她頭閃躲著迎面而來的冰粒子，她繼續身體強健，能在嚴重的情況發生之前即可登頂。風勢強勁，但她自認裝備完善，攀登，看自己的腳一步一步往斜坡上面爬。

幾小時後，她獨自一人，再度無氧登頂，成為第一名登上這座山的女子。但是這項成就沒有聲音：她明白自己喜歡和他人一起攀登。和攀登K2不同，這次她身邊沒有朋友，透過無線電分享勝利，也沒有人能給她祝福與力量。她拿出相機拍攝這一刻，記錄她登上這座山峰，但是相機顯然冷得故障。她搖晃相機數次，想啟動快門，最後仍放棄，塞進背包。她感覺彷彿入迷，但是這經驗和她在K2登頂時經歷到的神祕感受不能相提並論，那時她終於在母親死亡之後得到平靜。她設法專注於獨自在山上的純粹，想到的卻是為洛子峰悲哀，因為這座山總是在相鄰的聖母峰陰影下。她望向對面時，看見

風勢以邪惡的強度橫掃山峰。

許多運動員（包括攀登者）發現自己身處這項運動的安全邊緣，落到安全範圍以外時，會感覺恐慌。不過，向黛兒從未感覺到這種恐慌。她一次次獨攀，沒有夥伴或固定繩索，就這樣抵達山巔，面對危險，她似乎與隨時在一旁的死亡和平相處。她奇蹟似地從未長過凍瘡，其中一項理由可能是她異常冷靜。凍瘡經常來自生死的恐懼，導致腎上腺素大量分泌，身體的血管強烈收縮，因而發生災難。恐慌會導致喘氣，近一步耗損身體通過肺臟的液體。向黛兒如同唸了咒語的平靜對她來說很有幫助。她的心跳維持穩定，四肢與肢體末端都持續有血液流過。

在觀察到聖母峰的暴風雪之後，向黛兒轉過身，開始陡峭但技術難度並非很高的下撤過程，回到黃色地帶上方的固定繩索起點。在她開始攀登後的十五個小時，她回到七千三百一十五公尺的三號營地，卡奇和赫維斯在這裡等。

「你成功登頂了嗎？」他們問。

「對，」向黛兒以法文微笑道，「我成功登頂了。」

但其他登山者就不那麼確定，甚至立刻提出質疑：他們指控，她沒有足夠時間登

頂，而且沒有拍任何照片佐證。那些批評者沒有回答她如果不是在攀登，又為何在八千公尺以上耗了十五小時。雖然懷疑聲浪湧現，但是仍有許多人相信她，包括在加德滿都的伊莉莎白‧荷莉（Elizabeth Hawley）[1]——喜馬拉雅山攀登史最具權威的紀錄者。「她絕對登頂了。我沒聽過任何懷疑的說法。」

向黛兒終於從山上下來之後，就搭乘軍用直升機離開基地營；這架直升機是為了把在聖母峰惡名昭彰的暴風雪中患凍瘡的生還者接走，包括福克斯。

福克斯坐著，手綁著繃帶，飽受上方的慘重傷亡驚嚇。她轉對向黛兒道賀，恭喜她登上洛子峰。

「這是當然囉！」向黛兒回答，長長的棕色鬈髮往後一甩。

戴著深色冰河護目鏡的福克斯大翻白眼，忍不住想，**真是典型的法國人**。

向黛兒成為第一位登上洛子峰的女子，但這項成就被聖母峰悲劇的餘波掩蓋，就連她的攀登夥伴也不知道。向黛兒似乎也沒表示怨恨，或發現世界忽略了她的成就，而是繼續默默攀登下一座八千公尺高峰。

在洛子峰之後，她立刻動身，前往危險且致命的馬納斯盧峰，也同樣無氧登頂；她

的雪巴在接近峰頂的時候折返，因此向黛兒是獨自一人完成最後一段路。如今向黛兒已攀登五座八千公尺高峰，過去只有魯凱維茲曾完成這項壯舉。雖然許多登山者抨擊，她似乎許多攀登都是獨自一人，且相機都失靈，但部分法國媒體開始稱她為在世最偉大的女性高海拔攀登家。這對向黛兒來說並沒有差異。

「這重要嗎？」她在攀登洛子峰之後說，「這些名稱對我來說都不重要。我攀登，只是因為上面很美。」雖然贊助者蜂擁而至，想要這美麗迷人的女子穿戴他們的裝備，站在世界最高的山脈，幫他們推銷宣傳，但是她對自我宣傳興趣缺缺。馬澤爾幫忙規畫她到美國巡迴幻燈片秀與演講，幫助她在美國登山界打知名度，她卻拒絕了。「我這個週未得幫哥哥的花園種花種樹，沒辦法去。」

她一連串的遠征，就是持續進行「規畫—執行—規畫」的過程，然而在這過程中，向黛兒仍抽空寫了一本小書，抒發個人感懷，她取名為《我住在天堂》（J'habite au Paradis）。出版商堅持要她改書名，否則不出版。她拒絕，準備離開，出版商終於答應用她

1　一九二三─二○一八，美國記者，一九五九年之後都居住在尼泊爾，精準詳實記錄喜馬拉雅山的攀登與冒險歷史，在登山界受到敬重。

的書名。這本書只有法文，是含糊冗長的奇特詩歌與散文，雖然主題很模糊，但有時仍有動人且有意義的洞見，讓人一窺這位言語之外其實相當複雜的女子。

「她希望在別人心目中，是個開朗愛笑的女子，事實上她非常複雜，」曾在K2上挽救她一命的基瑟說。「她想要像佛教僧侶那樣簡單，但她其實很複雜，也有黑暗面。」

雖然她整夜在桌上跳舞，不只一次喝酒喝到不醒人事，她也有迫切感、好勝，經常批評他人。她還玩弄身邊男人的情感。

「她有掌控男人的力量，且善加運用。她曾玩笑道，『男人這麼多，時間那麼少』，」基瑟說。她也知道如何讓人「一刀斃命」。如果她遇見舊情人時，對方對她說了太過分的話，她不只一次直盯著那人的臉說：「噢，抱歉，我不記得你是誰。我們見過面嗎？」馬澤爾認為向黛兒有絕佳的幽默；是狡黠，而非殘酷，永遠都在掌控。「我看過許多男子想打情罵俏，若惹她惱怒，她就會說：『嗯，我不記得你』，之後他們的表情就會像是個小男孩剛聽到今年沒有生日禮物可拿，」馬澤爾說。在其他場合，她曾問一個聽不懂她委婉拒絕、特別不識相的雅典攀登者：「聽說雅典男子都喜歡小男生的屁股，不知道是不是真的？」在激烈地維護希臘人的異性戀傾向之後，這個滿臉通紅的男子逃之

天天。馬澤爾認為她喜歡掌控男人，而且把掌控之道用得精準無比。

但除了這些好笑、令人難堪的話語之外，向黛兒也得處理真正的騷擾，兩次是來自遭她拒絕，遂聲稱別招惹女人的男性攀登者，他們求歡不成，就批評她沒有資格當攀登者。另一次是刻意想占她便宜的官員。一九九二年夏天在K2的時候，向黛兒打算拜訪位於布羅德峰基地營的朋友。一名巴基斯坦聯絡官看她要離開，就說要陪她走下冰河兩三個小時。等到他們到了基地營的人看不見也聽不到的範圍之後，這聯絡官一把攫住她，把她朝自己拉過來。她朝那聯絡官用力一推，讓他在岩石上跌蹌而逃。後來，那天晚上向黛兒回來之後，跟馬澤爾報告這事件，但由於她自己非法攀登，並非跟著一開始就加入的隊伍，因此她沒對那位聯絡官採取進一步行動。然而這次事件更令她對巴基斯坦男人深惡痛絕。

在家人眼中，向黛兒依然是那麼開朗、有活力與狂野，就像尚未馴服的野馬。她嫂嫂的家人從美國來訪，向黛兒與他們見面時，並不是從前門走進來，而是爬上古老農舍的石牆，從二樓窗戶進入，掉到廚房時還撞倒了擺著食譜書的書架。

「嗨！我是向黛兒，」她大聲笑道，雙手朝著嫂嫂家吃驚的家人伸出手，並把頭髮從

臉前撥開。

「向黛兒就是這樣，」她哥哥法蘭索瓦多年後說，「隨時找樂子。『人生美好，好好享受。』」

在其中一次遠征之前，親友幫她餞行，朋友到凌晨才全部離開。幾個小時後，她就要搭上前往尼泊爾的班機，這時向黛兒認為該收拾行囊了——她根本還沒開始收。她往包包裡扔進靴子、衣服還有書——絕不忘掉書。多數攀登者會花好幾個月的時間列清單、好好規畫與思考行囊，但向黛兒差不多一個半小時就整裝完成。

向黛兒和許多女子，以及身材較豐腴的人想法不同。她毫不介意露出女性化甚至有點肉的身材。她在泰國攀登時，穿了比基尼上衣和短褲，好像要攀登海灘旁的峭壁，完全不在乎露出大腿橘皮組織。有些女人露出一點點瑕疵都覺得恐懼，向黛兒身邊的許多人都覺得她是令人耳目一新的變化。她輕鬆有趣，有她在，身邊的人也會比較快樂。

她最後一次和同為霞慕尼的嚮導友人費德里克．戴席厄（Frédérique Delrieu）攀登時，可說是把生命發揮到極致——一起攀登巴黎蒙馬特拜占庭式的聖心堂（Sacre Coeur）。他們在夜裡攀登，想避開警方巡邏時的搜索燈。雖然距離地面幾百呎，沒有安全繩索，向

黛兒還想要更危險一點。去年，他們在巴黎聖母院的頂端插上西藏旗幟。向黛兒這次想把聖心堂塗滿紅色。

一九九七年，她曾以嚴肅展現她的力量。她激烈地公開痛斥法國與中國組成聖母峰遠征隊。這次遠征由霞慕尼的法國高山俱樂部策畫，被認為是支持中國統治西藏。加入他們的還有法國登山者普羅費與尚－克里斯多福·拉費伊（Jean-Christophe Lafaille），她宣稱這是「賣國者遠征」，促成這次遠征無限制延期。

她也開始花愈來愈多時間募款，協助尼泊爾家庭，尤其是幫助孩童。他們因為貧窮，缺乏足夠的醫療與教育，因此她給予孩童支援，照顧其身體需求與協助教育。她也獲得達賴喇嘛接見的珍貴機會，她與這位數百萬人心中的精神領袖輕鬆談笑，讓他看過去遠征的照片，並請他在西藏雪山獅子旗上簽名，她下次攻頂時要帶這面旗。達賴喇嘛見到這美麗、迷人，精力旺盛的女子，似乎相當開心，和任何其他見過她的男人一樣。

一九九七年，在連續五年造訪尼泊爾之後，這是向黛兒第一年沒有前往尼泊爾。她去巴基斯坦，攀登迦舒布魯二峰，這次沒提到途中遇見的「粗魯」男子。她注意到的是

巴基斯坦遭遇的生態浩劫。一九九二年,這附近仍相當原始,但五年來,數以千計的人行經山谷與冰河,在河流、岩石、冰及沿途中留下排泄物與垃圾,導致通往山上的健行路途髒亂惡臭。向黛兒想起為什麼她喜歡尼泊爾,那裡的村民早已知道屋外廁所、營地與法規必須修訂與維護,才能應付成千上萬的攀登者與揹夫湧入這脆弱的大地。

若不論骯髒與否,她攀登迦舒布魯二峰相當成功,這是她第六座八千公尺高峰。多數攀登者只攜帶輕盈的小紀念物到八千公尺高峰的山頂,因為紀念物有重量,但是向黛兒則是攜帶那面有達賴喇嘛簽名的完整西藏旗幟,驕傲站在山頂。當她擺姿勢拍照時,後面就是K2,也就是她攀登的首座八千公尺高峰。迦舒布魯二峰則會是最後一座。

一九九八年春天,向黛兒回到最愛的尼泊爾,這次要前往海拔八千一百六十七公尺的道拉吉里峰,是世界第七高峰。她準備離開之前,曾在霞慕尼舉行幻燈片秀,在場的許多觀眾將永生難忘。通常來說,她會站在講台上,但這一次她決定要吊在繩索上,於觀眾上方演說。她轉呀轉,邊笑邊轉向螢幕,說明螢幕上最近一次冒險的圖片。那些在底下的人深受上方轉呀轉的女子吸引,根本忘了看幻燈片。

她稱這次道拉吉里峰遠征為「向日葵遠征」:她以巨大的黃色塑膠花來裝飾基地

營，也在綠色高海拔帳篷畫上向日葵、山，還以金色顏料寫詩。帳篷上有些字寫著：

「我稱這次為向日葵遠征；在太陽的視線下，攀登到峰頂。」這次遠征的影片中，向黛兒仍是那麼愛玩，依照傳統的供奉儀式把米和麵粉灑到空中，為這次攀登祈福，麵粉弄髒的臉龐露出笑容，對鏡頭做鬼臉，還上演世界上最高的脫衣秀。和她在一起的登山夥伴是昂・策林・雪巴（Ang Tshering Sherpa），向黛兒說他較像是朋友，而不是收費的揹夫與開路人。

在基地營的還有她的前男友維斯特斯，他曾在K2下山過程中挽救她。兩人的愛情已在幾年前結束，但仍保持友好。維斯特斯正逐步往目標前進，成為首位完攀十四座八千公尺高峰的美國人，且全數為無氧攀登。但是道拉吉里峰那年五月的天氣惡劣，他和登山夥伴、紐西蘭攀登家蓋伊・柯特不斷折返基地營。[2]

向黛兒與策林並未因為降雪多而卻步，沒與其他登山隊一起行動，並在六千六百公尺處建立二號營地，附近就是西班牙與義大利隊的帳篷。維斯特斯與柯特擔心這一帶容

2 二〇〇五年五月十二日，維斯特斯成功攀登安娜普納峰，成為第一個完攀十四座八千公尺的美國人，全數為無氧攀登。

易發生嚴重積雪與雪崩，遂選擇挖雪洞，不要冒著帳篷的危險。但是向黛兒立起綠色與灑了金色的帳篷，和策林於舒服的帳篷中等待天氣轉好，不在冰冷的雪洞裡等。

五月七日，向黛兒整理行囊，往基地營出發。柯特在她準備出發時眺望後方，感到十分驚訝。他看見「非常糟糕的天氣鋒面朝著我們而來」，於是他喊住向黛兒，問她是否確定要在暴風雪逼近時繼續往上。她要。在柯特心中，她好像和攀登的山無法協調，也忘了自己在萬物中的位置。幾小時後，基地營就被狂風暴雪襲擊。這次暴風雪是二十幾歲的他在喜馬拉雅山脈碰過最嚴重的一次，基地營帳篷附近是一道道閃電，雪吹進了帳篷拉鍊。

向黛兒與策林在傍晚時安全抵達第二營地，那時最嚴重的暴風尚未襲擊。他們經過下方五十公尺的義大利人營地，而那時法朗哥·布魯奈洛（Franco Brunello）就警告她，要小心帳篷上方的冰河裂隙；她道謝之後仍繼續往上。他看著向黛兒小小的身影消失在綠色帳篷裡，接著策林溜進去，並把拉鍊拉上。布魯奈洛會是最後一個看到他們身影的人。

五月九日，向黛兒的尼泊爾友人在村子裡漫步。忽然，一大批密密麻麻的蝴蝶出現在他面前，鮮豔的舞蝶遮蔽了一切。

「普塔麗（Putali）」他說，這個字眼在繽紛群蝶中漂浮。向黛兒喜歡蝴蝶，因此有個暱稱「普塔麗」，也就是尼泊爾文的「蝴蝶」。他抬頭仰望山區。「普塔麗，」他又說了一次，說得好輕好輕。他知道向黛兒出了大事，雖然除了眼前這批蝴蝶，沒有其他證據。

回到基地營，其他攀登者蹲縮在帳篷，背抵著薄薄的尼龍布，暴風雪持續增強。那個星期真是漫長，等到天空終於清朗，攀登者繼續前進。五月十四日，布魯奈洛重新攀登到第二營地，便前去查看向黛兒的帳篷；他發現這帳篷半埋在雪中，因此認為裡頭是空的。維斯特斯認為向黛兒與策林可能已上山，他查看他們要建立第三營地之處，卻沒有找到他們或是有帳篷的跡象。在五月十五日，這群義大利人搜遍這座山，沒有找到登山者的痕跡，終於決定好好挖掘向黛兒的帳篷。柯特說，只有一點點「小小的綠色」，從厚厚的積雪與漂浮的雪花中戳出來。布魯奈洛忽然感覺到恐慌襲來，因此先徒手挖

掘，之後團隊成員拿來鏟子，幫忙從帳篷旁邊移除深深的積雪，因為帳篷有部分被雪壓扁。好不容易清開雪，他拉開帳篷的門，往裡頭探看。

他發現向黛兒躺在門邊的睡袋裡，表情「安詳」，但下巴扭曲斷裂，看起來像一塊冰從帳篷外砸到她的頭，因此「當場」奪去她的性命。他們在帳篷更深處發現策林，他顯然受到雪與冰的泥淖困住，在其重量下窒息。義大利登山家塔西西奧．貝羅（Tarcisio Bello）認為，落冰或小雪崩撞擊了帳篷，「小」是從喜馬拉雅山的標準來看，但「已大得足以導致嚴重悲劇。」

向黛兒死亡的消息幾乎立刻登上媒體。尼泊爾的法國大使館發布聲明，說向黛兒可能死於雪崩，維斯特斯則在美國媒體的要求下，推測導致她死在帳篷裡的其他可能原因。他告訴登山網站「山區」（Mountainzone.com），有一種「可能」的情況是她窒息了，因為暴風雪時間很長，她可能讓露營爐持續燃燒。根據推測，由於雪蓋住帳篷，爐子用光了帳篷裡的氧氣，造成向黛兒與策林死亡。爐子在燃燒時會消耗氧氣，在稀薄空氣的情況下會很快奪去人性命。這是許多攀登登者會犯的錯誤，但是很少人會死。這說法傳遍世界。維斯特斯無意間引爆在國際間延續數年的言詞論戰，因此損及向黛兒身為有天分且

有經驗的喜馬拉雅攀登者名聲。

另外在諸多爭議中，還有人推測向黛兒與策林的帳篷根本沒有被雪崩襲擊。首先，西班牙團隊的帳篷距離向黛兒的帳篷不到五公尺，卻完全沒有損壞，而西班牙團隊的帳篷比較像直接位於雪崩路徑。柯特是雪崩安全的教師，說他無法相信他們遭到雪崩襲擊，因為帳篷仍然屹立，頂部從雪堆中伸出，而向黛兒與策林死在裡頭。

六月中，英國登山作家艾德・道格拉斯（Ed Douglas）在倫敦《衛報》的報導中聲稱，向黛兒與策林的遺體被發現時是「完整，沒受到打擾」的，更進一步強化他們是窒息的說法。但就連道格拉斯後來也承認，他是在向黛兒死後不久就寫下這篇報導，因此可能誤解發現遺體的西班牙與義大利人所說的細節。「她死了。就算她真的犯了錯，又有誰在乎，除了親友之外？」他說。

五月底，戴席厄與世騰錶的馬可・法蘭西斯康尼（Marco Francesconi，向黛兒主要贊助者）從法國飛往尼泊爾，把她的遺體接回來。戴席厄抵達時，看見向黛兒的鼻子斷了，頭部與身體呈現可怕的角度，表示發生過板狀雪崩或單一雪崩，而不只是她滑進

「沒打擾」的睡眠。

不過謠言依然滿天飛，尤其媒體重複維斯特斯早期推測「無所謂、無憂無慮」的向黛兒忘了清除帳篷的積雪。戴席厄在「山區」網站火力全開，以公開信回擊這項說法。

「她是很聰明的女性。對她來說，生命是世界上最重要的東西。你覺得光靠著無憂無慮的攀登，能連續攀登十八次最高海拔，參與許多最嚴苛的『垂直之旅』嗎？」戴席厄提醒世界，向黛兒還和一名四十五歲的雪巴人同行，他有將近三十年的攀登經驗，絕大部分是在高海拔山區，照料攀登者、打理帳篷。維斯特斯為自己先前的發言道歉，然而傷害已經造成。

有人問喜馬拉雅山資料記錄者荷莉對向黛兒的死亡有何看法，她說：「這很單純。」在喜馬拉雅山死亡的攀登者鮮少解剖，因為要取得遺體相當困難。但這一次，遺體不僅取得，還送回家鄉，因此能進行解剖，還正式公布死因。在向黛兒死後多年，正式死因在荷莉與理查‧薩里斯伯里（Richard Salisbury）的喜馬拉雅山資料庫，從「雪崩」變成了「落石／落冰」。

但即使有這些證據，關於向黛兒自己不慎、忽視安全而窒息的疑慮與推測仍持續。

許多登山界的人仍然相信，這位在喜馬拉雅山區遠征過十八次，登上六座八千公尺高峰——全數無氧攀登——並選了有將近三十年登山經驗的人當作攀登夥伴，仍犯下新手的錯誤。

戴席厄把向黛兒的遺體送回法國，交給家屬時，她的死訊傳遍全球。聽到後很震驚的人並不多。

丹尼・杜庫洛本來就為他可愛的朋友害怕，擔心她的「靈性追求」沒有清楚的目標。「她在追求其他事情，但可能不知道如何適可而止。」杜庫洛聽到向黛兒的死訊時哭了，而告知他女兒時尤其難受。這女孩把向黛兒視為角色模範，一個美麗、閃亮的偶像。失去她，就像失去了未來的夢想。

「上一次我見到她時，從她眼神中就能看出她已經走了。已經死了。」法國服裝品牌瓦隆德里的總裁弗利斯波爾觀察道，「她對這些山上癮了，滿足這癮頭的需求掌控了一切。」

「雖然震驚，」哥哥法蘭索瓦說，「但也沒太驚訝。她過著危險的生活。我認為，她

也有某種預感。她告訴霞慕尼的某個店家說，自己會英年早逝。即使如此，我不認為她會改變（生活方式）。她知道自己在冒險……她活得這麼豐富，雖只活了短短三十四個年歲，但這三十四年所做的事情，超過了活一百歲的人。」

回到科羅拉多州，基瑟「一點也不驚訝，我知道這是她的命運。這是她的動力，也是情感基礎。這種事就是會發生。她或許太有雄心壯志，但多數攀登者都是如此。」

美國一流的攀岩家琳‧希爾（Lynn Hill）也不認為向黛兒能長命百歲。「她是那種會振翅而飛的登山者，」希爾說，「而且也會這樣做。向黛兒是無憂無慮的角色，彷彿一輩子都在漂浮。這大部分時間行得通，但只要稍微出錯，就得付出性命的代價。聽到她的死訊我不意外，雖然她並非死於不負責任的情境。」只不過，這污點依舊存在，因此多多少少是如此。

向黛兒曾堅持自己要火化，而在她離世後幾年，法蘭索瓦和家人仍未撒完她的骨灰。「嗯，骨灰。」法蘭索瓦‧莫迪笑著說這聽起來荒唐的事。「她想要撒在很多地方，你懂嗎？但那就是骨灰的好處，可以到處撒。」法蘭索瓦與家人忙著把她撒到世上她鍾

愛也被愛的各個地方。至今，她已經住在德國、法國阿爾卑斯山的不同區域、巴黎，而不久之後也會在世界上她最愛的角落：尼泊爾。

向黛兒的葬禮在霞慕尼舉辦，不僅幽默動人，也讓人悲痛。許多人站起來，訴說著對她的回憶。友人普羅費說得好：「最重要的是，她示範了到達頂端的美麗方法。」

彌撒結束時，一道大家認得的聲音突然從天而降，經過坐在教堂長椅上的哀悼者身邊。在最後幾次的訪談中，向黛兒鳥囀般的笑聲宛若女高音的詠嘆調翱翔，穿過群眾身邊，擁抱著現場的每個人。在幾分鐘後，笑聲漸淡，從開著的窗升空，飄揚到上方的山脈。

12

尋得英雄

A Hero Is Found

上帝給了我們山，以及攀登的力量。

——無名氏

「那是什麼？帳篷嗎？」弗斯托・德・斯特凡尼（Fausto de Stefani）詢問隊友西維奧・蒙迪內利（Silvio "Gnaro" Mondinelli）與馬可・加列奇（Marco Galezzi）。一九九五年春天，這支義大利登山隊正在攀登世界第三高的干城章嘉峰，他們忽然瞥見似乎是黃色與粉紅色的帳篷，在右邊遼闊的山巒西南面。

「不，應該不是吧，」蒙迪內利說，更進一步觀察雪中顏色鮮豔的凸起物。「應該是腿。」

三名男子覺得一陣冰冷攫住肺腑深處。攀登者在發現墜落者時，都會有這種感覺。

雖然他們在攀登大山的這些年看過不少死者，但始終無法「習慣成自然」。這不光是因為他們若繼續挑戰致命的八千公尺高山，可能也會落得相同命運，更因為多年來暴露於高海拔的強烈紫外線、旋風等級的風勢、雪崩、落石、甚至鳥類與雪狐的掠食，人的遺體會變得堅硬焦黑，像腐敗皮囊，變得一片一片分散四處，五官早已毀壞，難以辨認究竟是男是女。

但這具遺體很不一樣。它躺在斜坡上，沒有人打擾，輕輕鬆鬆，似乎一個人在陽光下睡午覺。直到他們穿越一大片雪地過去查看，才發現頭頂已經不見，彷彿有巨大銳利的斧頭，俐落砍除眉毛上方的部分。若不是某個時速百哩的東西撞擊頭部，就是這遺體在急速移動時，撞到了什麼。這個攀登者幾乎是被斬首。在這個高海拔墳場度過幾年之後，剩下的頭顱已被在八千公尺高山盤旋的龐大黑色禿鷹吃個精光。這裡沒有灰色物質，只要起來好像切成兩半的瓜，裡面塞著滿滿的香草冰淇淋。這原本是臉的部分，只能勉強看出眼睛、鼻子、嘴。他們決定把這身體拉到斜坡下，從危機四伏的冰塔下挪開。當他們手探下去，想握著手臂時，卻感覺到這手臂從臼窩脫落。之後，他們看到其中一隻褲腳鬆脫空蕩……左腿有一半不見了。但身體的其他部分倒是相當

奇怪，似乎沒有被碰觸。雖然這位攀登者經過重摔，身上的粉紅與黃色羽絨上衣幾乎可說依然完好，彷彿昨天才從架上拿起——沒有破損、裂口或撕開的地方。事實上，裡頭的羽絨仍然蓬鬆如新，與床上的羽絨被無異。上頭有瓦隆德里的標示。他們心想，高檔貨呢。這個登山者若不是很有錢，就是有贊助者，才有最好的裝備。剩下的一條腿穿著昂貴的義大利史卡帕（Scarpa）登山靴，還有同樣高檔的義大利葛利沃（Grivel）冰爪。消失的是安全吊帶。這個登山者是去哪裡，不需要安全吊帶？沒有使用安全吊帶的登山客，就和沒有使用面罩的深海潛水者，或是沒穿運動鞋跑馬拉松一樣——安全吊帶是第二層皮膚。但或許是獨自一人攀登到山頂稜線，那裡就沒有固定繩索。三名男人回頭看上方的懸崖，想像可怕的墜落情況，並思考這墜落的人究竟是誰？

之後他們看見乳房。在喜馬拉雅山女性攀登人數一隻手就數得完。在一九五五年之前，這座山從未有女性攀登過這座山，之後四名嘗試者也命喪黃泉：斯洛維尼亞的瑪麗亞‧弗蘭塔（Marija Frantar）、俄羅斯的葉卡特琳娜‧伊凡諾娃（Yekaterina Ivanova），保加利亞的約丹卡‧狄米托羅娃（Jordanka Dimitrova），以及波蘭的汪達‧魯凱維茲。

「我認為是汪達，」弗斯托簡單說道，低頭看著他的朋友。

他們這幾年在攀登這些殺人山峰時，處理過各種怪異的遺體，這次同樣把這遺體拖向最近的冰河裂隙，默默在心中祝禱，之後看著遺體落入裂隙深處，消失在視線中。

這群人回到義大利之後，他們在義大利登山雜誌上寫道，他們發現了汪達·魯凱維茲的遺體，但是登山界抱著懷疑態度，尤其是在波蘭。

「不可能！」汪達之前的登山夥伴安娜·瑟溫斯卡說。「汪達很自負，不可能讓人看見她穿著粉紅色的衣服死去！」

但或許她真的是穿粉紅色。

這四名在干城章嘉峰遇難的女子當中，有一名是在六千七百公尺以下碰到雪崩，另一名弗蘭塔則是魯凱維茲一九九一年嘗試攀登時發現。因此，這個登山者若不是狄米托羅娃，就是魯凱維茲。

在一項詳細調查中，參與人員包括瓦隆德里服裝的總裁、加德滿都的荷莉，以及義

大利的席門・莫羅（Simone Moro）、斯特凡尼、加列奇與蒙迪內利，一組保加利亞與波蘭人員，以及知名的高海拔攀登高手：羅馬的梅斯納、墨西哥城的卡洛斯，及西雅圖的維斯特斯。只是絕對的真相依然被揭露：即使她的「時尚警察」深信，她絕不會穿粉紅色，但汪達訂購也收到瓦隆德里至少三套高海拔服裝，包括「糟糕的」粉紅色。她最後一次前往干城章嘉峰的遠征照片上，穿著黃色與藍色的羽絨衣，在最後一段攻頂路線上，很可能穿比較輕盈的多合一登山裝。

調查者請卡洛斯回想那已逐漸淡忘的記憶，回憶他最後一次看見汪達時，她究竟穿什麼顏色的衣服時，他想不起來。「她在基地營穿黃色的衣服，但在雪洞可能穿粉紅色。我就是無法確定。」卡洛斯下撤時也差點丟了性命，過去十二年來，不斷有人要他訴說汪達人生最後一刻的故事：他如何在淒涼的雪洞裡遇見她，在格外寒冷的夜晚沒有爐子或睡袋，以及如何懇求他給予溫暖的衣物和水，一直要水。但卡洛斯什麼都給不了。

最後，或許最能說明一切的，是失去的左腿。汪達的左腳受過許多傷，包括一九八

一年左大腿嚴重的開放性骨折。雖然大部分骨折固定好癒合後，會比原來的骨骼更強健，但是汪達一次又一次遠征，忙亂的生活根本沒給骨頭足夠的機會完全痊癒。她遲至一九九一年十月，都還在抱怨隱隱作痛與虛弱。遺體被發現的地方，距離山頂稜線有數千呎，這激烈摔落過程，肯定會讓骨頭的脆弱連結展露無遺。原本就已脆弱的大腿骨，根本不需要那麼嚴重的重擊，就會再度斷裂，甚至碎裂。

在干城章嘉峰發現的遺體，幾乎可確定是汪達‧魯凱維茲。

但這真的重要嗎？我們知道汪達在干城章嘉峰遇難；但她如何死，重要嗎？或許不重要，但知道她怎麼樣沒死，卻很重要。

最後一個看見汪達在干城章嘉峰西北稜高處的，是卡索里歐。他說，她很冷，懇求他給予他的羽絨服，這表示她並未穿較厚的黃色登山裝，而是比較輕盈的粉紅色瓦隆德里服裝。她輕裝登山——沒有帶爐子、食物、額外衣物——希望能一天攻頂，當天回到高地營。但她沒能成功。卡索里歐攀登速度較快，約在下午五點登頂，並開始折返，在晚間八點發現她在雪洞中。

「她想留下來，想在早上再攻頂，」他多年後說道這件事時，仍因為他留下一名女子等死而悲傷哭泣。「我沒有膽量告訴她應該下撤。或許她需要的就是這麼個理由；她很好強，她是汪達。」

十二年來，歷史就是這樣記載著汪達・魯凱維茲的死亡：失蹤，或許是暴露於八千三百公尺的干城章嘉峰西北壁。但如果在**西南壁**發現的遺體，果真是摔墜數千呎的汪達，那麼她的故事與歷史就改變了。這表示她不是蜷著身子，孤孤單單凍死，渴望喝熱茶，想取得另一個登山者的衣服。她奮鬥，甚至**奮力抵抗在夜裡死亡**。

「她很好強，」潘基維奇說，「如果可以，她絕不會不再試一次就下山，何況卡洛斯都已登頂了。他只是個孩子。她怎麼能不再試試看？」

因此，她似乎真的嘗試了。卡洛斯告訴她，上面的路技術性不算高，沒繩子，因此她就把安全吊帶放在洞穴裡，在最後一段登頂之路再省一些重量。干城章嘉峰西北面的攀登者必須穿過大約在八千四百五十公尺的山頂稜線，來到西南壁，攀登過一段稱為「頂峰」的岩石路段。英國攀登家吉奈特・哈里森（Ginette Harrison）是到一九九八年唯一已知攀登過這座山的女性，她回憶前往山頂的最後幾公尺「相當裸露」，朝著西南壁的陡

坡很驚人，」但是不需要固定繩，也沒有什麼能阻止汪達前往她第九座八千公尺高峰。

如果她能成功，就完成了另一項里程碑：第一個，也是唯一一個攀登全球前三高峰的女子。

她是否成功登頂並不重要，主要是因為永遠不得而知。**重要的是**，她是在奮鬥、嘗試中死去。她好強、堅毅，拒絕放棄，就是她所留下的資產，而不是悲傷絕望，凍死在山的一側，把登山夥伴送下山，沒跟著下去，拒絕了最後一次生存機會。她不僅只穿著輕質羽絨服裝，撐過了在八千三百公尺的酷寒夜晚露宿，還在第一道曙光初現時挖出洞外，不是開始下山，而是往上，繼續攻頂。

汪達・魯凱維茲，世上最優秀的女子高山攀登者、第一位登上Ｋ２的女子，最後被留在冰冷的墳墓中等死。但她拒絕高山的死亡掌握，起身攀登，至少一天。

在干城章嘉峰山底，有一塊匾額紀念著她：我的恐懼消失，我覺得無比自由。

死亡帶來自由。

尾聲 熱情的代價

Epilogue: The Price of Passion

從冒險得到的，只是純粹的喜悅

——艾德蒙・希拉蕊爵士

我上次前往 K2，繞過協和廣場一處知名的角落時，看到 K2 巍然聳立，就位於冰河上方十六公里處。我撐著登山杖，開始啜泣。我知道太多了。我知道自己正看著數十人的葬身之地，其中五人我漸漸以溫柔與愛了解她們的故事。我知道接下來我會焦慮、憂心，看著我心愛的伴侶傑夫・羅茲（Jeff Rhoads），一步步攀登到已奪去多條人命的山峰。

那時是二○○二年六月十七日，我們前往山上，拍攝西班牙攀登家阿蕾切莉・西葛拉（Araceli Segarra）[1] 嘗試成為第六位登上 K2 峰頂的女子。傑夫不僅要拍攝她，還要跟

她一起攀登，那裡以惡劣天氣、引發災難的雪崩，及無情的落石馳名。這一切讓 K 2 成為地球上最致命的山峰。即使這小小的四人團隊成功登頂，他們下撤時的死亡機率高達七分之一，比世上的其他山都高。

因此我知道，整個夏天坐在山腳，看他們攀登這座山會多難受。沒錯，那兩個月的心情就是沒完沒了的擔憂、悲傷與緊張。團隊攀登時，我在冰河上發現許多令人心碎的陰森片段，那是幾十名死在這山上，之後破碎的遺骸埋在此處冰河縫隙的人所留下的。

終於，我們要離開的那天來到了。我早上醒來，看見陽光灑滿布羅德峰的東北稜。

我走出帳篷，感到莫名的愉快。有些事情不同了。我的鼻子像狼尋找晚餐一樣仰得高高的，搜尋空氣的氣味。身體比大腦更早知道是怎麼回事，於是我笑了：木柴的煙味，那美麗、甜美與溫暖的氣味，是我孩提時代在佛蒙特州聞過的氣味。就像花衣魔笛手一樣，我們都朝向氣味的來源前去，成為世上最高火化儀式的來賓。

七年前，一支日本登山隊在帳篷睡覺時，一場大雪崩把他們掃下山坡，拋進深深的冰河裂隙。那年夏天稍早，有五名成員的遺體被發現，而兩名生存的團員從日本冒險前來，還帶著一百二十名揹夫，扛特殊木頭與煤油，為他們舉辦正式的葬禮。

我距離火焰有一段距離，盡量別太耽溺柴火帶來的肉體愉悅，並提醒自己，那不只是燃燒的木柴而已。有時候，會有個日本人澆淋下一整桶的煤油，之後火在稀薄的空氣中會迸發出紅色火花與黑色煙霧，而明信片上的K2，就在火焰的另一邊。我看著五個火葬柴堆崩塌，圓錐形的柴堆往中間坍塌到下方的遺體上。之後，我看見白色的肋骨從這火紅的煤炭中浮現。在另一個火堆中，我漸漸看出彎曲的手臂，還有個火堆裡是完美的圓形頭顱。我自私的愉快消失了，取而代之的是麻木、沉默以及濃烈的悲傷。我看著遺體在火中分解。

我看著五座不同的墳。不是四座、不是六座，而是五座。剛好找到五個日本人很奇怪，而我就在這裡，親眼目睹K2基地營史上唯一一次的火化儀式。他們就在我眼前焚燒——五名失蹤的日本人……五名K2的女子。真巧得令人發毛，五名女子登上K2，即使有兩人活著登頂，但還有兩名在嘗試登頂途中死亡，因此還是有五名女子在K2上，就在這下面的某個地方。他們沒有任何家人來到這裡，悄悄為所愛的人竊據這個儀式。

1一九七〇年出生的攀登家，這次並未完成登頂。

式。因此，就讓我來吧，把這也當成是為K2的女子舉辦的葬禮。

那五名女子的人生與死亡的事實，消耗我多年歲月，實在太多年了。我一開始著迷於這件事的原因，就和多數記者一樣：這是引人矚目的事實、五條生命、五件死亡，還有一座山。但隨著我的研究發展成一本書和一部紀錄片，情感也受到吸引，會念念不忘並且悲傷憤怒。我深入探索，漸漸對這些女子有親密的了解，但和他們最親近的人未必有這份親密感。於是我像個家長那樣生氣：為什麼這些女人沒發現麻煩出現？為什麼她們不折返？為什麼她們不等有多一點經驗，就想欺騙K2這座山？她們怎能如此盲目、著迷、自私……我用了許多責怪與批評的形容詞。但研究進入尾聲之時，漸漸與她們的死亡和解。我看見她們活得有如英雄，即使英年早逝，在滋養著她們靈魂的地方，做她們熱愛的事。有人告訴我，攀登者在山區死亡時並不是悲劇；那是宿命，也是他們想待的地方。另一名攀登者告訴我，他從來沒有像在死亡邊緣覺得那麼有生命力；愈是接近死亡，就愈感覺到自己的生命力。

我終於明白，雖然我不贊成活在邊緣，但我無法責怪接受這風險的五名女子，或責

殘暴之巔　　482

怪山。多數人不能決定自己在哪裡死去。但是攀登者進入致命的競技場時，知道自己的每個動作都是在剃刀邊緣跳舞。他們不介意這樣的風險；事實上，他們接受這個風險，視為是無比喜悅的部分代價。如果他們接受自己的命運，我也必須接受。我終於領悟到，我得明白，這些登上K2的女子若有機會選擇，會寧願死在她們死的地方，而不是因癌症而腐爛、車禍遭到撞死，或者滑進阿茲海默症黑暗漫長的隧道。如果她們找到平靜，我憑什麼批評那樣寧靜的幸福？

她們選擇在山中生活與死亡，是出於熱情、目的與才能，而不是閒來無事的傲慢，或者自私的心血來潮。她們都是有天分的攀登者，在山中找到最大的目標。

K2的女性是母親與女兒，妻子與情人、姊妹與阿姨、敵人及朋友。她們的死亡是我們所有人的損失，但她們活著的方式，是我們所有人可以學習的課題。在一九八六到一九九八年，這相對短的時間失去這麼多優秀女人，讓其他女子猶豫是否該成為高海拔攀登家。今天許多女子攀登者選擇離八千公尺高山遠遠的，反而在攀岩與攀冰有卓越表現，例如希爾、德斯提威爾與費根。有些人說，喜馬拉雅山遠征需要的投入太大了；其他人在二十歲涉足高海拔攀登，一旦到了生育年齡就退休，離家鄉的孩子與家人近一

點。有些人不認為高山高海拔以及「陽剛性的胡說八道」，值得她們冒著生命危險。

無論理由為何，多數女性攀登者並不渴望高海拔的風險與獎賞。如今，汪達‧魯凱維茲的力量、決心與犧牲可說是後繼無人，沒有人能自稱她的傳人。艾莉森‧哈葛利夫順利走在攀登的路上，但是命運與惡劣的天氣改變了她的計畫。

如今有幾名女性，距離魯凱維茲攀登八座八千公尺山頂的紀錄並不遠，每一位顯然都是強壯能幹的攀登者。不過，她們的崛起如同流星般那麼快；其中一名女性在兩年內就攀登四座八千公尺的高峰，另外一名在三年內攀登了六座高峰。另一方面，魯凱維茲在十二年之內鍥而不捨攀登前六座八千公尺高的山峰，每兩年一座，學習如何鍛鍊身心，對抗眼前的嚴苛困境，一座接著一座攀登。如今攀登八千公尺高山的女子似乎不是投入相同的運動，她們登過一座山就打一個勾，像在公路上經過里程路標一樣。今天在喜馬拉雅山的攀登活動中，質與量的取捨已蔚為趨勢，卻是個危險的趨勢。那就是魯凱維茲開始在「夢想拓荒隊」中，接二連三快速攀登的方式，導致她陷入真正的危險。她增加賭注，逼迫自己的攀登次數與身體超出極限，奮力把剩餘八座山峰在一年多的時間納入囊中，結果攀登到自己的死亡地帶。

西班牙的艾杜娜‧帕薩班與艾娃‧薩祖耶羅（Eva Zarzuelo）、義大利的妮夫斯‧梅洛伊（Nives Meroi），以及奧地利的格琳德‧卡爾滕布魯納（Gerlinde Kaltenbrunner）這幾名女攀登家，都會打平魯凱維茲紀錄，甚至超越。從所有的報導來看，這些女人都有力量、決心與專注。不過這些女人雖然強壯，仍仰賴其他人幫忙準備路線。一旦她們上山，通常也和比較強壯的男性登山者一起，由其他男性夥伴開路（尤其是登頂日），扛著較重的裝備，通常關鍵的決定也交給男性。

這或許不是壞事，只要男性攀登者在八千公尺高峰遇到困難時，仍有力量讓兩人脫離困難就好。但是，這樣的依賴也可能致命，例如莉莉安‧伯拉德與茱莉‧特利斯，兩人都有能力，但都不是老練的攀登者，只攀登八千公尺高山僅僅數年，就登上K2之頂。最後，那些夥伴帶領她們到死亡地帶，卻無法把她們安全帶離。

我坐在很不搭調的火葬祭台的溫暖範圍中，看著火焰彷彿在輕撫上方好幾哩的K2峰。我把頭埋在膝蓋，開始哭泣，正如我整個夏天不時會做的事。

幾個星期後，傑夫和我終於回家。山中的研究結束了，現在要進入私人領域。山那

般寒冷、漠然的殘酷，讓我的心更堅強，現在該與現實生活多一些接觸。

五名女子的人生會與許多人交會：包括先生與愛人、孩子與手足、父母、朋友與敵人、支持者與詆毀者。這五名在K2上的女子也不例外。身為作者與記者的一大樂趣，在於能有幸見到與訪談我最關注的人。這三年來，我曾經驚奇與失望、訝異與苦惱、狂喜與厭惡、煩惱與迷惑，但我沒做好準備了解K2的女子身後遺留的人。我找到的每一個人、我所學到的每件事實、發掘的每一項爭議，都是在刮除他們生命中的表面，得知我有時無權得知的事；他們是在這些女子死亡後就沒發言過的人，或者與她的愛戀關係早已結束的人。我和仍沒有為此事畫下句點的家族成員談話，有來不及道別的手足、未被肯定的戀人，以及孩子；那些孩子的重要性似乎被擺在巨大岩石與冰之後，因而感到悲傷疑惑。

這些K2的女子留下複雜多樣的悲傷，畢竟每個攀登者與家人雖然都知道風險，但攀登者失蹤時總會硬生生留下窟窿，有來不及說的話、尚未實現的可能性，以及未竟的夢想。

卡洛斯·卡索里歐在訴說與魯凱維茲最後的道別時，我看著他淚水盈眶。他並未堅

持汪達要和他從干城章嘉峰下撤，這輩子都會帶著生存者的罪惡。

「但她是了不起的汪達，我根本沒有膽量要她下撤，」他說。當年他只是剛接觸喜馬拉雅山脈遠征的年輕小子。他仰望著天花板看不見的一個點，繼續悄悄說：「或許她需要的，就只是我叫她下撤。她那麼好強。」

我與巴黎的亞倫·伯騰通話時，他的聲音啞了。在妹妹莉莉安·伯拉德遇難之後，十七年來，沒有人問問他想不想替她說些什麼。亞倫那天不僅失去唯一的手足，也失去了摯友莫里斯·伯拉德。他們三人曾一起攀登，亞倫曾與他們共度好幾個月，還是曾在迦舒布魯二峰登頂的快樂三人組。

「伯拉德女士告訴我，她兒子和莉莉安失蹤了，」亞倫說，「我心想，『天哪，不會吧，不是終於發生了吧。』」這位至今仍在悲傷的哥哥難掩激動。我聽得見他拍拍胸脯，嘗試恢復鎮靜，以面對這位從美國來電詢問莉莉安資訊的記者。他們三人原本要在 K 2 之後一起攀登聖母峰；他正在協助「世界上最高處的夫妻」追求夢想。現在夢想破滅了，妹妹走了。

我坐在擁擠的「棚屋」客廳，和泰瑞·特利斯對坐。這個像鞋盒子的怪異屋子，隨

處可見喜馬拉雅山的手工製品、舒適破舊家具，還有一對精瘦的拳師狗開心繞著客人打轉嗅聞。壁爐架上有張黑白照片，相框積著灰塵。在照片中，三十多歲的茱莉站在一匹白馬粗頸子的背風面，長髮與馬的長毛在風中飄揚。茱莉曾愛著這擁擠的棚屋，容易激動的拳師狗，還有溫柔的丈夫。泰瑞鎮靜穩定，談論失去至親的經驗比亞倫・伯騰豐富。但我詢問了關於狄恩伯格的事。

一九八六年的悲劇一傳到坦布里治威爾斯，泰瑞就搭機到維也納，狄恩伯格躺在醫院病床上，從手指與腳趾截肢中康復。泰瑞坐在床邊，狄恩伯格睜開雙眼。「噢，泰瑞，你來了，」狄恩伯格哭了，既是悲痛，也鬆了口氣，於是伸出綁著繃帶的手。

「他不知道我是來握手，或是拿著槍，」泰瑞咯咯笑，但聽起來並不快樂。他重述這個故事時，明亮的藍色眼睛噙滿淚水，聲音粗啞，很難辨別他是想起狄恩伯格或是自己的傷痛。如今，泰瑞・特利斯正辛苦地從多次中風發作康復。大病幾場後，他身心虛弱。

傑夫與我前往法國阿爾卑斯山區，和向黛兒留下的人們談話，結果還真不少：哥哥、父親，攀登夥伴與朋友，情人──許多情人。雖然和向黛兒的關係深度不一，每個

人想起這女子時仍然哭泣。但沒有人能揭開她形象底下的謎團。向黛兒奮力保護自己的靈魂，在一頁頁的日記上寫著詩與遊記，但是沒有透露什麼。她把自己真正的面貌藏得很深很深，連愛人與朋友也不得其門而入。

丹尼·杜庫洛極力克制啜泣的衝動，沒有潸然淚下，只是不算太成功，一語不發好一段時間。他的辦公室天花板低矮，能遠望白朗峰。一張向黛兒的巨大照片放在架子上方，照片中的她笑得燦爛，在夏日驕陽中美得不得了，手指像是會說故事，捲捲的頭髮披在臉上。

約翰·哈葛利夫和妻子坐在貝柏乾淨的住家，手塞進大腿下，腳時而在椅子下交叉，時而岔開。樓上艾莉森的房間依然是她二十五年前離開、和吉姆·巴拉德同居時的樣子。哈葛利夫看起來心不在焉。這不是因為他不想談談愛女，而是不知從何談起。之後，這位父親把頭埋在手中，為失去的愛女啜泣，任由悲傷壓彎了腰，沉重落在肩上。

等他稍微平靜，就擤擤鼻子，拿起過大的粗框眼鏡擦擦眼睛，再小心把眼鏡戴回鼻子上，繼續禮貌地回答問題。

最後，是孩子們。如今湯姆和凱特·巴拉德是美麗、迷人、風趣、搞笑與有天分的

青少年。大家都說他們的母親自私、不平衡，不理性地迷戀登高，而非留在家中和他們同在。但是湯姆和凱特似乎知道大家難以接受的事實⋯艾莉森·哈葛利夫並未遺棄孩子。她不僅把孩子交給盡責的父親悉心照料，還給了他們許多孩子所缺乏的禮物⋯她示範如何全心全意，活出淋漓盡致的人生。他們在蘇格蘭過著儉樸的日子，沒有Game Boys電玩或鈦金屬越野登山車雜亂堆在巴拉德家。屋裡多的是鞋──登山鞋、健行鞋、跑鞋、泥地鞋、雪鞋、滑雪靴。擁擠的玄關看得出戶外生活的端倪。我們開車離開時，湯姆站在吉姆·巴拉德後方，雖然十五歲，但已比父親高，凱特則在他們左邊，頭低下，避免夕陽直射眼睛；他們都揮手微笑。之後，他們回到石造小屋旁，繼續攀牆。[2]

我們開車往南，湖泊像散落一地的青金石，遍布於蒼翠、灰色與潮濕的蘇格蘭高地，這時我想起遠在干城章嘉峰的汪達從山頂稜線摔下來，現在正位於某處冰河裂隙的深處。我在想，她是不是也成功登上另一座八千公尺高峰之頂，總共登上九座？而她人生最後的時刻，是不是充滿強烈的榮耀，完成沒有其他女子曾做過的事，成為第一個攀登世界前三高峰的女子？

我想起躺在吉爾奇紀念碑的莉莉安，她破碎的身體被塞在岩石中。要是她目睹至愛

的死亡，或是莫里斯看著她死亡呢？無論如何，就是一人看到另一人離開，便不顧一切，跟著下去這無情的山。

直率、強壯的茱莉，是不是漂浮在冰川的冰磧，或者埋葬在山肩呢？我祈禱她最後的思緒，是終於攀登到夢想之山後的愉快與平靜。

美麗的向黛兒終於回到家。這可愛的女孩，她的家人依然在讚頌她的生命，將她的骨灰灑在她喜歡的地方，把她輕輕鋪開，一路歡笑。

最後是親愛的、決心堅強的艾莉森。我在想，湯姆與凱特會前往K2，應該會吧！什麼能擋得了他們呢？他們是身手矯健的攀登者，母親也是大地風景的一部分。他們那麼小就失去母親，也有許多人告訴他們母親的人生與死亡。他們應該會親眼去看看吧？

最後，我想到兩個名不見經傳的K2女子，她們為了自己對於山的熱情付出代價，最後並未抵達山頂⋯哈莉娜，這嬌小的女子有豪情壯志，牙齒叮根於斗，說了許多葷笑

2 湯姆日後也成為攀登好手，曾在冬季獨攀阿爾卑斯山的六大北壁。但是在二○一九年攀登南迦帕巴峰時不幸遇難。

話，驚嚇了保守的隊員。還有莫露卡，她使出全力，拯救其他登山者的性命，最後卻沒有足夠的力氣挽救自己。

有這群 K2 的女子，我終於完成這本書。

作者後記
Author's Note

「登山的人去攀登，當然是因為愛山；但也是為了鍛鍊面對死亡的勇氣與頑強，如此他們會更有信心，前往另一個世界的邊緣——現在我知道，那就是死者的世界。他們年復一年，來到一座座山，在只有僅僅不到一步的距離，盡量逼近死亡的邊界跳舞。」

——美國作家與音樂家羅伯・李奧納德・雷德（Robert Leonard Reid）

《殘暴之巔》即將付梓之際，在半個地球外，來自西班牙巴斯克地區一名高瘦的女子寫下了歷史。二〇〇四年七月二十六日。距離上次女性站在K2山頂已有九年，最後一名活著離開的女性登頂者在道拉吉里峰也已去世六年。在只需移動一步的短暫片刻，最黑暗的歷史就改變了。巴基斯坦時間下午四點三十分，艾杜娜・帕薩班的靴子踏上世界

第二高峰的輕盈雪地上，成為世上第六名登頂的女性。

三十一歲的帕薩班在登山界的崛起非常耀眼，比歷史上任何女子與多數男子要快得多。她僅僅用四年時間，就攀登了七座八千公尺高峰，其中三座是在二〇〇三年夏天，僅以八個星期的時間完成，簡直有如奇蹟。魯凱維茲完成這項成就的時間是她的三倍以上，從一九七八到一九九一年，共十三年。帕薩班現在是世上攀登最多八千公尺高峰的女子，也是唯一攀登過前五大高峰中四座的女子。她沒登上第三高峰干城章嘉峰。如果她繼續攀登，或許有朝一日，會成為第一位攀登完十四座八千公尺高峰的女子[1]。

二〇〇四年五月離開家鄉，前往攀登K2之際，帕薩班承認自己滿懷擔憂，但她與經驗豐富的男性登山隊攀登，因此並未卻步。她果然沒錯。她攀登的每一步，都是跟著胡安尼托·奧亞薩巴爾（Juanito Oiarzábal）[2]，他已經攀登過所有的八千公尺高峰，且攀登次數高達二十一次。K2就是他攀登過兩次的其中一座山。事實上，他是「重複」攀登K2的三名男子之一。

帕薩班在這年夏天接近K2時，知道這一年會有許多人來攀登。將近一百五十名登山者來到此地，為的是在人類首登K2的五十週年共襄盛舉。果不其然。在基地營的十

五支隊伍中，有陣容龐大的義大利國家隊，也有帶著「客戶」前來的商業團隊。他們花了錢，把粗重的工作交給他人代勞。較老練的攀登者戲稱這些人為「觀光客」。高海拔攀登日漸仰賴雪巴人、氧氣瓶，及其他隊伍人員與設備的趨勢，令許多阿爾卑斯式攀登者既擔憂又厭惡，尤其是在K2。沒有一座山像K2這樣，格外要求攀登者的力量與專業，才能攀登與下撤此處險峻的山坡。基地營在六、七月的氣氛就這麼緊張，有人在網站上抱怨，某些團隊誤稱自己的登山方式為「阿爾卑斯式」，但全然不是這麼回事。

缺乏經驗的「觀光客」會對每個人造成危險。

同時間，帕薩班與奧亞薩巴爾默默攀登，步步往K2逼近，即使天氣持續惡劣，逼他們離開，他們仍大無畏地攀登與下撤。到七月的最後幾天，這座山及其惡名昭彰的天氣似乎要在這一季逼退所有想攀登的人，這樣就連續三年無人登上這座山。可是突然間，風雪停了，幾十個攀登者開始往山上前進。兩天內，陸續有人登頂。率先登頂的是五名義大利人，帕薩班與奧亞薩巴爾緊追在後。他們成功了，沒想到

1 帕薩班在二〇一〇年成為全球首位完攀十四座八千公尺高峰的女子。

2 一九五六年出生的西班牙攀登家，一九九九年完成十四座八千公尺高峰攀登。

自己竟然成為三年來第一批完成這幾乎不可能的任務的人。但這項成就就很快變成災難，奧亞薩巴爾在下撤時因為體力不支，以及疑似高山症發作而癱倒。他們的速度放慢到每小時只有幾吋，而在稀薄的空氣與嚴寒空氣中，血液的流動速度和膠水差不多，加上腳趾出現凍瘡，因此下攀的過程變得危險不堪。這過程和莉莉安與莫里斯·伯拉德當年的狀況類似得令人害怕，當時莫里斯就是為了讓兩人上山，耗盡所有力氣。但和伯拉德夫婦不同的是，帕薩班與奧亞薩巴爾並沒有孤單疲憊，下撤時摔死，而是在這擁擠的山頭有許多同伴，還有數十個強壯的救援者，他們冒著生命危險，放棄攻頂，帶著備受煎熬的攀登者一路回到基地營。（怪異的是，其中一名幫助他們下山的人是義大利登山家貝羅，也就是一九九八年在道拉吉里峰一頂毀壞的帳篷中，挖掘出向黛兒的登山者。加上這次挽救帕薩班，他和K2黑暗的女子攀登史又更加密不可分了。）

兩位西班牙人下來時，已在山上待了五天，奧亞薩巴爾早已不像先前創下八千公尺高峰紀錄的人，而帕薩班腳趾發黑，手臂有靜脈注射管。她哭著說：「我永遠都不要攀登了。」但二十四小時後，她又開始聊起對山的熱愛，及考慮在秋天攀登道拉吉里峰。

不過，奧亞薩巴爾承認他們太過火，低估這座山，高估自己對抗這座山的能力。他們已

經超越極限，雖然活了下來，但也只是苟延殘喘。如果沒有能幹的攀登者願意相救，他知道他們在K2上的經歷就不只是有生命危險，而是必死無疑。

雖然能活下來談論這件事，但帕薩班與奧亞薩巴爾沒辦法步行離開基地營，得搭直升機到伊斯蘭馬巴德（據說耗費兩萬五千美元）之後馬上搭機返回西班牙。到八月中，帕薩班會失去兩根腳趾，奧亞薩巴爾則是全部。付出的代價不算高，算是十分走運。

K2原本冷漠地屹立三年，沒有任何人攀登，而九年來更是沒有女性登頂。突然間，攀登者又開始創造歷史：罕見的好天氣如同奇蹟般降臨，三天內有四十三名攀登者登頂。帕薩班是其中一人，也是少數能活著離開K2的女子。但現在，她是唯一活著的，而許多觀察家依然納悶，為什麼即使能安全離開頂峰，仍那麼難在殘暴之巔活下來。

K2向來是神祕的山，而很早的探索與攀登此山的阿萊斯特・克勞利（Aleister Crowley）[3]，自稱是「六六六之獸」的魔鬼信徒。他在一九〇二年登頂失敗，但是攀登技巧與怪癖相當知名，為「殘暴之山」交織出無比引人矚目的肌理。

3　一八七五─一九四七，英國神祕學家、詩人與登山家。

K2的確有特別誘人的傳說。更詭異的，是K2女子攀登歷史的時間順序。一九

八六年，魯凱維茲成為第一個登上K2的女性。六年後，她在攀登干城章嘉峰時死亡。

同一年（一九九二年），向黛兒成為繼魯凱維茲之後，第一個登上K2的女子且活著離

開的人。六年後，她在嘗試攀登道拉吉里峰時罹難。二〇〇四年，莫迪去世後六年，終

於有第六位女性登頂者。

要稍微和講究實際的人說聲抱歉。K2的女子攀登史確實有令人不舒服的數字巧

合。或許應該建議，帕薩班在二〇一〇年最好在平地活動。

猶他州鹽湖城

二〇〇四年八月十七日

珍妮佛・喬丹

謝詞
Special Thanks

本書的每一章都是靠著許多人的努力而完成。他們以文筆留下精采描述，或長時間與我在電話或電子郵件中，訴說他們的想法、記憶、意見、研究與資料。少了他們，這本包含五名女子傳記的著作不可能實現。感謝每一個慷慨分享精力與智慧的人：

K2女子的親友：約翰與喬伊斯・哈葛利夫（John and Joyce Hargreaves）、亞倫・伯騰（Alain Bontemps）、湯姆、凱特與吉姆・巴拉德（Tom, Kate and Jim Ballard）、尼古拉・布拉斯基維茲（Nicholas Blaszkiewicz）、蘇珊・哈葛利夫・斯多克斯（Susan Hargreaves Stokes）、法蘭索瓦與史黛西・莫迪（François and Stacey Mauduit）、克里斯與茱莉・特利斯（Chris and Julie Tullis）、泰瑞・特利斯（Terry Tullis）、琪塔・拉瑟姆（Zita Latham）、貝芙・因格倫・

馬歇爾（Bev England Marshall）、艾娃・馬圖莎斯卡（Ewa Matuszewska）、麥克・布拉斯基維茨（Michal Blaszkiewicz）、米克・蘭尼耶（Mick Renier）、希維・波瑞利（Sylvie Borelli）、安娜・皮特拉佐（Anna Pietraszeu）、皮耶・伯拉德（Pierre Barrard）、克萊兒・伯拉德（Claire Barrard）以及伊莉莎白・荷莉女士（Elizabeth Hawley）。

登山家：傑夫・羅茲（Jeff Rhoads）、艾娃・馬圖莎斯卡、卡索里歐（Carlos Carsolio）、艾德・維斯特斯（Ed Viesturs）、萊茵霍德・梅斯納（Reinhold Messner）、彼得・希拉蕊（Peter Hillary）、傑夫・洛威（Jeff Lowe）、納齊爾・沙比爾（Nazir Sabir）、卡洛斯・布爾（Carlos Buhler）、葛雷格・柴爾德（Greg Child）、索爾・基瑟（Thor Kieser）、理查・賽爾西（Richard Celsi）、艾娃・潘基維奇（Ewa Pankiewicz）、丹尼・杜庫洛（Denis Ducroz）、丹・馬澤爾（Dan Mazur）、克莉絲提娜・帕默斯卡（Krystyna Palmowska）、大衛・布里席斯（David Breashears）、艾杜瓦・羅里丹（Eduard Loretan）、費倫・拉托爾・托瑞斯（Ferran Latorre Torres）、安娜・歐科平斯卡（Anna Okopinska）、費德里克・戴席厄（Frédérique Delrieu）、安娜・瑟溫斯卡（Anna Czerwinska）、法比恩・以巴拉（Fabien Ibarra）、黛安・羅伯茲（Dianne Roberts）、基姆・洛根

（Kim Logan）、皮耶・奈瑞特（Pierre Neyret）、吉姆・惠特克（Jim Whittaker）、琳・希爾（Lynn Hill）、凱瑟琳・德斯提維爾（Catherine Destivelle）、大衛・羅斯（David Rose）、愛德華・道格拉斯（Edward Douglas）、席門・莫羅（Simone Moro）、西維奧・「納羅」・蒙迪內利（Silvio Mondinelli）、弗斯托・德・斯特凡尼（Fausto de Stefani）、馬可・加列奇（Marco Galezzi）、塔西西奧・貝羅（Tarcisio Bello）、皮特・雅森森（Pete Athans）、約澤克・尼卡（Jozek Nyka）、迪・莫蘭納（Dee Molenaar）、艾瑞克・西蒙森（Eric Simonson）、蓋伊・柯特（Guy Cotter）、阿麗珊・奧修斯（Alison Osius）、雪倫・伍德（Sharon Wood）、艾杜娜・帕薩班（Edurne Pasabán）、莉迪雅・布拉迪（Lydia Bradey）、亞德里安・伯格斯（Adrian Burgess）、艾倫・伯格斯（Alan Burgess）、史蒂芬・卡奇（Stephen Koch）、彼得・麥特卡夫（Peter Metcalf）、珊迪・希爾・皮特曼（Sandy Hill Pittman）、查理・梅斯（Charley Mace）、吉奧夫・泰賓（Geoff Tabin）、安娜・基爾令（Anna Keeling）、葛雷格・莫坦森（Greg Mortenson）、夏洛特・福克斯說（Charlotte Fox）、安德烈・德嘉多（Andres Delgado）、艾連・布魯（Arlene Blum）、芭芭拉・渥西本（Barbara Washburn）、舍爾・汗（Sher Khan）、亨利・陶德（Henry Todd）、蓋瑞・奈普頓（Gary Neptune）、麥克・貝爾奇（Mike Bearzi・二〇〇二年逝世）、查

理・席曼斯基（Charley Shimanski）、所有美國高山俱樂部（American Alpine Club）成員、麗莎與泰瑞・奧斯汀（Lisa and Terry Austin）、以及荒野女性野外活動（Wild Women Outfitters）所有勇敢的女子，還有我二〇〇二年上山時的隊友阿蕾切莉・西葛拉（Araceli Segarra）、亞曼多・達托里・德拉維加（Armando Dattoli de la Vega）、海克特・龐斯・德雷昂・高梅斯（Hector Ponce de Leon Gomes）、傑夫・康寧漢（Jeff Cunningham）、巴基斯坦藍天旅遊（Blue Sky Tours）的菲達・胡賽因（Fida Hussain）、穆罕默德・胡賽因（Muhammed Hussain）與古蘭姆・穆罕默德（Ghulam Mohammad）。

我的朋友與口譯：艾娃・瓦希勒斯卡博士（Ewa Wasilewska）、麥克・雷因（Mike Re-inne）、尼爾斯－亨利克・弗里斯波爾（Niels-Henrik Friisbøl）、珍・米・艾瑟琳（Jean Mi As-selin）、安・巴達拉多（Anne Badalado）、雀爾西・韋伯（Chelsea Webber）、賽依・帕克（Cy Park）、道格・沃瑟姆（Doug Wortham）、曾納布・奧馬（Zainab Omar）與阿巴斯・汗（Abbas Khan）。

感謝為K2寫下歷史的高手作家們，總不厭其煩回答我問題：查理‧休斯頓（Charlie Houston）、吉姆‧庫倫（Jim Curran）、吉姆‧魏克懷爾（Jim Wickwire）、瑞克‧里奇威（Rick Ridgeway）、柯特‧狄恩伯格（Kurt Diemberger）、理查‧薩里斯伯里（Richard Salisbury）、札維耶‧伊格斯基薩（Xavier Eguskitza）、雷‧惠依（Ray Huey）與艾伯哈德‧儒格斯基（Eberhard Jurgalski）。

除了提供珍貴知識與智慧的人，還要感謝在整個寫作忙亂過程中給予支持的人，有些人給予熱騰騰的餐食，也有冰涼的馬丁尼，並樂於傾聽。少了他們，寫書會成為更加孤單的工作：愛麗絲‧韋伯（Alice Webber）、南‧因斯吉普（Nan Inskeep）、查理與南西‧吉爾（Nancy Gear）、傑夫‧吉爾（Jeff Gear）、瑪希‧薩格諾夫（Marcie Saganov）與蘇珊‧馬克魯（Susan Maclure）、瑪麗亞‧科菲（Maria Coffey）、羅夫‧葛萊斯納—蓋茲（Rolf Glessner-Gates）、我的經紀人吉兒‧尼爾琳（Jill Kneerim）哈潑柯林斯出版公司（Harper-Collins）所有讓這本書實踐的女人：我的編輯莫琳‧歐布萊恩（Maureen O'Brien）、她能幹無比的助手琳賽‧莫爾（Lindsey Moore）、審稿辛蒂‧巴克（Cindy Buck）——她每次更動

都讓這本書變得更好。

最後要謝謝傑夫，以無比的耐心，容忍我狀況百出的時候。

各章附註
Chapter Notes

第一章

除了訪談羅伯茲、惠特克、里奇威、布魯、魏克懷爾之外，我也尋找一些關於一九七五與七八年美國遠征 K2 的書面紀錄，設法了解那時糾紛不斷，卻仍完成目標的登隊資訊。這些資料包括里奇威的《最後的一步》（The Last Step）、雪莉・布萊莫・坎普（Cherie Bremer Kamp）的《邊緣生活》（Living on the Edge）、葛倫・洛威爾（Galen Rowell）的《山神聖殿》與惠特克的《邊緣人生》（A Life on the Edge）。

第二、第三章

汪達・魯凱維茲晚年沒有遠征的時候，花了許多時間和艾娃・馬圖莎斯卡撰寫她的傳記。馬圖莎斯卡是記者、作家與朋友。我在書中提到汪達的想法，引用她的話時，就

是依照她寫下的《逃到最高處：汪達‧魯凱維茲的未竟人生》（Uciec jak Najwyzej: Nie dokonczone zycie Wanda Rutkiewicz）。這本傳記的原文為波蘭文，由鹽湖城猶他大學人類學家艾娃‧瓦希勒斯卡（Ewa Wasilewska）博士翻譯。此外，奧地利記者葛楚德‧蘭尼西（Gertrude Reinisch）也出版一本傳記《汪達‧魯凱維茲：夢想隊伍》（Wanda Rutkiewicz: Caravan of Dreams），這本書是在二〇〇〇年從德文翻譯成英文。我盡量多以馬圖莎斯卡的著作為準，因為她比較貼近汪達本人、汪達的生活與想法。

第四章

莉莉安‧伯拉德的日子很安靜，除了婚姻之外，只有一位手足和幾個朋友。她的人生與精力全獻給了夫婿莫里斯。沒有任何關於她人生的傳記，提到她的報章雜誌文章也不多，就算提到，也一定會提到她先生。因此要找出關於莉莉安內在思考與情感的資訊格外困難。就連要發現她有個哥哥也花了許多年，又花了好幾個月上網，才找到他本人。亞倫‧伯騰雖然不太能提供妹妹早期與其最私密的想法，但給了我關於莉莉安攀登的三部影片。其中一部《喀喇崑崙山脈的信》（Lettres du Karakoram）是在她去世後拍攝，

內容包括她在攀登喜馬拉雅山脈與喀喇崑崙山脈三大高峰時所寫下的日記內容：迦舒布魯二峰、南迦帕巴峰與K2。我是透過這些信件，才真正初次瞥見這個躲在男人背後的女子，並從中了解她在人生最後幾年的想法、恐懼、焦慮與喜悅。

第四、第五章

一九八六年黑色夏季引起的傷痛，至今依然餘波盪漾。另一個令人心痛的後續是，莫露卡·伍爾芙五歲的兒子在失去母親後不久，也在波蘭的塔特拉山脈（Tetra Mountains）攀登意外中失去父親。除了庫倫為一九八六年登山記留下的精采紀錄《K2：勝利與悲劇》（K2: Triumph and Tragedy），也要感謝狄恩伯格在對話以及《無盡之結》（Endless Knot）中，精闢說明茱莉在那致命的夏季所發生的經歷經驗。

第七章

部分已出版的報導中提到，醫生警告汪達應該避免登山，因為這些年來，她的肝腎都受到損傷。但這些報導並未獲得驗證。汪達的密友、登山夥伴與家人都認為她無比健

康。事實上，干城章嘉峰的隊友還說她循環極佳，是在極度寒冷中少數沒有凍瘡的人。

艾莉森·哈葛利夫在Ｋ２遇難後幾年，我發現歐提茲從殘暴之巔墜落三千六百五十八公尺後，在冰河上支離破碎的遺體。二〇〇三年，傑夫與我向巴賽隆納的登山家費倫·拉托瑞（Ferran Latorre）說，他認出那就是歐提茲。他有穿攀登安全吊帶，但是孤單躺在山上，附近沒有其他登山夥伴躺著。但是在更遠處的冰上，我找到葛蘭特的藍色防寒外套，以及我認為是斯雷特的巴塔哥尼亞（Patagonia）紅色登山裝。幸好之後沒有人找到艾莉森的痕跡。從我發現的遺體那樣支離破碎來看，我很害怕會發現她或茱莉·特利斯的遺體。我確實沒找到。

殘暴之巔
K2女子先鋒的生死經歷
Savage Summit
The Life and Death
of the First Women of K2

作　　　者	珍妮佛·喬登（Jennifer Jordan）
譯　　　者	呂奕欣
責任編輯	陳雨柔
選書策畫	詹偉雄
封面設計	王志弘
行銷企畫	陳彩玉、楊凱雯、陳紫晴

發行人	涂玉雲
總經理	陳逸瑛
編輯總監	劉麗真
出　　　版	臉譜出版
	城邦文化事業股份有限公司
	臺北市中山區民生東路二段141號5樓
	電話：886-2-25007696　傳真：886-2-25001952

發　　　行	英屬蓋曼群島商家庭傳媒股份有限公司城邦分公司
	臺北市中山區民生東路二段141號11樓
	客服專線：02-25007718；25007719
	24小時傳真專線：02-25001990；25001991
	服務時間：週一至週五上午09:30-12:00；下午13:30-17:00
	劃撥帳號：19863813　戶名：書虫股份有限公司
	讀者服務信箱：service@readingclub.com.tw
	城邦網址：http://www.cite.com.tw

香港發行所	城邦（香港）出版集團有限公司
	香港灣仔駱克道193號東超商業中心1樓
	電話：852-2508623　傳真：852-25789337
	電子信箱：hkcite@biznetvigator.com

新馬發行所	城邦（馬新）出版集團
	Cite（M）Sdn Bhd.
	41-3, Jalan Radin Anum, Bandar Baru Sri Petaling,
	57000 Kuala Lumpur, Malaysia.
	電話：603-90578822　傳真：603-90576622
	電子信箱：cite@cite.com.my

| 一版一刷 | 2022年5月 |

ISBN 978-626-315-085-0

SAVAGE SUMMIT
by Jennifer Jordan
Copyright © 2005 by Jennifer Jordan
Complex Chinese Translation copyright © 2022
by Faces Publications, a division of Cite Publishing Ltd.
Published by arrangement with HarperCollins Publishers, USA
through Bardon-Chinese Media Agency
博達著作權代理有限公司

國家圖書館出版品預行編目（CIP）資料

殘暴之巔：K2女子先鋒的生死經歷／
珍妮佛‧喬登（Jennifer Jordan）著；呂奕欣譯．
一一版．－臺北市；臉譜出版，城邦文化事業股份有限公司出版：
英屬蓋曼群島商家庭傳媒股份有限公司城邦分公司發行，2022.05
　　面；　　公分．－（Meters；FM1006）
譯自：Savage Summit: The Life And Death of the First Women of K2
ISBN 978-626-315-085-0（平裝）
1.CST: 登山 2.CST: 女性傳記 3.CST: 喬戈里峰
992.77　　　　　　　　　　　　　　　　　　　　111000526